LES VRAIS CRÉATEURS DE

L'OPÉRA FRANÇAIS

PERRIN ET CAMBERT

PAR

ARTHUR POUGIN

PARIS, CHARAVAY FRÈRES ÉDITEURS
51, RUE DE SEINE, 51
1881

LES VRAIS CRÉATEURS

DE

L'OPÉRA FRANÇAIS

DU MÊME AUTEUR :

Supplément à la *Biographie universelle des Musiciens*, de Fétis (2 vol. gr. in-8°). — Firmin Didot, éditeur.

Bellini, *sa vie, ses œuvres* (1 vol. in-18 jésus, avec portrait et autographes). — Hachette, éditeur.

Albert Grisar, *étude artistique* (1 vol. in-18 jésus, avec portrait et autographes). — Hachette, éditeur.

Boieldieu, *sa vie, ses œuvres, son caractère, sa correspondance* (1 vol. in-18 jésus, avec portrait et autographe). — Charpentier, éditeur.

Adolphe Adam, *sa vie, sa carrière, ses Mémoires artistiques* (1 vol. in-18 jésus, avec portrait et autographe). — Charpentier, éditeur.

Rameau, *essai sur sa vie et ses œuvres* (1 vol. in-16). — Decaux, éditeur.

Rossini, *notes, impressions, souvenirs, commentaires* (1 vol. in-8°). — Claudin, éditeur.

Figures d'opéra-comique : *Madame Dugazon, Elleviou, la famille Gavaudan* (1 vol. in-8°, avec trois portraits). — Tresse, éditeur.

Meyerbeer. *Notes biographiques*. — Tresse, éditeur.

EN PRÉPARATION :

Les Théatres a paris pendant la Révolution, *histoire, chroniques, souvenirs, portraits, anecdotes*.

La Troupe de Lully, *étude sur l'Opéra au* xvii^e *siècle* (1 vol. in-8°, avec 30 eaux-fortes).

Hérold, *sa vie, ses œuvres, son génie*, d'après des documents inédits (1 vol. in-18 jésus), avec portrait et autographe).

Chérubini, *étude sur sa vie et ses œuvres* (1 vol. in-18 jésus).

A M. ÉTIENNE ARAGO.

Monsieur et cher Maître,

Le livre que voici, en retraçant le premier âge de notre Opéra deux fois séculaire, offre une histoire critique des commencements difficiles de ce théâtre glorieux. Par son sujet, il ne saurait vous laisser indifférent, vous qui, épris de l'art sous toutes ses formes, dès longtemps familier avec toutes ses manifestations, vous êtes toujours intéressé à tout ce qui touche l'existence et les annales de nos théâtres, et, l'un des premiers en France, avez fait de véritable critique dramatique, à la fois historique et analytique.

Laissez-moi donc abuser d'une bienveillance qui m'est chère : permettez-moi de placer ce livre sous le patronage de votre nom, et acceptez-le, s'il vous plaît, comme un témoignage d'affectueux respect et de dévouement sincère.

ARTHUR POUGIN.

Paris, le 30 mars 1881.

LES VRAIS CRÉATEURS DE

L'OPÉRA FRANÇAIS

PERRIN ET CAMBERT

Ceci est un travail de restitution et de réhabilitation artistique. Il est convenu depuis longtemps, et depuis longtemps passé en article de foi que Quinault et Lully sont, l'un pour les paroles, l'autre pour la musique, les créateurs de l'opéra en France, qu'eux seuls ont droit à ce titre, et qu'il constitue une partie de leur gloire. Rien n'est pourtant plus contraire à la vérité, et ce n'est assurément pas diminuer la valeur de ces deux grands artistes, ce n'est pas outrager leur génie, ce n'est pas amoindrir le rôle qu'ils ont joué, que de leur enlever cet honneur pour le reporter à ceux qui le méritent réellement et qui y ont un droit incontestable. — Je veux parler de Perrin et de Cambert.

Ce Perrin, tant bafoué par Boileau, et qui, tout en demeurant un poëte médiocre, était loin d'être aussi sot que l'a prétendu « le législateur du Parnasse », a eu le premier l'idée d'écrire et de faire représenter des opéras en français, et si cette idée lui a été suggérée par la vue des opéras italiens, il est juste de dire qu'il avait parfaitement discerné les défauts de ceux-ci, qu'il avait compris combien ces défauts auraient été nuisibles à des pièces françaises du même genre, et que son esprit d'observation le porta à en modifier singulièrement, avec le plan général, tous les détails d'agencement et de mise en œuvre. Il n'est pas moins remarquable que Perrin mit son projet à exécution en dépit des critiques anticipées qu'il lui attirait, et qu'il eut le courage d'offrir au public « des pièces françaises en musique » alors que tous ceux qui se piquaient de bon goût et de dilettantisme affirmaient que notre langue était absolument hostile à la musique, et que c'était sottise pure et présomption que d'essayer d'allier l'une à l'autre. S'il ne donna preuve que de ces qualités, et si, en somme, il est demeuré un méchant poëte dramatique, au sujet duquel une comparaison quelconque avec l'adorable génie de Quinault serait une sorte de monstruosité, du moins est-il strictement équitable de lui tenir compte de son initiative, et de reconnaître que sans cette initiative l'opéra français ne fût peut-être né qu'un demi-siècle plus tard, que

par conséquent Lully et Quinault n'eussent pas existé en tant que faiseurs d'opéras.

Quant à Cambert, dont le nom a été injustement sacrifié à celui de Lully, son spoliateur aussi bien que celui de Perrin, il faut constater, d'abord qu'il n'avait aucun modèle à suivre dans le genre créé par lui avec l'aide de ce dernier, puisque les pièces lyriques françaises ne ressemblaient aucunement aux pièces lyriques italiennes ; ensuite, qu'il n'y réussit pas moins du premier coup, et du premier coup démontra, malgré le préjugé établi, que la langue française pouvait parfaitement s'allier à la musique ; enfin, que les succès obtenus plus tard par Lully ne purent détruire le bon effet produit par les trois ouvrages dramatiques mis par lui en musique et qui furent bien réellement nos premiers opéras. Cet effet fut si profond que, lorsque Cambert mourut loin de son pays, en 1677, alors que Lully était depuis cinq ans en possession de la faveur publique, un chroniqueur, après avoir rappelé qu'on lui devait la musique de *Pomone* et des *Peines et Plaisirs de l'amour*, écrivait que « depuis ce temps-là on n'a point vu de récitatif en France qui ait paru nouveau ». Ce qui prouve tout au moins qu'au point de vue de la déclamation lyrique, Cambert avait déployé des qualités véritables, et qu'en ce qui concerne cette partie si difficile et si importante d'un opéra, il n'avait point été dépassé ni peut-être égalé par Lully.

Mais le moment n'est pas encore venu d'aborder cette partie critique de mon travail. En historien fidèle, je vais d'abord faire passer sous les yeux du lecteur toute la série des faits qui doivent donner raison à mon plaidoyer en faveur de Perrin et de Cambert. Après quoi viendront la discussion et l'appréciation de leurs œuvres.

I

Comme on le pense bien, l'opéra français ne naquit pas tout armé du cerveau d'un homme de génie, un produit artistique d'une nature aussi complexe ne pouvant être le fait d'une éclosion spontanée (1). Il fut, au contraire, le fruit d'une élaboration lente et difficile, le résultat de circonstances particulières, d'essais étrangers les uns aux autres et d'efforts de toutes sortes. Depuis la représentation en 1582 du *Ballet comique de la Royne*, premier embryon d'ouvrage à la fois scénique et musical qui ait vu le jour en France, jusqu'à l'année 1659, époque de l'apparition de *la Pastorale* de Perrin et Cambert, un lent travail se fit, on vit une longue filiation d'œuvres se succéder, en apparence sans rapport et sans lien entre elles, qui, sans que personne, pour ainsi dire, en eût conscience, devaient amener par le fait d'expériences diverses, de tentatives multipliées, la création du drame lyrique national. Les ballets de Benserade, *la Finta Pazza* de Strozzi, l'*Orfeo* dont l'auteur est resté inconnu, l'*Andromède* de Cor-

(1) « Rien ne se crée de rien, et n'apparaît tout à coup sans avoir été longuement préparé. Dans l'histoire littéraire, en particulier, les genres se forment peu à peu et n'arrivent à leur éclosion définitive qu'après une gestation plus ou moins lente. » (Victor Fournel : *Histoire du ballet de cour*, dans *les Contemporains de Molière*, t. II, p. 179.)

neille, dont d'Assoucy fit la musique, sont autant d'étapes parcourues sur cette voie difficile, autant de manifestations musicales de diverses sortes, qui devaient aboutir définitivement à la création de notre opéra, dont *la Pastorale* est le bégaiement timide, et dont la *Pomone* des mêmes auteurs nous offre le premier essai régulier.

L'opéra existait en Italie et en Allemagne avant d'avoir conquis chez nous droit de cité. Nous verrons plus loin par suite de quelle erreur on croyait ne pouvoir l'acclimater en France, et combien de gens se figuraient qu'une incompatibilité d'humeur absolue devait tenir à jamais éloignées l'une de l'autre la langue française et la musique. Lors donc que Mazarin, voulant plaire à la reine Anne d'Autriche, s'ingéniait à lui chercher des distractions, il conçut la pensée d'appeler à Paris une troupe chantante italienne, et de lui faire donner des représentations. Ces artistes, arrivés à la fin de 1645, donnèrent dans la salle du Petit-Bourbon, le 14 décembre de cette année, *la Festa teatrale della finta Pazza*, c'est-à-dire « la représentation théâtrale de *la Folle supposée* », de Strozzi. Cette pièce n'était pas, à proprement parler, un opéra, car on y déclamait aussi bien qu'on y chantait et dansait. Le spectacle, d'ailleurs, en était très-riche, les changements de décors s'y voyaient très-nombreux, et certains détails de mise en scène ne laissaient pas que d'offrir quelque étrangeté, s'il

faut en croire ces mots d'un chroniqueur : — « Un ballet exécuté par des singes et des ours terminait le premier acte. A la fin du second, on voyait une danse d'autruches qui se baissaient pour boire à la fontaine. Le spectacle finissait par un pas de quatre Indiens, offrant des perroquets (!) à Nicomède, qui a reconnu Pyrrhus pour son petit-fils (1). »

La Finta Pazza ne fut pas du goût de tout le monde, et ne produisit pas un enchantement général ; tout au moins Mme de Motteville, dans ses *Mémoires*, est-elle loin de s'en montrer enthousiasmée : — « Ceux qui s'y connoissent, dit-elle, estiment fort les Italiens ; pour moi, je trouve que la longueur du spectacle diminue fort le plaisir, et que les vers naïvement répétés (c'est-à-dire : déclamés, probablement) représentent plus aisément la conversation et touchent plus les esprits que le chant ne délecte les oreilles. » La même troupe représenta sans doute quelque autre ouvrage, qui ne paraissait pas plus divertissant à de certains, car, un peu après, Mme de Motteville dit encore : — « Le mardi-gras (1646) la reine fit représenter une de ses comédies en musique dans la petite salle du Palais-Royal,.... Nous n'étions que vingt ou trente personnes dans ce lieu, et nous pensâmes y mourir de froid et d'ennui. »

(1) D'Origny : *Annales du Théâtre-Italien*.

Il n'y a pas à parler longuement d'un premier essai de décentralisation lyrique qui eut lieu en cette année 1646, et dont Castil-Blaze, par esprit de clocher et avec sa faconde provençale, semble avoir singulièrement exagéré la portée et les résultats. On ne saurait cependant se dispenser de le signaler. — « Dès l'an 1646, M. l'abbé Mailly, secrétaire du cardinal Bichi, et excellent compositeur de musique, dont il a fait plusieurs traitez fort utiles pour la méthode de chanter, se mit à chercher cette musique dramatique que nous avons trouvée seulement depuis quelques années. Il fit dès lors à Carpentras, où il étoit auprès de ce cardinal, quelques scènes en musique récitative pour une tragédie d'*Ackebar roi du Mogol*, et il accompagna ces récits d'une symphonie de divers instruments, qui eut un grand succez, mais il ne trouvoit pas pour lors dans notre langue ces belles dispositions au chant récitatif qu'on y a trouvées depuis (1). »

Est-ce par la troupe qui avait joué *la Finta Pazza*, est-ce par une troupe nouvelle, que Mazarin fit jouer, en 1647, un autre opéra italien, intitulé *Orfeo ed Euridice*? Je ne sais. Mais ce qu'il y a de singulier, c'est qu'on ne sait pas non plus quel était l'auteur de cet ouvrage. M. Ludovic Celler, dans son livre intéressant : *les Origines de*

(1) *Des représentations en musique*, par le père Ménestrier.

l'*Opéra*, dit à ce sujet : — « Cet *Orphée*, exécuté par des artistes italiens, devait être celui de Monteverde ; mais une chose assez singulière, c'est qu'il n'y a aucune certitude à cet égard ; on a cru aussi que c'était l'*Orphée* de Zarlino, dont la réputation avait été grande en Italie ; mais Zarlino était mort depuis trop longtemps, et, d'ailleurs, son style trop antique avait dû s'effacer devant les formes plus nouvelles de Monteverde et de ses contemporains. »

On en est, à ce sujet, absolument réduit aux conjectures, car le mystère est complet. En mentionnant l'ouvrage, dont la mise en scène n'avait pas, dit-on, coûté moins de 500,000 livres, somme assez ronde, surtout pour l'époque, La Vallière s'exprime ainsi : — « Je n'ai que l'argument de cette tragi-comédie, qui étoit en musique et en vers italiens, et qui fut représentée devant Leurs Majestés le 5 mars 1647, avec les merveilleux changements de théâtre, les machines et autres inventions jusqu'à présent inconnues à la France ; je ne connois ni l'auteur de la musique, ni celui des paroles (1). » Quant à celui des paroles, un chroniqueur, l'abbé de Laporte, dans ses *Anecdotes dramatiques*, croit que c'était l'abbé Perrin lui-même, le futur auteur de *la Pastorale*. J'avoue que cela me semble étrange. Si une troupe venue d'Italie

(1) La Vallière : *Ballets, opéras et autres ouvrages lyriques.*

joua à Paris un *Orfeo*, il semble qu'elle ait dû se servir et de la musique et des paroles auxquelles elle était habituée; si l'on suppose que Perrin écrivit les paroles italiennes de cet *Orfeo*, il faudrait donc, en même temps, supposer que la musique en aurait été faite ici — et par qui ? D'ailleurs, Perrin, dont la modestie n'était pas le péché mignon, n'aurait assurément pas manqué, le fait étant vrai, d'en entretenir le public dans les diverses publications qu'il fit de ses œuvres. Or, comme il est resté muet à cet égard, j'en conclus que l'abbé de Laporte a fait erreur en ce qui le concerne. Ce qui paraît certain, en tout cas, c'est que les opéras italiens représentés à cette époque à Paris n'obtinrent pas un succès aussi considérable et aussi général que certains historiens se sont plu à nous le rapporter. Nous avons vu plus haut ce que Mme de Motteville pensait de *la Finta Pazza;* un témoignage du même genre nous renseigne sur l'effet produit par *Orfeo*, dont il est ainsi parlé dans une mazarinade :

> Ce beau, mais malheureux Orphée,
> Ou, pour mieux parler, ce Morphée,
> Puisque tout le monde y dormit...

Cependant, le luxe du spectacle déployé dans *Orfeo* excita une véritable admiration, admiration que Maynard et Voiture traduisirent chacun dans un sonnet adressé au cardinal Mazarin. C'est pour renouveler un effet de ce genre qu'on engagea

Corneille à écrire une « pièce à machines » dans la nature des pièces italiennes, et que le grand homme conçut son *Andromède*, tragédie accompagnée d'un peu de musique dont d'Assoucy était l'auteur, et qui fut représentée au mois de février 1650. — « La reine-mère, disait à ce sujet *le Mercure Galant* (1), y fit travailler dans la salle du Petit-Bourbon. Le théâtre étoit beau, élevé et profond. Le sieur Torelly, pour lors machiniste du roi, travailla aux machines d'*Andromède*; elles parurent si belles, aussi bien que les décorations, qu'elles furent gravées en taille-douce. »

Mais *Andromède* n'était point un opéra ; c'était, comme je viens de le dire, une pièce à machines, contenant seulement un certain nombre de morceaux de chant qui avaient été mis en musique par ce personnage excentrique, à la fois poète et musicien, dont le véritable nom était Charles Coypeau et qui avait pris celui de d'Assoucy. C'est lui-même qui nous l'apprend dans une lettre où il parle de ses relations avec Molière : — « Il sçait que c'est moy qui *ay donné l'âme* aux vers de l'*Andromède* de M. de Corneille..... (2). » Le

(1) Juillet 1682.
(2) V. *Aventures burlesques de d'Assoucy* (Delahays, 1858, in-16), préface, p. XXIII-XXIV.
Il n'y a pas fort longtemps qu'on a acquis ainsi la preuve que d'Assoucy était l'auteur de la musique d'*Andromède*. On trouve un autre exemple de ses relations avec Corneille, dans l'édition de ses *Airs à quatre parties* donnée par Robert Ballard (1653, in-12 oblong). En tête de ce

grand succès d'*Andromède* prenait sa source dans la magnificence du spectacle et dans la splendeur apportée à la mise en scène. — « On aurait tort, dit Taschereau, d'attribuer au mérite littéraire d'*Andromède* l'accueil qu'elle a reçu. Ovide peut en réclamer toute l'action, et sans la nouveauté du spectacle le parterre se fût montré sans doute moins bienveillant ; aussi, dans son Argument, Corneille avoue-t-il que cette pièce n'est que pour les yeux, et appuie-t-il seulement sur le bonheur avec lequel il a su appliquer l'art du machiniste à cet ouvrage. « Les machines, dit-il, ne sont pas,
« dans cette tragédie, comme les agréments dé-
« tachés : elles en font le nœud et le dénouement,
« et y sont si nécessaires que vous n'en sauriez
« retrancher aucune que vous ne fassiez tomber
« tout l'édifice. J'ai été assez heureux à les inven-
« ter et à leur donner place dans la tissure de ce
« poème ; mais aussi faut-il que j'avoue que le

recueil (dont une seule partie, celle de basse-contre, existe à la Bibliothèque nationale) est placée une épître dédicatoire, singulièrement vaniteuse, « à Son Altesse royale Madame la duchesse de Savoye, » après quoi viennent les vers suivants :

Pour Monsieur Dassoucy, sur ses airs.

Cet autheur a quelque génie,
Ses airs me semblent assez doux :
Beaux esprits, mais un peu jaloux,
Divins enfans de l'harmonie,
Ne vous en mettez en courroux ;
Apollon aussi bien que vous
Ne les peut oüyr sans envie.
CORNEILLE.

« sieur Torelli s'est surmonté lui-même à en
« exécuter les dessins, et qu'il a eu des inven-
« tions admirables pour les faire agir à propos (1). »

(1) *Histoire de la vie et des ouvrages de Corneille*, 2ᵉ édition. — Au sujet de Torelli, Taschereau ajoute ce qui suit : — « Ce Torelli, auquel les prodiges de son art avaient valu le surnom du grand sorcier, était un architecte vénitien, qui avait inventé la manœuvre à l'aide de laquelle on change toute une scène en un clin d'œil. Cette invention lui valut un grand renom et des rivaux acharnés. Des hommes masqués l'attaquèrent une nuit pour l'assassiner, et, grâce à une vigoureuse défense, il en fut quitte pour la perte de quelques doigts. Effrayé de ce revenant-bon de la gloire, il avait quitté l'Italie et était venu s'établir en France. »

Au sujet d'*Andromède*, on lit encore, dans les *Anecdotes dramatiques* : — « Les grands applaudissements que reçut *Andromède* portèrent les comédiens du Marais à la reprendre après qu'on eût abattu le théâtre du Petit-Bourbon. Ils réussirent dans cette dépense, et elle fut encore renouvelée en 1682, par la grande troupe des comédiens, avec beaucoup de succès. Comme on renchérit toujours sur ce qui a été fait, on représenta le cheval Pégase par un véritable cheval, ce qui n'avait jamais été vu en France. Il jouait admirablement son rôle, et faisait en l'air tous les mouvements qu'il pourrait faire sur terre. Il est vrai que l'on voit souvent des chevaux vivants dans les opéras d'Italie ; mais ils y paraissent liés d'une manière qui, ne leur laissant aucune action, produit un effet peu agréable à la vue. On s'y prenait d'une façon singulière, dans la tragédie d'*Andromède*, pour faire marquer au cheval une ardeur guerrière. Un jeûne austère, auquel on le réduisait, lui donnait un grand appétit, et lorsqu'on le faisait paraître, un gagiste était dans la coulisse, et vannait de l'avoine. L'animal, pressé par la faim, hennissait, trépignait, et répondait ainsi parfaitement au dessein qu'on s'était proposé. Ce jeu de théâtre de cheval contribua fort au succès qu'eut alors cette tragédie. Tout le monde s'empressait de voir les mouvements singuliers de cet animal, qui jouait si parfaitement son rôle. »

Andromède avait moins d'importance encore au point de vue musical que de valeur au point de vue littéraire ; et ce qui le prouve, c'est que Corneille, qui s'extasie, sans doute avec justice, sur les « inventions admirables » de Torelli, ne trouve pas un mot à dire sur d'Assoucy, qu'il ne prend même pas la peine de nommer.

En réalité, les premiers ouvrages lyriques italiens représentés en France excitèrent surtout la curiosité, l'étonnement, l'admiration au point de vue de la splendeur du spectacle, de la beauté des décors, de la richesse des costumes, des prodiges de la machinerie, du luxe inouï de la mise en scène, mais ne produisirent qu'une impression médiocre en ce qui concerne la musique, qui ne flattait pas plus les auditeurs par sa valeur propre que par la façon dont elle était chantée (1). On sentit seulement, et comme par instinct, qu'il y avait là l'idée d'un très-beau spectacle, et que si le charme de la musique pouvait se joindre à de si admirables splendeurs scéniques, on obtiendrait

(1) A cette époque, l'art du chant paraissait beaucoup plus avancé en France qu'en Italie, de l'aveu même des Italiens sincères qui avaient pu comparer ce qui se faisait dans les deux pays. « Le fameux Luigi étant venu en France, dit Bourdelot dans son *Histoire de la musique*, et ayant ouï chanter nos musiciens, ne pouvoit plus souffrir ceux d'Italie. » Et Saint-Evremond dit de son côté : « Il se les rendit tous ennemis, disant hautement à Rome, comme il avoit dit à Paris, que, pour rendre une musique agréable, il falloit des airs italiens dans la bouche des François. »

un genre théâtral d'un effet nouveau, d'un grand
attrait et d'une singulière puissance. On rêvait en
quelque sorte l'opéra, mais sans le comprendre
encore et sans en concevoir une idée nette. De là
vinrent les essais qui se produisirent en divers
genres. D'une part, *Andromède* se montra comme
une « pièce à machines » à l'imitation des pièces
italiennes, écrite en vers français et accessoire-
ment agrémentée de musique ; de l'autre, de nom-
breux ballets montés avec une richesse scénique
presque égale, et quelque peu entremêlés de chant,
se donnaient fréquemment à la cour. Cela n'était
pas encore l'opéra, mais cela y acheminait, y con-
duisait petit à petit. « Les ballets de cour, a dit
M. Victor Fournel, ont préparé et précédé l'opéra:
comme lui, ils déployaient toutes les ressources
de l'art, de manière à captiver à la fois l'oreille,
l'esprit et les yeux. La richesse et la variété des
décorations s'y unissaient à la poésie, à la mu-
sique et à la danse pour enchanter les spectateurs.
Un grand ballet mettait tout un monde en jeu : il y
eut plus de sept cents personnes employées à celui
d'*Hercule amoureux* (1). L'usage constant du
merveilleux, les sujets allégoriques ou mytholo-
giques y justifiaient l'emploi sur une large échelle

(1) Représenté sous le titre d'*Ercole amante*. C'était en-
core une pièce italienne, que j'aurai à mentionner plus
tard, à la date de sa représentation.

des machines, portées alors à un degré de perfection qui n'a guère été dépassé depuis (1). »

Ce qui retarda l'éclosion définitive du genre, c'est le préjugé dont j'ai parlé, et dont on retrouve la trace dans tous les écrits du temps. Les frères Parfait, dans leur curieuse *Histoire de l'Académie royale de Musique*, restée inédite, s'expriment ainsi à ce sujet (2) : — On était dans le préjugé

(1) *Histoire du ballet de cour*, dans *les Contemporains de Molière*, t. II, p. 209.
(2) Il me faut révéler ici une supercherie littéraire assez curieuse, et dont personne n'a parlé jusqu'à ce jour. Il y a une trentaine d'années, le journal *le Constitutionnel* publia en feuilleton, sous une forme particulière et de façon à pouvoir être reliée commodément, une *Histoire de l'Académie royale de musique, depuis son établissement, 1645 (?) jusqu'en 1709, composée et écrite par un des secrétaires de Lully*, imprimée pour la première fois d'après un manuscrit faisant partie de la bibliothèque de M. le baron Taylor. Cette histoire de notre Opéra, curieuse en certaine de ses parties, donnait quelques renseignements intéressants et inconnus jusqu'ici. Mais il faut bien déclarer que le prétendu secrétaire de Lully, qui disait l'avoir rédigée, était un simple copiste et un imposteur effronté. La publication du *Constitutionnel* n'est autre chose, en effet, que la reproduction, mutilée, de l'*Histoire de l'Académie royale de musique* des frères Parfait, qui n'a jamais été imprimée, et dont une copie fidèle, faite par les soins de Beffara, existe au département des manuscrits de la Bibliothèque nationale. Quel est l'auteur de la copie tronquée, donnée avec une fausse origine, et qui avait pris place dans l'admirable bibliothèque de M. le baron Taylor? C'est ce que j'ignore. Tout ce que j'ai pu établir, en comparant les deux textes, c'est qu'un certain nombre de suppressions ont été faites par lui dans le cours de l'ouvrage, et qu'il a arrêté sa copie à l'année 1709, alors que les frères Parfait avaient poursuivi leur Histoire jusqu'à l'année 1741.—Je n'ai pas cru devoir laisser passer, sans le mentionner, le fait assez singulier de

que les paroles françaises n'étaient pas susceptibles des mêmes mouvements et des mêmes ornements que les italiennes. Ce préjugé était si bien imprimé dans la tête des poètes lyriques de ce temps, que le fameux Benserade, si renommé pour ses ballets, n'osa jamais hasarder une scène entière à mettre en musique. » D'autre part, Lecerf de la Viefville de Freneuse disait, dans sa *Comparaison de la musique italienne et de la musique françoise :* — « Nous connoissions alors si peu nos forces, notre langue toute épurée qu'elle avoit été par MM. Malherbe, Balzac et Vaugelas, nous paroissoit si peu ce qu'elle est, que personne ne présumoit assez de soi et d'elle pour oser hasarder le moindre spectacle en airs françois. C'étoit stupidité et engourdissement, car on ne pouvoit pas ignorer que, dans les vieilles cours de nos rois, on avoit fait des ballets, où l'on avoit des récits et des dialogues, en plusieurs parties, sur des paroles françoises et avec succès. Lisez encore les vers chantans du ballet de 1582, pour les noces du duc de Joyeuse, vous y apercevrez des naissances de bon goût. Cependant, quoique Saint-Evremond, qui étoit du

cette publication, et je constaterai aussi l'erreur dans laquelle est tombé Taschereau, qui, dans son *Histoire de Molière* (3ᵉ édition, p. 178), cite comme étant de Beffara même cette *Histoire* (manuscrite) *de l'Académie royale de musique*, alors qu'en tête de sa copie, Beffara, par une note étendue, nomme bien les frères Parfait comme auteurs de cet ouvrage.

temps de la minorité du roi (Louis XIV), nous apprenne qu'on s'ennuyoit fort à ces opéras italiens quoique Perrin nous dise qu'on y crioit au renard, et que la protection souveraine les pouvoit à peine garantir *delle fischiate* et *delle merangole*, nos poètes, peu éveillés, croyoient qu'on gagnoit encore à s'y aller ennuyer. »

Ce sera l'éternel honneur de Perrin, son plus beau titre de sympathie aux yeux de la postérité, d'avoir compris que l'opéra français était chose possible, et d'avoir su le créer lui-même, avec l'aide de Cambert, sans s'inquiéter des critiques, intéressées ou nom, dont ses essais furent l'objet avant même qu'il les eût livrés au public.

Qu'était-ce que ce Perrin, dont la naissance et la mort sont restées jusqu'à ce jour également mystérieuses, et que deux choses : la haine ardente de Boileau — haine littéraire, s'entend — et sa qualité de fondateur de l'Opéra, ont sauvé de l'oubli?

On ne sait que bien peu de chose sur lui, mais encore puis-je affirmer que les renseignements que je vais donner ici n'ont jamais été réunis, et que les biographes se sont toujours bornés, en ce qui le concerne, à donner les titres d'un certain nombre de ses ouvrages.

« Pierre Perrin (1), connu sous le nom de

(1) Et non François, comme quelques-uns l'ont appelé par erreur. — Je viens de dire que la naissance et la mort de ce singulier personnage étaient restées mystérieuses jusqu'à ce jour. En effet, on ne connaissait la date ni de l'une ni de l'autre, et celle de la mort de Perrin avait été fixée approximativement et arbitrairement à l'année 1680. M. Pierre Clément, dans sa publication des Mémoires de Colbert, est le premier qui ait donné celle du 25 avril 1675, sans appuyer son assertion d'aucune preuve. Il était néanmoins dans l'exacte vérité, ainsi que le démontre cet extrait de l'acte mortuaire de Perrin, publié par Jal dans son *Dictionnaire critique de biographie et d'histoire :* — « Le vendredi 26 avril 1675, fut inhumé Pierre Perin *(sic)*, cy-devant introducteur des ambassadeurs et princes étrangers de feu Monseigneur le duc d'Orléans, aagé de 55 ans, pris rue de la Monnoye. » Cet acte, extrait des registres de l'église Saint-Germain l'Auxerrois, nous fixe du même coup sur la date de la naissance de Perrin, restée problématique aussi. Si Perrin était âgé de 55 ans lorsqu'il mourut le 25 avril 1675, il était né en 1619 ou 1620.

l'abbé Perrin, étoit né à Lyon, je ne sais quelle année, ni de quelle famille, » dit l'abbé Pernetti dans ses *Recherches pour servir à l'histoire de Lyon*. Tout porte à croire qu'il était abbé de cour et non de fait, car Titon du Tillet dit de son côté, dans son *Parnasse françois :* — « Perrin vint à Paris et porta le petit collet ; il se donna le titre d'abbé, qui lui fit plus d'honneur que de profit, car je ne crois pas qu'il ait possédé d'abbaye... » Néanmoins, il avait un frère dans les ordres, ce que lui-même nous apprend en relatant dans l' « Avis » placé en tête de ses *OEuvres de poésie* quelques-unes de ses compositions : — » En suite, je fis la *Chartreuse*, ou la description de la grande Chartreuse voisine de Grenoble, à la prière d'un frère que j'avois alors religieux de cet ordre, prieur d'une Chartreuse voisine, et pour gage de l'amitié que j'avois avec le révérend père Léon, général de l'ordre, lequel j'allay visiter deux fois dans ces montagnes (1). »

S'il n'est point certain que Perrin ait été abbé, il paraît assuré du moins qu'il se maria. Tallemant des Réaux nous le fait savoir dans ses *Historiettes*, et donne à ce sujet les détails curieux que voici, en parlant d'un certain La Barroire, fils d'un ancien maire de la Rochelle :

(1) *Les OEuvres de poésie de M^r Perrin.* Paris, Étienne Loyson, 1661, in-12.

La Barroire s'appeloit Bizet, et estoit filz d'un riche marchand de La Rochelle. Il espousa icy la fille de M. L'Hoste, beau-frère de l'intendant Arnaut. Après, il achepta un office de conseiller au Parlement qui luy cousta onze mille escus. Il se présenta pour estre receû, c'estoit une grosse beste; mais son beau-père avoit du crédit; on le receut à cause de luy. On disoit : c'est M. L'Hoste, et non son gendre, qu'on reçoit...

Cet homme se maria en secondes nopces avec la veuve du lieutenant-criminel L'Allemand; elle estoit catholique et s'appeloit Grisson en son nom; c'est une assez bonne famille de Paris. Cette femme n'avoit pas la plus grande cervelle du monde; mais avant que d'espouser ce dada, c'estoit une femme qui pouvoit passer. Il ne la traitta pas trop bien; il estoit fort avare, elle devint avare avec luy... La goutte l'estrangla.

Sa veuve en liberté fit bien voir que son mary, tout beste qu'il estoit, lui estoit pourtant nécessaire; car elle concubina avec le bailly du fauxbourg Saint-Germain, qui logeoit chez elle : il lui escroqua quelque argent. Après elle fit encor pis; car, ayant veû chez sa voisine, la veuve d'un peintre flamand nommé Vanmol qui est une grande estourdie, un garçon appelé Perrin, qui a traduit en meschans vers françois l'*Eneide* de Virgile, elle s'esprit de ce bel esprit; et, quoyqu'elle eust soixante et un ans, elle l'espousa en cachette. Pour ses raisons elle disoit que le filz du premier lict, et son propre filz à elle qui est conseiller présentement, la mesprisoient. Il est vray qu'ils en parloient fort mal; mais elle avoit desjà fait cette

extravagance. Ils disent qu'un conseiller de la Grand chambre l'avoit voulu espouser, mais qu'elle avoit respondu qu'elle estoit lasse de vieilles gens.

Elle fit venir, un matin, des tours de cheveux de toutes couleurs, hors de gris et de blancs, pour plaire davantage à M. Perrin, à qui les deux frères fermèrent la porte quelques jours après, comme cette femme fut tombée malade. Il y alla avec le Lieutenant civil, mais il n'entra pourtant pas; il avoit affaire à un conseiller au Parlement. Cette femme, revenue de sa folie, déclara que la Vanmol l'avoit ennyvrée en meslant du vin blanc avec du clairet; et il en avoit quelque chose. Après elle mourut, et Perrin n'eut rien que ce qu'il avoit pu tirer du vivant de sa femme. Perrin et la Vanmol s'entendoient.

Le mariage ne profita donc guère à Perrin, qui, à la mort de sa femme, se retrouva Gros-Jean comme devant. L'infortuné, d'ailleurs, fut gueux toute sa vie, et la meilleure preuve, c'est que lorsqu'il mourut, il était en prison pour dettes. Il n'était évidemment plus un enfant quand lui arriva l'aventure racontée par Tallemant, puisque, au dire de celui-ci, il avait déjà fait sa traduction de l'*Éneide* en vers français, et que ce ne sont point là jeux d'adolescent. Mais il cherchait sans doute ce qu'on appelle un établissement, et pensait avoir trouvé sa belle avec la veuve de La Barroire. L'affaire, malheureusement, ne tourna pas comme il avait pu l'espérer.

C'est cependant, je pense, à peu près à cette époque, et probablement vers 1645, qu'il traita avec Voiture de la charge d'introducteur des ambassadeurs près de Gaston, duc d'Orléans, frère de Louis XIII, charge qu'occupait celui-ci et dont il se rendit acquéreur moyennant la somme de onze mille livres, somme assez considérable et qu'il ne dut pouvoir se procurer qu'à l'aide d'un emprunt. L'auteur de l'article inséré sur Perrin dans la *Biographie Didot* dit qu'il acheta cette charge en 1659, mais il y a là une erreur matérielle et manifeste, Voiture étant mort en 1648.

Perrin devint en quelque sorte, par ce fait, le protégé de Gaston. Ce prince, intelligent et bien doué, mais qui manquait absolument de sens moral et qui ne se fit guère remarquer que par ses mœurs dissolues et son hostilité contre Richelieu, réunissait autour de lui une cour brillante où de jeunes gentilshommes trouvaient une école de plaisir et de dépravation. L'une de ses passions prédominantes était celle du théâtre et de tous les divertissements qui s'y rattachent, passion d'ailleurs générale à cette époque et qui était celle de la cour royale elle-même, lorsque le souverain était l'être morose et taciturne qui avait nom Louis XIII. Lors du premier séjour à Paris de Molière comme comédien, en 1644, Gaston s'était constitué le protecteur effectif de la troupe de

l'illustre Théâtre (1); de plus, s'il ne se piquait pas personnellement de jouer la comédie, il prenait une part importante aux divertissements qu'il produisait dans son palais du Luxembourg, il dansait et chantait dans les ballets comiques et souvent licencieux que lui fournissaient, sur ses indications, ses poètes et ses musiciens (2), de même que Louis XIII, son frère, et plus tard Louis XIV, son neveu, dansaient et chantaient dans ceux dont L'Estoile et Colletet, Maynard et Gombaud, Bordier et Benserade, Molière lui-même leur traçaient les canevas, et dont Moulinié, Gue-

(1) On peut consulter à ce sujet les documents produits par M. Eudore Soulié dans son livre : *Recherches sur Molière et sur sa famille*, entre autres (p. 171), celui daté du 17 décembre 1644 et commençant par ces mots : « Furents présents Jean-Baptiste Poquelin, Germain Clérin, Nicolas Desfontaines, Denis Beys, Georges Pinel, damoiselles Madeleine Béjard, Madeleine Malingre, Catherine Bourgeois et Geneviève Béjard, tous associés pour faire la comédie sous le titre de l'Illustre Théâtre, *entretenu par Son Altesse royale*... »

(2) Dans l'histoire du ballet de cour insérée au deuxième volume de son excellent ouvrage : *les Contemporains de Molière*, M. Victor Fournel donne les détails suivants sur la nature des ballets et divertissements qui se dansaient à la cour de Gaston : — « Les libertés burlesques de ce genre se conservèrent dans la petite cour de Gaston d'Orléans, au Luxembourg. Le frère de Louis XIII garda, sous Louis XIV, la tradition des divertissements de la cour précédente, d'ailleurs si bien d'accord avec son caractère. Les ballets dansés chez Gaston se distinguent nettement de ceux qu'on dansait sous l'inspiration de Mazarin ou du jeune roi, et se reconnaissent pour ainsi dire au premier coup d'œil, tant à leur licence souvent ordurière qu'à leur bouffonnerie... »

dron, Boësset, Mollier et Lully écrivaient la musique.

Perrin, que son inclination personnelle portait vers le théâtre, dut sentir ce goût s'accroître encore dans un tel milieu. Il n'est pas douteux que l'idée d'écrire un opéra français, alors qu'on n'avait encore représenté en France que des opéras italiens et que l'on traitait ce projet de chimère et de folie, ne lui soit venue à la vue des nombreux ballets mêlés de chants que l'on dansait alors non-seulement à la cour, non-seulement chez Gaston, mais chez la plupart des grands personnages, dans les hôtels et les châteaux des plus grandes dames et des plus grands seigneurs : le ministre Colbert, le chancelier Séguier, le gouverneur de Paris maréchal de l'Hospital, le grand maître de l'artillerie La Meilleraye, le prince de Condé, le duc de Gramont, M. et Mme de Guénégaud, les duchesses de Montbazon, d'Aiguillon, de Chevreuse, de Rohan, de Choisy, de Châtillon, les marquises de Bonnelle, de Gouville, etc., etc.

Toutefois il réfléchit longtemps avant de mettre son projet à exécution, et non-seulement s'y prépara, mais y voulut préparer de longue main les musiciens en leur donnant à mettre en musique des vers d'un tour particulier, d'un sentiment jusqu'alors inusité, de formes nouvelles et irrégulières, propres à briser leur inspiration à certaines difficultés pratiques et rhythmiques, à leur

faire exprimer des sensations nouvelles, et à les mettre enfin, peu à peu, en état d'aborder ce qu'il appelait le genre lyrique, c'est-à-dire le genre dramatique proprement dit. En cela on reconnaît que Perrin était vraiment intelligent, et qu'il ne voulait rien livrer au hasard. Il avait d'ailleurs une qualité qui le rendait particulièrement apte au rôle qu'il voulait jouer, et qui devait aider à sa réussite : il était musicien, ainsi que lui-même le donne à entendre dans l'avant-propos placé en tête du recueil de ses *Œuvres de poésie*, publié en 1661. Dans cet avant-propos, après avoir mentionné une partie des poésies qui forment le recueil, *les Jeux de poésie* ou *les Insectes, la Chartreuse*, la traduction de *l'Énéide, les Sonnets héroïques, les Mélanges de poésies diverses*, Perrin s'exprime ainsi en s'adressant au lecteur : — « ... Tu trouveras ensuite un recueil de *Paroles de musique* ou de vers à chanter, mis en musique en divers temps par les plus illustres musiciens du royaume. Ces vers sont ceux que nous devrions proprement appeller lyriques, c'est-à-dire propres à estre chantez sur la lyre ou avec l'instrument, et demandent un génie et un art tout particulier que j'ose dire peu connu et presque ignoré jusqu'icy de tous les poëtes anciens et modernes, Grecs, Latins, Italiens, Espagnols et François : entre lesquels on ne trouve que peu ou point d'Orphées, c'est-à-dire de poëtes musiciens ou de musiciens poëtes,

qui ayent sceu marier les deux sœurs la poësie et
la musique, leurs vers lyriques et leurs chansons
prétenduës n'estant rien moins que du lyrique et
des chansons, au témoignage des musiciens les
plus éclairez : mais comme cette matière curieuse
est trop vaste pour estre traittée dans un avant-
propos, je me contenteray de te donner en ces
paroles de musique des exemples de la prattique
de cet art admirable, me réservant, si j'ay du
loysir, à t'en donner un traitté particulier... »

On peut dire en toute justice que les vers de
ces chansons, que Perrin appelle « paroles de
musique » et qui, selon lui, « demandent un génie
et un art tout particulier, » ne sont que de simples
prétextes à musique ; voici certainement, dans un
genre réaliste, les meilleurs de ce petit recueil,
et les plus imagés :

> Sus! sus! pinte et fagot!
> Sans soucy de l'écot
> Buvons à tasses pleines ;
> Achevons, achevons de remplir nos bedaines.
> En deussions-nous crever, trinquons jusqu'à demain,
> Il est beau de mourir les armes à la main.
>
> Du vin, du saulcisson,
> Du pâté, du jambon,
> Des ragoûts, des saulcisses,
> Du salé, du salé, du poivre, des épices.
> En deussions-nous, etc.

Il est certain que Perrin avait l'imagination peu
poétique, et que son vers est généralement vul-
gaire, pour ne pas dire trivial. Mais, en ce qui
concerne les pièces destinées par lui à être mises

en musique, on ne peut nier que ces pièces présentent à ce point de vue des qualités réelles et très-appréciables. Lorsque Boileau le fustigeait avec l'acharnement que l'on sait, il le considérait sous le rapport général, et s'inquiétait peu, évidemment, des efforts que faisait Perrin pour être utile aux musiciens. Faut-il, disait-il alors,

Faut-il d'un froid rimeur dépeindre la manie ?
Mes vers, comme un torrent, coulent sur le papier ;
Je rencontre à la fois Perrin et Pelletier,
Bonnecorse, Pradon, Colletet, Titreville ;
Et pour un que je veux, j'en trouve plus de mille (1).

Perrin n'avait pas trop à se plaindre, d'ailleurs, de ces anathèmes, puisqu'il les partageait avec un vrai poëte, Quinault, que Boileau n'a jamais compris, et à qui la postérité a su rendre justice :

Et qu'ont fait tant d'auteurs, pour remuer leur cendre ?
Que vous ont fait Perrin, Bardin, Pradon, Hainaut,
Colletet, Pelletier, Titreville, Quinault,
Dont les noms en cent lieux, placés comme en leurs niches,
Vont de vos vers malins remplir les hémistiches ?
Ce qu'ils font vous ennuie ! O le plaisant détour !
Ils ont bien ennuyé le roi, toute la cour,
Sans que le moindre édit ait, pour punir leur crime,
Retranché les auteurs, ou supprimé la rime (2).

Et ce n'est pas la seule fois que l'auteur du *Lutrin* ait accolé le nom de Perrin à celui de Quinault ; un peu plus loin, dans la même satire, il dit encore :

(1) Satire VII, v. 42-46.
(2) Satire IX, v. 96-104.

Toutefois, s'il le faut, je veux bien m'en dédire,
Et, pour calmer enfin tous ces flots d'ennemis,
Réparer en mes vers les maux qu'ils ont commis.
Puisque vous le voulez, je vais changer de style.
Je le déclare donc : Quinault est un Virgile ;
Pradon comme un soleil en nos ans a paru ;
Pelletier écrit mieux qu'Ablancourt ni Patru ;
Cotin, à ses sermons traînant toute la terre,
Fend les flots d'auditeurs pour aller à sa chaire ;
Sofal est le phénix des esprits relevés ;
Perrin.... Bon, mon esprit, courage ! poursuivez.
Mais ne voyez-vous pas que leur troupe en furie
Va prendre encor ces vers pour une raillerie ?
Et Dieu sait, aussitôt, que d'auteurs en courroux,
Que de rimeurs blessés s'en vont fondre sur vous !.. (1).

Les brocards dont il était l'objet n'empêchèrent pas Perrin de suivre la voie qu'il s'était tracée. Tout le monde, d'ailleurs, ne partageait pas l'opinion de Boileau au sujet de cet enfant perdu des

(1) *Ibidem*, v. 290-304.
Dans la satire X, Boileau dit encore au sujet de Perrin :

Mais qui vient sur ses pas ? c'est une précieuse,
Reste de ces esprits jadis si renommés
Que d'un coup de son art Molière a diffamés.
De tous leurs sentimens cette noble héritière
Maintient encore ici leur secte façonnière.
C'est chez elle toujours que les fades auteurs
S'en vont se consoler du mépris des lecteurs.
Elle y reçoit leur plainte ; et sa docte demeure
Aux Perrins, aux Coras est ouverte à toute heure.

Et dans l'épigramme XVII :

Venez, Pradon et Bonnecorse,
Grands écrivains de même force,
De vos vers recevoir le prix ;
Venez prendre dans mes écrits
La place que vos noms demandent.
Linière et Perrin vous attendent.

Enfin, dans l'esquisse en prose de la satire IX, dans d'autres endroits de la satire X et ailleurs encore, on trouve des traits semblables contre Perrin.

Muses. La Viefville de Freneuse, dans sa *Comparaison de la musique italienne avec la musique françoise* (1), parle de lui en termes particulièrement élogieux : — « S'il avait plus limé ce qu'il faisoit, dit cet écrivain, il auroit été un auteur excellent. Pour l'esprit, il l'avoit heureux et fécond... Lisez le recueil de ses poésies, vous y remarquerez souvent ce tour aisé et coulant qui est le fond des bonnes paroles chantantes, et des paroles latines qu'il assembla pour le mariage de feu Monsieur avec Henriette d'Angleterre m'ont fait juger qu'il auroit le même talent pour fournir des paroles excellentes aux compositeurs de musique d'église (1). »

Pour ma part, je confesserai que je ne partage, en cette occasion, ni l'antipathie violente de Boileau, ni l'enthousiasme exagéré de Bourdelot. J'ajouterai, pour en revenir à l'œuvre à laquelle on peut dire qu'il consacra sa vie, que Perrin avait tout ce qu'il fallait pour mener à bien cette œuvre, longuement méditée par lui. Vivant au milieu d'une cour acharnée au plaisir, d'une société vraiment affolée de théâtre, à une époque où la musique était en quelque sorte la déesse régnante et servait de passe-temps universel, il apportait une idée qui touchait à la fois à la musique et au théâtre, et qui, bien que l'on contestât la possibilité de sa

(1) Reproduite par Bourdelot dans son *Histoire de la musique depuis son origine*. (V. celle-ci, t. III, p. 160-161.)

mise en pratique, semblait fatalement appelée à réussir. Ayant beaucoup vu et beaucoup comparé sous ce rapport, étant allé s'instruire spécialement en Italie (sa lettre remarquable à l'abbé de la Rovere, qu'on lira plus loin, en donne la certitude), familier du moins avec la langue de ce pays, n'étant pas ignorant des choses de la musique et les connaissant d'autant mieux qu'il fréquentait beaucoup les musiciens, il réfléchit mûrement à cette idée, la creusa de toutes façons, s'entoura évidemment de conseils intelligents, et sut mettre toutes les chances de son côté au jour du grand combat. Avec tout cela habile en intrigues, adroit, souple, avisé, ingénieux, difficile à rebuter, tout justement honnête, peu enclin au scrupule, madré à dire d'experts, enfin protégé par les grands, cet être singulier, qui devait trouver dans sa situation à la cour de Gaston d'Orléans des facilités particulières et qui, après la mort de ce prince, parut devenir un instant le favori de Mazarin, auquel il dédia son recueil de poésies, réunissait toutes les qualités nécessaires au rôle qu'il voulait jouer, et joignait à ces qualités l'énergie, la persistance et la force de volonté qui savent venir à bout de toutes les difficultés et triompher de tous les obstacles. Nous verrons plus tard comment, faisant un choix parmi ses musiciens préférés et prenant Cambert pour collaborateur en cette vaste entreprise, il sut, en associant la fortune de celui-

ci à la sienne, réaliser le projet qu'il avait conçu et doter la France d'une forme artistique qui jusqu'alors lui était inconnue (1).

(1) En dehors de Cambert, le musicien pour qui Perrin professait la plus vive admiration était Lambert, artiste qui faisait preuve d'un triple talent comme compositeur, chanteur et joueur de luth, et qui fut le beau-père de Lully. C'est pour lui que Perrin fit ce sonnet :

> Amphion de nos jours, alors que je te vois
> Dans ton cercle brillant de beautez sans pareilles,
> Qui prêtent à tes chants le cœur et les oreilles,
> Et se laissent ravir au charme de tes doigts,
>
> Je crois voir les petits du doux chantre des bois,
> Qui d'un père sçavant écoutent les merveilles ;
> Ou bien un jeune essaim de naissantes abeilles,
> Qui suivent les accents d'un luth ou d'une voix.
>
> Je pense voir Orphée aux Nymphes de la Thrace,
> Ou le docte Apollon aux Vierges du Parnasse,
> Apprendre tour à tour mille chants amoureux ;
>
> Ou, si ce n'est point trop s'emporter aux louanges,
> L'Archange qui préside au chœur des Bienheureux
> Conduire dans le ciel la musique des Anges.

Parlons maintenant de Cambert, qui était un artiste d'un vrai talent, à qui l'histoire n'a pas fait la place qu'il mérite. Les détails de sa vie sont, aussi bien qu'en ce qui concerne son ami et collaborateur Perrin, pour la plupart inconnus. A force de chercher pourtant, j'en ai pu réunir quelques-uns, qui vont me servir à reconstruire en partie sa physionomie intéressante.

« Robert Cambert, fils d'un fourbisseur, dit Fétis, naquit à Paris vers 1628. Après avoir reçu des leçons de clavecin de Chambonnières, le plus célèbre maître de son temps, il obtint la place d'organiste de l'église collégiale de Saint-Honoré, et quelque temps après fut nommé surintendant de la musique de la reine Anne d'Autriche, mère de Louis XIV. Dès 1666, il occupait cette place (1). » Il l'occupait même avant cette époque, car dans un recueil de lui que j'ai eu la chance de découvrir et dont je parlerai plus loin, recueil qui porte la date de 1665, il fait suivre son nom de la qualification de «maistre et compositeur de musique de la Reyne Mère». On peut donc croire qu'il était âgé d'environ trente-cinq ans lorsqu'il fut appelé à ces importantes fonctions, pour lesquelles on avait

(1).Fétis : *Biographie universelle des Musiciens.*

évidemment dû choisir un artiste déjà réputé dans le public et bien posé parmi ses confrères.

Le titre seul d'élève de Chambonnières serait d'ailleurs, à défaut d'autre témoignage, une présomption suffisante en faveur du talent et de la valeur personnelle de Cambert. Ce grand artiste, qui était le premier claveciniste de son temps, en avait formé un grand nombre d'excellents, à la tête desquels il faut surtout placer les trois premiers Couperins (notamment Louis, qu'il produisit à la cour de Louis XIII), Cambert, Hardelle, Buret, Gautier, Le Bègue et d'Anglebert. « Jacques Champion de Chambonnières (1), dit Amédée Méreaux, est le chef de l'école des clavecinistes français. Il a, par lui-même et par ses œuvres, fondé et illustré cette école, dont les plus célèbres représentants ont été immédiatement ou traditionnellement ses élèves. Son père, Jacques Champion, organiste et compositeur distingué sous le règne de Louis XIII, a laissé, en manuscrit, des pièces d'orgue d'un style correct. Son grand-père, Antoine Champion, était un célèbre organiste sous le règne de Henri IV. On a de lui, en manuscrit, une messe à cinq voix... Chambonnières avait reçu de Louis XIV la charge de premier clave-

(1) « Jacques Champion prit le nom sous lequel il est plus connu de la terre de *Chambonnières,* en Brie, dont il avait épousé l'héritière. » (Fétis, *Biographie universelle des musiciens.)*

ciniste de la chambre du roi. Il était bien aussi, en effet, le premier des clavecinistes de son temps. Il charmait ses contemporains, de la cour et de la ville, par un jeu d'une extrême suavité, qu'il obtenait par la manière dont il attaquait les touches du clavecin pour en tirer des sons d'une qualité exceptionnelle (1). »

On conçoit qu'un élève déjà bien doué au point de vue de l'intelligence et des aptitudes, devait devenir, sous la direction d'un tel maître, un artiste particulièrement distingué. Il n'est sans doute pas téméraire de supposer qu'à l'étude qu'il leur faisait faire du clavecin, Chambonnières joignait, pour ses disciples, des conseils relatifs à la composition, et ceci encore serait à leur avantage, car les ouvrages sortis de la plume de ce grand virtuose renferment d'excellentes qualités (2). En ce qui concerne personnellement Cambert, il est peut-être permis de croire qu'il était l'un des favoris de son maître, et que les relations de celui-ci avec la cour ne lui furent pas inutiles pour obtenir l'emploi,

(1) Amédée Méreaux : *Les Clavecinistes, de 1637 à 1790.* — Paris, Heugel, in-folio.

(2) — « On trouve chez B. Christophe Ballart, dit Titon du Tillet dans son *Parnasse françois,* deux livres imprimés des pièces de Chambonnières, dont les maîtres de l'art font encore estime, surtout d'une suite en C sol ut : tous les amateurs du clavecin connaissent la *Courante* de cette suite, et la pièce intitulée *le M·utier* ou *la Marche du marié et de la mariée.* » Aujourd'hui encore, après plus de deux siècles, la lecture et l'étude de ces compositions ne sont pas sans intérêt.

assurément disputé, de surintendant de la musique de la reine mère.

Ce qui est certain, c'est que Cambert se fit de bonne heure une grande réputation, non-seulement comme organiste et claveciniste, mais aussi comme compositeur, dans le genre sacré et dans le genre profane. « On peut, dit Boindin, on peut dire que les premiers qui ont introduit un beau chant en France sont Boësset, Cambert, Bacilly et Lambert, et que ceux qui ont commencé à le bien exécuter sont Nierz, M{}^{lle} Hilaire, la petite la Varenne, et le même Lambert (1). » Cambert composait en grand nombre des motets, des airs de cour, des airs à boire, qui obtenaient un très-grand succès ; mais par malheur il en a fort peu publié, de sorte qu'il nous est difficile de juger directement de la valeur de ces compositions, qui, de son vivant, étaient accueillies avec une rare faveur et lui méritaient les éloges de tous ses contemporains. Sous ce rapport, il partageait la sympathie publique non-seulement avec Boësset, Bacilly et Lambert, qui viennent d'être nommés, mais aussi avec plusieurs autres artistes fort distingués en ce genre, Moulinier, Cambefort, Le Camus, Perdigal, Mollier, etc.

Cambert, dont la situation matérielle devait être florissante, puisqu'il était à la fois organiste

(1) Boindin : *Lettres historiques sur tous les spectacles de Paris*. (Paris, Prault, 1719, in-12.)

de l'église Saint-Honoré et surintendant de la musique de la reine mère, et qu'il était très-recherché comme professeur, se maria d'assez bonne heure. Il y a peu de temps qu'on a eu la preuve de ce fait, qui a été découvert par un infatigable fureteur, Jal, et mentionné par lui dans son utile *Dictionnaire critique de biographie et d'histoire*. « Cambert se maria en 1655 », dit cet écrivain, qui reproduit ainsi qu'il suit l'acte de ce mariage : — « Le mardy 30ᵉ jour de juin (1655), trois bans publiés à St-Eustache, et dans cette paroisse, ont esté fiancez le dimanche 27ᵉ du présent mois, et mariés Robert Cambert, organiste, natif de Paris, fils de feu Robert Cambert et de Marie Moulin, de la paroisse St-Eustache, et Marie Du Moustier, fille de feu Jacques Du Moustier, vivant tailleur d'habits à Pontoise... (signé) Cambert, etc. » (Saint-Jean-en-Grève.) Cet acte nous renseigne non-seulement sur un fait important de la vie de Cambert, mais encore sur son origine et son ascendance. Jal nous apprend encore que du mariage de Cambert naquit un enfant : « De son mariage, dit-il, notre Robert Cambert eut au moins une fille ; je ne sais sur quelle paroisse elle naquit. Ce que j'ai appris, c'est que Marie-Anne Cambert épousa un musicien nommé Michel Farinelli, et que tous deux vivaient en 1679. Alors Robert Cambert était mort, et un acte que j'analyse dans l'article que je con-

sacre à Farinelli donne encore au défunt le titre d'« intendant de la musique de la Reine de France.» Je crois bien que Cambert conserva ce titre jusqu'à l'époque où, indignement frustré par Lully des fruits de son travail, il quitta son pays pour s'en aller en Angleterre, et mourut à Londres au bout de peu d'années, selon les uns, du chagrin que lui aurait causé la ruine de ses espérances légitimes, selon d'autres, assassiné. — Mais je n'en suis pas encore là de mon récit.

J'ai dit que Cambert avait beaucoup composé et que, par malheur, il n'avait publié que fort peu de ses compositions. Il écrivit des motets pour le service de son église, des airs de cour et des morceaux de symphonie pour la musique de la reine mère, enfin, selon le goût de l'époque, qui était friande de ce genre de productions, de nombreuses chansons à boire. Dans le livre de Perrin que j'ai déjà cité, se trouvent « *Diverses paroles de musique*, pour des airs de cours, airs à boire, dialogues, noëls, motets et chansons de toute sorte, mises en musique par les sieurs Molinier, Camefort, Lambert, Perdigal, Cambert, Martin et autres excellents musiciens. » La part de Cambert est la plus forte dans ce partage, car je ne trouve pas moins, dans cette collection, de treize poésies mises en musique par lui. En voici la liste :

1. — *Dans le désespoir où je suis...*, air de cour sur une absence ;

2. — *Amour et la raison*
 Un jour eurent querelle, chanson ;
3. — *Quand je presse ma Sylvie*, chansonnette ;
4. — *O charmante bouteille !......*, chanson à boire ;
5. — *Sus ! sus ! enfans, voici le jour*
 Du grand patron de la vendange, chanson pour le jour de la Saint-Martin ;
6. — *Vous qui ronflez endormis sur les couppes*, chanson ;
7. — *Pauvre amoureux transy...*, chanson ;
8. — *Fi, fi, fi, fi, fi, de ce vilain ius,*
 C'est du verjus
 Que l'on m'apporte, chanson ;
9. — *Sus ! sus ! pinte et fagot...*, chanson ;
10. — *Que l'inventeur de la bouteille*
 Fut un grand fat, chanson ;
11. — *Faisons bonne chère...*, chanson sur une sarabande du sieur Cambert à deux dessus (paroles écrites et ajustées, probablement, sur un morceau de musique instrumentale) ;
12. — *Que de plaisirs attendent ces amours !* épithalame, ou paroles pour un mariage en avril 1661 ;
13. — *J'ayme la noire, et la blonde et la brune,*
 Je sers Suson, Madelon et Gogo :
 De tous costez ie cherche ma fortune :

Mais en amour ie veux vivre à gogo ;
Et si ie n'ay l'effect ou l'esperance,
Ie fais bien-tost la révérence, paroles sur une sarabande du sieur Cambert (écrites sans doute encore sur un morceau de musique instrumentale).

Ce n'est qu'assez tard, c'est-à-dire en 1665, que Cambert, qui paraissait assez négligent quant à la mise en ordre de ses compositions, se décida à en publier quelques-unes. Encore jusqu'ici le recueil que je vais citer était-il complétement inconnu. Je l'ai découvert récemment à la Bibliothèque nationale (1), et j'ai le regret de dire que cet établissement n'en possède que la partie de basse ; or, les airs qu'il contient sont à deux et trois parties, et l'on ne peut, par celle-ci, juger de leur valeur. Ce recueil n'en est pas moins précieux, d'abord parce qu'il est le seul vestige qui nous reste des compositions de Cambert en dehors du théâtre, ensuite parce qu'il contient une dédicace et un avis de l'auteur au lecteur, qui sont aussi, à ma connaissance, l'unique échantillon littéraire qu'on possède de sa plume. En voici le titre exact :
« *Airs à boire*, à deux et à trois parties, de Monsieur Cambert, maistre et compositeur de la mu-

(1) Où il est ainsi coté : $\frac{\text{Vm } 1348}{\text{E}}$. Le format du recueil est in-18 oblong, et le frontispice, dont le dessin représente des attributs de musique, est élégant, fin et fort curieux.

sique de la Reyne Mère, et organiste en l'église collégialle de Saint-Honoré de Paris (1). » En tête, se trouve la dédicace que voici :

*A Monsieur du Mesnil Montmort,
Conseiller du Roy en sa cour du Parlement de Paris.*

MONSIEUR,

Comme depuis deux jours l'on vous a dédié un recueil des plus beaux airs qui ayent jamais esté mis en lumière, vous trouveriez peut-estre estrange que j'ozasse presque en mesme temps vous présenter ces airs à boire, si je ne vous faisois entendre, que voulant chercher une protection au premier ouvrage que j'aye mis au jour, je n'aye pas creu en pouvoir trouver une meilleure que la vostre. Je vous advouë, Monsieur, que dans l'auguste employ dont vous vous acquittez si dignement, j'aurois mauvaise grâce de vous présenter un ouvrage de si peu de conséquence que des airs à boire, si je n'avois remarqué plusieurs fois, que vous preniez quelque sorte de satisfaction à les entendre chanter. Je sçay, Monsieur, qu'outre les grandes lumières qui donnent à vostre esprit des connoissances si esclairées de toutes choses, vous avez l'oreille extrèmement délicate, et qu'ainsi vous ne manquerez pas de trouver de grands deffauts

(1) Paris, par Robert Ballard, seul imprimeur du Roy pour la musique. Avec privilège de Sa Majesté. 1665. — La date est ici importante, puisque, comme je l'ai dit et comme on va le voir, elle est celle de la première et peut-être de l'unique publication de Cambert.

dans ce petit ouvrage, mais si vous avez la bonté de les excuser et de lui faire un bon accueil, je suis certain qu'il aggréera à tout le monde, si-tost que l'on croira qu'il vous aura plû. Ne lui refusez donc pas (s'il vous plaist) vostre protection, puis qu'il n'a d'autre but que de vous divertir, et moy autre dessein que de vous tesmoïgner que je suis,

Monsieur,

Vostre très-humble et très-obeïssant serviteur.

Cambert.

Voilà un compliment qui n'est point déjà trop mal tourné. Après cette dédicace vient un *advis au lecteur*, dont voici les termes :

Ayant plusieurs ouvrages de musique à donner au jour comme motets, airs de cour, et airs à boire, il eust esté plus séant pour moy, et peut-estre plus avantageux de débuter par des motets, et par des pièces graves et sérieuses ; c'est aussi, lecteur, ce que j'aurois fait si je n'avois esté extrêmement pressé par quelques-uns de mes amis, de commencer l'impression avant que j'eusse transcrit et mis en bon ordre mes motets, ce que j'ay fait pendant l'impression de ces airs. J'espère, lecteur, qu'il ne vous seront pas désagréables ; et que la beauté des paroles sur lesquelles ils sont composez suppléera au deffaut de la musique, puis que la meilleure partie est de Mr Perrin, que tout le monde reconnoit pour excellent et incomparable pour la composition des paroles de musique. Vous y trouverez quelques nouveautez singulières, et qui n'ont point esté pratiquées par

ceux qui m'ont devancé, comme des dialogues pour des dames, et des chansons à trois, dont tous les couplets ont des airs différents; vous observerez aussi que la pluspart des airs à trois se peuvent chanter en basse et en dessus sans la troisième partie, et se jouër en symphonie avec la basse et le dessus de viole, ainsi que je l'ay pratiqué dans quelques concerts.

Cet « advis » est important, on le voit, à plus d'un titre. Il nous apprend d'abord que Cambert avait préparé ses motets pour l'impression, sans que nous puissions savoir, il est vrai, si cette impression a jamais eu lieu; il nous donne aussi la preuve de la notoriété que Perrin s'était acquise, comme parolier, auprès des musiciens de ce temps; enfin il nous renseigne sur certains procédés employés par Cambert, procédés inusités jusqu'alors, puisqu'il les qualifie de « nouveautez singulières ». Mais ce n'est pas là la seule curiosité de ce petit recueil, qui contient non-seulement de la prose, mais des vers du musicien, vers qui nous feraient croire que Cambert ne se bornait pas à être un artiste de talent, et qu'il était encore un joyeux compagnon. Après les deux pièces que je viens de reproduire, et sous la signature P., qui pourrait bien être celle de Perrin lui-même, se trouve un *madrigal* adressé « à Monsieur Cambert, sur son livre d'airs à boire ».

> Ces vers mélodieux sont des chants à ta gloire,
> Qui nous obligeront à boire
> (Après que nous aurons chanté)
> Mille brindes à ta santé.

A ce madrigal, Cambert répond par le quatrain que voici, inséré comme « response de l'autheur » :

> Pour vous faire raison je vuideray la couppe,
> Et je ferai voir à la trouppe
> Que j'entends à pinter
> Aussi bien qu'à chanter.

Voilà qui n'est pas trop modeste pour un organiste. Mais, bah ! il faut bien que le dicton : « Boire comme un musicien, » ait trouvé son origine quelque part, et d'ailleurs Cambert se flattait peut-être.

A l'époque où parut le recueil des Airs à boire de Cambert, cet artiste avait donné avec Perrin *la Pastorale*, qui lui avait fait un renom tout particulier et avait attiré sur lui l'attention du public et la jalousie toujours éveillée de Lully. Ce n'est qu'au bout de quelques années qu'il allait faire jouer *Pomone*, qui mettrait le comble à la fureur de ce dernier, et dont le succès devait aboutir, grâce aux menées ténébreuses du Florentin, à la ruine artistique du pauvre Cambert et à son exil volontaire, bientôt suivi de sa mort. Le moment est venu de nous occuper de ces deux ouvrages, et de la fondation régulière de notre Opéra.

IV

Un contemporain, le père Ménestrier, a très-bien décrit, dans son livre intéressant : *Des Représentations en musique anciennes et modernes*, les essais et les efforts successifs de Perrin en vue de la réalisation du projet qu'il avait formé, et de l'accomplissement de son désir d'écrire et de faire représenter des opéras français :

Jusqu'alors, dit-il, on croyoit toujours que nôtre langue n'étoit pas capable de fournir des sujets propres pour ces représentations, à cause que sur nos théâtres on étoit accoûtumé à n'entendre que des vers alexandrins, qui sont plus propres pour la grande déclamation que pour le chant, ayant plus de majesté pour exprimer de grands sentiments, que de variété pour favoriser la musique. Cependant le sieur Perrin, introducteur des ambassadeurs auprès de feu Monsieur le duc d'Orléans, ayant fait souvent des paroles pour les airs que nos meilleurs maitres de musique composoient, s'aperçut que nôtre langue étoit capable d'exprimer les passions les plus belles et les sentimens les plus tendres, et que si l'on mêloit un peu des manières de la musique italienne à nos façons de chanter, on pourroit faire quelque chose qui ne seroit ny l'un ny l'autre, et qui seroit plus agréable. Car il y a bien des gens qui ne s'accomodent pas des rengorgemens de la musique d'Italie. Il conféra de sa pensée avec Monsieur

l'abbé de la Rouëre, qui étoit alors ambassadeur en France pour le duc de Savoye, et qui fut depuis archevêque de Turin. Ce seigneur se défioit du succez de cette entreprise, contre laquelle la prescription de tant de siècles sembloit une raison assez forte pour n'en pas faire l'essai. Cependant le sieur Perrin ne laissa pas de lui faire entendre quelques airs en dialogues, composez par Cambert sur des paroles qu'il avoit faites à dessein pour exprimer les passions et les mouvemens de l'âme les plus pathétiques. Il représenta dans un de ces airs un amant désespéré, qui chantoit un air mélancholique et transporté, par lequel il invitoit la mort à venir finir ses douleurs :

> Dans le désespoir où je suis,
> Les plus noires forests, les plus profondes nuits
> Ne sont pas assez sombres
> Pour plaire à ma douleur et flatter mes ennuis.
> O mort! pour en finir, couvre-moi de tes ombres.

Une autre fois il entreprit un air en stile narratif, pour voir comment réussiroient ces expressions naturelles où il n'y a rien qui ressente la passion, et ce fut ce petit air si joli :

> Amour et la raison
> Un jour eurent querelle,
> Et ce petit oison
> Outragea cette belle.
> Quelle pitié! Depuis ce mauvais tour
> On ne peut accorder la Raison et l'Amour.

Il composa ensuite quelques dialogues de deux bergers et d'une bergère, dont le sieur Lambert fit la musique, tantôt de deux dessus et d'une basse,

tantôt d'une taille et d'un dessus, tantôt d'un seul dessus et d'une basse, et après avoir remarqué ce qui manquoit à nôtre musique pour la rendre récitative et capable d'exprimer les sentimens les plus pathétiques sans rien perdre de la parole, enfin, l'an 1659, il entreprit une petite pièce en forme de pastorale, composée de deux dessus, d'une basse, d'un bas-dessus, d'une taille, et d'une taille-basse. C'étoit un satyre, trois bergers et trois bergères qui en faisoient les personnages; le succez des églogues qu'on avoit chantées autrefois ayant persuadé que ces représentations de bergers réussiroient mieux que des sujets plus graves. La pièce étoit de cinq actes et de quatorze scènes seulement, qui étoient quatorze chansons, que l'on avoit liées ensemble comme on avoit voulu, sans s'assujettir à d'autres lois qu'à celles d'exprimer en beaux vers et en musique les divers mouvemens de l'âme qui peuvent paroître sur le théâtre.

Cette petite pièce fut représentée huit ou dix fois à la campagne, au village d'Issy, à une lieuë de Paris, dans la maison de Monsieur de La Haye. La nouveauté de l'entreprise y attira quantité de curieux. Tout y réussit admirablement, parce que la symphonie étoit belle, les acteurs de belles voix et de personnes bien faites. Le roi, sur le bruit que l'on en fit, eut la curiosité de la voir. On la joüa à Vincennes, où étoit toute la cour. Monsieur le cardinal de Mazarin, qui avoit du goust pour ces représentations, et qui s'y connaissoit bort bien, loüa le poëte, l'auteur de la musique et les acteurs, et témoigna qu'il se serviroit d'eux pour faire voir de

temps en temps de semblables divertissements (1).

C'est dans les premiers jours du mois d'avril 1659 que *la Pastorale* de Perrin et Cambert fut représentée à Issy, dans la maison de M. de La Haye. L'éloignement relatif du lieu de la représentation et la simplicité de l'action dramatique, dans laquelle n'entraient ni machines, ni danses d'aucune sorte, ce qui aurait pu lui porter tort à une époque où les splendeurs de la mise en scène étaient chose ordinaire, ne nuisirent en rien au succès, qui fut au contraire prodigieux.

Mais Perrin va nous renseigner lui-même à ce sujet, et de la façon la plus complète et la plus étendue. Peu de jours après la représentation de sa pièce, il en fit le compte-rendu sous forme d'une longue lettre adressée par lui à son ancien ami, l'abbé de la Rovere, devenu alors archevêque de Turin. On peut dire de cette lettre de Perrin qu'elle est le premier feuilleton musical publié en France, et, au point de vue

(1) Le P. Ménestrier : *Des Représentations en musique anciennes et modernes* (Paris, 1681, in-12). — Dans un autre endroit de son livre, l'auteur rappelle encore de quelle façon Perrin cherchait à préparer les musiciens à ses projets futurs : « C'est par les petites chansons, dit-il, qu'on a trouvé le fin de cette musique d'action et de théâtre, qu'on cherchoit depuis si long temps avec si peu de succez, parce qu'on croyoit que le théâtre ne souffroit que des vers alexandrins, et des sentimens héroïques semblables à ceux de la grande tragédie. Il y a plusieurs dialogues de Lambert, de Martin, de Perdigal, de Boisset et de Cambert, qui ont servi pour ainsi dire d'ébauche et de prélude à cette musique que l'on cherchoit, et qu'on n'a pas d'abord trouvée. »

historique, celui-là en vaut bien d'autres. Son auteur l'a donnée en guise de préface, dans ses *OEuvres de poésie*, en tête même du texte de sa *Pastorale*. Il est difficile de comprendre comment ce document, unique pour l'histoire de la musique dramatique en France, soit resté inconnu de tous les écrivains qui se sont occupés de la matière et comment Castil-Blaze, le seul qui en ait parlé, n'ait pas eu le courage et l'honnêteté de le reproduire en entier, et en ait tronqué maladroitement le texte, en en donnant à peine la cinquième partie (1). Ce qui est certain, c'est que depuis l'année 1661, époque de la publication du livre de Perrin, cette lettre n'a jamais été imprimée. On va voir pourtant quelle en est l'importance. L'auteur s'en rendait très-bien compte, lorsqu'en reproduisant sa *Pastorale* dans ses œuvres, il disait, dans son Avis au lecteur : « Pour la *Comédie en musique* qui suit, tu t'éclairciras de son dessein, de sa conduite et de son succez, en lisant une lettre que j'écrivis sur ce sujet après sa représentation à Monseigneur l'archevesque de Turin alors nouvellement de retour en Piedmont de son ambassade en France, laquelle j'ay mise pour cet effet en teste de l'ouvrage (2) :

(1) V. *l'Académie impériale de musique*, t. I.
(2) Cette lettre est datée du 30 avril 1659. Voici le titre que porte la pièce : *Première comédie françoise en musique, représentée en France, pastorale mise en musique par le*

De Paris, ce 30 avril 1659.

Monseigneur,

Nous avons fait représenter il y a quelques iours nostre petite Pastorale en musique. Je vous envoye cy inclus un exemplaire des vers imprimez, lequel ie vous supplie très-humblement d'accepter ; il ne vous fera rien voir de nouveau, puisque vous aviez eu la patience de voir et d'examiner avec moy l'original, il y a quelques mois, pendant vostre ambassade en France. Il vous estoit mesme resté une curiosité, à laquelle ie m'estois engagé de satisfaire après sa représentation, de sçavoir le succès d'une entreprise si nouvelle, et au iugement des plus sensés si périlleuse : c'est pourquoy ie m'asseure que vous l'apprendrez avec plaisir.

Vous sçaurez donc, *Monseigneur*, qu'elle a esté représentée huit ou dix fois à la campagne au village d'Issy, dans la belle maison de Monsieur de la Haye : ce que nous avons fait pour éviter la foule du peuple qui nous eut accablez infailliblement, si nous eussions donné ce divertissement au milieu de Paris. Tout nous favorisoit, la saison du printemps et de la naissante verdure, et les beaux iours qu'il fit pendant tout ce temps-là, qui invitoient les personnes de qualité au promenoir de la plaine ; la belle maison et le beau iardin, la salle tout à fait commode pour la représentation et d'une iuste grandeur ; la décoration rustique du théâtre, orné de deux cabinets

sieur Cambert, représentée au village d'Issy, près Paris, et au chasteau de Vincennes devant leurs Maiestez en avril 1659.

de verdure et fort éclairé ; la parure, la bonne mine et la ieunesse de nos acteurs et de nos actrices, dont celles-cy estoient de l'âge depuis quinze iusqu'à vint et deux ans, et les acteurs depuis vint iusqu'à trente, tous bien instruits et déterminez comme des comédiens de profession. Vous en connoissez les principaux, les deux illustres sœurs et les deux illustres frères, que l'on peut conter *(sic)* entre les plus belles voix et les plus sçavantes de l'Europe ; le reste ne les démentoit point. Pour la musique, vous en connoissez aussy l'autheur, et les concerts qu'il vous a fait entendre chez Monsieur l'abbé Charles, nostre amy, ne vous permettent pas de douter de sa capacité. Tout cela ioint aux charmes de la nouveauté, à la curiosité d'apprendre le succez d'une entreprise iugée impossible, et trouvée ridicule aux pièces italiennes de cette nature représentées sur nostre théâtre ; en d'aucuns la passion de voir triompher nostre langue, nostre poësie et nostre musique d'une langue, d'une poësie et d'une musique estrangère ; en d'autres l'esprit de critique et de censure, et dans la meilleure partie le plaisir singulier et nouveau de voir que quelques particuliers par un pur esprit de divertissement et de galanterie donnoient au public à leurs dépens et exécutoient eux-mesmes la première comédie françoise en musique représentée en France. Toutes ces choses attirèrent à sa représentation une telle foule de personnes de première qualité, princes, ducs et pairs, mareschaux de France, officiers de cours souveraines, que tout le chemin de Paris à Issy estoit couvert de leurs carrosses. Vous iugez bien, *Monseigneur*, que

tout ce monde n'entroit pas dans la sale : mais nous
recevions les plus diligents, sur des billets qu'ils
prenoient de nous, que nous donnions libéralement
à nos amis et aux personnes de condition qui nous
en demandoient ; le reste prenoit patience, et se
promenant à pied dans le iardin, ou faisant dans la
plaine un (*sic*) espèce de cours, se donnoit au moins
le passe-temps du promenoir et des beaux iours. Il
me sied mal, *Monseigneur*, de vous dire à la loüange
de la pièce, mais il faut pourtant vous le dire,
puisque ie me suis engagé de vous en apprendre le
succez; que tout le monde en sortoit surpris et ravy
de merveille et de plaisir, et que de tant de testes
différentes de capacité, d'humeur et d'interests, pas
un seul n'eut la force de l'improuver et de s'empes-
cher de la loüer en toutes ses parties, l'invention,
les vers, la représentation, la musique vocale et les
symphonies. Cette réputation donna la curiosité à
leurs Maiestez de l'entendre : en effet, sur leur de-
mande, elle fût représentée pour la dernière fois à
Vincennes, où elles estoient alors, en leur présence,
en celle de son Éminence et de toute la Cour, où
elle eut une approbation pareille et inespérée, par-
ticulièrement de son Éminence, qui se confessa sur-
prise de son succez, et témoigna à Monsieur Cambert
estre dans le dessein d'entreprendre avec luy de pa-
reilles pièces. Ce qui m'a invité d'en faire une seconde
pour luy donner, en cas que cette pensée lui dure ;
son suiet est le mariage de Bacchus avec Ariane, et
la pièce s'appelle de leur nom *Ariane* ou *le Mariage
de Bacchus*, ajustée à la paix que nous espérons.
La fable, vous la sçavez ; la manière de la traiter est

de mon invention, et peut-être assez curieuse, aussy bien que celle de cette Pastorale, dont vous agréerez que ie vous dise la conduite après vous en avoir raconté le succez.

Après avoir veu plusieurs fois tant en France qu'en Italie la représentation des comédies en musique italiennes, lesquelles il a plu aux compositeurs et aux exécuteurs de désigner du nom d'*Opre* (1), pour ne pas, à ce qu'on m'a dit, passer pour comédiens, après avoir examiné curieusement les raisons pour lesquelles elles déplaisoient à notre nation, ie n'ay pas désespéré comme les autres qu'on n'en pût faire de très-galantes en nostre langue et de fort bien receuës en évitant les deffauts des Italiennes, et y ajoûtant toutes les beautez dont est capable cette espèce de représentation, laquelle avec tous les avantages de la comédie récitée, a sur elle celuy d'exprimer les passions d'une manière plus touchante, par les fléchissements, les élévations, et les cheutes de la voix; celuy de faire redire agréablement les mesmes choses, et les imprimer plus vivement dans l'imagination et dans la mémoire; celuy de faire dire à plusieurs personnes les mesmes choses et exprimer les mesmes sentimens en mesme temps; et représenter par des concerts de voix, des concerts d'esprits, de passions et de pensées, quelquefois mesme en disant les mesmes choses en différents accents, exprimer en mesme temps des sentimens divers et d'autres beautez iusqu'icy peu connuës, mais excellentes, et d'un succez admirable.

(1) *Opere*, opéras.

Et vrayment, *Monseigneur;* il n'est pas malaysé de concevoir les raisons pour lesquelles ces pièces n'ont pas esté portées chez vous, et moins sur nostre théâtre dans le point d'excellence dont elles sont capables, si l'on remarque que cette manière de représentation en Italie mesme est toute nouvelle et inventée par quelques musiciens modernes depuis vint ou trente ans, contre le sentiment des anciens Grecs, les pères de la poésie et de la musique, et des Latins leurs imitateurs, qui ne croyoient pas que la comédie toute en musique put reüssir, et qui n'admettoient dans le dramatique le vers lyrique et la musique que dans les entr'actes ou dans les entrescènes pour la variation. En effet, à dire vray, ce ne fut qu'un caprice de musiciens habiles hommes en leur art, mais tout à fait ignorans en la poësie, assez mal conceu et mal exécuté premièrement à Venise, puis à Rome, à Florence et ailleurs : et toutefois la nouveauté de l'entreprise, et la passion extraordinaire et bien souvent aveugle de vostre nation en général pour la musique, en un païs dont vous sçavez que l'on dit que *ogn'un tiene delle quatro. M. Del musico del medico,* etc., lui donnèrent parmy vous un succès si favorable et une réputation si grande que ces messieurs creurent qu'ils pourroient porter leurs *opre* avec la mesme approbation sur les théâtres étrangers françois et allemans, et en tirer de grands fruits de gain et de loüanges. La faveur des ministres qui gouvernoient dans l'un et dans l'autre estat flatta leurs sentimens et seconda leurs desseins. L'on m'a mesme dit que Messieurs les Allemans, qui n'ont pas l'estomac si délicat ny la langue si friande,

en avoient fait des rosties, et avoient crié *Vivat* et *Bibat* à la dernière qui fut représentée en la solemnité du couronnement de l'Empereur. Mais il faut n'estre pas du monde pour ne pas sçavoir que nous leur avons crié *Au Renard*, et que la protection souveraine à peine les a pu garantir dans ce païs libertin (1) *delle fischiate e delle merangole* (2). Les raisons à mon avis en sont toutes manifestes.

Premièrement pour ne pas trouver des poëtes musiciens qui entendissent les vers et les compositions lyriques ou propres au chant, les compositeurs de vos comédies se sont servy des poëtes ordinaires des pièces de théâtre, faites simplement pour la récitation et les ont mises en musique de bout en bout,

(1) Il ne faut pas prendre ici le mot « libertin » au sens où nous l'employons aujourd'hui, mais dans le sens de critique, libre chercheur, esprit analytique et non confit en crédulité. Qu'on se rappelle la scène d'Orgon et de Cléante dans *Tartuffe*, et comment Molière employait ce mot :

> Mon frère, ce discours sent le *libertinage*,
> Vous en êtes un peu, dans votre âme, entiché
> Et, comme je vous l'ai plus de dix fois prêché,
> Vous vous attirerez quelque méchante affaire.
> — Voilà de vos pareils le discours ordinaire.
> Ils veulent que chacun soit aveugle comme eux,
> C'est être *libertin* que d'avoir de bons yeux,
> Et qui n'adore point de vaines simagrées
> N'a ni respect ni foi pour les choses sacrées...

En traitant la France de « païs libertin », Perrin rend ici hommage à son esprit de recherche, de critique et de discussion.

(2) Des sifflets et des oranges. « C'est la coutume en Italie d'en jeter à la tête des mauvais musiciens et des mauvais acteurs: *Quando un musico o un' attore fa del coglione o dispiace a gl'uditori o a gli spettatori, nespoli e merangole* (nèfles et oranges) *si tirano ab suo ceffo di tutte le bande.* » (Bourdelot, *Histoire de la musique*, t. IV, p. 230.)

comme qui voudroit parmy nous mettre en musique le *Cinna* ou les *Horaces* de Monsieur Corneille ; et parce qu'ils n'ont pas trouvé leur conte (sic) dans l'expression des intrigues, des raisonnemens et des commandemens graves, n'y l'art de faire chanter agréablement à Auguste :

> Prens un siége, Cinna, prens, et qu'il te souvienne
> De tenir ta parole, et ie tiendray la mienne

ils ont inventé pour exprimer ces choses des styles de musique moitié chantans, moitié récitans, qu'ils ont apellez représentatifs, racontatifs, récitatifs, lesquels, outre qu'ils expriment mal par le fléchissement de la voix quoy que rare et pratiqué seulement dans les finales des choses qui veulent estre dites gravement et simplement à l'unisson. Ce sont comme des pleins-chants (sic) et des airs de cloistre, que nous appellons des chansons de vielleur ou de ricochet, si ridicules et si ennuyeux qu'ils se sont attirez iustement la malédiction dont ils ont esté chargez. Pour éviter ce deffaut, i'ay composé ma Pastorale toute de pathétique et d'expressions d'amour, de ioye, de tristesse, de ialousie, de désespoir ; et i'en ay banny tous les raisonnemens graves et mesme toute l'intrigue ; ce qui fait que toutes les scènes sont si propres à chanter, qu'il n'en est point dont on ne puisse faire une chanson ou un dialogue, bien qu'il soit de la prudence du musicien de ne leur pas donner entièrement l'air de chanson, et de les accomoder au style du théâtre et de la représentation ; invention nouvelle et véritablement difficile et réservée aux favoris des muses galantes.

Leur second deffaut est dans leur manière de musique, laquelle, outre qu'elle ne plaist pas à nos oreilles à raison qu'elles n'y sont pas accoustumées, leur est asseurément bien souvent importune pour ses disparates et ses prétenduës belles saillies, qui tournent facilement en extravagances, ses détonations affectées et trop souvent répétées, et les licences dont elle est chargée, qui suivant leur tempérament ardent et passionné expriment admirablement bien les passions, et selon le nostre plus froid et moins emporté font une musique de gouttières (?). En cette Pastorale, outre l'avantage que j'ay rencontré d'une manière de chanter plus accoûtumée parmy nous, et plus approuvée, et dans le vray plus régulière et plus recherchée, i'ay fait choix de personnes d'élite instruits (*sic*) de longues années par les maistres de l'art, dont la manière est la plus à la mode et la plus fine.

Le troisiesme deffaut est la longueur insupporportable de leurs pièces de quinze cents vers et de six et sept heures de représentation; le terme ordinaire de la patience françoise dans les spectacles publics les plus beaux et les plus diversifiez estant celuy de deux heures ou environ, particulièrement dans les musiques, lesquelles, pour belles qu'elles soient après ce temps-là, étourdissent et lassent au lieu de plaire et de divertir. Nostre Pastorale n'a duré en tout qu'une heure et demie ou cinq gros quarts d'heure, et n'a guères plus de cent cinquante vers.

Le quatrième est la longueur de leurs récits, lesquels ils font parfois de cinquante ou soixante vers,

ne considérans (*sic*) pas que l'oreille se lasse facilement d'entendre une mesme voix, pour belle qu'elle soit, et que le plus grand secret de la musique, c'est la variété continuelle des voix, des consonances et des mouvemens. Or, comme vous verrez, mes récits ou mes dialogues ne passent pas dix ou douze vers, horsmis en la dernière scène, qui est de trente-deux, ce que i'ay fait exprès parce que c'est une scène de chœur, pour faire entendre et goûter l'harmonie de toutes les voix iointes ensemble.

Le cinquiesme est qu'il font trop souvent chanter les mesmes voix ou seules ou les unes contre les autres. Or, cette Pastorale est variée de manière que chaque voix ne fait qu'un ou deux petits récits au plus, et ne chante qu'une fois avec la mesme partie; et cette variation, avec le mélange des ritornelles et des symphonies, faisoit un effet si merveilleux que loin de s'ennuyer on croyoit que la pièce, qui duroit une heure et demie, n'avoit duré qu'un quart d'heure, ce que tous ceux qui l'ont entenduë pourront témoigner.

Le sixiesme, qui les fera toujours échouër sur nostre théâtre, est le deffaut inévitable de chanter en une langue étrangère et inconnuë à la meilleure partie des spectateurs, qui leur ravit la plus belle partie du plaisir de la comédie, qui est celuy de l'esprit, et qui fait à leur égard ce qui arrive à peu près à ceux qui voyent danser sans entendre les violons : ce qui est si vray que celuy qui compose les vers de celle que S. E. fait représenter m'a confessé qu'il luy avoit souvent conseillé de les faire tourner et chanter en françois, à quoy elle a répondu qu'elle

ne faisoit pas ces choses tant pour le public que pour le divertissement de leurs Maiestez et pour le sien, et qu'ils aymoient mieux les vers et la musique italienne, que la françoise.

Le septième est la nature de votre poësie pour l'ordinaire enveloppée et obscure pour ses transpositions dans la phrase, ses licences, ses vieux mots usitez seulement dans les vers, et ses expressions métaphoriques et forcées qui passent parmy vous pour des conceptions admirables, et parmy nous pour de purs galimathias : au lieu que nostre poësie est réduite à présent à une pureté de langage qui en bannit les anciens mots ou de peu d'usage, les transpositions, les licences et les conceptions trop éloignées ou mesme trop ingénieuses quoy qu'elle conserve les beautez de la poësie en la mesure, en la rime, aux belles figures, en la belle et naturelle expression des passions, en la douceur et en la majesté des mots et de la phrase poétique, plus ou moins toutefois suivant le génie et la capacité du poète, et cet avantage de netteté et de douceur d'expression sert extrêmement à la comédie en musique, parce que les vers estans facilement entendus des personnes les moins lettrées, particulièrement en des suiets vulgaires, sur une absence, sur un retour, sur une inconstance, sur une irrésolution, sur une victoire amoureuse, et l'esprit n'estant point appliqué trop fortement, on gouste plus parfaitement et sans distraction le plaisir de l'oreille.

Le huictiesme deffaut, qui réussit au mesme désavantage et fait que l'on n'entend ny les paroles ny la musique, est qu'ils ont toûjours choisy pour

leurs représentations des lieux trop vastes, dans lesquels les voix les plus éclatantes ne peuvent estre entenduës qu'à demy des personnes les plus avantageusement postées, au lieu que dans nostre sale d'Issy, qui ne pouvoit contenir avec le théâtre que trois à quatre cens personnes, on ne perdoit pas une parole, et quoy que l'on distribuast à chaque représentation les vers imprimez pour le soulagement des spectateurs, aucun ne fut obligé de recourir à son livre, et l'on entendoit tout, aussi distinctement, comme l'on feroit dans une comédie récitée.

Le neufiesme, c'est l'usage des chastrez, l'horreur des dames, et la risée des hommes, à qui l'on a fait représenter tantost l'Amour, tantost une dame, et exprimer des passions amoureuses, ce qui choque tout à fait la vray-semblance et la bienséance et toutes les règles du dramatique. Sur ce point ie n'ay rien à vous dire, Monseigneur, puisque vous connoissez la bonne mine et la gentillesse de nos acteurs et de nos actrices qui pourroient asseurément prattiquer admirablement bien ce qu'ils représentent, et changer la feinte en vérité.

Ce que i'ay ajousté du mien, est que i'ay composé la pièce de vers lyriques et non pas alexandrins, parce que les vers courts et remplis de césures et de rimes sont plus propres au chant et plus commodes à la voix qui reprend son haleine plus souvent et plus aisément. I'ajouste à cela qu'estans plus variez, ils s'accommodent mieux aux variations continuelles que demande la belle musique, ce qui comme vous sçavez a esté observé devant moy et prattiqué par les Grecs, et par les Latins. Ce qui m'est pareillement

singulier en cette comédie; c'est une manière particulière de traitter les paroles de musique françoises, dans laquelle il y a des observations et des délicatesses iusqu'icy peu connuës, et qui demandent un art et un génie tout particulier. Quoy qu'il en soit, i'ay l'avantage d'avoir ouvert et applany le chemin, d'avoir découvert et défriché cette terre neuve et fourny à ma nation un modèle de la comédie françoise en musique, premièrement dans le genre pastoral; mon *Ariane* leur en fera voir un dans le comique, et dans le tragique, *la Mort d'Adonis*, à la composition de laquelle ie me divertis depuis quelques iours, leur fera connoistre que l'on y peut réüssir dans tous les genres du dramatique.

Mais, Monseigneur, que direz-vous de mon effronterie d'oser vous blâmer les ouvrages de vostre nation, et d'improuver ceux de vos grands musiciens qui traittent nostre musique françoise d'ignorante et de ridicule : tout autre Italien que vous en seroit scandalisé, piqué, offencé, et mettroit la main sur le poignard, et moy ie sçay bien que Monseigneur l'abbé de la Rouera que ie connois d'un esprit désabusé, solide, franc et cosmopolitain ne fera qu'en rire; bien plus ie m'asseure qu'il me sçaura bon gré de cette honneste liberté, dautant plus qu'il sçait bien qu'en cela ie n'ay d'autre esprit que celuy d'une loüable émulation, et que d'ailleurs i'ayme d'amour la langue, le païs et la nation, comme le iugeront aisément ceux qui verront à la teste de ma version de l'*Æneide* deux grands cardinaux italiens qui m'honorent de leur protection et de leur bien-veillance, et ceux qui sçauront l'attachement particulier que i'avois

pour vous pendant les années de vostre ambassade. Pour vous, Monseigneur, vous vous imaginerez, s'il vous plaist, que cette lettre est une de ces conversations d'aprèsdinées entières que nous passions si souvent teste à teste dans votre cabinet terminées par le promenoir du Cours ou de la Plaine, desquelles il m'est resté un si doux et si cher souvenir. Ie vous en supplie très-humblement, et de croire que ie conserve toûjours depuis vostre retraite les mesmes sentimens pour vous d'estime, de confiance et d'amitié respectueuse, et que ie suis de tout mon cœur,
 Monseigneur,
Vostre très-humble et très-obeïssant serviteur,
 Perrin.

On ne saurait trop insister sur l'étrangeté de ce fait, que la lettre de Perrin, — document d'une importance et d'un intérêt inappréciables pour l'histoire de l'opéra en France — publiée en 1661, ait échappé aux recherches de tous les historiens, n'ait jamais été reproduite, et soit restée ignorée pendant plus de deux siècles dans le petit volume où elle avait vu le jour.

Quoi qu'il en soit, cette lettre nous renseigne sur une foule de points intéressants. Tout d'abord, on voit par elle que ce n'est nullement le hasard qui a guidé Perrin en toute cette affaire, et que le but constant, établi, certain de celui-ci en écrivant les vers de *la Pastorale* et en les faisant mettre en musique par Cambert, était bien de faire une

sorte d'opéra français et d'acclimater chez nous le genre lyrique déjà connu et exploité au delà des monts. Tout en tenant compte de l'exagération des éloges qu'il s'adresse avec complaisance, — convenons pourtant qu'il avait droit d'être fier de son essai et de son succès — on voit aussi que Perrin n'avait pas agi à la légère dans cette entreprise ; que, se rendant un compte exact des imperfections qui déparaient les opéras italiens, il avait mûrement réfléchi, avant de prendre la plume, à ce qui convenait au genre qu'il prétendait créer ici ; enfin que, s'il avait emprunté l'idée première de ce genre aux ultramontains, il avait su corriger, dans la pratique, ce que cette idée avait de défectueux, qu'il l'avait considérablement amendée, et, en se l'appropriant, l'avait expressément accommodée au goût français. En ce qui se rapporte à l'exécution de l'œuvre, il nous montre aussi que rien n'avait été laissé par lui au hasard, qu'il avait profondément étudié son sujet, qu'il savait ce qu'il voulait, qu'il connaissait la nature des éléments à employer, et qu'il possédait, si l'on peut dire, le sens et l'intelligence de l'action scénique, de la direction théâtrale. Enfin, Perrin nous apprend, — et ce fait, dont on peut d'ailleurs trouver la preuve dans les récits de tous les contemporains, va pourtant à l'encontre de ce qu'ont dit à ce sujet tous les historiens de la musique, qui, en se succédant, se sont servilement copiés les uns les autres — que

les chanteurs italiens avaient obtenu en France un succès absolument négatif, et que malgré cela nul ne voulait croire à la réussite de son projet. Il lui fallut donc un certain courage, et surtout une rare persévérance, pour en arriver à mettre ce projet à exécution, en dépit de tous les obstacles qu'il dut rencontrer sur son chemin. A tous ces titres, Perrin, on ne saurait donc trop le répéter, a droit à notre reconnaissance et mérite d'être considéré comme un novateur audacieux. Il eut d'ailleurs l'intelligence de choisir et la chance de rencontrer, pour l'aider dans sa tentative, un musicien habile, qui seconda parfaitement ses vues, et qui fit preuve, en cette circonstance, d'un talent véritable et d'un tempérament hardi. Ce qui revient à dire que Cambert doit partager avec Perrin les sympathies de la postérité, et qu'il fut, lui aussi, à la hauteur de son rôle.

Tâchons maintenant de compléter, s'il est possible, les renseignements donnés par Perrin sur *la Pastorale*.

J'ai cherché vainement des détails sur le Mécène auquel il eut recours à cette occasion. Qu'était-ce que ce M. de la Haye, dans la maison duquel *la Pastorale* fut représentée à Issy? Il est bien difficile de le savoir. Ce nom a toujours été assez commun en France, et je le vois, à cette époque, porté par un certain nombre de personnages connus, dont quelques-uns de qualité.

D'abord, il appartenait à un diplomate, qui avait été ambassadeur de France en Turquie, et dont les éditeurs des *Historiettes* de Tallemant des Réaux parlent incidemment en ces termes : — « La Mothe le Vayer, âgé de soixante-dix-huit ans, se remaria, le 30 décembre 1664, à la fille de M. de la Haye, l'ancien ambassadeur à Constantinople : *Elle a bien quarante ans*, dit Guy Patin, *et estoit demeurée pour estre sybille* (1). » Je pense que nous pouvons mettre celui-ci hors de cause. Un autre de la Haye, fort estimé de la Fontaine, qui lui trouvait beaucoup d'esprit, était prévôt du duc de Bouillon à Château-Thierry, et joua en société, dans une petite comédie du fabuliste, *les Rieurs du Beau-Richard*, un rôle important; mais celui-là, je crois, ne quittait guère Château-Thierry, et ce n'est pas encore de lui qu'il doit être question au sujet de *la Pastorale* (2). Un troisième, François de la Haye, était commis du grand arpenteur de France, et fut assassiné dans le cloître Notre-Dame, le 1ᵉʳ janvier 1674 (3). Je ne vois pas que ce doive être encore là celui dont

(1) *Historiettes* de Tallemant des Réaux, éd. in-8, t. II, p. 211.

(2) On peut consulter, au sujet de ce personnage, l'*Histoire de la vie et des ouvrages de La Fontaine*, de Walckenaer, t. Iᵉʳ, p. 188 (éd. in-18), et l'Avertissement qui précède *les Rieurs du Beau-Richard*, dans l'édition des Œuvres complètes de La Fontaine (Lefèvre, 1827).

(3) Voyez la *Requeste servant de factum pour Henry Guichard... contre Baptiste Lully et Sébastien Aubry*, p. 25.

nous nous occupons. Enfin, on trouve, dans le livre de M. Eudore Soulié, *Recherches sur Molière et sur sa famille*, mention d'un autre François de la Haye, qui pourrait bien être le père de celui qui donna l'hospitalité à l'œuvre de Perrin. En effet, ce de la Haye, qui vivait en 1626, était maréchal des salles des filles damoiselles d'honneur de la reine Anne d'Autriche (1), et comme certains chroniqueurs donnent au possesseur de la fameuse maison d'Issy le titre de maître d'hôtel de cette princesse, il ne me semblerait pas étonnant que celui-ci fût le fils de celui-là. En tout cas, il m'a été impossible de découvrir quelque autre chose que ce soit sur ce personnage, fort riche sans doute, mais un peu énigmatique (2).

Il n'est guère plus facile de se renseigner au sujet de la maison qu'il habitait à Issy, et dans laquelle fut représentée *la Pastorale*. Castil-Blaze, en n'apportant, comme d'ordinaire, aucune preuve

(1) « Une lettre obligatoire passée par devant Jean Chapelain et Desquatréveaux, notaires audit Châtelet, daté du 30ᵉ mars 1626 par laquelle appert le soussigné François de la Haye, maréchal des salles des filles damoiselles d'honneur de la Reine, devoir audit Jean Poquelin la somme de 192 livres... » (Eudore Soulié, *Recherches sur Molière et sur sa famille*, p. 143.)

(2) Un seul écrivain, sans le nommer, le qualifie d'orfèvre. C'est Charles Perrault qui, dans ses *Mémoires*, venant à parler de *la Pastorale* de Perrin et Cambert, dit que ce « petit opéra... fut chanté d'abord au village d'Issi dans la maison d'un orfèvre où il réussit beaucoup. On m'y mena à la première représentation qui fut applaudie. »

à l'appui de ses affirmations, assure que cette propriété, située dans la grande rue d'Issy, porte aujourd'hui les numéros 42-44-46-48, et il ajoute : « Acquise, embellie, habitée par André-Hercule de Fleury, cardinal, ce ministre de Louis XV y mourut le 29 janvier 1743. Après avoir subi diverses transformations, cette demeure immense, historique, appartient à Mme Bourgain. La famille de la Haye possédait à Paris l'hôtel Lambert, dans l'île Saint-Louis, en 1774. »

Nous allons essayer de voir ce qu'il peut y avoir à la fois d'exact et d'erroné dans les renseignements donnés par Castil-Blaze.

Dulaure, dans son *Histoire des environs de Paris*, rappelle, en parlant d'Issy, que c'est dans ce village que *la Pastorale* fut représentée en 1659, et parmi les maisons du lieu il cite « celle qui appartint à Vanholles, intendant d'Alsace, au maréchal d'Estrées, puis au cardinal de Fleury, qui y mourut en 1743 » (1). Il n'en indique pas l'emplacement, mais, quoique l'on puisse s'étonner qu'il ne mentionne pas M. de la Haye au nombre de ses propriétaires successifs, il me semble certain que c'est dans celle-là qu'a dû être jouée *la Pastorale*, puisqu'elle a appartenu plus tard au maréchal d'Estrées, et que dans leur *Histoire de l'Académie royale de musique*, les frères Parfait

(1) *Histoire des environs de Paris*, t. Ier, p. 48.

disent expressément : « M. Delahaye, maître d'hôtel d'Anne d'Autriche, avait une maison à Issy, qui appartient aujourd'hui à la succession de M. le maréchal d'Estrées. » Jusqu'ici Castil-Blaze est donc dans le vrai ; mais où il chevauche à côté de l'exactitude, c'est lorsqu'il dit que cette maison fameuse porte aujourd'hui les numéros 42-44-46-48, et qu'elle appartient à Mme Bourgain. Voici ce que je lis dans un des excellents *Guides* de M. Adolphe Joanne, *les Environs de Paris illustrés* (2e édition, Hachette, 1868) : — « Quand on vient de Paris, à l'entrée du village d'Issy, on laisse à gauche l'avenue qui conduit au lycée du Prince-Impérial. Plus loin, on remarque à droite l'Hospice Devillas ou maison de retraite pour les ménages, annexée à l'ancien hôpital d'Issy. Dans la même direction se trouve la mairie. Au delà et de l'autre côté de la rue, à gauche, la succursale du séminaire de Saint-Sulpice a été établie *sur l'emplacement du château de Marguerite de Valois et de la maison du cardinal de Fleury*, dont une aile subsiste encore, en assez mauvais état. »

Or, d'une part, on voit que la maison du célèbre ministre de Louis XV n'appartient point à la personne citée par Castil-Blaze, puisque sur son emplacement et celui de l'ancien château de Marguerite de Valois a été construite la succursale du séminaire de Saint-Sulpice. D'autre part, et si,

comme j'ai beaucoup de raisons de le croire, les renseignements donnés par M. Joanne sont exacts, l'erreur de notre écrivain a été complète. En effet, sur la foi de ces renseignements, je me suis rendu à Issy, où j'ai vu les bâtiments du séminaire, et j'ai pu m'assurer non-seulement que ceux-ci ne portent point les numéros 42-44-46-48, mais qu'ils portent un numéro impair, le numéro 33, et qu'ils sont donc, par conséquent, situés sur le côté de la rue opposé à celui indiqué par Castil-Blaze. L'aile de la maison de M. de la Haye et du cardinal de Fleury, que M. Joanne désignait en 1868 comme subsistant encore, « en assez mauvais état, » me semble avoir disparu aujourd'hui. La succursale du séminaire de Saint-Sulpice a, si je ne me trompe, assez considérablement souffert en 1871, durant l'horrible guerre civile qui a succédé chez nous à la guerre étrangère, et dont Issy a été l'un des lieux les plus éprouvés; on a construit depuis un corps de logis nouveau, dépendance du bâtiment principal, qui peut-être a pris la place de cette aile détruite. Toujours est-il que l'édifice du séminaire, portant le numéro 33 de la grande rue d'Issy, est situé en face de la rue de la Reine et de la succursale du pensionnat de Saint-Nicolas, et que s'il occupe réellement l'espace sur lequel s'élevait jadis la maison de M. de la Haye, nous connaissons à peu près exactement aujourd'hui l'emplacement de la demeure fameuse

où fut exécutée pour la première fois *la Pastorale* de Perrin et Cambert (1).

Revenons maintenant à cette représentation, à laquelle Loret, dans sa *Muze historique*, a consacré quelques-uns de ses piètres vers. Voici comment le gazetier-poète parle de cette petite solennité, qui était un événement à la fois artistique et mondain :

> J'allay, l'autre jour, dans Issy,
> Village, peu distant d'icy,
> Pour oüyr chanter en muzyque
> Une Pastorale comique,
> Que Monsieur le duc de Beaufort,
> Etant prézent, écouta fort,
> Et, pour le moins, trois cens personnes,

(1) Castil-Blaze a fait remarquer justement que l'Opéra, directement ou indirectement, devait beaucoup à l'Eglise : « Richelieu, dit-il, lui construit une salle (involontairement, à la vérité ; c'est celle qu'il fit édifier au Palais-Royal, pour les représentations de sa tragédie de *Mirame*, et dans laquelle, après la mort de Molière, Lully vint s'installer en 1673) ; Mazarin en assemble les acteurs ; dirigés par la Rovère, cardinal-archevêque, l'abbé Perrin fabrique des livrets, qu'un bénéficier, organiste de la paroisse, met en musique ; les cathédrales fournissent les chanteurs ; et s'il faut ajuster en salle de bal l'enceinte que Richelieu destinait aux spectacles, un moine augustin se présente, et met en jeu des rouages adroitement combinés pour élever le parterre au niveau de la scène. Tout lui vient de l'Eglise. » Qu'aurait dit Castil-Blaze, au sujet de ces rapprochements entre l'Eglise et l'Opéra, s'il avait su qu'un établissement religieux avait été construit sur l'emplacement de la maison où fut exécuté le premier essai d'opéra français, et que dans un jardin attenant à ce domaine ou peut-être en faisant partie, les conférences relatives au quiétisme avaient eu lieu sous la présidence d'un des plus illustres prélats français, de Bossuet lui-même !

Y comprizes plusieurs mignonnes
Aimables, en perfection,
Les unes, de condition,
Les autres, seulement bourgeoizes,
Qu'à peine voit-on dans les cours
Des objets si dignes d'amours.
L'auteur de cette Pastorale
Est à Son Altesse Royale
Monseigneur le Duc d'Orléans,
Et l'on l'estime fort, céans :
C'est Monsieur Perrin qu'il se nomme,
Très-sage et sçavant gentil-homme,
Et qui fait aussi bien des vers
Qu'aucun autre de l'univers.
Cambert, maître par excellence
En la muzicale science,
A fait l'*ut-ré-mi-fa-sol-la*
De cette rare pièce-là,
Dont les acteurs et les actrices
Plairoient à des impératrices :
Et, sur tout, la Sarcamanan (1),
Dont grosse et grasse est la maman,
Fille d'agréable vizage,
Qui fait fort bien son personnage,
Qui ravit l'oreille et les yeux,
Et dont le chant mélodieux,

(1) Les demoiselles de Sercamanan étaient deux sœurs, dont la réputation de chanteuses était grande à cette époque, et qui faisaient, avec mesdemoiselles Hilaire, Nierz et quelques autres, l'ornement des concerts et des spectacles de la cour. Quelques années auparavant, Loret avait déjà fait l'éloge de l'une d'elles, la cadette, pour la façon dont elle avait chanté le mercredi saint (22 avril 1656), dans l'église des Feuillants :

>
> Et l'aimable Sercamanan,
> Qui pourroit chanter tout un an
> Sans ennuyer nulles oreilles,
> Par ses roulemens et merveilles
> Fit, ce jour, avouer à tous
> Que son chant parfaitement doux
> Approchant de celuy d'un ange,
> Mérite honneur, gloire et loüange.

> Où mille douceurs on découvre,
> A charmé, pluzieurs fois, le Louvre.
> Enfin, j'allay, je vis, j'oüys,
> Et, mesmement, j'ûs deux oranges
> Des mains de deux vizibles anges
> Dont, à cauze qu'il faizoit chaud,
> Je me rafraîchis comme il faut.
> Puis, l'action étant finie,
> La noble et grande compagnie
> Se promena dans le jardin,
> Qui, sans mentir, n'est pas gredin,
> Mais aussi beau que le peut être
> Le jardin d'un logis champêtre (1).

Les personnages de la *Pastorale* étaient au nombre de sept : Alcidor, Thyrsis et Philandre, bergers ; Sylvie, Diane et Philis, bergères ; et un satyre. Les deux rôles de Sylvie et de Diane étaient tenus par Mlle de Sercamanan cadette et Mlle de Sercamanan aînée; Castil-Blaze pense que les deux illustres frères dont parle Perrin sans les nommer, et qui jouaient deux des bergers, Alcidor et Thyrsis, devaient être le comte et le chevalier de Fiesque, et rappelle à ce propos que Benserade, en parlant du premier, disait :

> Et les rochers le suivent quand il chante (2).

La pièce était divisée en cinq actes très-courts, et

(1) *La Muze historique*, ou Recueil des lettres en vers écrites à S. A. Madlle de Longueville, par le sr Loret. (Lettre du 10 mai 1659.)

(2) Lorsqu'il s'applique
 Au soin d'exercer sa voix,
 C'est là sur tout qu'il charme, qu'il enchante,
 Et les rochers le suivent quand il chante.
 (*Œuvres de Benserade*, 1698, t. II, p. 351.)

la partition comprenait quatorze morceaux ; les voix se répartissaient ainsi : trois dessus (c'est-à-dire trois sopranos), une basse, un bas-dessus (ou ténor), une taille, et une taille-basse. L'orchestre, composé de treize musiciens, comprenait des dessus de viole, violes et basses de viole, et au moins deux flûtes, pour justifier la remarque de Saint-Evremond (1).

Nous avons vu, par la lettre de Perrin, quel succès avaient obtenu les représentations de *la Pastorale*. Bien que ce témoignage fût intéressé, la sincérité n'en paraît guère devoir être contestée, car Perrin, en publiant sa lettre au bout de deux années, ne se fût pas exposé sans doute au danger des démentis qui auraient pu se produire. D'ailleurs, Loret s'accorde entièrement avec lui à ce sujet. Mais j'avoue que je ne crois pas qu'il existe d'autres documents relatifs à l'apparition de cette œuvre d'un genre alors si nouveau : quelque surprenant que cela puisse paraître, Renaudot, toujours si friand de nouvelles, n'en dit pas un traître mot dans sa *Gazette*, et j'ai vainement feuilleté tous les Mémoires du temps — et Dieu sait s'ils

(1) Dans sa comédie : *les Opéras*, dont j'aurai à parler plus loin, Saint-Evremond, parlant de la *Pastorale*, qu'il appelle l'*Opéra d'Issy*, fait dire à l'un de ses personnages, M. Guillaut : — « Ce fut comme un essai d'opéra, qui eut l'agrément de la nouveauté : mais ce qu'il eut de meilleur encore, c'est qu'on y entendit des concerts de flûtes, ce que l'on n'avoit pas entendu sur aucun théâtre depuis les Grecs et les Romains. »

sont nombreux ! — sans trouver la moindre trace du fait, un seul mot qui en fasse mention. Le succès obenu par *la Pastorale* était d'autant plus significatif que, ainsi que l'auteur le fait remarquer lui-même, la représentation scénique en était des plus simples, qu'elle ne comportait ni machines ni danses, tandis que les ouvrages italiens joués précédemment, entre autres l'*Orfeo*, n'avaient été rendus supportables aux spectateurs français que par le luxe, la splendeur et la richesse complexe de leur action. Si *la Pastorale* réussit ainsi, en dépit de ses allures modestes, c'est qu'évidemment le genre en plaisait singulièrement à ceux qui prenaient la peine de l'aller entendre si loin, et cela prouve bien que Perrin ne s'était pas trompé. Ce qui démontre encore que le succès fut grand, c'est qu'après avoir été donnée une première fois devant le roi, à Vincennes, dans les derniers jours d'avril, *la Pastorale* fut jouée de nouveau, dans la même résidence, à la fin du mois suivant, et cela en réjouissance du traité qui venait d'être signé à La Haye, et qui semblait devoir assurer la paix et l'asseoir sur des bases solides (1). Un couplet nouveau, et qu'on pourrait qualifier de circonstance, fut même ajouté par les auteurs à ce sujet, et c'est Loret qui, en parlant une seconde fois de *la Pasto-*

(1) Le 21 mai 1659, un traité avait été signé à la Haye entre la France, la Grande-Bretagne et les Provinces-Unies dans le but d'obliger les rois du Nord à conclure la paix.

rale, nous apprend ce double fait, dans sa lettre datée du 31 mai 1659 :

> La Cour a passé dans Vinceine
> Cinq ou six jours de la semeine,
> Château; certainement royal,
> Où Monseigneur le Cardinal,
> (Dont la gloire est, par tout, vantée)
> L'a parfaitement bien traitée.
> Leurs Majestez, à tous momens,
> Y goûtoient des contentemens
> Par diverses réjoüissances,
> Sçavoir des bals, balets et dances,
> A faire soldats exercer,
> A se promener et chasser,
> Et voir mainte pièce comique,
> Et la Pastorale en muzique,
> Qui donna grand contentement
> Et finit, agréablement,
> Par quelques vers beaux et sincères,
> Que la plus belle des bergères (1)
> Avec douceur et gravité
> Chanta devant Sa Majesté,
> Qui, la regardant au vizage,
> Les écouta, de grand courage.
> Ces quatre ou six vers étoient faits
> Sur le cher sujet de la paix
> Et plûrent, fort, à l'assistance,
> Quoy qu'ils ne fissent qu'une stance.

(1) M^{lle} de Sarcamanan l'aînée. *(Note de Loret.)*

V

Tout en servant les intérêts de son protégé Perrin, Mazarin n'entendait nullement se priver du spectacle des opéras italiens. C'est ainsi que dans le cours de l'année 1660, il fit venir de Venise le fameux compositeur Francesco Cavalli, qui s'était fait dans son pays une immense réputation comme musicien dramatique, et qu'il lui fit monter son opéra de *Xerxès*, dont la représentation eut lieu, dans la haute galerie du Louvre, en présence du roi et de toute la cour. Les chroniqueurs prétendent que ce spectacle faisait partie des réjouissances relatives au mariage de Louis XIV et de Marie-Thérèse; si le fait est exact, il faut supposer que ces fêtes furent prolongées, car le mariage fut célébré le 9 juin 1660, et *Xerxès* ne fut joué que le 22 novembre suivant. Quoi qu'il en soit, l'ouvrage, comme ceux du même genre représentés antérieurement, n'obtint qu'un maigre succès ; en le constatant, Fétis s'exprime ainsi : — « Cet ouvrage n'eut pas de succès, soit que la langue italienne ne fût connue que de peu de personnes, soit que la cour fût trop ignorante en musique pour goûter les beautés de cette composition. » Il est peut-être une raison, et plus concluante que celles-ci, qui s'opposa à la réussite de *Xerxès*: c'est la longueur effroyable du spectacle, qui ne

durait pas moins de huit heures, et qui était vraiment de nature à lasser les plus intrépides et les mieux disposés. Comme si l'œuvre n'était pas par elle-même assez longue, on avait jugé à propos d'y ajouter six entrées de ballet, dont on avait fait faire la musique à Lully, de telle sorte que la représentation devenait un véritable supplice.

C'est à peu près dans le même temps que le fameux marquis de Sourdéac, à la fois grand seigneur fastueux et mécanicien d'une étonnante habileté, fit représenter dans son château de Neübourg, en Normandie, une « pièce à machines » mêlée de chant, qu'il avait expressément commandée à Corneille, et qui obtint ensuite à Paris une vogue extraordinaire. Comme nous verrons dans la suite que ce personnage se trouva mêlé de près à l'entreprise de Perrin et de Cambert, quelques renseignements sur lui ne seront pas inutiles, et Tallemant des Réaux va nous les fournir, en nous parlant d'abord de son père et de sa mère.

... Feu M. de Sourdéac (1), nous dit cet écrivain, de la maison de Rieux de Bretagne, et sa femme, se mirent dans la teste d'estre à la Reyne-mère dans la décadence de sa fortune, luy pour estre d'intrigue, et elle pour avoir le plaisir d'entrer dans le carrosse d'une reyne ; cependant ils dépensoient gros et la

(1) Guy de Rieux, sieur de Sourdéac, mort en 1640 ; marié en 1617 à Louise de Vieuxpont, morte en 1646. (*Note de Tallemant.*)

suivirent à Brusselles. Leur bien fut saisy icy. La Reyne-mère s'ennuyoit d'eux à un point estrange. Cela les fit résoudre à s'accommoder et à revenir avec Monsieur. Le cardinal restablit leur filz (1) dans leurs biens. Ce filz a espousé depuis une des deux

(1) Alexandre de Rieux, marquis de Sourdéac, baron de Neufbourg. — Voici la généalogie de Sourdéac, telle que l'établissait le *Mercure* dans son numéro, de mars 1707, p. 198-202 : — « La grandeur de la maison de Rieux es. connue de tout le monde. Jean, sire de Rieux, troisième maréchal de France de son nom, eut pour tuteur le duc de Bretagne son proche parent, qui le fit en mourant tuteur de sa fille Anne, héritière de Bretagne. Ledit Jean de Rieux contribua beaucoup à l'union de la Bretagne avec la France, par le mariage qu'il fit de ladite Anne, héritière de Bretagne, avec le roy Charles VIII, et ensuite avec Louis XII. Il avoit eu pour grande mère Jeanne, héritière de Harcour, fille de Marie d'Alençon. La mère dudit Jean de Rieux estoit Jeanne de Rohan, qui eut deux sœurs puisnées, dont l'une, sçavoir, Marguerite de Rohan, fut grande mère du roy François premier et de Marguerite d'Angoulesme, qui eut pour fille Jeanne de Navarre, mère du roy Henry IV, et l'autre, sçavoir, Catherine de Rohan, fut mariée à Jean d'Albret, dont est aussi descendu le roy Henry IV. Le même Jean, sire de Rieux, épousa Isabeau de Bretagne, petite-fille de N..... de France, fille du roy Charles VI et d'Isabeau de Bavière, et de ce costé tous les descendans dudit Jean de Rieux, du nombre desquels estoit feu M. le marquis de Sourdéac, ont appartenu à tous les princes descendans dudit roy Charles VI et aux parens d'Isabeau de Bavière. Claude de Rieux, fils du même Jean de Rieux, épousa en premières noces Catherine de Laval, petite-fille par Charlotte d'Arragon, sa mère, de Frédéric, roy de Naples, et d'Anne de Savoye, et en secondes noces Susanne de Bourbon Montpensier, laquelle eut une sœur dont sont descendus les princes de Nassau, les princes Palatin du Rhin, et plusieurs grandes maisons d'Allemagne, et l'on peut dire qu'il y a peu de maisons souveraines en Europe, à qui la maison de Rieux n'ait eu l'honneur d'appartenir de quelque costé. »

héritières de Neufbourg, en Normandie, où il demeure ; c'est un original. Il se fait courre par ses païsans, comme on court un cerf, et dit que c'est pour faire exercice ; il a de l'inclination aux méchaniques ; il travaille de la main admirablement : il n'y a pas un meilleur serrurier au monde. Il luy a pris une fantaisie de faire jouer chez luy une comédie en musique, et pour cela il a fait faire une salle qui luy couste au moins dix mille escus. Tout ce qu'il faut pour le théâtre et pour les siéges et les galeries, s'il ne travailloit luy-mesme, luy reviendroit, dit-on, à plus de deux fois autant : il avoit pour cela fait faire une pièce par Corneille ; elle s'appelle *les Amours de Médée* ; mais ils n'ont pu convenir de prix. C'est un homme riche et qui n'a point d'enfans ; hors cela, il est assez œchonome.

Tallemant écrivait ces lignes en 1658 ou 1659 ; mais le marquis machiniste et le poète se rapprochèrent bientôt, et ce rapprochement facilita la représentation des *Amours de Médée*, devenus *la Toison d'Or*. Les auteurs de l'*Histoire de l'Académie royale de musique* disent à ce sujet : — « M. le marquis de Sourdéac fit en 1660 (1) représenter dans son château de Neubourg en Normandie, une pièce de machines intitulée *la Toison d'Or*, que composa M. Corneille l'aîné. M. de Sourdéac prit le temps du mariage de S. M. Louis XIV pour faire

(1) C'est au mois de janvier 1661 que fut représentée la *Toison d'Or*.

une réjouissance publique de la représentation de cette pièce, et outre tous ceux qui étaient nécessaires pour l'exécution de ce dessein, qui furent entretenus plus de deux mois à Neubourg à ses dépens, il traita et logea dans son château plus de cinq cents gentilshommes de la province, pendant plusieurs représentations que la troupe du Marais y donna de cet ouvrage. Ce n'était partout que tables servies avec une abondance et une propreté admirables. Ce fut au retour de cette fête donnée au château de Neubourg que le marquis de Sourdéac commença de former à Paris un opéra, pour y exercer son profond savoir dans l'art mécanique... (1). »

(1) Sourdéac avait fait venir chez lui la troupe du théâtre du Marais pour jouer *la Toison d'Or*. « Depuis (dit l'auteur de la *Notice sur Quinault* placée en tête de la première édition complète de ses œuvres, publiée en 1715), il voulut bien en gratifier la troupe du Marais, où le roi, suivi de toute la cour, vint voir cette pièce. »
La machinerie théâtrale était une passion chez Sourdéac, et son habileté en ce genre ne connaissait point de rivale. Ce fut lui qui, l'année suivante, fut chargé de toute la partie mécanique du fameux opéra de Cavalli, *Ercole amante*, dont il est parlé plus loin, et qui fut représenté aux Tuileries devant le roi. Voici ce qu'on lit, au sujet de cet ouvrage, au mot *ballet* de l'*Encyclopédie des gens du monde* :
— « Lorsque le mariage de Louis XIV avec l'infante d'Espagne fut invariablement fixé, le cardinal Mazarin fit venir, pour la troisième fois, les talens les plus distingués de l'Italie, et, attendu l'exiguité de nos théâtres, il fit construire au château des Tuileries le magnifique *théâtre des machines*, alors le plus vaste et le plus beau de l'Europe. On y donna, en 1662, le *Ercole amante*. Louis XIV, la reine, le duc d'Orléans, le prince de Condé, les dames et

Le savant éditeur des *Historiettes* de Tallemant des Réaux, M. de Monmerqué, constate avec raison que si cette tragédie à machines, à scènes entremêlées de chant qui s'appelait *la Toison d'Or* n'était pas encore l'opéra, elle était un genre intermédiaire qui tendait à s'en rapprocher. Chappuzeau, dans son *Théâtre François*, publié en 1674, allait plus loin, et qualifiait carrément *la Toison d'Or* d'*opéra*, en soulignant le mot ; c'est le seul exemple que je connaisse de ce fait : « Tout Paris, dit-il, luy a donné ses admirations, et ce grand *opéra* qui n'est deu qu'à l'esprit et à la magnificence du seigneur dont j'ay parlé (Sourdéac) a servi de modèle pour d'autres qui ont suivy. » Enfin, voici ce que disait plus tard Voltaire, en parlant de cette pièce, dans ses *Commentaires sur Corneille* : — « La partie fabuleuse de cette histoire semble

les seigneurs de la cour y dansèrent. Cet opéra offrit ce que le goût et la somptuosité ont de plus recherché : décorations superbes et machines les plus étonnantes y furent prodiguées. On y vit des palais entiers qui descendaient du ciel, supportés par des nuages, et dans lesquels cent personnes étaient groupées de différentes manières. Cette même machine remontait vers le ciel et était remplacée par un autre palais qui, en sortant de terre, s'élevait graduellement vers le cintre. La richesse des vêtemens, la beauté des voix, l'exécution précise et brillante de deux cents musiciens, offrirent un spectacle digne de la circonstance pour laquelle il avait été composé. Le marquis de Sourdéac qui, dès son enfance, s'était adonné avec passion à la mécanique, et avait acquis un très-rare talent dans cet art, imagina ces merveilleuses machines, présida à leur confection, et en surveilla lui-même les mouvemens. »

beaucoup plus convenable à l'opéra qu'à la tragédie. Une toison d'or gardée par des taureaux qui jettent des flammes, et par un grand dragon ; ces taureaux attachés à une charrue de diamant, les dents du dragon qui font naître des hommes armés, toutes ces imaginations ne ressemblent guère à la vraie tragédie, qui, après tout, doit être la peinture fidèle des mœurs. Aussi Corneille voulut en faire une espèce d'opéra, ou du moins une pièce de machines, avec un peu de musique. C'était ainsi qu'il en avait usé en traitant le sujet d'*Andromède*. Les opéras français ne parurent qu'en 1671, et la *Toison d'Or* est de 1660. Cependant un an avant la représentation de la pièce de Corneille, c'est-à-dire en 1659, on avait exécuté à Issy une pastorale en musique ; mais il n'y avait que peu de scènes, nulle machine, point de danse; et l'opéra s'établit ensuite en réunissant tous ces avantages. Il y a plus de machines et de changements de décorations dans *la Toison d'Or* que de musique : on y fait seulement chanter les Sirènes dans un endroit, et Orphée dans un autre; mais il n'y avait point, dans ce temps-là, de musicien capable de faire des airs qui répondissent à l'idée qu'on s'est faite du chant d'Orphée et des Sirènes. La mélodie, jusqu'à Lulli, ne consista que dans un chant froid, traînant et lugubre, ou dans quelques vaudevilles tels que les airs de nos noëls, et l'harmonie n'était qu'un contrepoint assez gros-

sier (1). En général, les tragédies dans lesquelles la musique interrompt la déclamation, font rarement un grand effet, parce que l'une étouffe l'autre. Si la pièce est intéressante, on est fâché de voir cet intérêt détruit par des instruments qui détournent toute l'attention. Si la musique est belle, l'oreille du spectateur retombe avec peine et avec dégoût de cette harmonie au récit simple. Il n'en était pas de même chez les anciens, dont la déclamation, appelée *mélopée*, était une espèce de chant; le passage de la mélopée à la symphonie des chœurs n'étonnait point l'oreille et ne rebutait pas. Ce qui surprit le plus dans la représentation de *la Toison d'Or*, ce fut la nouveauté des machines et des décorations, auxquelles on n'était point accoutumé..... Les prologues d'*Andromède*, où Louis XIV était loué, servirent ensuite de modèle à tous les prologues de Quinault; et ce fut une coutume indispensable de faire l'éloge du roi à la tête de tous les opéras, comme dans les discours à l'Académie française (2). »

On voit que *la Toison d'Or*, comme auparavant *Andromède*, comme ensuite *Psyché*, dont nous aurons à nous occuper, était une pièce d'un genre

(1) On me permettra de faire mes réserves au sujet des connaissances musicales de Voltaire, et par conséquent de la valeur de ces réflexions.

(2) Disons encore ici que Perrin ouvrit la marche à Quinault; car dans *Pomone*, on trouve un prologue écrit à la louange du roi.

mixte et indéterminé, tenant le milieu entre la tragédie et l'opéra, et se rapprochant quelque peu de ce dernier. Ce qui nous prouve une fois de plus que les tentatives indirectes ne manquèrent point en faveur du drame lyrique, et que long fut son enfantement. Ce qui est singulier, c'est que le nom de l'auteur de la musique de *la Toison d'Or* soit resté complétement inconnu. Corneille, qui, négligeant d'une façon absolue son collaborateur musical, n'avait trouvé, au sujet d'*Andromède*, d'éloges que pour le machiniste Torelli, a gardé le même silence en ce qui concerne *la Toison d'Or;* mais si Dassoucy lui-même nous a fait connaire la part prise par lui au premier de ses ouvrages, l'obscurité est restée complète en ce qui se rapporte au second.

Cependant, et tandis qu'avaient lieu ces essais, Perrin ne se laissait point endormir. Il avait perdu, à la vérité, un de ses protecteurs, Gaston d'Orléans étant mort le 2 février 1660; mais il lui restait Mazarin, et celui-ci était toujours disposé à le seconder dans ses projets. Nous avons vu, par sa lettre au cardinal de la Rovere, que dès la représentation de *la Pastorale* il avait commencé à s'occuper de deux autres ouvrages, l'un dans le genre comique, intitulé *Ariane* (quoiqu'on ne voie guère ce que ce sujet pouvait offrir de plaisant), l'autre dans le genre tragique, ayant pour titre *la Mort d'Adonis*. Il avait mené à bien son *Ariane*,

dont Cambert avait écrit la musique, et, s'il faut en croire les contemporains, l'ouvrage fut longtemps en répétitions; mais il était dans les destins d'*Ariane*, paraît-il, d'être toujours abandonnée, et la mort de Mazarin, arrivée le 9 mars 1661, vint lui porter un coup fatal et arrêter sa représentation. Ce ne fut pas toutefois sans qu'un public choisi en eût eu un avant-goût, et il est juste de remarquer à ce sujet que les jugements portés sur la musique de Cambert lui étaient unanimement favorables. Saint-Evremond, dans sa comédie : *les Opéras*, en parle ainsi : — « L'*Ariane* de Cambert..... n'a pas été représentée : mais on en vit les répétitions. La poësie fut pareille à celle de *Pomone*, pour être du même auteur, et la musique *fut le chef-d'œuvre de Cambert*. J'ose dire que les *plaintes* d'Ariane et quelques autres endroits de la pièce ne cèdent presque en rien à ce que Baptiste (Lully) a fait de plus beau... » Voici, de son côté, ce que dit Titon du Tillet dans son *Parnasse françois* : —... « L'abbé Perrin composa les paroles d'une pièce intitulée *Ariane*, qui furent trouvées encore plus méchantes que celles de la première Pastorale. Pour la musique, *ce fut le chef-d'œuvre de Cambert*; on en fit des répétitions, dont les connaisseurs qui y assistèrent furent très-contens ; mais la mort du cardinal Mazarin, arrivée en 1661, empêcha qu'elle ne fût jouée, et suspendit pendant quelque tems le pro-

grès des opéras naissans. » Dans un autre endroit, il répète à peu près la même chose en d'autres termes : « Il y eut plusieurs répétitions de cette pièce dans la gallerie du palais du cardinal de Mazarin, et la pièce plut beaucoup ; mais la maladie et la mort de ce cardinal empêchèrent qu'elle ne fût exécutée sur un théâtre public. »

Cet événement faillit en effet ruiner à tout jamais les projets de Perrin ; à tout le moins il en retarda la réalisation de près de dix années, et ce retard dut être surtout fatal à Cambert, puisqu'il laissa le temps à Lully de s'implanter dans les bonnes grâces du roi, de consolider d'une énorme façon son crédit à la cour, et de rendre plus faciles, par la suite, les menées et les agissements à l'aide desquels il se substituerait à Perrin et frusterait Cambert du fruit de ses travaux.

Il est probable, pourtant, que Cavalli n'avait pas quitté la France depuis la représentation de *Xerxès*, ou bien il y a lieu de croire qu'il y revint bientôt, car, le 7 février 1662, on donnait à la cour, dans la salle neuve des Tuileries, un autre ouvrage de ce compositeur, *Ercole amante* (*Hercule amoureux*). Malgré le soin qu'on prit de faire faire une traduction du poème par Camille Lilius, et de publier cette traduction en regard du texte original, celui-ci ne fut pas plus heureux que le précédent. « Cet opéra, dit un chroniqueur, ne plut point aux François qui avoient commencé à

prendre goût à leurs paroles. Ainsi cette pièce, dont on fit une traduction en vers françois, et que l'on fit ensuite imprimer, ne put conserver l'agrément de la nouveauté qu'avoit eu la Pastorale de Perrin, où tout le monde avoit couru (1). » Des ballets avaient cependant été ajoutés à l'*Ercole amante*, comme naguère à *Xerxès*, et le roi en personne dansait dans ces ballets !

Pendant ce temps, Perrin, livré à ses seules forces par suite de la mort de Gaston d'Orléans et de celle de Mazarin, voyait ses projets entravés et se trouvait réduit au silence, ainsi que Cambert. Celui-ci, pourtant, eut une occasion de se produire, mais en quelque sorte furtivement, et sans qu'il y pût trouver grand honneur. Le comédien Brécourt, qui appartenait à la troupe de Molière (2), fit représenter au mois d'août 1666, sur

(1) *Notice sur Quinault*, placée en tête de l'édition complète de ses œuvres, 1715.

(2) « Guillaume de Marcoureau, sieur de Brécourt, embrassa de très-bonne heure le parti de la comédie, et la joua quelques années en province dans différentes troupes, et enfin dans celle de Molière. Il suivit ce dernier à Paris, lorsqu'il vint s'y établir en 1658 ; mais Brécourt, ayant eu le malheur de tuer un cocher sur la route de Fontainebleau, fut obligé de se sauver; et il se retira en Hollande, où il s'engagea dans une troupe françoise, qui appartenoit au prince d'Orange. Pendant le séjour de Brécourt en ce pays, le hazard voulut que la cour de France, pour certaines raisons d'Etat, vouloit faire enlever un particulier qui s'étoit réfugié en Hollande. Brécourt, qui ne cherchoit que les occasions qui pouvoient lui faciliter son retour dans sa patrie, s'offrit, et promit d'exécuter ce qu'on lui deman-

le théâtre de l'Hôtel de Bourgogne, une comédie en trois actes et en vers, *le Jaloux invisible*, qu'il avait imitée d'une nouvelle espagnole intitulée *el Zeloso inganado* ; dans cette pièce se chantait un morceau bouffe, dont la musique avait été écrite par Cambert. Ce morceau a souvent été attribué à Lully, mais l'édition originale du *Jaloux invisible* ne laisse aucun doute à cet égard, car elle en reproduit la musique avec ces mots en tête : « *Trio italien burlesque*, composé par le sieur Cambert, maistre de la musique de la feüe Reyne-mère. » En voici les premiers vers, qui sont un peu du style macaronique :

> *Bon di, Cariselli,*
> *Sanitá, allegrezza,*
> *Quanto vivrá...* (1)

doit. Mais cette entreprise ayant manqué, Brécourt jugea bien que sa vie n'étoit pas en sûreté ; et sur-le-champ il revint en France. Le Roi, informé de la bonne volonté dont il avoit donné des preuves, lui accorda sa grâce, et lui permit de rentrer dans la troupe de Molière.... Auteur et acteur du Théâtre-François, Brécourt représentoit avec plus de succès qu'il ne composoit. Il excelloit dans les rôles de rois et de héros dans les tragédies, et dans ceux à manteau dans les pièces comiques. Son jeu étoit tellement animé, qu'il se rompit une veine en jouant dans sa comédie de *Timon*, qu'il vouloit faire réussir au moins par l'action. Il mourut de cet accident en 1685. Ses autres pièces dramatiques sont *l'Ombre de Molière*, *l'Infante Salicoque*, *la Feinte Mort de Jodelet*, *la Noce de Village*, *les Régals des Cousins et Cousines*, *le Jaloux invisible*. « (*Anecdotes dramatiques*, par l'abbé de Laporte, t. III, p. 69-79).

(1) Je viens de dire que ce morceau avait été souvent attribué à Lully; sans doute ce ne fut que par la suite, et peut-être pour la raison que voici. Le 10 septembre 1702,

Cela était vraiment bien peu de chose pour un artiste dont l'ambition, d'après son premier essai, ne devait tendre à rien moins qu'à devenir en France le créateur d'un opéra national et à attacher son nom à une forme artistique d'un genre si important et d'un caractère si nouveau. Mais

on donnait à l'Opéra la première représentation d'un de ces pastiches comme on en faisait souvent alors, lorsqu'on était à court de nouveautés, les *Fragmens de M. de Lully*, fragments tirés de plusieurs de ses ouvrages. La bibliothèque du Conservatoire, qui possède une dizaine d'exemplaires de la partition gravée de ces *Fragmens*, en possède un (un seul) dans lequel se trouve toute la première partie du trio italien de *Cariselli*, de Cambert, première partie suivie d'une conclusion arrangée qui n'est certainement pas de lui. Ce morceau (écrit pour trois voix d'hommes : ténor, baryton et basse), placé dans la partition à la suite du privilège, forme un carton, paginé à part, en manière de supplément. Evidemment il avait été ajouté à quelque reprise de l'ouvrage, et pour qu'on le fît entrer ainsi, après coup, dans un pastiche uniquement composé de musique de Lully, il fallait que ce fût une page célèbre. Néanmoins, c'est sans doute là ce qui le fit, plus tard, attribuer à celui-ci. — Il me paraît juste de remarquer, d'ailleurs, que le trio de *Cariselli*, surtout si l'on tient compte de sa date, antérieure de plusieurs années à celle de l'apparition des premiers opéras de Lully, indique un grand musicien, que l'on pourrait dire supérieur au Florentin. Pour ma part, et tout en tenant compte de la valeur de Lully, je crois qu'il eût été incapable d'écrire une page semblable. Au surplus, il faut considérer que ce morceau est un morceau bouffe ; et si le style musical de Cambert, au point de vue comique, n'a pas le caractère et surtout l'exubérance de celui des musiciens italiens qui vinrent par la suite, on doit constater qu'ici encore il n'avait point de modèle à suivre et n'obéissait qu'à son inspiration et à son sentiment personnels.

On pourra se rendre compte de la valeur de ce morceau, reproduit à la fin du présent volume, dans les *Pièces complémentaires et justificatives*.

Cambert ne pouvait rien sans Perrin, et les années se passaient sans que celui-ci obtînt de ses efforts aucun résultat.

Cependant, à force d'instances, de démarches, de prières, de sollicitations, Perrin finit par en arriver à ses fins, et dans les derniers jours de juin 1669, c'est-à-dire dix ans après la représentation de *la Pastorale*, il recevait du roi l'octroi de lettres patentes qui l'autorisaient à établir non point, comme on l'a dit à tort, une *Académie royale de musique* à Paris (ce titre est celui qui figure dans le privilège accordé plus tard à Lully), mais des *académies d'opéra*, non-seulement à Paris, mais dans toutes les villes où il lui plairait de le faire. Le privilège ainsi concédé à Perrin avait une durée de douze années. Voici d'ailleurs la teneur de ce document, le premier qui ait trait à l'histoire de notre première scène lyrique.

Lettres patentes du Roy, pour establir, par tout le royaume, des Académies d'Opéra, ou représentations en musique en langue françoise, sur le pied de celles d'Italie.

LOUIS, par la grâce de Dieu, Roy de France et de Navarre, à tous ceux qui ces présentes Lettres verront, Salut. Nôtre amé et féal Pierre Perrin, conseiller en nos conseils, et introducteur des ambassadeurs près la personne de feu nostre très-cher et bien-amé oncle le duc d'Orléans, nous a très-hum-

blement fait remoustrer, que depuis quelques années les Italiens ont estably diverses Académies, dans lesquelles il se fait des représentations en musique, qu'on nomme *opera* ; que ces Académies estans composées des plus excellens musiciens du Pape et autres princes, mesme de personnes d'honneste famille, nobles et gentils-hommes de naissance, très-sçavans et expérimentez en l'art de la musique, qui y vont chanter, font à présent les plus beaux spectacles et les plus agréables divertissemens, non-seulement des villes de Rome, Venise, et autres cours d'Italie ; mais encore ceux des villes et cours d'Allemagne et Angleterre, où lesdites Académies ont esté pareillement establies à l'imitation des Italiens ; que ceux qui font les frais nécessaires pour lesdites représentations se remboursent de leurs avances sur ce qui se prend du public à la porte des lieux où elles se font. Enfin que s'il nous plaisoit luy accorder la permission d'establir dans nostre royaume de pareilles Académies, pour y faire chanter en public de pareils *opera*, ou représentations en musique en langue françoise, il espère que non-seulement ces choses contribuëroient à nostre divertissement et à celuy du public, mais encore que nos sujets s'accoustumans au goust de la musique, se porteroient insensiblement à se perfectionner en cet art, l'un des plus nobles des libéraux.

A ces causes, désirant contribuer à l'avancement des arts dans nostre royaume, et traitter favorablement ledit exposant, tant en considération des services qu'il a rendus à feu nostre très cher et bienamé oncle le duc d'Orléans, que de ceux qu'il nous rend

depuis plusieurs années en la composition des paroles de musique qui se chantent tant en nostre chapelle qu'en nostre chambre : nous avons audit Perrin accordé et octroyé, accordons et octroyons, par ces présentes signées de nôtre main, la permission d'establir en nostre bonne ville de Paris et autres de nostre royaume, des Académies composées de tel nombre et qualité de personnes qu'il avisera, pour y représenter et chanter en public des *opera* et représentations en musique en vers françois, pareilles et semblables à celles d'Italie. Et pour dédommager l'exposant des grands frais qu'il conviendra faire pour lesdites représentations, tant pour les théâtres, machines, décorations, habits, qu'autres choses nécessaires ; nous luy permettons de prendre du public telles sommes qu'il avisera, et à cette fin d'establir des gardes et autres gens nécessaires à la porte des lieux où se feront lesdites représentations ; faisant très-expresses inhibitions et deffences à toutes personnes de quelque qualité et condition qu'elles soient, mesme aux officiers de nostre maison, d'y entrer sans payer, et de faire chanter de pareilles *opera* ou représentations en musique en vers françois, dans toute l'étenduë de nostre royaume pendant douze années, sans le consentement et permission dudit exposant ; à peine de dix mil livres d'amende, confiscation des théâtres, machines et habits, applicables un tiers à nous, un tiers à l'hospital général, et l'autre tiers audit exposant. Et attendu que lesdits *opera* et représentations sont des ouvrages de musique tous différents des comédies récitées, et que nous les érigeons par cesdites présentes sur le pied

de celles des Académies d'Italie, où les gentilshommes chantent sans déroger :

Voulons et Nous plaist, que tous gentils-hommes, damoiselles, et autres personnes, puissent chanter ausdits *opera*, sans que pour ce ils dérogent au tiltre de noblesse, ny à leurs priviléges, charges, droits et immunitez. Révoquons par ces présentes toutes permissions et priviléges que Nous pourrions avoir ci-devant donnez et accordez, tant pour raison desdits *opera* que pour réciter des comédies en musique, sous quelques noms, qualitez, conditions et prétextes que ce puisse estre. Si donnons en mandement à nos amez et féaux conseillers les gens tenans nostre cour de Parlement à Paris, et autres nos iusticiers et officiers qu'il appartiendra, que ces présentes ils ayent à faire lire, publier et enregistrer, et du contenu en icelles, faire joüir et user ledit exposant pleinement et paisiblement, cessant et faisant cesser tous troubles et empéchemens au contraire. Car tel est nostre plaisir.

Donné à S. Germain en Laye le 28ᵉ jour de Juin 1669, et de nostre règne le vingt-septième. Signé LOUIS, et sur le reply, par le roy, COLBERT. Et scellé du grand sceau de cire jaune (1).

Voilà donc, enfin, Perrin en possession de son privilège. Mais avant de montrer le parti qu'il en tira, je demande la permission d'ouvrir une

(1) Ce texte est fidèlement reproduit d'après celui qui accompagne le livret de *Pomone*, imprimé en 1671.

parenthèse, relativement au titre donné au théâtre qu'on le chargeait de créer.

On a beaucoup disserté sur ce nom d'*Académie* appliqué, dès son origine, à notre première scène lyrique : entre autres choses, on a prétendu, un peu légèrement peut-être, que cette appellation nous venait directement d'Italie. Il faut pourtant considérer que, au point de vue musical, le mot *accademia* n'a jamais été employé en italien que dans le sens de concert, et, après plus de deux siècles, c'est la signification qu'il comporte encore aujourd'hui. Or, le privilège accordé à Perrin était celui d'un théâtre, et non d'un concert ; l'analogie n'existe pas. Il n'était pas besoin, je crois, d'aller chercher si loin la raison de cette expression, et du sens nouveau qui y était attaché. On sait quelle habitude, et l'on pourrait dire quelle manie de régularité Louis XIV apportait en toutes choses : or, il faut remarquer que la manie des académies lui tint particulièrement au cœur, et ce pendant longtemps. Après que Mazarin, en 1655, eut définitivement organisé l'Académie de peinture et de sculpture, le jeune monarque prit l'idée à son compte, et se mit en devoir, à son tour, de fonder plusieurs académies, dont la première et certainement la plus étrange fut l'Académie de danse, qu'il établit et 1661 (1) ; après celle-ci

(1) Les lettres patentes portant création de l'Académie royale de danse forment vraiment un document singulier :

vint l'Académie des inscriptions et belles-lettres (1663), puis l'Académie des sciences (1666), l'Académie des opéras (1669), et enfin l'Académie d'architecture, qui termina la série (1). On peut

— « Bien que l'art de la danse, dit le souverain, ait toujours été reconnu l'un des plus honnêtes et plus nécessaires à former le corps, et lui donner les premières et plus naturelles dispositions à toute sorte d'exercices, et entre autres à ceux des armes, et par conséquent l'un des plus avantageux et plus utiles à notre noblesse, et autres qui ont l'honneur de nous approcher, non-seulement en temps de guerre dans nos armées, mais même en temps de paix dans le divertissement de nos ballets : néanmoins il s'est, pendant les désordres et la confusion des dernières guerres, introduit dans ledit art, comme en tous les autres, un si grand nombre d'abus capables de les porter à leur ruine irréparable, que plusieurs personnes, pour ignorans et inhabiles qu'ils aient été en cet art de la danse, se sont ingérés de la montrer publiquement... » C'est pour remédier à ce grave inconvénient qu'était créée une Académie royale de danse, composée des académiciens suivants : « savoir, François Galland, sieur Du Désert, maître à danser de la reine, notre très-chère épouse ; Jean Renauld, maître à danser de notre très-cher et unique frère le duc d'Orléans ; Thomas Levacher ; Hilaire d'Olivet ; Jean et Guillaume Reynal, frères ; Guillaume Queru ; Nicolas de l'Orge ; Jean-François Piquet ; Jean Grigny ; Florent Galand-Désert, et Guillaume Renault ; lesquels s'assembleront une fois le mois, dans tel lieu ou maison qui sera par eux choisie et prise à frais communs, pour y conférer entre eux du fait de la danse, aviser et délibérer sur les moyens de la perfectionner, et corriger les abus et défauts qui peuvent avoir été ou être ci-après introduits... ». — Est-ce que ces gens-là, en se regardant à leur première réunion, ne durent pas partir d'un immense éclat de rire ?

(1) L'idée était tenace dans l'esprit de Louis XIV, car après Paris, ce fut le tour de la province, ainsi que nous l'apprend Titon du Tillet dans son *Parnasse françois* (p. 89-90) : — « Il a établi aussi des Académies de beaux esprits et des sciences en plusieurs villes de son royaume ;

donc croire à une sorte d'idée d'ensemble qui dominait l'esprit de Louis XIV, et supposer raisonnablement, ce me semble, que le nom d'Académie donné au nouveau théâtre ne nous vient nullement de l'étranger, mais bien de la volonté du roi, qui, malgré l'absence de tout rapport entre elles, voulait rattacher ces diverses institutions par un lien indirect. Il n'est pas inutile d'ajouter que le public fut toujours rebelle à cette appellation, qui ne conserva jamais qu'un caractère officiel, et que dès le principe il baptisa notre grande scène lyrique du nom d'Opéra, d'après la qualification donnée aux pièces qui s'y représentaient ; nous en trouvons la preuve dans le livre de Chappuzeau, le *Théâtre François*, publié en 1674 : — « Si je ne m'estois prescrit des bornes qui ne me permettent pas de sortir de l'histoire des Comédiens François, j'aurois pu aussi parler de l'establissement de la Troupe italienne et de l'Académie royale de Musique, *dite autrement l'Opéra*, qui avec nos théâtres françois rendent Paris le premier lieu de la terre pour les honnestes et magnifiques divertissemens... (1). »

sçavoir, celle d'Arles en l'année 1669, celle de Soissons en 1675, celle de Nismes en 1682, celle d'Angers en 1685, celle de Villefranche en Beaujollois en 1687, celles de Caën et de Montpellier en 1706, celle de Bourdeaux en 1713 ; il érigea en 1694 les Jeux floraux de Toulouse en Académie.»

(1) «Au commencement de l'année dernière 1673, ajoute Chappuzeau, avant la jonction des troupes du Palais-Royal et du Marais et le départ des Comédiens-Italiens pour l'An-

Quant à cette qualification d'opéra donnée aux ouvrages lyriques, et qui, celle-là, nous venait bien directement d'Italie, elle aurait été bien longue à s'établir, même en ce pays, et le père Ménestrier nous l'apprend en ces termes :

> On a donné divers noms, dit-il, à ces représentations.... L'Académie des *Gelati*, de Bologne, a donné le nom de *dramma musicale* au *Persée* de Berlingiero Gessi, l'un des plus illustres académiciens. L'*Armide* et le *Radamiste* de Dom Antonio Muscettola y sont nommés *opere per la musica*. Le *Midas* de Charles comte de Bentivogli, archidiacre de Bologne, y est nommé comme le *Persée* de Berlingiero Gessi, *dramma musicale*. La *Sophronie* de François Carmeni est nommée dans les mémoires des mêmes académiciens *dramma per musica*.
>
> Le marquis Santinelli, que l'Empereur a fait gentilhomme de la Clef d'or, a fait plusieurs de ces représentations pour la cour de ce prince. Les principales sont l'*Armida* (*dramma per musica*), la *Disperatione fortunata* (*opéra regia*), la *Fuga* (*dramma istorico per musica*), l'*Innocente mezzano della propria moglie* (*opera regia*), l'*Alessandro*

gleterre, d'où ils reviendront dans peu, Paris donnoit régulièrement toutes les semaines seize spectacles publics, dont les trois troupes de Comédiens-François en fournissoient neuf, l'Italienne quatre, et l'*Opéra* trois, ce nombre s'augmentant quand il tomboit quelque feste dans la semaine hors du rang des solennelles. Les quinze jours avant Pasques, et huit ou dix autres rabattus, ce nombre montoit au bout de l'année à plus de huit cens spectacles. »

magnanime (opera regia). Je ne sçai pourquoi il leur donne le nom *d'opera regia,* si ce n'est peutêtre qu'il les ait faits pour la cour.

Jean-Baptiste Sanuti Pellicani, qui fit il y a quelques années représenter deux de ces pièces sur le théâtre de Bologne, l'une du retour victorieux d'Alexandre, l'autre de la dispute des Fleuves, a donné deux noms différens à ces deux actions de musique. Il nomme la première *Fête de théâtre* (*Festa theatrale*), et la seconde du non d'Académie (*Accademia per musica*) (1).

Jean Capponi, médecin, philosophe, astrologue et poète, fut célèbre pour ces compositions ; il fut ami du Guarini, autheur du *Pastor fido,* du Cavalier Marin et du Bracciolino. Ce fut lui qui composa l'action qui fut représentée en musique aux nopces de VictorAmédée, duc de Savoye, avec Madame Chrétienne de France, sœur de Loüis XIII, l'an 1619. Il fut de plusieurs académies d'Italie.

Louis Manzini fit la *Psiché détrompée* sous le titre de *drame tragicomoral,* qui fut imprimé à Mantoüe l'an 1656, *Psiche desingannata, dramma tragico-morale per musica.* Il y en a trois autres de lui qui n'ont pas été imprimées, *la Cingara reale* (*drammatica per musica*), *l'Eudossia* (*dramma musicale*), *la Fugitiva innocente* (*dramma regia pastorale*). On a vu encore de cette même Académie, la *Dafne, dramma musicale* du marquis d'Obizzi

(1) On voit que ce nom d'« académie » n'a été employé dans ce sens, en Italie, que d'une façon tout à fait accidentelle.

Pio Enea, *la Siringa, overo gli Sdegni d'amore*, de Nicolas Zoppio Turchi, représenté sur le théâtre des Guastavillani. Celles du comte della Rovere Prospero Bonarelli sont nommées *melodrammi*.

L'abbé Scarlatti, résident en cour de Rome pour l'Electeur de Bavière, fit un magnifique régale le 22 aoust l'an 1680, dans sa vigne de la Pariole, pour la majorité de ce prince. Entre les divertissemens qu'il y donna il y eut une représentation en musique dont le sujet étoit *la Baviera trionfante, applauso festivo per la maggiorità del serenissimo Elettore Massimiliano Emanuele, Duca di Baviera, etc., componimento per musica....* (1).

Maintenant que nous savons de quelle façon nous vint le mot *Académie* appliqué à notre première scène lyrique, et le mot *opéra* appliqué aux pièces qui y étaient représentées, nous allons voir comment Perrin sut tirer parti du privilège qui lui avait été accordé par Louis XIV et ce que fut notre Opéra dans ses commencements.

(1) *Des représentations en musique*, anciennes et modernes, p. 248-252.

VI

Le premier soin de Perrin fut de constituer une association pour l'exploitation régulière de son entreprise naissante. Quels furent les termes et conditions du contrat intervenu entre lui et ceux qu'il s'adjoignit à cet effet? C'est ce qu'il serait, je crois, singulièrement difficile de connaître aujourd'hui. On sait du moins quel fut le nombre des associés, et qui ils étaient. Perrin, disent tous les contemporains, ne pouvait subvenir seul aux soins et à la dépense qu'exigeait un tel établissement ; il s'associa donc avec Cambert, qui devait composer la musique de tous les ouvrages représentés, avec le marquis de Sourdéac, chargé du soin des machines et des décorations, enfin avec un nommé Bersac de Champeron, homme de finance, appelé à fournir les fonds nécessaires à l'entreprise.

Cet accord une fois conclu, et comme on ne voulait pas perdre de temps, les associés s'occupèrent tout à la fois du recrutement de leur personnel et de la construction d'une salle. Beauchamps, maître des ballets du roi, fut engagé comme chef de la danse, et un nommé La Grille, chanteur qui paraissait dans les intermèdes lyriques de la Comédie-Française, devint en quelque sorte le régisseur général de la future troupe et fut

chargé de faire un grand voyage d'exploration dans le midi de la France, pour y recueillir, dans les maîtrises, les plus belles voix qu'il pourrait rencontrer, auxquelles Cambert devait adjoindre les plus habiles chanteurs qu'il trouverait à Paris même.

Tandis que la Grille partait pour le Languedoc (1), afin d'accomplir sa mission, on s'occupait à Paris de trouver un emplacement pour l'édification du nouveau théâtre. Le choix s'arrêta sur un terrain connu sous le nom de Jeu de paume de la Bouteille, situé dans les rues de Seine et des Fossés-de-Nesle, vis-à-vis de la rue Guénégaud, et c'est là que Guichard, intendant des bâtiments du duc d'Orléans, fut chargé de construire la salle de l'Académie des Opéras. L'excellent archiviste actuel de l'Opéra, M. Charles Nuitter, a déterminé d'une façon précise, dans son livre : *le Nouvel Opéra*, l'emplacement de cette salle, et donné sur elle quelques détails intéressants : —

« Elle était située en face de la rue Guénégaud,

(1) Presque tous les historiens attribuent cette mission à La Grille. Je dois faire remarquer que l'auteur, ordinairement bien informé, de la notice sur Quinault placée en tête de ses œuvres, cite à ce sujet non ce chanteur, mais un nommé Monier, dont je n'ai retrouvé le nom en aucune autre occasion et qui est resté complétement inconnu : — « Le marquis de Sourdéac... envoya le nommé Monier en Languedoc, qui fit venir à Paris Clédière, Beaumavielle, Miracle, Tholet et Rossignol, qui étoient les plus belles voix de la province. »

sur l'emplacement de la maison qui porte actuellement le n° 42 rue Mazarine et le n° 43 rue de Seine... Perrin s'associa avec le marquis de Sourdéac, qui passait pour l'un des hommes les plus habiles de son temps dans l'art d'imaginer et de construire les machines théâtrales. Un sieur de Bersac de Champeron fut le bailleur de fonds de l'entreprise; c'est lui et le marquis de Sourdéac qui, à la date du 8 octobre 1670, pardevant M^e Raveneau, notaire, passèrent bail avec M. de Laffemas (1), et louèrent pour cinq ans, moyennant 2,400 livres de loyer, le jeu de paume *de la Bouteille*, où devait s'élever la première salle d'opéra (2). Cette salle fut construite en cinq mois

(1) Il s'agit ici de Maximilien de Laffemas, écuyer, sieur de Soyecourt, agissant au nom des héritiers d'Isaac de Laffemas. Cette famille était célèbre en son temps : on sait quel noble rôle joua dans l'administration française l'honnête et intelligent Barthélemy Laffemas, qui fut contrôleur-général du commerce sous Henri IV ; un autre, Isaac de Laffemas, fut lieutenant-civil à Paris, et un fils de celui-ci, l'abbé de Laffemas, Frondeur émérite, se fit remarquer par son hostilité contre Mazarin. C'est ce dernier qui, dans une Mazarinade en date du 4 mars 1649, prétendait — d'ailleurs en compagnie de beaucoup d'autres — que le fameux cardinal n'était pas prêtre. « Vous êtes, » disait-il,

> Vous êtes un grand cardinal,
> Un homme de haute entreprise,
> Vingt fois abbé, prince d'Église,
> Quoique ne soyez *in sacris*,
> N'ayant ordres donnés ni pris,
> Et n'ayant point le caractère
> Non plus que l'art du *ministère*.

(2) V. aux *Pièces complémentaires et justificatives* le texte du bail passé, pour la location du jeu de paume de la Bouteille, entre la famille Laffemas d'une part, et, de l'autre, Sourdéac et Champeron.

par Guichard, intendant des bâtiments du duc d'Orléans. Elle conservait la forme allongée du jeu de paume dans lequel on l'avait édifiée. Des poteaux, montant du fond, soutenaient et séparaient les loges. Le public, suivant l'usage d'alors, était debout au parterre ; quelques lustres, pendus au plafond, éclairaient la salle. Quant à la scène, elle était grande pour l'époque, profonde et parfaitement disposée pour le jeu des machines, qui, dès l'origine de l'Opéra, constituèrent un des attraits de ce spectacle. Au dernier acte de *Pomone*, dix-huit follets paraissaient portés sur des nuées. Beaucoup d'apothéoses de féeries modernes ne suspendent pas dans les airs un personnel plus nombreux. »

Il n'est pas inutile de faire remarquer que cette salle devint plus tard le refuge de la troupe de Molière lorsque, à la mort de celui-ci, Lully, devenu directeur de l'Opéra, trouva moyen de faire évincer de celle du Palais-Royal, pour s'en emparer, les excellents comédiens (1). Une décla-

(1) « Quant au théâtre, nos comédiens (ceux de la troupe de Molière, chassés de leur salle par Lully) allaient en trouver un tout préparé. Ce fut celui qu'Alexandre de Rieux, chevalier, seigneur marquis de Sourdéac et autres lieux, et son associé François Bersac de Fondant, écuyer, sieur de Champeron, avaient fait construire, en 1670, dans le jeu de paume de la Bouteille, que leur avaient loué par bail du 8 octobre Maximilien de Laffemas, sieur de Soyecourt, et les cohéritiers d'Isaac de Laffemas, propriétaire dudit jeu. » (Jules Bonassies, *La Comédie-Française*, p. 25-26.)

ration du roi à ce sujet portait ceci : — « Il est permis, oüy sur ce le procureur du Roy, et suivant les ordres de Sa Majesté, à la troupe des comédiens du Roy, qui estoit cy-devant au Palais-Royal, de s'establir, et de continuer à donner au public des comédies et autres divertissemens honnestes dans le Jeu de paulme situé dans la ruë de Seine au Faux-bourg Saint-Germain, ayant issuë dans ladite ruë, et dans celle des Fossez de Nesle, vis-à-vis la ruë de Guénégaud ; et à cette fin d'y faire transporter les loges, théâtres, décorations, et autres ouvrages estans dans la salle dudit Palais-Royal, appartenant à ladite troupe ; comme aussi de faire afficher aux coins des ruës et carrefours de cette ville et faux-bourgs, pour servir d'avertissement des jours et sujets des représentations... (1). »

Au reste, Lully commença dès lors ses machinations, et, jaloux à l'avance de la réputation que Cambert pourrait s'acquérir par la composition des opéras représentés au nouveau théâtre, fit tous ses efforts pour entraver par tous les moyens

(1) On a dit longtemps que l'affichage des spectacles était une coutume relativement récente. Sans s'arrêter à la nature du procédé employé, et sans chercher à savoir si les placards étaient imprimés ou manuscrits, on voit qu'il y a déjà plus de deux siècles que les théâtres de Paris ont l'habitude de faire connaître leurs spectacles au public par l'apposition d'affiches placées, non-seulement à leurs abords, mais « aux coins des ruës et carrefours » de la ville et même des faubourgs.

possibles la nouvelle entreprise. Il faut remarquer que ce personnage, être aussi vil qu'il était grand artiste, après avoir passé son temps à crier sur les toits que l'idée d'écrire et de faire représenter des opéras français était absolument chimérique, après avoir créé à Perrin des obstacles de tout genre, n'eut d'autre pensée que de le supplanter dès qu'il vit que les projets de celui-ci prenaient corps, comprenant parfaitement que le succès était possible, que l'idée n'était point tant mauvaise, et n'ayant point de désir plus ardent que d'en venir à l'exploiter à son profit. Il n'y réussit que trop bien, et, pour cela, commença par enlever à Cambert quelques-uns des chanteurs sur lesquels il comptait. « Lulli, qui était pour lors surintendant de la musique du roi, voyant avec chagrin que Cambert allait s'acquérir beaucoup de réputation par la musique de ses opéras, s'avisa pour les faire tomber de lui débaucher Morel et Gillet, les deux plus belles voix qu'il eût pour lors, sous prétexte de les donner au roi (1). » Je crois bien qu'il lui enleva aussi La Grille, sur lequel comptait Cambert, car je vois que, dans les intermèdes de *Psyché*, dont il avait écrit la musique et qui avait été faite par Molière, Corneille et Quinault pour être représentée devant le roi, Morel et La Grille étaient chargés de chanter des parties im-

(1) Vie de Philippe Quinault, placée en tête de la première édition de son Théâtre. — Paris, 1715.

portantes; dans le premier de ces intermèdes, Morel faisait un des deux hommes affligés, tandis que dans le dernier il représentait Mome, et La Grille, qui chantait Vertumne dans le prologue, faisait un des satyres chantants dans le cinquième intermède.

Mais puisque j'en suis venu à parler de *Psyché*, il me faut faire remarquer que cet ouvrage, représenté peu de mois avant *Pomone*, était encore, comme *Andromède*, comme *la Toison d'or*, une de ces pièces à machines, une de ces productions mixtes tenant à la fois de la tragédie, du ballet, de l'opéra, n'étant absolument ni l'un ni l'autre, mais acheminant insensiblement le public vers ce dernier genre. Voltaire a dit, en parlant de *Psyché* : — « Le spectacle de l'Opéra, connu en France sous le ministère du cardinal Mazarin, était tombé par sa mort... On ne croyait pas alors que les Français pussent jamais soutenir trois heures de musique, et qu'une tragédie toute chantée pût réussir. On pensait que le comble de la perfection est une tragédie déclamée, avec des chants et des danses dans les intermèdes. On ne songeait pas que si une tragédie est belle et intéressante, les entr'actes de musique doivent en devenir froids ; et que si les intermèdes sont brillants, l'oreille a peine à revenir tout d'un coup du charme de la musique à la simple déclamation. Un ballet peut délasser dans les entr'actes d'une pièce ennuyeuse ;

mais une bonne pièce n'en a pas besoin, et l'on joue *Athalie* sans les chœurs et sans la musique. Ce ne fut que quelques années après que Lulli et Quinault nous apprirent qu'on pouvait chanter une tragédie, comme on faisait en Italie, et qu'on la pouvait même rendre intéressante, *perfection que l'Italie ne connaissait pas* (1). Depuis la mort du cardinal Mazarin, on n'avait donc donné que des pièces à machines avec des divertissements en musique, telles qu'*Andromède* et *la Toison d'or*. On voulut donner au roi et à la cour, pour l'hiver de 1670, un divertissement dans ce goût, et y ajouter des danses. Molière fut chargé du sujet de la Fable le plus ingénieux et le plus galant, et qui était alors en vogue par le roman trop allongé que La Fontaine venait de donner en 1669. Il ne put faire que le premier acte, la première scène du second, et la première du troisième : le temps pressait : Pierre Corneille se chargea du reste de la pièce; il voulut bien s'assujettir au plan d'un autre ; et ce génie mâle, que l'âge rendait sec et sévère, s'amollit pour plaire à Louis XIV. L'auteur de *Cinna* fit, à l'âge de soixante-cinq ans, cette déclaration de Psyché à l'Amour, qui passe encore pour un des morceaux les plus tendres et les plus naturels qui soient au théâtre. Toutes les

(1) Je souligne à dessein ces mots, qui nous prouvent une fois de plus que les opéras italiens n'auraient obtenu en France aucun succès.

paroles qui se chantent sont de Quinault; Lulli composa les airs. Il ne manquait à cette société de grands hommes que le seul Racine, afin que tout ce qu'il y eut jamais de plus excellent au théâtre se fût réuni pour servir un roi qui méritait d'être servi par de tels hommes. *Psyché* n'est pas une excellente pièce, et les derniers actes en sont très-languissants ; mais la beauté du sujet, les ornements dont elle fut embellie, et la dépense royale qu'on fit pour ce spectacle, firent pardonner ses défauts. »

De fait, *Psyché*, après avoir été fort bien accueillie à la cour au mois de janvier 1671, n'eut pas moins de succès devant le public, lorsque la troupe de Molière la lui présenta au mois d'avril suivant. Dans son fameux registre manuscrit, qui n'a été publié qu'au bout de deux siècles, Lagrange, l'excellent annaliste de cette troupe, donne, au sujet de la mise à l'étude et de la représentation publique de cet ouvrage, quelques renseignements qui ne sont pas sans intérêt au point de vue de l'exécution musicale : —
« Ledit jour, mercredi quinzième avril (1671), après une délibération de la compagnie de représenter *Psyché*, qui avait été faite pour le roi l'hiver dernier et représentée sur le grand théâtre du palais des Tuileries, on commença à faire travailler tant aux machines, décorations, musique, ballets, et généralement tous les ornements néces-

saires pour ce grand spectacle. Jusques ici les musiciens et musiciennes n'avaient point voulu paraître en public; ils chantaient à la comédie dans des loges grillées et treillissées; mais on surmonta cet obstacle, et, avec quelque légère dépense, on trouva des personnes qui chantèrent sur le théâtre à visage découvert, habillées comme les comédiens... Tous lesdits frais et dépenses pour la préparation de *Psyché* se sont montés à la somme de 4,359 livres 15 sols. Dans le cours de la pièce, M. de Beauchamp a reçu de récompense, pour avoir fait les ballets et conduit la musique, 1,100 livres, non compris les 11 livres par jour que la troupe lui a données tant pour battre la mesure à la musique que pour entretenir les ballets (1). »

(1) Ce Beauchamps, dont il est question, danseur alors célèbre, était aussi un excellent musicien, comme on le voit par ce fait qu'il était chargé de diriger l'orchestre aux représentations de *Psyché*. Les frères Parfait, dans leur *Histoire de l'Académie royale de musique,* en parlent ainsi : « Beauchamps, qui avait eu l'honneur de montrer à danser au feu roi (Louis XIV), et qui depuis vingt et un ans faisait tous les ballets de la cour, entra à l'Opéra (celui de Perrin et de Cambert) en 1671 pour la composition des ballets. En 1673, Lully lui donna le même emploi dans son Opéra, dont Beauchamps s'acquitta supérieurement. Il se retira en 1687, et sa place fut donnée à Pécourt. Beauchamps disait qu'il avait appris à composer les figures de ses ballets par des pigeons qu'il avait dans son grenier. Il allait lui-même leur porter du grain et le leur jetait. Ces pigeons couraient à ce grain, et les différentes formes, les groupes variés que composaient ces pigeons, lui donnaient les idées de ses danses. On a dit

C'est seulement au mois de juillet 1671 que *Psyché* fut offerte au public parisien. C'est donc deux mois après sa représentation à la cour, et quatre mois avant sa représentation à la ville, que, de son côté, *Pomone* fit son apparition, et qu'eut lieu l'inauguration de l'Académie de musique. Cette date, qui doit être célèbre dans les fastes de notre Opéra, est celle du 18 ou 19 mars 1671 (1).

Le privilège de Perrin étant daté du 28 juin 1669, les associés, on le voit, mirent environ vingt mois et demi à préparer leur entreprise et à la mettre en état. En somme, ils ne perdirent pas leur temps, puisque tout était à faire et à créer : pièce, musique, théâtre, personnel chantant et dansant, chœurs, orchestre, administration — et le reste. Et non-seulement il fallait trouver des chanteurs et des chanteuses, ce qui n'était point facile, mais encore il fallait faire leur éducation complète, les instruire de fond en comble, les expérimenter, en un mot les former à la pratique

de Beauchamps que ce n'était pas un danseur de très-bon air, mais qu'il était plein de vigueur et de feu ; personne n'a mieux dansé en tourbillon, et personne n'a su mieux que lui faire danser. »

(1) Malheureusement, on n'est pas absolument sûr de son authenticité. Elle a été ainsi donnée par quelques historiens, et se rapproche évidemment de la vérité ; mais il est fâcheux d'être obligé de dire qu'on ne peut s'appuyer à ce sujet sur aucun document, et que jusqu'ici on a pu établir avec précision la date exacte et certaine de l'inauguration de l'Opéra.

d'un art complexe et inconnu jusque-là, le chant dramatique français étant chose absolument nouvelle. On conviendra que la besogne n'était pas mince et qu'elle exigeait, de la part de ceux qui s'en chargeaient, une singulière dose d'intelligence, d'énergie et d'activité.

Donc, tandis que les uns s'occupaient de l'emplacement sur lequel la salle pourrait être construite, des contrats à passer à ce sujet, de l'édification du théâtre, enfin de toutes les autres questions administratives, d'autres s'en allaient, dans le midi de la France, à la recherche des sujets et des voix nécessaires à l'interprétation du premier ouvrage qui devait être représenté. Nous avons vu que La Grille avait été surtout chargé de cette mission délicate. Celui-ci se rendit donc en Languedoc, la patrie des belles voix, et se mit à explorer les meilleures maîtrises pour y recruter le personnel qui lui était nécessaire. Au bout de quelques mois, sa moisson était faite, et il ramenait à Paris six chanteurs qu'il avait soigneusement choisis : Beaumavielle, basse-taille ; Clédière, haute-contre ; Tholet, haute-contre ; Miracle (ou Borel de Miracle), taille ; Rossignol, basse-taille ; et la demoiselle Cartilly. J'ai pu réunir, non sans peine, quelques renseignements sur ces artistes, les premiers qui parurent sur notre scène lyrique ; je vais les grouper ici.

Les frères Parfait parlent ainsi de Beaumavielle :
— « Languedocien, grand, laid, mais ayant l'air noble au théâtre. Il débuta dans l'opéra de *Pomone*, continua dans celui des *Peines et des Plaisirs de l'amour*. Mais lorsque Lully eut obtenu le privilège d'une nouvelle Académie royale de musique, Beaumavielle se mit au nombre des pensionnaires de cette Académie, et représenta tous les rôles dont il fut chargé avec beaucoup d'applaudissements. On dit que Beaumavielle ayant été quelque temps malade, reparut et fut reçu du public avec joie. Cet accueil le flatta, et, s'adressant à l'acteur qui entrait avec lui : *Ce pauvre peuple m'aime, je lui sais bon gré de son zèle*. Beaumavielle mourut à la fin de 1688, au moment où il allait créer le rôle important de Neptune dans *Thétis et Pélée* qu'on répétait activement, et dont sa mort retarda la représentation (1). Il laissa par testament tout ce qu'il possédait, et qui consistait en quelques meubles, à Dumény, son camarade (2). » Beaumavielle,

(1) Son rôle fut alors confié à un débutant nommé Moreau, frère de deux chanteuses, Fanchon et Louison Moreau, qui appartenaient déjà à l'Opéra. (Voy. l'*Histoire de l'Académie royale de musique* des frères Parfait.)

(2) La Borde, dans ses *Essais sur la musique*, et l'abbé de Fontenai, dans son *Dictionnaire des Artistes*, sont dans l'erreur lorsqu'ils avancent que Beaumavielle « fut l'un des premiers musiciens que Lully fit venir du Languedoc à Paris, lors de l'établissement de son Opéra en 1672, » puisqu'il est bien prouvé qu'il chanta *Pomone* en 1671. Le suc-

paraît-il, n'était pas seulement un bon chanteur, mais encore un acteur remarquable. « C'était aussi le premier acteur de son temps, » dit de lui l'abbé de Fontenai, et Saint-Évremond, dans sa lettre à Mazarin, s'exprime en ces termes : « Aimez-vous à être touché? Écoutez la Rochois, Beaumaviel, Dumesnil, ces maîtres secrets de l'intérieur, qui cherchent encore la grâce et la beauté de l'action pour mettre nos yeux dans leur intérêt. » Voici la liste des rôles que Beaumavielle créa dans la suite de sa carrière : Cadmus, dans *Cadmus et Hermione*; Alcide, dans *Alceste*; le Temps, dans le prologue d'*Atys*; Jupiter, dans *Isis*; Pluton, dans *Proserpine*; Phinée, dans *Persée*; Arcalaüs, dans *Amadis de Gaule*; Roland, dans *Roland*; Égée, dans *Thésée*; enfin Priam, dans *Achille et Polyxène*.

Clédière possédait, paraît-il, une superbe voix de haute-contre. Comme Beaumavielle, il s'engagea avec Lully, lorsque celui-ci eut supplanté Perrin et Cambert. Il créa une série de rôles fort importants : Mercure dans *Isis*, Admète dans *Alceste*, Thésée, Bellérophon, Atys, dans les opéras ainsi nommés, et ce dernier surtout lui fut tout particulièrement favorable. Mais comment diable

cesseur de Beaumavielle fut Thévenard, dont l'admirable voix fit, dit-on, oublier celle de son devancier, et Thévenard ne céda la place à Chassé, dont la célébrité devait être grande aussi, qu'après quarante ans de service.

se fait-il qu'on l'ait chargé du rôle de la nourrice dans *Cadmus et Hermione?* Quoi qu'il en soit, Clediere quitta l'Opéra en 1680 pour entrer dans la musique du roi (1).

Je pense que Tholet ne fut point réengagé par Lully, car je n'ai pas rencontré son nom dans le personnel de l'Académie royale de musique, dans les chœurs de laquelle trouva place son camarade Rossignol. Quant à Miracle, il ne fit pas sans doute un long séjour à l'Opéra lorsque Perrin en eut été dépossédé, car, après avoir été chargé dans *Cadmus* d'un rôle secondaire, on le voit complétement disparaître.

Enfin, de Mlle Cartilly (et non *Castilly*, comme on l'a quelquefois appelée), on ne sait que bien peu de chose. « Grande, bien faite, mais assez laide, disent les frères Parfait, elle joua le rôle de Pomone dans la Pastorale du même nom. On ne trouve point qu'elle ait continué sa profession. Apparemment qu'elle quitta le théâtre après la représentation de ce premier opéra. » Tous les chroniqueurs s'accordent à dire, en effet, et d'une façon plus affirmative encore, que Mlle Cartilly ne reparut plus à la scène après avoir joué *Pomone.*

(1) Le dernier rôle qu'ait joué Clediere est celui d'Alphée dans *Proserpine*, lorsque cet ouvrage fut joué à Saint-Germain-en-Laye, devant la cour, le 3 février 1680. Mais ce fut Dumény qui remplit ce rôle lorsque *Proserpine* parut à Paris, le 15 novembre de la même année. Clediere avait évidemment, dans l'intervalle, quitté le service de l'Opéra.

Cette assertion n'est pas tout à fait exacte, car cette actrice reparut encore, sous la direction de Lully, dans *Cadmus et Hermione*, où elle jouait le rôle de Charite, confidente d'Hermione. Mais il est vrai qu'ensuite il n'en fut plus jamais question.

Lorsque ce personnel chantant eut été rassemblé, on s'occupa de son éducation, et des études à faire pour l'exécution du premier ouvrage qui devait être représenté. Pourquoi ce premier ouvrage ne fut-il pas l'*Ariane* qui avait été répétée naguère pendant si longtemps, et dont la représentation avait été arrêtée par la mort de Mazarin? C'est ce que je n'ai pu découvrir. Toujours est-il que Perrin, qui avait, comme on le verra plus loin par ses propres paroles, trois autres pièces toutes prêtes, fixa son choix sur *Pomone*, et que c'est de celle-là seule qu'il s'occupa tout d'abord. Mais il fallait, tandis que s'élevait la salle du nouveau théâtre, trouver un endroit convenable pour y faire les répétitions ; on choisit pour cela l'hôtel de Nevers, que le marquis de Mancini, son possesseur, mit à la disposition de Perrin (1), et les

(1) « On exerça la nouvelle troupe à l'hôtel de Nevers, occupé depuis 1724 par la Bibliothèque impériale. Le palais que bâtit le cardinal Mazarin se déployait sur tout l'espace entouré par les rues de Richelieu, des Filles-Saint-Thomas, Vivienne et Neuve-des-Petits-Champs. En 1661, après la mort du cardinal-ministre, on divisa cet immense édifice et ses dépendances en deux lots : celui qui touchait aux rues Neuve-des-Petits-Champs et Vivienne échut au

comédiens travaillèrent à force dans ce local, d'ailleurs très-spacieux, tandis que Guichard, ses maçons et ses charpentiers couvraient le jeu de Paume de la Bouteille des constructions dans lesquelles le premier opéra français allait faire sa triomphante apparition. Car, il n'est que juste de le constater, le succès de *Pomone* fut supérieur à tout ce qu'on en aurait pu espérer, et les prévisions de Perrin et de ses asssociés, quelque favorables qu'elles eussent pu être, furent assurément dépassées par les résultats obtenus.

duc de la Meilleraie et porta le nom d'*Hôtel Mazarin*; l'autre lot devint la propriété du marquis de Mancini, qui lui donna le nom d'*Hôtel de Nevers*. La rue Colbert fut construite alors sur une partie du jardin. En 1670, le marquis de Mancini prêta la grande galerie de son hôtel de Nevers à Perrin. Le cardinal Mazarin nous avait amené l'opéra d'Italie, un de ses héritiers protégea les premiers essais du drame lyrique français. C'est dans la galerie aujourd'hui silencieuse des imprimés, donnant sur la rue de Richelieu, que l'on fit les répétitions de *Pomone*, tandis que l'on transformait en salle de spectacle le jeu de paume de la Bouteille, rue Mazarine. » (Castil-Blaze : l'*Académie impériale de musique*, t. I, p.27-28).—On voudra bien se rappeler, en prenant connaissance de ces détails, qu'à l'époque dont parle Castil-Blaze, la rue Vivienne était loin d'exister. Quant à la salle où eurent lieu les répétitions de *Pomone*, elle devint en effet la salle des imprimés de la Bibliothèque du roi; mais, pour éviter toute confusion, il est bon de faire remarquer que les imprimés ayant été, depuis une dizaine d'années, transférés au rez-de-chaussée, ce local est devenu aujourd'hui la salle de lecture; c'est la grande galerie qui s'étend au premier étage du bâtiment faisant façade sur la cour de la place Louvois.

VII

Voici le titre exact de la pièce, tel qu'il est inscrit sur l'édition originale de 1671 :

POMONE, *opera ou représentation en musique, Pastorale, composée par Monsieur Perrin, conseiller du roy en ses conseils, introducteur des ambassadeurs près feu Monseigneur le duc d'Orléans, mise en musique par M^r Cambert, intendant de la musique de la feuë reyne, et représentée par l'Académie royale des Opera* (1). — *A Paris, de l'imprimerie de Robert Ballard, seul imprimeur du roy pour la musique, ruë S. Jean de Bauvais, au Mont Parnasse. 1671. Avec Privilége de Sa Majesté.* (In-4°.)

Voici maintenant la liste des personnages, scrupuleusement reproduite :

MUSICIENS
PERSONNAGES VÉRITABLES.

Pomone, déesse des fruicts.

Flore, sœur de Pomone, déesse des fleurs.

Vertune, dieu des lares ou follets, amoureux de Pomone.

Faune ou *Fat*, dieu des villageois, amoureux de Pomone.

(1) Il faut remarquer que pendant près d'un siècle le mot *opera*, qui nous venait d'Italie, fut traité absolument comme un mot exotique et qu'on lui conservait son orthographe originaire. On l'écrivait sans accent et sans jamais y ajouter l's au pluriel, ainsi : l'*opera*, les *opera*.

Le Dieu des Jardins, amoureux de Pomone.
Juturne, Venilie, nymphes de Pomone.
Beroé, nourrisse de Pomone.
Chœur de Jardiniers.

PERSONNAGES FEINTS ET TRANSFORMEZ.

Vertune transformé
{ En *Bergère de Lampsace,* ville de Grèce, où naquit le Dieu des Jardins.
En *Pluton,* dieu des trésors.
En *Bacchus.*
En *Beroé.* }

Follets transformez
{ En *Bergères de Lampsace.*
En *Satyres.*
En *Amours, Muses* et *Dieux.* }

DANSEURS

PERSONNAGES VÉRITABLES.

Bouviers.
Cueilleurs de fruicts.

Follets transformez
{ En *Fantômes.*
En *Démons.*
En *Esclaves.* }

PERSONNAGES MUETS.

Troupe de *Follets.*

Vertune transformé
{ En *Dragon.*
En *Buisson d'épines.* }

Follets tranformez
{ En *Buissons d'épines.*
En *joueurs d'instrumens.* }

On voit que le personnel était nombreux, et aussi que la mise en scène était compliquée, puisque les transformations, aujourd'hui encore l'un

des principaux attraits de nos féeries, y étaient fréquentes, et que les « trucs » devaient être de de la partie. La pièce était divisée en cinq actes et un prologue ; celui-ci se passait à Paris, pour chanter les louanges du roi et les splendeurs de la capitale au XVII^e siècle, et n'avait pour personnages que Vertumne et la Nymphe de la Seine ; pour le reste, « la scène est en Albanie, au pays Latin, dans la maison de Pomone ». Le livret dresse ainsi la liste « des décorations, ou changements de théâtre : »

La veuë de Paris à l'endroit du Louvre (prologue).
Vergers de Pomone (1^{er} acte).
Parc de chesnes. (2^e acte).
Rochers et verdures
Palais de Pluton. } (3^e acte).
Jardin et berceau de Pomone (4^e acte).
Palais de Vertune (5^e acte).

J'ai déjà eu l'occasion de dire que c'est à tort qu'on avait attribué à Quinault l'invention des prologues d'opéras écrits à la louange du roi. Quel que soit le plus ou le moins de valeur de ce procédé, et tout en ne l'envisageant qu'au seul point de vue littéraire, il n'est que juste d'en faire remonter à Perrin la paternité, puisque le premier exemple en a été donné par celui-ci dans *Pomone* (1). En

(1) Je parle ici en ce qui concerne les opéras proprement dits ; car il est bon de remarquer que l'invention véri-

effet, le premier acte de *Pomone* est précédé du prologue que voici ; le décor représente « Paris à l'endroit du Louvre », et les deux personnages en scène sont Vertumne et la Nymphe de la Seine :

LA NYMPHE DE LA SEINE.

Toy qui vis autresfois le fleuve des Romains
 Triompher des humains,
 Et porter le sceptre du monde,
Vertune, que dis-tu de ma rive féconde?

VERTUNE.

J'admire tes grandeurs et la félicité
 De ta belle cité ;
 Mais ta merveille la plus grande
 C'est la pompeuse Majesté
 Du Roy qui la commande.
Dans l'auguste Louis je trouve un nouveau Mars,
Dans sa ville superbe une nouvelle Rome ;
 Jamais, jamais un si grand homme
 Ne fut assis au thrône des Césars.

LA NYMPHE DE LA SEINE.

 Assis sur la terre et sur l'onde,
Ce monarque puissant ne fait point de projets

table du prologue à la louange du roi doit remonter à Pierre Corneille, qui en donna le premier exemple dans son *Andromède*, représentée en 1650. Renaudot, dans sa *Gazette*, signalait ainsi ce prologue, dont les deux personsages étaient Melpomène et le soleil : — «.... Melpomène ayant donc pris sa place aux pieds du Soleil, ils chantent de concert un air mélodieux à la louange du Roi, qui raviroit toute l'assistance, si elle n'étoit accoutumée aux éloges dus à ce monarque. »

Voici un fragment de cette préface poétique d'*Andromède* :

 Cieux, écoutez ; écoutez, mes vers profondes ;
 Et vous antres, et bois,
 Affreux déserts, rochers battus des ondes,
 Redites après nous d'une commune voix :
 « Louis est le plus jeune et le plus grand des rois. »

Que le ciel ne seconde :
Il est l'Amour.
<center>ENSEMBLE.</center>
Il est l'Amour et la terreur du monde,
L'effroy de ses voisins, le cœur de ses sujets.
<center>LA NYMPHE DE LA SEINE.</center>
Mais quel dessein t'amène
Sur le bord de la Seine ?
<center>VERTUNE.</center>
Moy qui forge les visions,
Je viens tromper ses yeux de mes illusions,
Et lui montrer mes anciennes merveilles.
<center>ENSEMBLE.</center>
Sus donc, par nos accords amoureux et touchants,
Commençons de charmer son cœur et ses oreilles :
Meslons nos voix, et remplissons les champs
Du doux bruit de nos chants.

Le livret de *Pomone*, quoique en cinq actes, est d'une simplicité élémentaire. La pièce roule tout entière sur l'amour de Vertumne pour Pomone, qui le repousse dédaigneusement et qui, tout d'un coup, sans que l'on sache pourquoi, se décide à lui déclarer qu'elle l'adore, ce qui précipite le dénouement. Quelques scènes épisodiques, des intermèdes burlesques qui n'ont aucun rapport avec l'action, des ballets qui viennent on ne sait pourquoi; un certain nombre de gaillardises, qui, paraît-il, ne troublaient que médiocrement les spectatrices d'alors, enfin des changements à vue, des tranformations soudaines, des trucs ingénieux, en un mot l'appareil le plus compliqué des féeries modernes, voilà ce qui constituait cette œuvre étrange, informe si l'on veut,

mais d'un genre nouveau, d'une exécution rapide, d'une certaine légèreté d'allure, que venait aider une musique d'un caractère particulier, piquant et mouvementé (1).

Il est certain que le poëme de Perrin n'était pas bon, et que les vers en étaient d'une rare platitude ; mais, je le répète, il était d'un genre nouveau, l'auteur y avait employé des formes poétiques inusitées jusqu'alors au théâtre (2), et qui avaient laissé au musicien une grande liberté de procédé ; et la briéveté du spectacle, aussi

(1) On pourra se faire une idée de l'habileté de Sourdéac et de l'importance qu'il avait dû donner à la partie féerique de *Pomone*, par ce passage d'un pamphlet qui parut en 1711, *la Musique du Diable ou le « Mercure galant » dévalisé*. La scène se passait aux enfers, et l'on y parlait de Sourdéac : « Je le connois particulièrement, répond Pluton ; c'est lui qui, rafinant sur tous les ouvrages de Vauban, de Coehorne, et de tous les plus habiles ingénieurs du monde, m'a apporté ici le secret de faire fondre, comme vous voyez souvent, sous mes pieds, particulièrement lorsque je mange, les tables qui sont sur le plancher de mes salles, toutes couvertes qu'elles soient, et d'en faire descendre d'autres qui les remplacent au même instant d'une telle dextérité, que moi-même, qui n'y mets jamais la main, suis à tout moment surpris comment il le peut faire sans magie. »

(2) « Les vers libres de mesures inégales, qui s'étoient depuis peu introduits en France pour les lettres enjouées, ne contribuèrent pas peu à faire réussir ces actions (les *actions en musique*, autrement dit les opéras) par la liberté que l'on eut d'en faire de cette sorte au lieu des vers alexandrins, qui étoient les seuls qu'on récitoit sur nos théâtres. On connut que ces petits vers étoient plus propres pour la musique que les autres, parce qu'ils sont plus coupez, et qu'ils ont plus de rapport aux *versi sciolti* des Italiens qui servent à ces actions. » (*Des représentations en musique anciennes et modernes*, par le P. Ménestrier, 1681.)

bien que sa variété et sa magnificence, semblaient tout naturellement en assurer le succès. C'est en cela que Perrin s'était montré sagace, car il avait pressenti le goût du public et le servait justement à souhait.

Toutefois, il faut reconnaître que si la coupe des vers de Perrin était heureuse au point de vue musical, leur poésie laissait quelque peu à désirer, sous le rapport du sentiment aussi bien qu'en ce qui concerne l'expression. Si l'on en veut un exemple, on n'a qu'à lire le texte de cette ariette, qui forme une déclaration d'amour adressée à Pomone par le Dieu des Jardins ; le style en est familier, et les images manquent assurément de noblesse :

> Soulage donc les flammes
> Du grand Dieu des jardins ;
> De plaisirs éternels il sçait remplir les âmes.
> Renonce pour jamais à l'amour des blondins (!),
> Foibles, trompeurs, inconstans et badins.
> Unissons, unissons nos cœurs et nos empires :
> Adjouste aux fruits de tes vergers
> Les herbes de mes potagers :
> Joins mes melons à tes poncires,
> Et mesle parmy tes pignons
> Mes truffes et mes champignons.

L'œuvre entière était écrite dans ce style, sur ce ton bas et trivial. Eh bien, malgré tout, elle était, paraît-il, si agréable à voir et à entendre, elle était conçue avec une telle intelligence, un tel sentiment des désirs du public, que non-seulement elle en fut très-bien accueillie, mais qu'il n'est pas

exagéré de dire qu'elle obtint un immense succès, puisque, au rapport de tous les contemporains, ce succès se prolongea pendant huit mois entiers et que Perrin recueillit, pour sa part de bénéfices dans l'exploitation du jeune Opéra, la somme assez rondelette de 30,000 livres (1). A supposer que le nouveau théâtre donnât seulement deux représentations par semaine, — et il n'en pouvait guère donner moins — c'est une série de soixante-dix représentations environ que dut fournir *Pomone*, dans cet espace de huit mois. Cela n'est-il pas étonnant pour l'époque, et n'avais-je point raison de dire qu'elle obtint un immense succès ?

Ce succès se trouve d'ailleurs constaté par un fait resté jusqu'ici inconnu, et mis récemment en lumière dans un opuscule intéressant. Je veux parler des désordres graves dont fut cause l'affluence des gens qui se portaient en foule aux représentations de *Pomone*, et qui motivèrent une sévère ordonnance de police destinée à en empêcher le renouvellement. Dans une courte et substantielle brochure publiée sous ce titre : *les Débuts de l'opéra français à Paris* (2), M. de Bois-

(1) « Cette pièce fut représentée huit mois entiers avec un applaudissement général, et elle fut tellement suivie que Perrin en retira pour sa part plus de trente mille livres. » (*Histoire du théâtre de l'Opéra en France*, par Travenol et Durey de Noinville.)

(2) Extrait du tome II des *Mémoires de la société de l'histoire de Paris et de l'Ile-de-France*. Paris, 1875, in-8 de 19 pages.

lisle a produit pour la première fois ce document, qui établit d'une façon irréfutable la vogue qui s'attacha, dès les premiers jours de son existence, à l'entreprise de Perrin et de Cambert. — « Le *tout Paris* d'alors, dit à ce sujet M. de Boislisle, afflua au troisième théâtre qu'on lui ouvrait, et, bien que l'entrée du parterre eût été mise au prix énorme d'un demi-louis d'or, la salle Guénégaud fut remplie dès le premier jour. Il résulta même de cet empressement des désordres fort graves. Perrin et Cambert avaient évité les inconvénients de l'affluence en choisissant jadis, en 1659, le village d'Issy pour les premières représentations de *la Pastorale*; prudemment encore, ils avaient fait insérer dans le privilège de 1669 une défense expresse à toutes personnes, « de quelque qualité et condition qu'elles fussent, » d'entrer *gratis* dans la nouvelle Académie. Mais tout le personnel de la Maison du roi avait l'habitude, presque le droit, d'occuper sans bourse délier les meilleures places des deux théâtres existants. A l'exemple de ces privilégiés, les pages, laquais et gens de livrée, soutenus sans doute par la présence de leurs maîtres, prétendaient en imposer à la police elle-même, sans aucun souci des bourgeois qu'amenaient la curiosité ou le goût de l'art musical. Il y eut donc, aux portes de la nouvelle salle, une véritable bataille entre les laquais et les archers fournis par la police; quelques-uns de ceux-ci

furent grièvement blessés, mais force resta à la loi : plusieurs des assaillants furent conduits au Châtelet et remis à la justice du lieutenant criminel. »

Les choses étaient à tel point qu'une ordonnance de police, rendue à la date du 23 mai 1671 et constatant les scènes de violence qui se seraient produites aux portes de l'Opéra, même sur la personne des soldats qui en avaient la garde, « aucuns desquels auraient esté grièvement blessez à coups de pierres et de bastons, » menaçait de la peine « des gallères » ceux qui dans l'avenir se rendraient coupables de semblables méfaits (1). On le voit, tout concourt à affirmer le succès de l'œuvre de Perrin et de Cambert, à constater la curiosité qu'elle excitait, à prouver enfin que leur *Pomone* fit littéralement courir tout Paris.

Et cependant, on peut dire que les brocards et les critiques ne manquèrent point à Perrin, qui subit le sort ordinaire de tous les novateurs, et dont on prit la peine de discuter l'œuvre par tous les bouts. Mais si quelques esprits obstinés s'acharnèrent après lui, avec raison quant aux détails de celle-ci, à tort quant à son ensemble et à sa portée, on voit que le public se prononça tout d'abord en sa faveur, et que Perrin avait bien fait de compter sur l'appui du grand nombre. C'est

(1) V. ce document aux *Pièces complémentaires et justificatives*.

encore lui, d'ailleurs, qui va nous renseigner à ce sujet, et de la façon la plus complète. Voici comme il s'exprime dans l'avant-propos mis en tête de l'édition du livret de *Pomone;* il va bien un peu loin en ce qui concerne sa défense, au point de vue purement littéraire, mais il a toujours incontestablement raison quant au fond même de la question, c'est-à-dire pour ce qui est de la valeur de la forme théâtrale créée par lui :

Dez les premières représentations de cet opéra, mes amis m'avertirent que l'on en critiquoit les paroles, et comme ils estoient persuadez que c'étoit injustement, ils me conseillèrent pour les justifier de les faire imprimer : je m'en suis deffendu jusqu'icy, en leur représentant que je n'estois point surpris des mauvais bruits que l'on en faisoit courir; qu'outre que par une fronde de deux années j'estois tout accoutumé et tout préparé aux caquets des envieux, des intéressez, et des ignorans (1), dont le nombre estoit infiny, je ne doutois pas que la nouveauté de cette poésie lyrique et dramatique tout ensemble ne frapât d'abord les plus habiles, jusqu'à ce qu'ils en eussent pris le goust, et qu'à force de réfléchir dessus ils fussent entrez dans son esprit, d'autant plus qu'ils ne trouveroient pas icy ce qu'ils

(1) Le langage de Perrin indique nettement ici que depuis l'époque où son projet était devenu aux yeux de tous d'une application certaine de sa part, c'est-à-dire depuis que son privilège lui avait été octroyé et qu'il s'occupait d'en tirer parti, il était en butte aux railleries et aux quolibets des uns, aux menées et aux inimitiés des autres.

attendoient, qui estoit des airs et des chansons de
chambre sur des paroles retournées et pleines de
redites continuelles, telles que la musique françoise
en a produit jusqu'icy, mais une manière de poësie
originale et sans modèle : que je devois estre content de voir que contre l'opinion générale j'estois
parvenu à ma fin, et que ces vers si critiquez formoient non-seulement un opéra françois, que les
maitres de l'art soutenoient estre impossible par le
deffaut de la langue et des acteurs ; mais, de l'aveu
public, le spectacle le plus surprenant et le plus
beau que des particuliers ayant donné de nos jours
à la France. Que les plus mal intentionnez, après
l'avoir veu et censuré en toutes ses parties, estoient
forcez de revenir, et d'avoüer qu'ils ne s'y estoient
point ennuyez, et que tout leur chagrin, après deux
heures et demie de représentation, estoit de le voir
si-tost finir : qu'au reste ce n'estoient que des bruits
confus et mal articulez, qui n'aboutissoient qu'à blâmer trois ou quatre vers, dont les expressions,
disoit-on, estoient trop basses et trop vulgaires,
sans considérer ny les personnes qui parlent, ny les
choses auxquelles elles sont appliquées, et lesquels
même j'ay changez pour évitez procez, et pour m'épargner des explications importunes. Que le reste
n'estoient que de fausses plaisanteries, que l'on y
crioit, disoit-on, des pommes et des artichauts, que
l'on y parloit de bourriques, et de pareils quolibets,
qui ne méritoient pas une réflexion. Qu'enfin je devois estre consolé d'apprendre que quatre ou cinq
de nos plus habiles hommes en poësie, qui connoissoient par expérience l'art et la difficulté de

composer des paroles pour la musique, ne disoient
pas du mal de celles-cy, et y reprenoient peu de
choses, qu'ils confessoient encore estre faciles à cor-
riger.

Mes amis n'ont pas esté satisfaits de ces raisons,
et m'ont représenté : que les bruits se fortifioient de
jour en jour ; que le venin se glissoit par contagion
jusque dans les esprits les plus éclairez et les per-
sonnes les plus désintéressées ; que je leur donnois
le temps de former et de débiter de mauvais juge-
mens, dont après ils auroient honte et peine de se
rétracter ; qu'il y alloit non-seulement de mon hon-
neur de me justifier en imprimant les vers, mais de
l'intérest de cet establissement, que ses ennemis
tâchoient de ruïner par ces calomnies, et qu'enfin je
donnasse quelque chose à leur amitié et à leur zèle,
et que je leur fournisse des armes pour me deffendre.

Je me suis enfin rendu à leurs raisons et à leurs
prières, et j'ay consenti que la pièce fût imprimée
plutost que je ne l'avois résolu, sans toutefois pré-
tendre de la justifier icy pour plusieurs raisons. L'une,
que j'aurois mauvaise grâce de faire moy-mesme mon
apologie, l'autre, que la matière est trop vaste pour
estre renfermée dans un avant-propos, et la der-
nière, que je serois obligé d'expliquer les secrets
d'un art que j'ay découvert par un long estude (*sic*),
et que je suis bien aise de me réserver. Je sup-
plie seulement ceux qui ne seront pas satisfaits
de la pièce d'en faire la critique et de la donner
au jour ; nous en profiterons, le public et moy.
De ma part je pourray me corriger de mes
deffauts, et d'ailleurs m'engageans à une res-

ponce, ils donneront occasion à une dissertation curieuse sur ce sujet, qui pourra tout ensemble instruire et plaire : Je les avertis seulement de remarquer que par les raisons que j'ay dites dans l'avant-propos de l'argument que j'ay fait imprimer, j'ay jugé à propos d'ouvrir le théâtre par une pièce pastorale, bien que j'en eusse trois héroïques toutes composées, qu'il en faut juger sur ce pied-là, et considérer qu'elle est composée de divinitez et de personnages champestres, et qu'elle conduit tout ensemble, sur les styles enjoüé et rustique, l'intrigue de théâtre, la musique et la symphonie continuelles, la machine et la danse.

Je leur demande après cela qu'ils attaquent la place en galants hommes, c'est-à-dire en soldats et par les formes, et non pas en frondeurs en escarmouchant, et je leur déclare que s'ils continuënt de le faire par satyres et par invectives, je leur répondray par un doux silence, et que je donneray toute mon application à composer de nouvelle pièces pour continuer à les divertir.

Au reste le champ est ouvert pour mieux faire, et si quelqu'un veut travailler sur cette matière, et faire l'honneur à l'Académie de luy présenter un opera, je luy dy de sa part, qu'après qu'il aura esté examiné par des gens habiles et non suspects, s'il est par eux jugé digne d'estre représenté, il le sera de bonne foy avec tous les soins et tous les ornemens possibles, et mesme si c'est une personne d'intérest, on lui promet une honneste reconnoissance.

On voit que Perrin le prenait avec ses adversaires sur le ton de la raillerie : son *doux silence* est quelque peu dédaigneux, et quant à son offre d'accepter pour « l'Académie » tel poème d'opéra qu'on lui proposerait et qui serait jugé digne d'être représenté, on peut la tenir pour un peu équivoque. A côté de cela, notre homme fait preuve d'une certaine dose de naïveté lorsqu'il se refuse à « expliquer les secrets d'un art » qu'il a « découvert par un long étude ». Du moment qu'il imprimait sa pièce, son secret devenait en vérité celui de Polichinelle, puisqu'il livrait publiquement son procédé.

Mais le document qu'on vient de lire n'est pas le seul dont Perrin ait jugé à propos d'escorter le livret de *Pomone* ; il y a ajouté une dédicace au roi, dans laquelle il implore la protection du monarque pour son entreprise naissante, et sollicite l'honneur de sa présence aux représentations de l'œuvre nouvelle. Ce morceau appartient de droit à l'histoire de *Pomone* :

Au Roy.

Sire,

Aprez avoir rendu vostre estat victorieux, tranquille et bien-heureux, il ne restoit plus à V. M. qu'à le rendre riche, brillant et magnifique. C'est dans ceste veuë qu'elle a transplanté dans son royaume les arts libéraux, le commerce et les manufactures, et qu'elle s'est appliquée avec tant de

soin à l'embellissement de ses maisons et de sa ville capitale : C'est cet esprit de grandeur et de magnificence, dont Vostre âme royale est entièrement possédée, qui a fait sortir de terre ces grands palais du Louvre et de Versailles, et qui les a comblez de cette profusion admirable de meubles et de richesses : C'est luy qui a donné à la France tant de beaux divertissemens, et nouvellement ce superbe ballet qui a fait l'étonnement de toute l'Europe (1). Toutes ces choses m'ont persuadé, Sire, que V. M. auroit agréable que l'on introduisît dans son royaume le seul spectacle et l'unique divertissement dont il estoit privé, qui est celuy des opéra, que l'Italie et l'Allemagne avoient de particuliers, et sembloient nous reprocher tous les jours. V. M., Sire, a eu la bonté d'approuver mon dessein, et de l'appuyer de son authorité, et j'ay eu le bon-heur d'estre assisté dans cette entreprise des soins et de la dépense d'un des plus grands seigneurs tout ensemble et des plus beaux génies de vostre royaume. Avec cela, Sire, V. M. trouvera sans doute que nous avons mal répondu à la grandeur de ses illustres desseins, et à la magnificence de ses ballets : mais quelle proportion y peut-il avoir entre le soleil et les étoiles, entre de foibles sujets et le plus grand des roys ? Le courage, Sire, nous manque moins que les forces : elles redoubleront, si V. M. honore nos représentations de sa royale présence, et nostre Académie de sa toute-

(1) Perrin veut parler sans doute du *Divertissement royal*, donné à la cour en 1670, et dans lequel se trouvait insérée la comédie de Molière *les Amants magnifiques*.

puissante protection : Nous luy demandons très-
humblement l'un et l'autre. Pour moy, Sire, je suis
déjà plus que content d'avoir témoigné par cet effort
téméraire le zèle passionné que j'ay pour l'avance-
ment de vostre gloire, et la profonde vénération avec
laquelle je suis

SIRE
De V. M.

> Le très-humble, très obeissant
> et très-fidèle sujet et serviteur.
> PERRIN.

C'est une chose singulière qu'aucun contempo-
rain n'ait laissé un document écrit relatif à l'appa-
rition de *Pomone* et à sa première représentation.
Certains historiens de l'art nous ont donné
quelques rares renseignements sur le grand ac-
cueil que les Parisiens firent à cette œuvre d'un
caractère si nouveau; mais les épistolaires, les
gazetiers, les chroniqueurs, les mémorialistes sont
absolument muets en ce qui concerne un fait qui
fit cependant événement et dont les résultats furent
si considérables, puisqu'ils dotèrent la France
d'une forme artistique qu'elle ne connaissait pas
et d'un établissement qui devait en quelque sorte
devenir une institution. Mme de Sevigné n'en parle
pas dans ses Lettres ; Renaudot, ou du moins son
successeur, — chose bien plus étrange ! — n'en
souffle mot dans sa *Gazette ;* Lagranète, qui fut à
peu près le continuateur de Loret, n'en dit rien

dans ses *Lettres en vers et en prose;* enfin, c'est en vain que j'ai consulté les innombrables Mémoires du temps pour y trouver un passage, une ligne, un mot ayant trait à *Pomone.* Un an plus tard, *le Mercure galant* n'eût certainement pas manqué d'en parler; mais *le Mercure galant* ne vit le jour qu'en 1672, alors que le succès de *Pomone*, tout grand qu'il eût été, avait fini par s'épuiser.

Je vais cependant réunir les renseignements un peu épars qu'on peut trouver sur l'exécution de *Pomone*. Travenol et Durey de Noinville, dans leur *Histoire de l'Opéra*, nous apprennent que les trois rôles principaux de l'ouvrage, ceux de Faune, de Vertumne et de Pomone, étaient tenus respectivement par Rossignol, Beaumavielle et Mlle Cartilly. Restent cinq personnages : le Dieu des jardins, la nourrice Beroé, Flore et les deux Nymphes de Pomone, pour lesquels nous ne trouvons que trois exécutants mâles : Clédière, Tholet et Miracle. A supposer que deux de ceux-ci se soient travestis en femmes, il resterait encore deux personnages dont nous ne pouvons connaître les interprètes. Et cela, sans compter la Nymphe de la Seine, qui paraissait dans le prologue (1). Les chroniqueurs nous apprennent que trois des principaux danseurs dressés par Beauchamps s'appelaient Saint-André,

(1) Sans compter encore trois coryphées importants, trois jardiniers, qui chantaient deux trios au premier acte.

Favier et Lapierre, et nous savons d'avance qu'aucune femme ne paraissait dans les ballets, puisque la première danseuse qui se montra à l'Académie royale de musique, M^{lle} Fontaine, ou de la Fontaine, n'y parut qu'une dizaine d'années après; jusque-là, les rôles féminins dans le ballet étaient tenus par de jeunes danseurs qui s'habillaient en femmes (1).

Les historiens de l'Opéra, se copiant tous les uns les autres, nous apprennent qu' « on donna, pour la première fois, un demi-louis d'or pour l'entrée au parterre, lequel, malgré le prix, fut fort bien rempli ». On conviendra que pour l'époque ce prix d'entrée était un peu exorbitant, et pour qu'il n'ait point découragé les amateurs du nouveau spectacle, il fallait que celui-ci les tentât diantrement. Castil-Blaze, enchérissant toujours sur les mieux informés, nous donne toute la série des prix des places; je ne l'en crois pas sur parole, car j'ignore absolument où il a puisé ce renseignement, mais je le reproduis sans en garantir l'exactitude:

Prix des places en 1671.

Une place aux balcons, sur le théâtre, un louis d'or
de 11 livres 10 sous.

(1) Travenol le dit expressément. — « La demoiselle Fontaine, très-belle et très-noble danseuse, a été la première femme qui ait dansé sur le théâtre de l'Académie royale de musique. Les rolles des femmes étoient remplis par des hommes habillés en femmes; et ce ne fut qu'au ballet du *Triomphe de l'Amour*, représenté à S. Germain-en-Laye, devant le roi, au mois de janvier 1781. » (*Histoire de l'Académie royale de musique.*)

Une place aux premières loges comme à l'amphi-
théâtre. 7 livres 4 sous.
Une place aux secondes loges. . 3 livres 12 sous.
Une place aux troisièmes loges comme au parterre,
debout. 1 livre 16 sous (1).

C'est encore Castil-Blaze qui nous fait, au sujet de l'exécution, les confidences que voici : « Le personnel du chant se composait de cinq hommes, quatre femmes, quinze choristes et treize symphonistes à l'orchestre. » Voici bien de la précision en ce qui concerne les chœurs et l'orchestre, et j'ignore, cette fois encore, où Castil-Blaze a pu si bien se renseigner. Je ferai seulement remarquer que le chiffre de treize symphonistes me semble un peu maigre, en présence de quinze choristes et de neuf acteurs chantants.

Quoi qu'il en soit, voilà tout ce que nous pouvons savoir de plus certain en ce qui se rapporte à l'exécution de *Pomone*.

Je voudrais maintenant pouvoir parler longuement de la musique de cet ouvrage. Par malheur, si elle n'a pas disparu complétement, il ne nous en

(1) On voit que Castil-Blaze est en contradiction avec les historiens qui l'ont précédé, puisque ce sont les places aux balcons et sur la scène qu'il cote à un demi-louis d'or, tandis qu'il met le parterre à une livre seize sous. D'ailleurs, il se trompe évidemment sur la valeur du louis d'or, puisqu'en 1692, Abraham du Pradel, dans son *Livre commode*, fixe le taux de celui-ci à « 12 livres (et non 11) 10 sols ».

reste qu'une partie. L'exemplaire de la partition gravée qui se trouve à la Bibliothèque nationale ne contient que quarante pages, comprenant le prologue, le premier acte et un fragment du second, et le reste du volume se compose de feuillets de papier blanc, évidemment destinés à compléter par la copie ce qui manquait à l'impression (1); l'exemplaire de la bibliothèque du Conservatoire, calqué pour ainsi dire sur le précédent, s'arrête au même endroit, et, là aussi, des feuillets de papier blanc, aujourd'hui disparus, terminaient le volume. Faut-il croire que la gravure de *Pomone*, seulement commencée, a été presque aussitôt interrompue? Cela ne serait nullement surprenant. Le privilège royal qui, en révoquant celui de Perrin, transmettait, comme on le verra plus tard, à Lully seul le droit d'ouvrir une Académie de musique et de représenter des opéras, est daté du mois de mars 1672, c'est-à-dire qu'il fut octroyé au Florentin juste un an après la représentation de *Pomone*. On peut croire facilement que les menées de ce personnage commencèrent dès l'apparition de l'ouvrage; Perrin et Cambert, par conséquent, durent être aussitôt en lutte ouverte ou sourde avec lui, et le second ne put que difficilement et tardivement s'occuper de la publication de sa musique. Une partie seulement

(1) La reliure de cet exemplaire est aux armes du marquis de Brancas.

de celle-ci était sans doute gravée lorsque Lully réussit à faire évincer à son profit ses deux adversaires; Cambert, désolé, et se résignant à quitter la France, où son génie était méconnu et devait rester désormais improductif, n'aura pas eu le temps ni le goût de terminer l'impression de son opéra. — Voilà, si je ne me trompe, l'explication la plus plausible qui se puisse donner de l'existence seulement partielle de la partition de *Pomone*, et comment il se fait qu'il n'existe probablement pas un seul exemplaire complet de cet ouvrage. Quant à la partition originale, il n'est pas étonnant que la trace s'en soit perdue au milieu du bouleversement que subirent les affaires des quatre directeurs associés de l'Académie des opéras; il serait même assez naturel de supposer que Cambert l'emporta en Angleterre, et qu'elle disparut après sa mort avec tous ses autres manuscrits (1).

(1) Nous verrons plus tard que la partition des *Peines et Plaisirs de l'Amour* eut le même sort que celle de *Pomone*, et que la gravure de ce second ouvrage de Cambert resta aussi inachevée. Peut-être, à ce point de vue, s'occupa-t-il des deux à la fois, et les abandonna-t-il de même.

Au sujet de la partition de *Pomone*, voici ce que dit M. Th. de Lajarte dans son *Catalogue de la bibliothèque musicale du théâtre de l'Opéra* :

« Pour cet ouvrage comme pour le suivant, la Bibliothèque de l'Opéra n'a jamais possédé ni une partition imprimée, ni parties, ni fragments d'aucune sorte. Rien n'est resté de l'œuvre de Cambert.

« Cela se comprend, du reste. Une fois le théâtre de la rue Guénégaud fermé à l'opéra par le crédit de Lully, Cambert forcé de s'expatrier, l'Académie royale de musique

Pour en revenir à la valeur de l'œuvre, si l'on ne peut juger celle-ci dans son ensemble et dans son entier, on peut cependant et jusqu'à un certain point, d'après ce qu'il en reste, se rendre compte du talent du musicien, apprécier ses facultés d'inspiration, ses procédés et sa manière d'écrire.

Les morceaux sont généralement très-courts ; on en jugera par cette nomenclature de ceux qui nous sont conservés et qui doivent former à peu près le tiers de la partition : — *Prologue.* Première « ovverture » ; scène dialoguée entre Vertumne et la Nymphe de la Seine. — *Premier acte.* Seconde « ovverture » ; introduction chantée par Pomone, Juturne et Vénilie ; air de Pomone ; duo de Vénilie et de Juturne ; reprise de l'air ; trio (Flore, Pomone et Beroé) ; air du Dieu des Jardins ; duo (le Dieu des Jardins, un Faune) ; récit de Flore ; trio (des Trois Jardiniers) (1) ; récit (le Dieu des Jardins, Faune) ; symphonie pour l'entrée des Bouviers ; morceau d'ensemble (le Dieu des

installée au Palais-Royal et jouant exclusivement les œuvres de son directeur, qui aurait pu prendre souci de deux ouvrages délaissés ? Si les parties d'orchestre ou les rôles existaient encore dans quelque coin de l'hôtel Guénégaud au moment où les Comédiens français s'y sont établis, ceux-ci n'ont dû y attacher aucune importance ; aussi l'on n'en retrouve aucune trace parmi l'ancienne musique actuellement conservée aux Archives de la Comédie-Française. »

(1) Tous ces morceaux s'enchaînent, sans interruption ; tous ceux qui suivent sont séparés.

9

Jardins, Faune, Pomone, Flore, Vénilie, Juturne); petit récit (le Faune) ; symphonie pour la seconde entrée des Bouviers; petit air du Dieu des Jardins; second trio des Trois Jardiniers. — *Second acte.* Entr'acte; air de Beroé; air de Vertumne; duo de Vertumne et de Beroé. C'est ici que s'arrête la partition, en laissant ce morceau inachevé.

On a vu que l'ouvrage contient deux ouvertures, l'une placée en tête du prologue, l'autre précédant le premier acte : l'une et l'autre, la première surtout, sont d'un bon caractère (1). Il est à remarquer que ces morceaux symphoniques (dont la forme et les développements, je n'ai pas besoin de le dire, n'ont rien à voir avec ceux des ouvertures modernes) sont écrits par Cambert à quatre parties, tandis que Lully les écrivit plus tard à cinq ; mais il faut constater que Lully, au moins dans ses premiers opéras, semblait moins habile que Cambert dans l'art de grouper et de disposer son petit orchestre ; il lui arrivait souvent, en effet, de faire croiser les parties entre elles d'une façon fâcheuse, de les enchevêtrer singulièrement, et cela probablement dans l'unique but d'éviter des quintes ou des octaves cachées ou réelles. On

(1) On me dit que M. Sauzay a fait exécuter la première, il y a quelques années, au Conservatoire, et qu'elle produisit un très-bon effet ; cela ne m'étonne nullement. D'ailleurs, M. Sauzay, artiste laborieux et fort instruit, a le sens et l'intelligence de cette musique, dont il saisit parfaitement le caractère. Son exécution a dû être excellente.

peut donc dire que chez Cambert l'harmonie, ou, pour mieux parler, le tissu harmonique, est plus ferme et plus serré, plus pur et plus correct.

Quant au style général de l'œuvre, il est très-satisfaisant : la coupe des morceaux est heureuse, les récitatifs sont bien venus et bien dessinés, l'harmonie est naturelle et aisée, enfin les basses sont généralement franches et bien senties. En un mot, l'ensemble indique un musicien très-expert, ayant le sens de la scène, y joignant une pratique très-sûre, et sachant à la fois ce qu'il veut et ce qu'il doit faire. En ce qui concerne les qualités de son imagination, je ne crois pouvoir mieux faire, pour en donner une idée, que de transcrire ici l'un des morceaux les plus aimables de l'ouvrage, le joli petit air chanté au premier acte par Pomone ; et pour qu'on le puisse juger complétement d'après la façon dont il est écrit, je n'en veux même point réaliser l'harmonie, et je vais le reproduire tel qu'on le trouve dans la partition, c'est-à-dire avec le chant et la basse :

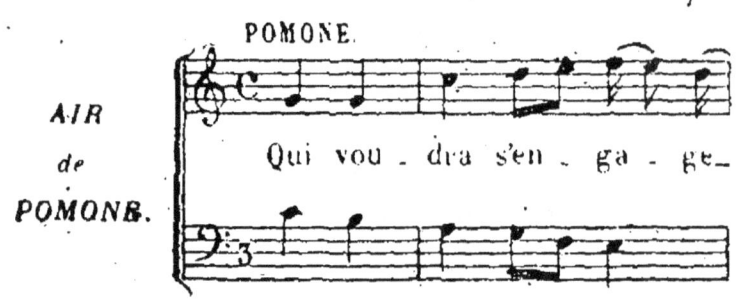
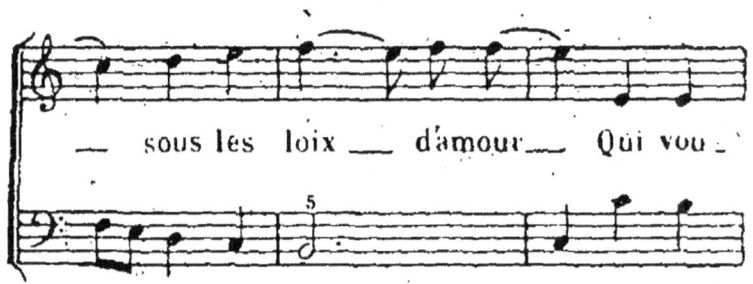

On ne peut nier que ce petit air ne soit d'une très-jolie couleur, d'un dessin mélodique élégant, d'un caractère mélancolique et tendre; c'est une cantilène pleine de grâce, d'un rhythme caressant et flatteur, et dont, malgré ses deux siècles d'existence, la fraîcheur ne me semble guère avoir été atteinte. On peut regretter que la prosodie en soit si fausse et si maladroite, mais c'est là, je crois, le seul reproche fondé qu'on puisse lui faire.

Voici, pour lui faire pendant, une ariette chantée sur le même sujet et dans la même scène par une des nymphes de Pomone, Vénilie; celle-ci est d'une coupe très-élégante, le style en est presque moderne, et le dessin mélodique est vraiment d'une grâce et d'une fraîcheur toutes printanières (1) :

(1) Aux dernières mesures seulement, l'entrée de Vénilie vient ajouter une seconde partie à la mélodie.

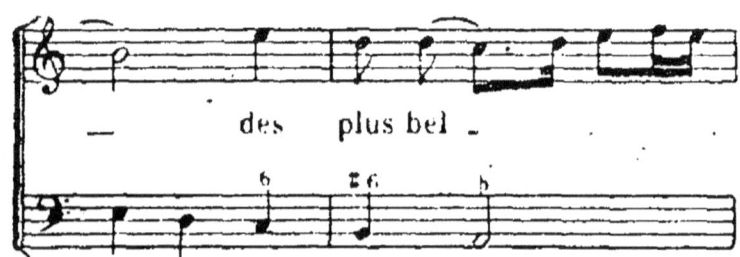

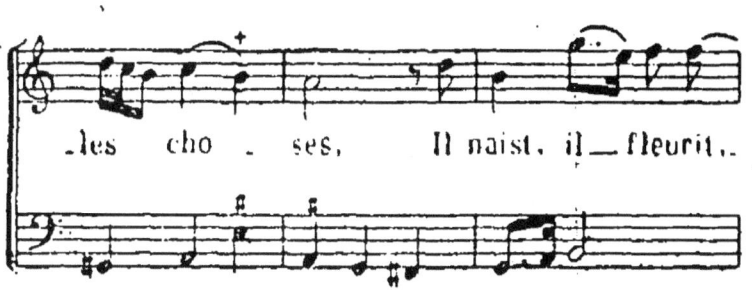
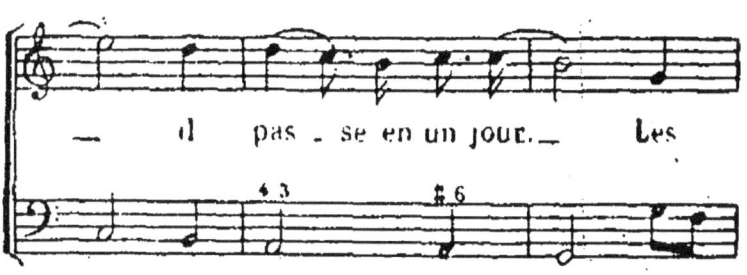
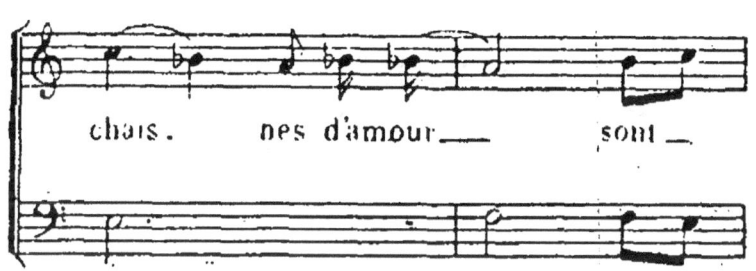

En résumé, et autant qu'on en peut juger par les fragments qui nous en restent, la partition de *Pomone* est une œuvre très-remarquable pour l'époque où elle a été écrite ; elle décèle un artiste vraiment supérieur, bien doué au point de vue des facultés naturelles, c'est-à-dire de l'imagination, pourvu d'une instruction solide, qui sait ce qu'il veut, où il tend, et ne s'égare point en des tâtonnements stériles. Ce n'est point même une médiocre surprise que cette assurance de main, cette fermeté de touche chez un artiste qui n'avait alors aucun modèle à suivre et qui était obligé de tirer tout de son propre fonds. En lisant attentivement le peu que nous possédons aujourd'hui de *Pomone*, on acquiert la preuve évidente que Cambert était un musicien de premier ordre, et l'on conçoit facilement que Lully ait tout employé pour écarter ce rival dangereux, pour se mettre à sa place, et pour lui voler la gloire qu'il aurait si légitimement conquise (1).

(1) Pour compléter les renseignements relatifs à *Pomone* et à son exécution, je donnerai ici, d'après le livret, quelques détails sur la mise en scène, détails qui prouveront que celle-ci était très-compliquée et très-hardie pour l'époque.

Au second acte, qui représentait une « forêt de chênes », Vertumne, voulant se débarrasser des poursuites importunes de Beroé, employait de grands moyens : — « Le ciel brille d'éclairs, le tonnerre gronde, et douze follets transformés en fantômes tombent du ciel dans un nuage enflammé. Les follets descendus de la machine environnent Beroé, et, pour l'épouvanter, dansent à ses yeux une danse

terrible. Trois fantômes disparaissent, quatre autres saisissent Beroé, l'emportent en l'air, et cinq autres restent sur le théâtre. »

Au troisième acte se produisait une scène burlesque : — « Les follets placent Faune sur un gazon et mettent autour de luy trois flacons et trois bouteilles. Lorsqu'il veut prendre une bouteille, elle s'enfuit et traverse le théâtre. Il s'attaque à la seconde qui fuit de même. Il veut saisir la troisième, elle s'élève en l'air où un follet la vient prendre. Il croit s'emparer de la quatrième, elle fond en terre et la cinquième après elle; il prend la sixième et boit à même ; il trouve que c'est de l'eau et crache. »

Au dernier acte, les noces de Vertumne et de Pomone sont célébrées dans un palais merveilleux : — « Dix-huit follets transformés paraissent en différentes nues brillantes, six au fond du théâtre dans une grande nue, six sur le côté droit en trois petites nues diverses et autant sur la gauche, sous des formes de Dieux, de Muses et d'Amours, partie chantans, partie joüans des instrumens ; à la fin, les six petites nues se retirent et la grande vole du fond du théâtre sur le centre. »

De nos jours encore, on ne fait pas plus dans les féeries que jouent nos grands théâtres les mieux machinés.

VIII

Malheureusement pour Cambert, les événements vinrent servir Lully à souhait ; c'est-à-dire que la désunion ne tarda pas à se mettre parmi les quatre associés à la direction de l'Opéra, et que la discorde fut bientôt chez eux à l'état permanent.

Perrin, toujours besoigneux, avait, pour son usage personnel et bien avant la création de son théâtre, emprunté au marquis de Sourdéac diverses sommes d'argent ; de plus, celui-ci avait fait, en compagnie du financier Champeron, les fonds de la nouvelle entreprise, et, bien que cette entreprise eût brillamment réussi, il n'en restait pas moins à découvert d'une façon importante. Perrin refusa-t-il, pour se libérer en partie envers ses deux associés commanditaires, d'abandonner tout ou portion du bénéfice qu'il avait personnellement réalisé ? Il faut le croire, car tous les témoignages s'accordent à dire que Sourdéac, se prévalant des avances faites par lui pour payer les dettes de Perrin, s'empara du théâtre et l'en fit exclure. Nous verrons plus loin à quel point cette affaire s'embrouilla, quels procès en furent la suite, et combien Lully eut à se réjouir d'événements qui venaient si juste à point servir ses intérêts et dont il s'empressa de profiter. Pour le

moment, nous allons poursuivre cette histoire du premier âge de l'Opéra, et voir comment le nouveau théâtre put se passer de son fondateur, ainsi évincé.

Perrin éloigné, il fallut aviser à trouver un poëte qui pût fabriquer à Cambert un livret d'opéra, car le musicien restait toujours compris dans la combinaison. Mais Sourdéac avait sans doute pris ses précautions, car nous voyons entrer en scène un nouveau personnage. Ce personnage était un écrivain protestant nommé Gabriel Gilbert, né à Paris vers 1610, et qui s'était fait connaître par un certain nombre d'ouvrages dramatiques dans lesquels on rencontrait, à côté d'une versification lâche et sans relief, un véritable esprit d'invention, parfois une faculté de conception assez remarquable, et des pensées vigoureuses (1).

(1) Il faut constater pourtant que ce poëte, aujourd'hui si complétement oublié, ne se gênait pas pour prendre, à l'occasion, son bien où il le trouvait, fût-ce dans la poche du voisin. Voici ce qu'en dit Taschereau dans son *Histoire de la vie et des ouvrages de Corneille* (2ᵉ édition): — « Depuis un an Corneille travaillait à un ouvrage sur lequel il fondait les plus légitimes espérances, *Rodogune*, quand il vit annoncer une tragédie du même titre. Sa surprise fut plus grande encore quand il eut retrouvé à la représentation de cette pièce un assez grand nombre des situations de la sienne. Il avait été victime d'un abus de confiance. Quelqu'une des personnes auxquelles il avait lu son ouvrage en avait reporté le plan à un poëte diplomate de ce temps, nommé Gilbert; mais comme ces renseignements furtifs étaient incomplets, le plagiaire confondit Rodogune avec Cléopâtre, et mit sur le compte de la première tout ce que Corneille faisait dire et faire à l'autre. Celui-ci garda le si-

Gilbert, qui était alors âgé d'une soixantaine d'années, avait été, dans sa jeunesse, secrétaire de la duchesse de Rohan, et était devenu, en 1657, à la suite de l'abdication de la reine Christine de Suède, secrétaire des commandements de cette princesse et son résident en France. Ces emplois ne l'avaient pas empêché de s'occuper beaucoup de poésie et surtout de théâtre, et on lui devait un grand nombre de tragédies et de comédies, parmi lesquelles *Marguerite de France, Téléphonte, Hippolyte* ou *le Garçon insensible* (ce sous-titre manque un peu de noblesse pour une tragédie dont Phèdre est l'héroïne), *Rodogune, Sémiramis, les Amours de Diane et d'Endymion, Cresphonte, Arie et Pétus, les Amours d'Ovide, Léandre et Héro, les Intrigues amoureuses, Théagène, les Amours d'Angélique et de Médor*, etc., etc. Malgré le nombre de ces œuvres, malgré des emplois qui semblaient devoir être lucratifs, malgré des protections puissantes et nombreuses, Gilbert n'en devint pas plus riche et finit misérablement. « Richelieu l'avait remarqué, dit un de ses biographes, et plus tard

lence sur la trahison d'un ami et sur le plagiat de Gilbert. Son triomphe vint l'aider à mépriser ce double procédé. *Rodogune* fut accueillie par d'unanimes applaudissements. »

Voici ce que Chapelain, dans sa liste des gens de lettres dignes d'être pensionnés par le roi, disait de Gabriel Gilbert : — « C'est un esprit délicat, duquel on a des odes, des petits poèmes et des pièces de théâtre pleines de bons vers, ce qui l'avait fait retenir par la reine de Suède pour secrétaire. Il n'a pas une petite opinion de lui. »

Mazarin, Lionne, Fouquet le protégèrent. Il n'en resta pas moins pauvre, et il serait mort dans l'indigence si Herward, protestant comme lui, ne lui avait donné asile (1). »

Au point de vue littéraire, Gilbert, s'il manquait de certaines qualités essentielles, n'était cependant pas le premier venu. On en jugera par ce fragment de l'article que Fabien Pillet lui a consacré dans la *Biographie Michaud* :

C'est à tort que plusieurs écrivains parlent de Gabriel Gilbert comme d'un poëte digne du dernier mépris : s'il n'eut pas assez de génie pour concourir

(1) Gilbert mourut vers 1680. Son coreligionnaire Hervart, qui le recueillit, était un contrôleur général des finances, qui aimait à protéger les gens de lettres. Fils d'un étranger qui s'était fixé et marié en France, où il s'était fait naturaliser et livré au commerce de la banque, Barthélemy Hervart avait acheté à Paris l'hôtel d'Epernon, situé rue Plâtrière, qu'il fit reconstruire en partie et embellir de peintures superbes par Mignard, hôtel qui fut acquis en 1757 par l'Etat pour y loger l'administration des postes et qui est en ce moment l'objet d'une reconstruction complète et d'agrandissements considérables pour le service de cette administration. C'est dans cette demeure que Hervart recevait son ami Lambert, le beau-père de Lully, et qu'il donna asile à Gilbert, au sujet duquel M. Guillaume Depping a trouvé cette note manuscrite sur l'exemplaire d'une pièce de ce poëte appartenant à la bibliothèque de l'Arsenal : — « Poëte qui était gueux et à l'aumône de M. d'Hervart, contrôleur général des finances. » Enfin, c'est chez Anne Hervart, fils de Barthélemy, que La Fontaine aussi trouva un asile sur la fin de ses jours, et c'est à l'hôtel d'Epernon que mourut en 1695 notre fabuliste, entouré des soins les plus touchants par Anne Hervart et son aimable femme, qui fut pour lui, comme on l'a dit, une seconde madame de la Sablière.

avec Corneille et Rotrou, ses contemporains, à l'illustration de la scène française, s'il manqua presque toujours de chaleur et d'énergie, il fut du moins un des premiers tragiques qui écrivirent avec sagesse et qui contribuèrent à réformer les tours gothiques de la langue. Presque tous ses sujets de tragédie étaient bien choisis : il ne les a pas traités avec art ; il a surtout mal conçu ses plans : mais, jusque dans ses plus faibles ouvrages, on trouve des situations intéressantes et des mouvements tellement heureux, que plusieurs de nos tragiques modernes ne se sont pas fait scrupule de les lui emprunter. Ces plaintes si touchantes que Racine met dans la bouche du fils de Thésée (*Phèdre*, 4º acte, scène 2º),

Chargé du crime affreux dont vous me soupçonnez,
Quels amis me plaindront quand vous m'abandonnez ?

et cette réponse terrible de Thésée :

Va chercher des amis dont l'estime funeste
Honore l'adultère, applaudisse à l'inceste ;
Des traîtres, des ingrats, sans honneur et sans foi,
Dignes de protéger un méchant tel que toi ;

sont très-probablement une imitation du passage suivant :

Si je suis exilé pour un crime si noir,
Hélas ! qui des mortels voudra me recevoir ?
Je serai redoutable à toutes les familles,
Aux frères pour leurs sœurs, aux pères pour leurs filles.
— Va chez les scélérats, les ennemis des cieux,
Chez ces monstres cruels, assassins de leurs mères ;
Ceux qui se sont souillés d'incestes, d'adultères ;
Ceux-là te recevront, etc.
 Hippolyte ou *le Garçon insensible.*

Nous devons ajouter que cet endroit n'est pas le seul où l'immortel auteur de *Phèdre* ait fait à Gilbert le même honneur que Virgile faisait à Ennius. Les idées premières de ces vers sont à la vérité dans Euripide et dans Sénèque ; mais ce n'est pas seulement l'emprunt des idées qui est sensible, c'est encore celui des expressions et des tours de phrases. Remarquons d'ailleurs qu'en transportant sur notre scène le sujet de *Phèdre et Hippolyte,* Gilbert eut le bon esprit de faire à l'ancienne marche de cette fable des changements dont on ne peut lui contester l'invention, et que Racine crut devoir adopter. C'est, par exemple, Gilbert qui eut le premier l'idée de faire périr dans les flots de la mer la coupable confidente de Phèdre, et de satisfaire par là le spectateur justement indigné des conseils que cette malheureuse n'avait pas craint de donner à la reine. On ne peut nier que ce moyen nouveau ne fût aussi heureusement imaginé sous le point de vue moral que sous celui de l'effet dramatique (1).

(1) Il est certain que Gilbert eut beaucoup de renommée en son temps, et Loret, dans sa lettre X, parle ainsi

> De la plume immortelle
> De l'excellent monsieur Gilbert,
> Rare écrivain, auteur expert,
> Qu'on prise en toute compagnie,
> Et qui, par son noble génie,
> Poly, sçavant, intelligent,
> De Christine est le digne agent.

De son côté, Boursault, à la scène vi de sa *Satyre des Satyres*, a parlé de Gilbert en mettant dans la bouche de deux de ses personnages ces vers un peu énigmatiques :

AMARANTE.
C'est un auteur galant, mais qui feroit scrupule
De se lever sans feu pendant la canicule ;
C'est Gilbert.

Tel est le poëte sur lequel Sourdéac avait jeté les yeux pour suppléer Perrin, et qu'il chargea d'écrire le livret du second ouvrage destiné à être représenté à l'Opéra, dont il avait pris définitivement la direction. Gilbert ne se fit pas prier et eut bientôt achevé le poème d'une pastorale en cinq actes, intitulée *les Peines et les Plaisirs de l'Amour*, que Cambert s'empressa de mettre en musique.

Perrin avait dédié au roi le livret de *Pomone* ; son successeur adressa le sien à Colbert, et voici les termes de la dédicace qui se trouve en tête de son œuvre :

A Monsieur Colbert, ministre d'État.

MONSEIGNEUR,

Je prens la liberté de vous dédier cet ouvrage, que je souhaiterois qui fût mon chef-d'œuvre, pour estre plus digne de vostre protection : je ne puis l'adresser à personne plus justement qu'à vous, Monseigneur, qui prenez le soin sous les ordres du Roy, de faire fleurir en France les sciences et les arts. Après avoir étably des Académies pour la physique, l'astronomie, la peinture et l'architecture, vous avez

ÉMILIE.
Que madame en parle comme il faut !
Quelque chaleur qu'il fasse, il n'a jamais eu chaud.
Apollon et Gilbert sont toujours mal ensemble :
Quand tout le monde brûle, on le trouve qui tremble.
Un de ses bons amis, que je vis hier au soir,
Me soutint par deux fois que, l'étant allé voir,
Il trouva son laquais qui lui chauffoit, dimanche,
L'épingle qu'il lui faut pour attacher sa manche....

fait dessein d'en établir une pour la musique, qui a
cet avantage sur les autres arts, d'exercer un empire
presque absolu sur les passions des hommes. Un
ancien roy d'Arcadie ne pouvant adoucir par ses
loix les esprits farouches de ses sujets, ni les retenir
dans le devoir, fit venir des villes de Grèce les plus
excellens musiciens, qui par les charmes de leur art
firent de cette nation rude et sauvage un peuple ci-
vil et obeïssant. Peut-estre, Monseigneur, que cette
histoire que raconte Polybe vous a fait naistre la
pensée d'établir l'Académie de l'Opéra, non pour
adoucir l'esprit des François, mais pour les entre-
tenir dans les beaux sentimens où ils sont nez, et
pour achever par cette belle science ce que la na-
ture a si bien commencé. Si l'établissement de
l'Académie françoise, dont la principale fin est la
politesse du langage, a donné tant de gloire au car-
dinal de Richelieu, celuy de l'Académie de la mu-
sique qui a pour but d'adoucir et de polir les mœurs,
ne sera pas moins glorieux à son protecteur. Je sçay
bien que ces beaux esprits qui composent la pre-
mière ont une aussi parfaite connoissance des choses
que des paroles, comme il paroist par tant d'ou-
vrages, merveilleux qu'ils ont mis en lumière, et
particulièrement par des comédies, dont ce grand
ministre faisoit son plus agréable divertissement.
Mais bien que ces pièces de théâtre ayent esté
admirées de toute la France, et des nations étran-
gères : je ne puis m'empescher de dire que la mu-
sique est une beauté essencielle qui leur manque, et
qui est le plus grand ornement de la scène. Les Grecs
qui sont les inventeurs du poëme dramatique ont finy

tous les actes de leurs tragédies par des chœurs de musique, où ils ont mis ce qu'ils ont imaginé de plus beau sur les mœurs. Les inventeurs de l'Opéra ont enrichy sur les Grecs, ils ont meslé la musique dans toutes les parties du poëme pour le rendre plus accomply, et donner une nouvelle âme aux vers. Que si ces esprits ingénieux ont mérité une estime générale, c'est à vous, Monseigneur, que la principale gloire en est deuë ; puisque vous avez bien daigné les encourager, et qu'ils n'ont rien entrepris que sur l'assurance de votre protection. Il est juste que le public apprenne cette nouvelle obligation qu'il vous a, et qu'il connoisse par cet exemple, aussi bien que par tant d'autres infiniment plus importans, que vous faites sans faste et sans bruit les choses mesme les plus loüables. Que ne dirois-je point sur un sujet si riche, si je ne sçavois que les loüanges du Roy vous plaisent incomparablement plus que les vostres. Je finis donc, Monseigneur, pour vous laisser voir ce que la renommée dit de ce grand monarque dans le prologue de cette pièce, après vous avoir assuré que je suis, avec la soûmission et le respect que je dois,

Monseigneur,

Vostre très-humbre et très-obeïssant serviteur,
GILBERT.

Il n'est que juste de déclarer que le livret des *Peines et Plaisirs de l'Amour* était beaucoup plus littéraire que celui de *Pomone,* et que les vers en étaient singulièrement supérieurs à ceux de Perrin. Mais il faut dire aussi que Gilbert sut profiter

de l'exemple de son devancier, que sa pièce est courte à la fois et mouvementée, et qu'il sut, comme lui, employer les vers inégaux avec une rare adresse, de façon à faciliter au musicien la diversité de rhythme et de mesure qui est une des conditions essentielles de la musique dramatique. De plus, le spectacle, dans *les Peines et Plaisirs de l'Amour*, était varié, souvent fastueux, et enfin le sujet de la pièce permettait au musicien de déployer les accents passionnés qui, dit-on, constituaient le fond même de son génie. Il s'agit ici des amours d'Apollon et de Climène, nymphe de Diane, qui a été ravie au dieu du jour par la mort impitoyable. Apollon vient exhaler sa douleur sur la tombe de celle qu'il aimait, tandis qu'une compagne de celle-ci, Astérie, cause de sa mort, cherche vainement à attirer les regards du fils de Jupiter. Après bien des incidents, des traverses de toute sorte, après des intrigues secondaires auxquelles se trouvent mêlés le dieu Pan, Faune, la nymphe Astérie, la bergère Philis, et bien d'autres encore, enfin après les péripéties d'une action entrecoupée de nombreux intermèdes où l'on rencontre Vénus, Mercure, l'Amour, les Grâces, les Songes, Iris, l'Aurore, etc., Climène revient à la vie et est rendue à son immortel amant. On conçoit tout ce qu'un tel sujet, ainsi agrémenté, comportait de luxe, de splendeurs et de magnificence, et à quel point l'art de la mise en scène y trouvait

matière à développements inusités, de façon à éblouir et à enchanter les yeux du spectateur.

On va voir, par la liste des personnages, quel nombreux personnel concourait à cette action compliquée :

Apollon, amant de Climène.	*Trois Grâces.*
Climène, nymphe de Diane.	*Trois Muses.*
	Iris.
	L'Aurore.
Pan, amant d'Astérie.	*Les Songes.*
Astérie, nymphe, rivale de Climène.	*Faune* et les *Satyres.*
	Six *Sacrificateurs.*
Philis, bergère, confidente d'Astérie.	Six *Prêtresses.*
	Spectres.
Vénus.	Chœurs de *Bergers.*
L'Amour.	Chœurs de *Bergères.*
La Renommée.	*Les Rois.*
Deux petits *Amours.*	*Les Jeux.*
Mercure.	*La Jeunesse* (1).

Les plus importants de ces personnages étaient Apollon, Pan, Faune, Climène, Astérie et Philis. Les historiens nous ont appris que le rôle de Climène avait servi de début à une jeune chanteuse, Mlle Marie Brigogne (2), mais ils sont restés com-

(1) « La scène est en Arcadie, au fleuve, auprès du mont Cyllène. » (Livret des *Peines et Plaisirs de l'Amour*.)

(2) : « La demoiselle Brigogne joua le rolle de Climène, nymphe de Diane ; et Marie Aubry la doubla. » (Travenol et Durey de Noinville, *Histoire de l'Académie royale de musique*.)

plétement muets en ce qui concerne les autres interprètes de l'ouvrage. Le livret de Gilbert ne nous renseigne pas davantage. Seule, la partition (ou pour mieux dire, ce qu'il nous en reste, car, comme celle de *Pomone*, la partition des *Peines et Plaisirs de l'Amour* est malheureusement incomplète), nous donne une indication intéressante : en tête d'un morceau d'ensemble placé à la fin du premier acte, et auquel prennent part Apollon, Pan, Faune et Philis, nous trouvons cette note : « Morceau chanté par Clediére, Tholet, Beaumavielle et Mlle Aubry. » Grâce à cette indication, nous savons donc que le rôle d'Apollon (haute-contre) était tenu par Clediére, celui de Faune (basse-taille) par Beaumavielle, celui de Pan par Tholet, et enfin celui de Philis par Mlle Aubry. Voilà donc, avec celui de Climène, qui, nous l'avons vu, était le partage de Mlle Brigogne, cinq des rôles les plus importants dont nous connaissons les interprètes ; malheureusement, le sixième, celui d'Astérie, reste sans attribution. Fut-il joué par Mlle Cartilly, la créatrice de Pomone ? C'est ce qu'il est impossible d'affirmer, et ce qui, pourtant, me semble assez probable. Quant aux personnages secondaires, rien, absolument rien, ne nous renseigne à leur égard.

Quoi qu'il en soit, nous voyons que la troupe du jeune Opéra s'augmentait, et que deux nouvelles chanteuses venaient prendre part à l'exécution du

deuxième ouvrage de Cambert. Qu'était-ce que M^lle Brigogne et M^lle Aubry ? On ne sait trop, et l'on ignore surtout de quelle façon se fit leur éducation musicale. Marie-Madeleine Brigogne, fille d'un peintre médiocre, était née vers 1652; petite, mignonne et remarquablement jolie, elle avait à peine vingt ans lorsqu'elle vint se montrer au public dans *les Peines et les Plaisirs de l'Amour*, et elle obtint un si grand succès dans le rôle de Climène, dont elle y était chargée, qu'on la surnomma aussitôt « la petite Climène », et que ce surnom lui resta (1). Lorsque, peu après, Lully parvint à s'emparer des destinées de l'Académie royale de musique, il la conserva dans sa troupe et lui donna un traitement annuel de 1200 livres pour tenir l'emploi des seconds rôles (2). Jusqu'en 1680, époque où elle quitta le théâtre, elle créa ceux de Doris dans *Atys*, d'Hermione dans *Cadmus*, de Cléone dans *Thésée*, et d'Hébé dans *Isis*. M^lle Brigogne, qui paraît avoir été loin de posséder les vertus qui constituent une honnête femme, s'est trouvée étroitement mêlée au fameux procès intenté à Guichard par Lully, et a été de la part du

(1) « C'est dans cet opéra que la Brigogne, célèbre actrice, parut avec éclat. Ses manières, sa voix dans le rôle qu'elle faisait charmèrent tellement tous ses auditeurs, que le surnom de la petite Climène lui en demeura. » (*Vie de Quinault*, placée en tête de la première édition de ses œuvres, 1715.)
(2) Voy. *Histoire de l'Académie royale de musique* des frères Parfait.

premier, dans les factums publiés par lui à cette occasion, l'objet des imputations les plus outrageantes (1).

Marie Aubry était fille de Léonard Aubry, « paveur ordinaire des bâtimens du roy ». Elle avait sans doute reçu de bonne heure une assez bonne éducation musicale, car lorsqu'elle fut chargée par Cambert de représenter la bergère Philis dans *les Peines et les Plaisirs de l'Amour*, elle faisait partie de la musique particulière du duc Philippe d'Orléans. Lully la conserva aussi dans sa troupe, et elle ne quitta l'Opéra qu'en 1684, après avoir créé d'une façon admirable, dit-on, le rôle d'Oriane dans *Amadis de Gaule*; elle avait établi auparavant, avec un véritable talent, ceux d'Io dans *Isis*, de Proserpine dans l'opéra de ce nom, d'Églé dans *Thésée*, de Sangaride dans *Atys*, de Philonoé dans *Bellérophon*, et d'Andromède dans *Persée*. Les frères Parfait disent de Marie Aubry : — « C'était une des bonnes actrices qui aient paru sur ce théâtre. Elle quitta l'Opéra en 1684, après avoir

(1) Il est impossible de rapporter les termes employés par Guichard pour caractériser la conduite de Marie Brigogne, amie intime de Lully, et qu'il considérait, par conséquent, comme son ennemie mortelle. Je transcrirai seulement ce qu'il dit de son origine : « Elle se qualifie du nom de damoiselle, et néantmoins elle est fille d'un pauvre barboüilleur, qui dans l'origine n'estoit qu'un misérable marqueur de jeu de paulme. Y eut-il jamais une plus fausse noblesse, ny une plus ridicule fausseté ? » (*Requeste d'inscription de faux*, etc., p. 107.)

joué au mieux le rôle d'Oriane. Ce ne fut point l'âge qui lui fit quitter sa profession ; mais elle était devenue d'une taille si prodigieuse qu'elle ne pouvait marcher et qu'elle paraissait toute ronde. Elle était petite, la peau blanche et les cheveux noirs. » Amie intime de M^{lle} Brigogne, Marie Aubry se trouva, comme celle-ci, mêlée au procès de Lully et de Guichard, et ne fut pas plus épargnée que sa compagne dans les factums de ce dernier (1).

En somme, et à part l'exclusion de Perrin, l'ad-

(1) Une chose assez étrange, c'est que Guichard, qui s'était beaucoup mêlé de théâtre, qui avait écrit deux poèmes d'opéras, et qui avait voulu être directeur de l'Académie royale de musique, traitait avec le dernier mépris, dans ses factums, les actrices du théâtre de Lully, par cela seul qu'elles montaient sur la scène. Dans les reproches qu'il articule contre les témoins qui ont déposé contre lui à la demande de Lully, lors de son procès avec celui-ci, il dit, relativement à Marie Aubry : — « Le second reproche, c'est qu'elle fait depuis long-temps le mestier de comédienne publique sur le Théâtre de l'Opéra de Baptiste, où elle s'expose pour le divertissement du public et pour un gain mercenaire. Or, il est certain que tous ceux qui font cette profession sont infâmes de plein droict, et par conséquent incapables de porter aucun témoignage en justice : *infamia notantur qui artis ludricæ pronuntiandæ causâ in scenam prodierint*, comme il est décidé dans la loy première, tiltre *de his notantur infamia*, aux Digestes. Le troisième reproche, c'est qu'elle est aux gages de Baptiste, accusateur et partie du suppliant, à cause de son employ de chanteuse et de comédienne de l'Opéra, à raison de 1200 livres par an, d'où elle tire toute sa subsistance. » (*Requeste servant de factum*, p. 22-23.)

Il faut avouer que de tels scrupules, venant de Guichard, peuvent paraître exagérés, et d'autant plus qu'ils ne l'avaient pas empêché d'être l'amant de Marie Aubry.

ministration et le personnel de l'Opéra étaient restés sensiblement les mêmes. Sourdéac, il est vrai, semble avoir pris à cette époque la conduite des affaires, quelques artistes nouveaux sont engagés, et Gilbert remplace Perrin comme librettiste ; mais, pour ce qui est des *Peines et Plaisirs de l'Amour*, nous voyons que Cambert écrivit la musique de cet ouvrage, comme il avait fait pour *Pomone*, que Sourdéac continua de se charger des machines, que Beauchamps dirigea encore les danses, enfin que Beaumavielle, Cledière et Tholet furent encore les principaux interprètes masculins de l'œuvre nouvelle.

C'est le 8 avril 1672 que celle-ci fit son apparition (1). Gilbert avait jugé à propos de suivre l'exemple que lui avait donné Perrin, et d'écrire

(1) Cette date est celle donnée par La Vallière dans son livre : *Ballets, opéras et autres ouvrages lyriques,* et je la crois exacte. Mais je dois dire que je ne l'ai rencontrée dans aucun document contemporain. Il est bien certain, néanmoins, que les frères Parfait sont dans l'erreur lorsqu'ils disent : « Ce second opéra fut joué à la fin de novembre ou au commencement de décembre de la même année 1671, et non pas en 1672, comme le recueil des opéras l'annonce. » Or, c'est bien, au contraire, en 1672 que furent représentés *les Peines et les Plaisirs de l'Amour ;* l'indication du livret, dont voici le texte exactement reproduit, ne laisse aucun doute à cet égard : « Opéra, pastorale héroïque des *Peines et des Plaisirs de l'Amour,* en vers lyriques, par Monsieur Gilbert, secrétaire et résident de la reyne de Suède. Représentée en musique, à l'Académie royale des opéras, l'an 1672 (à Paris, chez Olivier de Varennes, au Palais, en la Gallerie des Prisonniers, au Vase d'or. 1672). »

10.

un prologue à la louange du roi. Voici, à titre de simple curiosité, la reproduction de ce morceau, qui manque absolument de brillant et d'originalité :

PROLOGUE.

Vénus paroist dans un char tiré par des colombes, avec la Renommée et deux petits Amours.

VÉNUS.

Un nouvel Apollon dans la France m'amène,
Le Soleil des François
Qui dans le champ de Mars soûmet tout à ses loix
Et dans un char pompeux en vainqueur se promène.

LA RENOMMÉE.

Il n'a que de nobles désirs,
Et la gloire fait ses plaisirs.

VÉNUS.

Des dieux et des héros illustre messagère,
Va d'une aisle légère
Dire en publiant ses exploits,
Louis est le plus grand des rois.

LA RENOMMÉE.

J'ay fait voler son nom des rives de la Seine
Jusques où le soleil recommence son tour,
Et l'Inde quelque jour
Sera de son domaine.

VÉNUS.

Puisque ce grand monarque un jour
De tout cet univers ne fera qu'une cour,
Allez, petits Amours, sur la terre et sur l'onde
Dire qu'il a conquis les cœurs de tout le monde.

(A la Renommée.)

Et toy ne te lasse jamais
De vanter partout ses hauts faits.

LA RENOMMÉE.

Desjà les habitans et du Nil et du Tage
Et les plus éloignez de l'Empire François,
 Les sauvages sans loix
 Viennent luy rendre hommage.

LES NATIONS
paraissent sur la terre.

Charmez de sa valeur, nous venons dans ces lieux
Pour divertir en paix ce Roy victorieux.
 (Ballet des Nations.)

Les Peines et les Plaisirs de l'Amour ne furent pas accueillis avec moins de faveur que *Pomone*. Les historiens constatent, avec raison, que le livret de Gilbert était meilleur et beaucoup plus littéraire que celui de Perrin, et tous sont d'accord pour déclarer que la nouvelle partition de Cambert était supérieure à la précédente. Un témoignage particulièrement précieux à ce sujet est celui que nous a laissé Saint-Evremond. Dans sa comédie intitulée *les Opéras*, qui n'a jamais été représentée, mais qui a été imprimée dans le quatrième volume de ses Œuvres, une scène très-intéressante, au point de vue qui nous occupe, est consacrée aux premiers pas de l'Opéra français, aux premiers ouvrages de Cambert, à la valeur musicale de celui-ci, et même à son caractère. Ce témoignage d'un contemporain acquiert, à deux siècles de distance, une inappréciable valeur : je vais donc reproduire ici ce fragment de la comédie *les Opéras*, si intéressant pour l'histoire des origines de notre première scène lyrique, et qui se

présente sous la forme d'un dialogue entre deux provinciaux (1) :

M. CRISARD.

J'ai toûjours aimé la musique : mais je ne m'y connois pas si bien que vous. Prononcez, M. Guillaut, je suivrai vos jugemens.

M. GUILLAUT.

Je suis fou des vers et de la musique, et je vais tous les ans à Paris, autant pour voir ce qu'on fait sur les théâtres, que pour apprendre ce qu'on dit aux écoles de médecine. Mais revenons à nos opera.

M. CRISARD.

Ouvrons ce petit, qui est le premier en ordre. C'est *l'Opera d'Issy*, fait par Cambert (2).

M. GUILLAUT.

Ce fut comme un essai d'opera, qui eut l'agrément de la nouveauté : mais ce qu'il eut de meilleur encore, c'est qu'on y entendit des concerts de flûtes ; ce que l'on n'avoit pas entendu sur aucun théâtre depuis les Grecs et les Romains.

M. CRISARD.

Celui-ci est *Pomone*, du même Cambert.

M. GUILLAUT.

Pomone est le premier opera françois qui ait paru sur le théâtre. La poësie en étoit fort méchante,

(1) Ce fragment est tiré de la scène IV de l'acte II. La comédie *les Opéras* était en cinq actes, avec divertissements.

(2) On appelait le premier ouvrage de Perrin et de Cambert tantôt *la Pastorale*, tantôt *la Florale d'Issy*, tantôt *l'Opéra d'Issy*, du nom du village où il avait été représenté.

la musique belle. Monsieur de Sourdéac en avoit fait les machines. C'est assez dire, pour nous donner une grande idée de leur beauté : on voyoit les machines avec surprise, les danses avec plaisir : on entendoit le chant avec agrément, les paroles avec dégoût.

M. CRISARD.

En voici un autre, *les Peines et les plaisirs de l'Amour.*

M. GUILLAUT.

Cet autre eut quelque chose de plus poli et de plus galant. Les voix et les instrumens s'étoient déjà mieux formés pour l'exécution. Le prologue étoit beau, et *le Tombeau de Climène* fut admiré.

M. CRISARD.

Celui-ci est écrit à la main. Lisez, monsieur Guillaut.

M. GUILLAUT.

C'est l'*Ariane* de Cambert, qui n'a pas été représentée : mais on en vit les répétitions. La poësie fut pareille à celle de *Pomone*, pour être du même auteur, et la musique fut le chef-d'œuvre de Cambert. J'ose dire que les *plaintes d'Ariane*, et quelques autres endroits de la pièce, ne cèdent presque en rien à ce que Baptiste (1) a fait de plus beau. Cambert a eu cet avantage dans ses opera, que le récitatif ordinaire n'ennuyoit pas, pour être composé avec plus de soin que les airs mêmes, et varié avec avec le plus grand art du monde. A la vérité, Cambert

(1) C'est ainsi qu'on avait coutume d'appeler communément Lully.

n'entroit pas assez dans le sens des vers, et il manquoit souvent à la véritable expression du chant, parce qu'il n'entendoit pas bien celle des paroles. Il aimoit les paroles qui n'exprimoient rien, pour n'être assujetti à aucune expression, et avoir la liberté de faire des airs purement à sa fantaisie. *Nanette, Brunette, Feüillage, Bocage, Bergère, Fougère, Oiseaux* et *Rameaux*, touchoient particulièrement son génie. S'il falloit tomber dans les passions, il en vouloit de ces violentes, qui se font sentir à tout le monde. A moins que la passion ne fût extrême, il ne s'en appercevoit pas. Les sentiments tendres et délicats lui échappoient. L'ennui, la tristesse, la langueur, avoient quelque chose de trop secret et de trop délicat pour lui. Il ne connoissoit la douleur que par les cris, l'affliction que par les larmes. Ce qu'il y a de douloureux et de plaintif ne lui étoit pas connu.

M. CRISARD.

Mais avec cela il ne laissoit pas d'être habile homme.

M. GUILLAUT.

Il avoit un des plus beaux génies du monde pour la musique; le plus entendu et le plus naturel : il lui falloit quelqu'un plus intelligent que lui, pour la direction de son génie. J'ajouterai une instruction, qui pourra servir à tous les savans en quelque matière que ce puisse être ; c'est de rechercher le commerce des honnètes gens de la cour, autant que Cambert l'a évité. Le bon goût se forme avec eux : la science peut s'acquérir avec les savans de profession; le bon usage de la science ne s'acquiert que dans le monde.

On voit que ce fragment de la comédie de Saint-Evremond est précieux à plus d'un titre, et qu'en peu de mots il nous renseigne sur bien des points. Saint-Evremond n'était sans doute que l'écho de ses contemporains, lorsqu'il faisait dire à M. Guillaut que « Cambert avoit un des plus beaux génies du monde pour la musique, le plus entendu et le plus naturel »; il ne faisait évidemment que joindre sa voix à celle du public lorsqu'il déclarait, en parlant des *Peines et Plaisirs de l'Amour*, que cet opéra avait « quelque chose de plus poli et de plus galant » que *Pomone*, que « le prologue étoit beau », et que « le tombeau de Climène fut admiré »; il n'exprimait certainement pas sa seule opinion lorsqu'il constatait que la musique d'*Ariane* était « le chef-d'œuvre de Cambert », et que « les *plaintes* d'Ariane et quelques autres endroits de la pièce ne cèdent presque en rien à ce que Baptiste a fait de plus beau »; enfin, je pense qu'on peut le croire sur parole quand il ajoute que « Cambert a eu cet avantage dans ses opera que le récitatif ordinaire n'ennuyoit pas, pour être composé avec plus de soin que les airs mêmes, et varié avec le plus grand art du monde. » Si l'on veut se pénétrer de ce fait que Saint-Evremond comptait au nombre des plus grands admirateurs de Lully, qu'il écrivait d'ailleurs au temps de la plus grande gloire de celui-ci, on n'aura pas de

peine à croire qu'il ne faisait que rendre à Cambert la justice qui lui était due, et l'on pourra tenir sa sincérité pour évidente lorsqu'il le qualifiait d'homme de génie.

L'éloge, au surplus, laisse place à la critique, ce qui le rend plus précieux en ne laissant pas douter de sa véracité ; et il est bon de remarquer que Saint-Evremond a répété ailleurs ce qu'il dit de Cambert relativement au manque de justesse que cet artiste apportait parfois dans l'expression de la passion. Dans sa *Lettre sur les opéras*, adressée au duc de Buckingham, il dit en effet : — « Cambert a sans doute un fort beau génie, propre à cent musiques différentes, et toutes bien ménagées avec une juste économie des voix et des instrumens. Il n'y a point de récitatif mieux entendu, ni mieux varié que le sien : mais pour la nature des passions, pour la qualité des sentimens qu'il faut exprimer, il doit recevoir des auteurs les lumières que Lulli leur fait donner, et s'assujettir à la direction, quand Lulli, par l'étenduë de sa connoissance, peut être justement leur directeur. » Ce qui revient à dire, sans doute, qu'au point de vue de la passion Cambert se pénétrait plus de l'ensemble du sujet qu'il avait à traiter que du texte qu'il avait à mettre en musique, qu'il envisageait plus cet ensemble même que les détails de l'action, et que, sous ce rapport, il aurait pu prendre quelques bons conseils de ses collabora-

teurs (1). En somme, et si l'on veut retenir de l'appréciation de Saint-Evremond tout ce qu'elle contient de favorable à Cambert, on conviendra que rarement éloge fut plus complet et qu'il ne pouvait s'adresser qu'à un artiste d'une rare valeur.

Pour en revenir aux *Peines et Plaisirs de l'amour*, la postérité a malheureusement le regret de ne pouvoir pas plus juger cet ouvrage dans son ensemble, qu'elle ne le peut faire au sujet de *Pomone*. Comme celle-ci, la partition de cet opéra n'a été gravée qu'en partie, et il ne nous en reste que le prologue et le premier acte. Or, le point culminant de l'œuvre, celui qui excita surtout l'admiration des contemporains, est la scène connue sous le nom du *Tombeau de Climène*, qui se trouve au commencement du second acte : il y a là comme une sorte de déploration chantée par Apollon sur le tombeau de sa maîtresse, déploration interrompue par des réponses du chœur et des interpellations du dieu Pan, qui formait un épisode musical d'une extrême importance, un tableau que le musicien avait évidemment su rendre touchant et grandiose, puisqu'il avait été l'objet d'une approbation enthousiaste et una-

(1) C'est là précisément ce que dit Boindin, en constatant d'ailleurs la puissance dramatique de Cambert : — « On prétend que ce musicien n'entroit pas assez dans le sens des vers, et qu'il aimoit surtout à travailler sur des passions violentes ; c'étoit un petit Crébillon en musique. » — (Boindin : *Lettres historiques sur tous les spectacles de Paris*, Paris, Prault, 1719, in-12.)

nime (1). Il est doublement fâcheux que nous ne puissions nous rendre compte de la valeur que Cambert avait su donner à ce tableau, non plus que le comparer avec un fragment analogue d'une des œuvres de Lully.

En ce qui concerne le premier acte, le seul qui nous reste de l'œuvre du musicien, aucun morceau ne s'en détache d'une façon bien saillante ; mais je renouvellerai à son sujet les éloges que j'adressais à Cambert pour le premier acte de *Pomone*, et j'ajouterai, en remarquant que le récitatif y atteint une ampleur, une importance capitale, que le style général me paraît plus ferme encore, plus soutenu, plus grand que dans l'œuvre précédente. Ici, c'est surtout le ton, le caractère de l'ensemble qui me frappe, plus que telle ou telle page prise isolément, et il me semble que la nature du sujet traité, sujet vraiment scénique et dramatique, bien supérieur à celui de

(1) Il est certain que cette scène obtint particulièrement un grand succès, et ce qui le prouve, c'est que ce nom de *tombeau*, dont on l'avait baptisée, fut donné dans la suite à un grand nombre de pièces de musique d'un caractère pathétique et passionné. Castil-Blaze le constate en ces termes : — « Les tombeaux du même genre se succédèrent ensuite dans la musique. Gautier l'ancien publia ses pièces de luth intitulées *Tombeau de Mésangeau*, *Tombeau de l'Enclos* ; le *Tombeau de Leclair*, sonate de violon de ce même Leclair, vint plus tard ; une sonate en *fa* mineur de Gaviniés fut désignée par les musiciens sous le nom de *Tombeau de Gaviniés*, etc., etc. » (Castil-Blaze : *Académie impériale de musique.*)

Pomone, avait influé d'une façon heureuse sur l'inspiration du compositeur (1).

C'est malheureusement tout ce qu'on peut dire aujourd'hui de cet intéressant ouvrage, en ajoutant que son succès paraissait devoir être fort grand, lorsque Lully se mit en devoir de l'interrompre en obtenant à son profit, de Louis XIV, un privilège qui révoquait celui de Perrin et par lequel il força Sourdéac et Cambert à cesser leur exploitation (2). Mais c'est ici qu'il faut parler d'un autre essai d'Opéra, auquel Perrin, après son exclusion du théâtre de la rue Guénégaud, n'avait pas été étranger, et qui venait singulièrement compliquer les choses.

(1) Les frères Parfait constatent le bon accueil fait aux *Peines et Plaisirs de l'Amour :* — « Ce second opéra...., qui fut trouvé beaucoup plus supportable pour les vers, et dont la musique parut supérieure aux précédents, *aurait eu une grande réussite,* si Lully, profitant de la division qui régnait entre les entrepreneurs, n'eût obtenu, par le crédit de Mme de Montespan, un privilège d'une Académie royale de musique, exclusif à tous autres. »
(2) Comme renseignement complémentaire relatif aux *Peines et Plaisirs de l'Amour,* il faut relever, dans ce qu'elle a de trop absolu, l'assertion de tous les chroniqueurs, qui déclarent que cet opéra « n'a jamais été imprimé en musique, » non plus que *Pomone.* Or, on a vu que si ces deux partitions n'ont pas été gravées en entier, elles l'ont été du moins en partie, et qu'il en reste quelque chose. Enfin, il faut constater qu'on fit sous ce même titre : *les Peines et les Plaisirs de l'Amour,* un second opéra, mais qui ne fut point représenté; c'est de Léris qui nous l'apprend, dans son *Dictionnaire des Théâtres :* — « On en trouve un de même titre dans les OEuvres de Morand; il est en trois actes et un prologue, a été mis en musique par Bourgeois; cependant on ne l'a point encore représenté. »

Ici, nous voyons entrer en scène deux nouveaux personnages, un poëte et un musicien, qui, à leur tour, faisaient représenter un opéra. Cet ouvrage, il est vrai, était fait pour le divertissement particulier de Monsieur, frère du roi ; mais cela prouve avec quelle rapidité Perrin avait eu raison de ses détracteurs, et combien le spectacle imaginé par lui entrait vivement dans les mœurs.

Le poëte en question s'appelait Henri Guichard, et ne faisait point profession d'écrivain. Bien titré, bien renté et bien apparenté, ce personnage, qui était alors gentilhomme ordinaire de Monsieur, n'était pas sans quelque importance. Fils d'un des premiers valets de chambre du duc d'Orléans et filleul du prince Henri de Bourbon, duc de Verneuil, il avait été élevé au collège des Jésuites, où, de 1647 à 1653, il avait fait de brillantes études. A la mort des siens, lui et sa sœur, Marie Guichard, avaient hérité chacun de 30,000 écus de bien. Celle-ci avait épousé, en 1651, un payeur de rentes, M. de Marsollier. Quant à lui, Henri, il avait occupé successivement plusieurs charges, de celles qu'on acquérait alors à prix d'argent: en avril 1657, on le voit commissionné « surintendant et commissaire général des vivres des camps et armées du roy » ; au mois de décembre de la

même année, il est nommé « intendant et ordonnateur quatriennal des bastimens du roy », charge dont la suppression et le remboursement sont opérés en 1667 ; le 10 janvier 1668, il est fait conseiller d'État ; le 17 du même mois, il épouse « damoiselle Jeanne le Vau, fille de deffunt M. le Vau, secrétaire du roy et premier architecte de Sa Majesté, laquelle lui apporte 60,000 livres en mariage ; » enfin, le 21 avril 1670, il devient gentilhomme ordinaire de Monsieur, ce qui ne l'empêche pas d'être nommé, le 19 septembre 1673, intendant général des bâtimens et jardins du même (1).

Tel était le rival que Lully, dont les menées commençaient à se dessiner, allait trouver devant lui. Malheureusement, si nous connaissons Guichard, nous n'en saurions dire autant de celui qui fut son collaborateur ; car celui-ci n'a laissé d'autre trace de son passage que son nom, sa qualité et le souvenir éphémère d'une œuvre dont il ne reste aucun vestige. Jean de Granouilhet, écuyer, sieur de Sablières, intendant de la musique de Monsieur, duc d'Orléans, tel était ce dernier (2).

(1) Ces renseignements sont ceux que Guichard fournit lui-même, sur sa personne, dans sa *Réponse aux libelle. diffamatoires de Jean-Baptiste Lully et de Sébastien Aubrys*

(2) Encore puis-je dire que, jusqu'à ce jour, le nom de ce compositeur n'était connu qu'à moitié. Fétis, qui n'a pu trouver aucun renseignement sur lui, le nomme simplement Sablières (C.), et c'est dans le livre de M. Eudore Soulié, *Recherches sur Molière et sur sa famille*, que j'ai

C'est à Guichard lui-même que nous allons avoir recours pour retracer l'histoire, fort embrouillée d'ailleurs, de ses démêlés avec Lully, du moins dans ce que ces démêlés auront de particulier au sujet qui nous occupe. Ce chapitre singulièrement obscur de l'histoire de notre Opéra ne saurait être passé sous silence. Si les révélations de Guichard ne sont pas aussi complètes qu'on le pourrait désirer, elles nous apprendront néanmoins quelques faits intéressants; nous tirerons ces faits des volumineux factums publiés par lui en réponse aux imputations de Lully, qui, fort de son crédit à la cour et ne trouvant pas de meilleur moyen pour se débarrasser d'un rival qu'il estimait dangereux, alla jusqu'à accuser publiquement Guichard d'avoir voulu l'empoisonner.

Voici ce que nous trouvons, au sujet de l'opéra de Guichard et Sablières, dans l'un des quatre factums publiés par le premier (1) : — « Il est nécessaire d'observer que les sieurs marquis de Sourdéac et abbé Perrin ayant introduit en France

rencontré sa signature, telle que je viens de la rapporter et qu'il l'avait apposée au contrat de mariage de Jean-Baptiste Aubry et de Geneviève Béjart, mariage auquel il assistait en qualité de témoin.

(1) *Requeste servant de factum*, pour Henri Guichard, intendant général des bastimens de Son Altesse Royalle Monsieur, appellant, contre Baptiste Lully et Sébastien Aubry, intimez, et contre Monsieur le procureur général prenant le fait et cause du sieur de Ryans, son substitut au Châtelet, appellant *a minima*.

les opera en musique, en conséquence du privilége que Sa Majesté leur en avait accordé le 18 juin 1669, cette nouveauté de divertissement fit qu'au mois d'octobre 1671 Monsieur commanda au suppliant (1), auquel il faisoit l'honneur de donner ordinairement le soin de ce qui regardoit ses plaisirs, de faire faire un opera en musique, pour estre représenté devant Madame, lorsqu'il la recevroit à Villecotrets après la célébration du mariage de leurs Altesses Royalles dans la ville de Chaalons : le suppliant engagea le sieur de Sablières, intendant de la musique de Monsieur, à travailler à cet opera, mais son Altesse Royalle ayant changé de pensée, le Roy voulut qu'on le représentât à Versailles, ce qui fut fait suivant l'ordre de Sa Majesté, et par les soins du suppliant, le troisième novembre de la mesme année 1671. »

Il ne faudrait pas sans doute trop prendre à la lettre les dates données par Guichard, car alors on devrait supposer qu'un mois à peine aurait suffi, à lui et à son collaborateur, pour écrire leur opéra, le répéter, le mettre en scène et le représenter. Il me paraît plus probable que Guichard et Sablières avaient leur œuvre toute prête, et que lorsque Monsieur eut donné ses ordres au premier, ils n'eurent plus qu'à s'occuper de l'exécution. Ce qu'on peut tenir pour certain, c'est la date fixée

(1) C'est-à-dire à lui, Guichard.

par Guichard à la représentation, et qui est celle du 3 novembre 1671 ; d'abord parce que c'est une affirmation produite par lui en justice, ensuite parce qu'un autre témoignage vient corroborer le sien. Voici ce qu'on lit en effet dans la *Gazette* de Renaudot, du 14 novembre : — « *De Versailles, le 13 novembre* 1671. — La semaine passée, la feste de Saint-Hubert fut célébrée, ici, par de continüelles chasses, où les dames se trouvèrent en un ajustement des plus lestes : et ce divertissement fut süivi, deux fois, de celuy d'une pastorale des *Amours de Diane et d'Endymion*, composée de récits, et d'entrées de balet, laquelle fut représentée, sur un magnifique théâtre, dans l'appartement neuf de la Reyne, en présence de Leurs Majestez, et de toute la Cour, merveilleusement surprise de cette agréable galanterie, qui avoit esté préparée en 15 jours. »

C'est ici le lieu de se rappeler que Perrin avait été expulsé par le marquis de Sourdéac de l'administration de l'Opéra. Il est probable que cette expulsion venait d'avoir lieu au moment même où l'on représentait à Versailles *les Amours de Diane et d'Endymion*, car Guichard, en nous apprenant l'existence d'un second opéra fait par lui et Sablières, va nous faire connaître les démarches entamées auprès de lui par l'abbé, et l'association qui s'ensuivit : — « Le sieur abbé Perin (*sic*), dit-il, voyant que le Roy avoit témoigné estre fort satis-

fait de cet opera, creût s'en devoir assurer le privilége par une société avec le suppliant et le sieur de Sablières, dont le traitté fut fait le 15 décembre ensuivant (1671); et dans ce mesme temps Sa Majesté commanda encore au suppliant de prendre le soin d'un second opera qui fut représenté à Saint-Germain pendant les mois de janvier et de février de l'année 1672, comme le tout est de notoriété publique (1). »

Qu'était ce second opéra? C'est ce qu'il m'a été impossible de savoir ; ce qui ne veut pas dire qu'il n'en reste aucune trace, mais simplement que les recherches auxquelles je me suis livré à son sujet ont été vaines (2). Quant à la conduite de Perrin, elle ne me paraît présenter rien d'extraordinaire. Évincé par Sourdéac et Champeron de la direction de l'Opéra, bien que le privilège de ce théâtre fût à son nom, il devait évidemment user de tous les moyens pour essayer de ruiner

(1) *Requeste servant de factum*, etc.

(2) Il se pourrait bien que ce ne fût qu'un simple remaniement du précédent, et voici ce qui m'autorise à le supposer. Ballard publia, en 1672, un livret d'opéra dont voici le titre : *le Triomphe de l'Amour*, opéra ou pastorale en musique, imité des *Amours de Diane et d'Endimion*, divisé en trois parties, mêlées de deux intermèdes, représenté devant Sa Majesté à Saint-Germain-en-Laye au mois de février 1672 (Paris, Robert Ballard, 1672, in-4°). On voit que la date et le lieu de représentation coïncident, et il me semble naturel de croire que ce second ouvrage ne faisait qu'un avec le premier, auquel on se serait borné à apporter quelques modifications.

leur exploitation ou pour tâcher de leur élever une concurrence (1). Fort de son privilège, privilège que le roi lui avait concédé personnellement, il n'entendait pas sans doute se laisser spolier sans mot dire, et voulait tout au moins

(1) D'ailleurs, Sourdéac et Champeron ne paraissaient pas absolument cousus de scrupule. Dans son *Histoire administrative de la Comédie-Française*, si bourrée de documents de toutes sortes, M. Jules Bonnassies, en rapportant les actes par lesquels ces deux personnages firent, en 1674, aux comédiens successeurs de Molière, la cession de la salle Guénégaud, a été amené à émettre sur eux une opinion peu flatteuse. « Sourdéac et Champeron, dit-il, devenus comédiens du roi sans jouer la comédie (par le fait des conditions de la cession), ne vécurent pas longtemps en bonne intelligence avec leurs associés. La vérité, selon nous, est que ces deux hommes, surtout le premier, ont voulu jouer, à l'égard des comédiens, le rôle d'évinceurs, comme avec Perrin en 1672, comme peut-être Sourdéac l'avait tenté avec les comédiens du Marais, en 1661..... Il faut que la mauvaise foi de Sourdéac, dans sa querelle avec les comédiens de Guénégaud, ait été bien évidente pour que, malgré son grand nom et l'humble condition de ses adversaires, les tribunaux du temps n'aient cessé de lui donner tort. »

Au reste, toute cette affaire, je le répète, est d'une obscurité prodigieuse, et donna lieu à une foule de procès : procès entre Sourdéac et Perrin, entre Sourdéac et Sablières, entre Lully et Guichard, que sais-je? Dans la notice qu'il a consacrée à Quinault en tête de l'édition qu'il a faite des œuvres de ce poëte (1824), l'imprimeur Crapelet le rappelle en ces termes : « Le marquis de Sourdéac, se prévalant de ses avances, soutint qu'il étoit associé de Perrin, qui, de son côté, avoit cédé en toute propriété son privilège à un sieur de Sablières, intendant de la musique de Monsieur, duc d'Orléans, et à Henri Guichard, gentilhomme du même duc, qui avoient fait également des avances à Perrin. De là une multitude de procès qui achevèrent de ruiner Perrin, Sourdéac et l'entreprise. »

élever autel contre autel, jusqu'au moment où il lui serait donné de réduire Sourdéac au silence. Ayant la chance de rencontrer un poëte, un musicien et une œuvre prêts à être mis en lumière, il songeait sans doute aux moyens de produire devant le vrai public cet opéra des *Amours de Diane et d'Endymion,* dont la cour avait eu la primeur, et c'est pour cela qu'il avait signé un traité avec ses deux auteurs.

On a vu que ce traité avait été passé entre Perrin, Guichard et Sablières, le 15 décembre 1671. Mais ce n'était évidemment pas chose facile que de trouver et de construire à Paris une nouvelle salle destinée à l'exploitation d'un nouveau théâtre d'opéra. D'ailleurs, des difficultés se présentèrent probablement alors, Sourdéac continuant de jouer à la rue Guénégaud, le roi ne voulant sans doute pas permettre l'existence de deux spectacles du même genre, et les lenteurs de la procédure ne laissant pas à Perrin la facilité de reprendre virtuellement possession de son privilège et d'expulser à son tour ses spoliateurs. Pendant ce temps, ceux-ci faisaient preuve d'une grande activité, s'empressaient de monter *les Peines et les Plaisirs de l'Amour,* et offraient cette pièce à leur public le 8 février 1672. Jusque-là, Sourdéac semblait peu s'inquiéter des doléances de Perrin, et, Normand et processif, paraissait vouloir donner une nouvelle force au vieil adage

des Normands processifs : — Possession vaut titre.

Perrin, cependant, prétendait ne pas se laisser berner plus que de raison. Tandis qu'il agissait ouvertement contre son adversaire pour rentrer en possession de ce qu'il considérait justement comme son bien, Lully, toujours prêt à jouer le rôle du troisième larron de la fable, s'agitait sourdement, dans l'espoir de supplanter tout le monde. Perrin eut connaissance de ses menées, et finit par s'aboucher avec lui. Tous les témoignages concordent à affirmer en effet que, ne pouvant venir à bout de la situation, le premier finit par céder son privilège au second, moyennant une somme d'argent plus ou moins forte. C'est alors que Louis XIV, qui, de toutes façons, eût probablement toujours fini par céder aux instances de son favori, lequel était aussi celui de Mme de Montespan, lui accorda des lettres patentes révoquant celles précédemment délivrées à Perrin, et lui donnant permission d'établir, non plus une « Académie des opéras », mais une « Académie royale de musique ». Bien que j'aie reproduit plus haut le privilège accordé à Perrin en 1669, celui-ci en diffère assez, à divers points de vue, pour que je ne croie pas inutile de le reproduire à son tour. Voici ce document, qui devait enlever pour jamais à Cambert le rôle que celui-ci avait espéré jouer, et qui allait remettre les destinées de la musique dramatique française exclusivement aux mains de Lully,

sans qu'aucun musicien national pût se flatter de se produire auprès de cet étranger :

« LOUIS, par la grâce de Dieu, Roy de France et de Navarre, à tous présens et à venir, salut. Les sciences et les arts étant les ornemens les plus considérables des États, Nous n'avons point eu de plus agréables divertissemens, depuis que Nous avons donné la paix à nos peuples, que de les faire revivre, en appelant près de Nous tous ceux qui se sont acquis la réputation d'y exceller, non seulement dans l'étenduë de nôtre royaume, mais aussi dans les pays étrangers : et pour les obliger d'avantage de s'y perfectionner, Nous les avons honorés des marques de nôtre estime et de nôtre bienveillance ; et comme entre les arts libéraux, la musique y tient un des premiers rangs, Nous avions dans le dessein de la faire réussir avec tous ses avantages, par nos lettres patentes du 28 juin 1669, accordé au sieur Perrin une permission d'établir en nôtre bonne ville de Paris et autres de nôtre royaume, des Académies de musique pour chanter en public des pièces de théâtre, comme il se pratique en Italie, en Allemagne et en Angleterre, pendant l'espace de douze années. Mais ayant été depuis informé que les peines et les soins que ledit sieur Perrin a pris pour cet établissement n'ont pu seconder pleinement nôtre intention, et élever la musique au point de vue que Nous nous l'étions promis, Nous avons cru pour y mieux réussir qu'il étoit à propos d'en donner la conduite à une personne dont l'expérience et la capacité nous fussent connuës, et qui eût assez de suffi-

sance pour fournir des élèves tant pour bien chanter et actionner sur le théâtre, qu'à dresser des bandes de violons, flûtes et autres instrumens. A ces causes, bien informé de l'intelligence et grande connoissance que s'est acquis nôtre cher et bien-aimé Jean-Baptiste Lully, au fait de la musique, dont il Nous a donné et donne journellement de très-agréables preuves depuis plusieurs années qu'il s'est attaché à nôtre service, qui nous ont convié de l'honorer de la charge de surintendant et compositeur de la musique de nôtre chambre ; Nous avons audit sieur Lully permis et accordé, permettons et accordons par ces présentes, signées de nôtre main, d'établir une Académie royale de musique dans nôtre bonne ville de Paris, qui sera composée de tel nombre et qualité de personnes qu'il avisera bon être, que Nous choisirons et arrêterons, sur le rapport qu'il nous en fera, pour faire des représentations devant Nous, quand il nous plaira, des pièces de musique qui seront composées, tant en vers françois qu'autres langues étrangères, pareilles et semblables aux Académies d'Italie, pour en jouir sa vie durante, et après lui celui de ses enfans qui sera pourvu et reçu en survivance de ladite charge de surintendant de la musique de nôtre chambre ; avec pouvoir d'associer avec lui qui bon lui semblera, pour l'établissement de ladite Académie, et pour le faire dédommager des grands frais qu'il conviendra faire pour lesdites représentations, tant à cause des théâtres, machines, décorations, habits, qu'autres choses nécessaires, Nous lui permettons de donner au public toutes les pièces qu'il aura composées, mêmes celles qui auront

été représentées devant Nous, sans néanmoins qu'il puisse se servir pour l'exécution des dites pièces des musiciens qui sont à nos gages : comme aussi de prendre telle somme qu'il jugera à propos, et d'établir des gardes et autres gens nécessaires aux portes des lieux où se font lesdites représentations ; faisant très-expresses inhibitions et défenses à toutes personnes, de quelque qualité et conditions qu'elles soient, même aux officiers de nôtre maison, d'y entrer sans payer, comme aussi de faire chanter aucune pièce entière en musique, soit en français ou autres langues, sans la permission par écrit dudit sieur Lully, à peine de dix mille livres d'amende et de confiscation de théâtre, machines, décorations, habits et autres choses, applicables un tiers à Nous, un tiers à l'hôpital-général, et l'autre tiers audit sieur Lully, lequel pourra aussi établir des écoles particulières de musique en nôtre bonne ville de Paris et partout où il jugera nécessaire pour le bien et l'avantage de ladite Académie royale, et d'autant que Nous l'érigeons sur le pied de celles d'Italie, où les gentilshommes chantent publiquement en musique sans déroger, Nous voulons, et Nous plaît, que tous gentilshommes et damoiselles puissent chanter auxdites pièces et représentations de notre dite Académie royale, sans que pour ce ils soient censés déroger audit titre de noblesse, ni à leurs priviléges, charges, droits et immunités. Révoquons, cassons et annullons par ces présentes toutes provisions et priviléges que nous pourrions avoir ci-devant donnés ou accordés, même celui dudit sieur Perrin, pour raison desdites pièces de théâtre en musique, sous

quelque nom, qualité, condition et prétexte que ce puisse être. Si donnons en mandement à nos amés et féaux conseillers, les gens tenans notre cour de Parlement à Paris, et autres nos justiciers et officiers qu'il appartiendra, que ces présentes ils ayent à faire lire, publier et registrer ; et du contenu en ycelles, faire jouir et user ledit exposant pleinement et paisiblement, cessant et faisant cesser tous troubles et empêchemens au contraire. Car tel est nôtre plaisir. Et afin que ce soit chose ferme et stable à toujours, Nous y avons fait mettre notre scel. Donné à Versailles, au mois de mars, l'an de grâce 1672, et de notre règne le vingt-neuvième. — Signé LOUIS. Et plus bas Colbert. (1).

Sourdéac dut faire la grimace lorsqu'il apprit la délivrance de ces lettres patentes. Il tint bon cependant, et prétendit, avec Champeron, s'opposer à leur enregistrement. Guichard et Sablières en firent autant de leur côté, se fondant sur le traité qu'ils avaient passé avec Perrin, lequel joua, dans toute cette affaire, un jeu double et peu honorable. Mais Louis XIV, qui n'entendait pas la plaisanterie, et que Lully harcelait sans doute, ne laissa pas, aux uns plus qu'aux autres, le temps de beaucoup réfléchir ; le mois de mars, duquel est daté le privilège de Lully, ne s'était pas écoulé, que Colbert écrivait à M. de Harlay, procureur au Parlement de Paris, la lettre suivante :

(1) Ces lettres furent enregistrées en Parlement le 27 juin 1672.

Versailles, 24 mars 1672.

Le Roy ayant accordé au sieur Lully, intendant de la musique de sa chambre, le privilége des opéras en musique que Sa Majesté avoit donné auparavant au sieur Perrin, ledit sieur Lully a représenté à Sa Majesté que les marquis de Sourdéac et de Champerron, et les sieurs de Sablières et Guichard se sont opposés à l'enregistrement de ses lettres, quoyque les sieurs de Sourdéac et de Champerron n'ayent aucun droit dudit Perrin et que les autres soyent porteurs d'un écrit fait entre Perrin et eux, qui ne leur donne aucune part en ce privilége et est mesme détruit par une contre-lettre (1).

Le Roy estant persuadé que si le sieur Lully veille à la conduite de cette Académie, Sa Majesté et le public en pourront avoir de la satisfaction, m'a ordonné de vous faire sçavoir qu'il souhaite que cette affaire soit jugée le plus tost qu'il sera possible et que vous luy donniez des conclusions favorables, autant que la justice vous le pourra permettre (2).

On voit que Lully était pressé, et qu'il mettait à profit les bonnes dispositions de son royal pro-

(1) On voit que dans tout ceci, Sourdéac et Champeron sont seuls en jeu contre Perrin, et qu'il n'est nullement question de Cambert. Celui-ci avait-il modifié sa situation à l'Opéra, et s'était-il effacé comme co-directeur pour ne pas être obligé de se tourner, avec les deux autres, contre son vieil ami? Cela paraît probable. Toujours est-il qu'on ne voit pas que Perrin ait rien à lui reprocher en toute cette affaire.

(2) *Lettres, instructions et mémoires de Colbert*, publiés par Pierre Clément. — Paris, Imprimerie impériale, 1868, in-8 (t. V, p. 322-323).

tecteur. L'influence de ce personnage paraîtra d'ailleurs d'autant plus remarquable qu'était importante la situation de ses adversaires : d'un côté, un financier puissant, Champeron, et un grand seigneur d'ancienne noblesse, Sourdéac; de l'autre, deux hommes, tous deux bien nés, dont l'un, riche, filleul d'un prince du sang, ancien conseiller d'État, occupait l'une des charges importantes de la maison de Monsieur, frère du roi, et dont le second jouissait aussi d'une situation considérable auprès de ce prince. Du reste, ce n'est un mystère pour personne que, malgré le peu d'estime dont il jouissait auprès des grands, en dépit de la mauvaise opinion qu'exprimaient sur lui des hommes comme La Fontaine et Boileau, Lully avait su si bien se mettre dans les bonnes grâces du roi, que celui-ci le préférait même à Molière.

Et cela est d'autant plus remarquable que la faveur dont Lully était l'objet en cette circonstance scandalisait jusqu'aux gens de cour, jusqu'à ceux qui étaient le moins accoutumés à critiquer en quoi que ce fût les actes du souverain. On pourra s'en rendre compte par ce passage de ses *Mémoires* dans lequel Charles Perrault parle des opéras de Perrin et de Cambert, et de la façon dont Lully les frustra du fruit de leurs efforts :

Lulli qui s'étoit mocqué jusques-là de cette musique, voyant le gain qu'elle produisoit, demanda au

Roi le privilége de faire seul des opéras et d'en avoir le profit. Perrin et Cambert s'y opposèrent, *aussi bien que M. Colbert* qui ne trouvoit pas qu'il y eût de justice à déposséder les inventeurs ou du moins les restaurateurs de ce divertissement. Lulli demanda cette grâce au Roi avec tant de force et d'importunité, que le Roi craignant que de dépit il ne quitta tout, dit à M. Colbert qu'il ne pouvoit pas se passer de cet homme dans ses divertissemens, et qu'il falloit lui accorder ce qu'il demandoit : ce qui fut fait dès le lendemain. Deux ou trois jours après, j'entendis dire à ce ministre que les courtisans trouvoient à redire à ce qu'on faisoit pour Lulli ; parce que cet homme alloit gagner des sommes immenses, qu'il auroit mieux valu la (*sic*) laisser partager entre plusieurs musiciens ; que ce gain les auroit engagés par émulation à se surpasser les uns les autres, et à porter notre musique à sa dernière perfection. « Je voudrois, disoit M. Colbert, que Lulli gagnât un million à faire des opéras, afin que l'exemple d'un homme qui auroit fait une telle fortune à composer de la musique, engageât tous les autres musiciens à faire tous leurs efforts pour parvenir au même point que lui. » Tant il est vrai que les ministres sçavent faire toujours valoir les résolutions de leur maître.

Ainsi, dans cette affaire, tout le monde n'était pas du côté de Lully, et Colbert lui-même n'avait agi en sa faveur que par contrainte.

Néanmoins, et malgré la lettre que le ministre avait écrite à M. de Harlay, Sourdéac faisait la

sourde oreille et continuait de donner, dans la salle de la rue Guénégaud, les représentations des *Peines et Plaisirs de l'amour*. Mais cela ne pouvait durer longtemps, étant donné le caractère de l'astucieux Florentin. Colbert avait écrit à M. de Harlay pour activer la procédure pendante; le résultat se faisant attendre, le roi crut utile de donner de sa personne, et prit la peine d'écrire lui-même à M. de la Reynie, lieutenant de police, pour ordonner la fermeture du théâtre de Sourdéac. Voici cette lettre, postérieure de six jours seulement à celle de Colbert :

A Versailles, le 30 mars 1672.

Monsieur de la Reynie,
Ayant révoqué le privilége des opera, que j'avois ci-devant accordé au sieur Perrin, *je vous écris cette lettre,* pour vous dire que mon intention est qu'à commencer du premier jour du mois d'avril prochain, vous donniez les ordres nécessaires pour faire cesser les représentations que l'on a continué de faire desdits opera, en vertu de ce privilége. A quoi me promettant que vous satisferez bien ponctuellement, je prie Dieu qu'il vous ait, M. de la Reynie, en sa sainte garde.

Signé : LOUIS.
Et plus bas : COLBERT.

On voit que l'affaire marchait à souhait, et tout au gré du Florentin. Sans souci de la gloire que le génie de Cambert, constaté par trois succès,

pouvait faire rejaillir sur son pays, le roi de France
et son premier ministre obligeaient un grand artiste national à s'exiler, et, à son détriment, prenaient fait et cause pour un étranger. Il est bon
de remarquer, à ce sujet, que les destinées de
l'Opéra ont toujours été les mêmes depuis son
origine, et que dès la naissance de ce « palais de
l'harmonie », les musiciens français y ont sans
cesse été sacrifiés à ceux venus du dehors.

Quoi qu'il en soit, et bien que la salle Guénégaud eût été, sur l'ordre royal, fermée sans pitié
le 1er avril 1672, Sourdéac continuait de lutter avec
l'énergie du désespoir contre Lully. De son côté,
Sablières persistait à s'opposer à l'enregistrement
des lettres patentes de ce dernier. « L'affaire
traînant en longueur, dit M. Pierre Clément dans
sa publication des *Lettres et Mémoires de Colbert*,
le roi donna ordre à Lully de commencer les représentations, en attendant le jugement à intervenir sur les oppositions formées par les sieurs de
Sourdéac et de Sablières. De son côté, Colbert
recommanda de nouveau cette affaire à M. de
Harlay, à qui il écrivit le 24 du mois suivant :
« Sa Majesté désire que vous donniez au dit sieur
Lully toute l'assistance et la protection qui dépendra de l'autorité de votre charge. A quoy elle
est bien persuadée que vous serez d'autant plus
porté que l'expérience du sieur Lully ne lui laisse
pas lieu de douter qu'il ne s'acquitte mieux de ses

ouvrages que tous ceux qui y ont jusqu'à présent travaillé (1). »

Le despotisme a toujours d'excellentes raisons à donner pour expliquer et légitimer ses résolutions, même les plus iniques et les plus fâcheuses. Pourtant, dans l'espèce, comme on dit au palais, celles que Louis XIV donnait par la plume de Colbert étaient vraiment bien piteuses, et l'on ne saurait trop vivement protester contre elles. Quoi! l'expérience de Lully ne laissait pas lieu de douter qu'il ne s'acquittât mieux que Cambert de la direction de l'Opéra! Mais qu'avait donc fait Lully, et quels étaient les fruits de son expérience? Surintendant de la musique du roi, il avait sous la main et dans la main un personnel nombreux, qui n'avait pas été formé par lui et qu'il n'avait eu que la charge d'entretenir, et c'est avec l'aide de ce personnel qu'il avait organisé les divertissements de la cour, beaucoup moins importants au point de vue du chant que les trois ouvrages successivement donnés par Cambert. Au contraire, qu'avait fait ce dernier? Aidé de Sourdéac et de Perrin, il avait dû réunir et former lui-même tous les éléments qu'il lui fallait mettre en œuvre; il avait été chercher en province les chanteurs qu'il ne trouvait pas à Paris, il les avait instruits dans leur art, il les avait façonnés à la scène, il en avait fait des

(1) *Dépêches concernant le commerce*, 1672, fol. 124.

comédiens en même temps que des virtuoses; il
s'était formé un orchestre, dont il avait su, sans
doute, tirer un assez bon parti, puisque les fameux
« concerts de flûtes » de *Pomone* avaient enchanté
tout Paris, au dire de Saint-Évremond ; il avait
aussi groupé et puissamment exercé un personnel
de choristes et de coryphées dont on peut juger la
solidité par l'importance qu'il acquérait dans l'action si compliquée des *Peines et Plaisirs de l'amour;* enfin, il avait tiré tout du néant : œuvres,
artistes, édifice, matériel, administration; il avait,
avec ses deux amis, créé de toutes pièces la première scène lyrique qui eût existé en France, il
avait doté son pays d'une forme artistique absolument nouvelle, et cela en dépit des obstacles,
des difficultés accumulées sur son chemin, en
dépit des railleries des uns, des inimitiés des
autres, de l'indifférence de presque tous. Et
c'est au moment où à force de peines, de soins,
d'efforts, de travaux de toute sorte, son œuvre
était arrivée à fonctionner régulièrement, c'est au
moment où il donnait les plus grandes preuves de
son génie musical, c'est au moment où le succès,
un succès éclatant et sans conteste, s'attachait à
une entreprise gigantesque et sans précédents,
qu'on venait le mettre hors de chez lui et lui dire
brutalement : « Allez, vous êtes incapable, inexpérimenté, et voici un étranger, dont l'expérience
et les talents sont reconnus, qui va prendre votre

place ! » Lully était capable, sans doute ; il avait du génie, d'accord. Mais on me permettra d'affirmer que lorsqu'il se mit au lieu et place de Cambert il n'en avait pas donné les mêmes preuves que celui-ci, et que la dépossession de l'un au profit de l'autre fût un acte odieux et d'une iniquité sans seconde.

Le pouvoir absolu condescend rarement jusqu'à fournir des raisons de sa conduite, et lorsqu'il le fait, c'est pour donner des entorses à la justice et à la vérité. Louis XIV n'y a pas manqué. Mais après deux siècles, il n'est pas inutile de rappeler les faits et de les présenter sous leur vrai jour (1).

(1) C'est encore pourquoi je rappellerai ici ces réflexions faites par Jal, à l'article LULLI de son *Dictionnaire critique de biographie et d'histoire :* — « L'Opéra, dit-il, avait fait la fortune de Lulli et c'était justice, car Lulli était un artiste supérieur à ses contemporains. On avait arraché à Périn et à ses associés le privilège d'un théâtre qui mourait entre leurs mains, c'était mal sans doute ; mais qui dit : privilège ne dit pas : Droit..... M. de Lamoignon et M. de Harlay furent favorables à Lulli ; le parlement enregistra les lettres patentes, et c'est à cet acte juste ou injuste qu'en définitive nous devons la musique française. » Jal, qui n'était pas musicien, continue ici une tradition deux fois séculaire, et parle d'après et comme tous ceux qui, depuis 1672, ont entretenu le public de cette histoire, sans rechercher quelle pouvait être la valeur artistique de Cambert, — sa valeur relativement à Lully, et sa valeur absolue. Or, j'ai dit en commençant ce travail que j'entreprenais une œuvre de réhabilitation et de restitution au profit de Cambert, et je me suis donné la peine d'étudier les hommes et la question. Eh bien, non, Lully n'était pas supérieur à tous ses contemporains, car il n'était pas supérieur à Cambert ; non, l'Opéra ne se mourait pas entre les mains de

Enfin, et pour en revenir à l'affaire qui tenait tant d'intérêts en suspens, ceux de Lully d'une part, de l'autre ceux de Cambert, de Sourdéac et de Champeron, en troisième lieu ceux de Perrin, de Guichard et de Sablières, tout, naturellement, vint se briser contre la volonté du monarque et la puissance de son protégé. Ce n'est pas que, en ce qui les concernait, Sourdéac et Champeron ne tinssent bon, car voici la requête qu'à la date du 30 mai 1672 ils adressaient ensemble aux membres du Parlement :

A Nosseigneurs du Parlement.

Supplient humblement Alexandre de Rieux, chevalier, marquis de Sourdéac, et Laurens de Bersac de Fondant, escuyer, sieur de Champeron, disans qu'il a pleu au Roy par ses lettres pattentes du vingt huictiesme juin 1669 leur accorder soubz le nom de Pierre Perrin permission d'establir en cette ville de Paris et autres du royaume des accadémyes pour y faire des opperas et représentations des pièces de théastre en musique en vers françois, pareilles à celles d'Italie, et de prendre du publiq telles sommes qu'ils adviseroient pour les desdomager des grands frais qu'il conviendra faire pour les théastres, ma-

ses directeurs, puisqu'on le fit fermer au milieu du grand succès des *Peines et Plaisirs de l'Amour* ; non, ce n'est pas à l'acte qui mit Lully en possession de l'Opéra que nous devons la musique française, car j'atteste qu'avec Cambert nous eussions eu aussi une musique française, et bien française au moins, celle-là.

12.

chines, décorations, habitz et autres choses nécessaires, avec deffences à toutes personnes de faire de pareilles représentations, sans leur consentement et permission, pendant les douze années portées par lesdites lettres, soubz les peynes y contenües; au quel establissement les supplians ayans travaillé sans discontinuation depuis le dit temps, à grands frais, et couru risque plusieurs fois de perdre des sommes considérables qu'ilz y ont employées, le sieur de Lully voyant qu'ilz y avoient réussy avec aplaudissement et satisfaction du publiq, pour s'aproprier ce qui leur appartient et les en frustrer auroit suposé à Sa Majesté que n'ayans peu réussir audit establissement et soubz ce prétexte se seroit fait accorder la mesme permission d'establir des oppera par lettres du mois de mars 1672 avec révoccation de celles accordées aux supplians, lesquelz en ayans eu advis et que ledit s\ Lully en vouloit poursuivre l'enregistrement ilz y ont formé opposition sur laquelle les parties ont esté appointées en droit, ce qui a fait une instance par l'évennement de laquelle les sudplians espèrent que le dit sieur de Lully sera débouté de l'effect des lettres par luy obtenues, et que celles accordées aux supplians seront exécuttées, à l'effet de quoy ilz ont esté conseillez d'en requérir l'enregistrement.

Ce considéré, Nosseigneurs, il vous plaise procédant au jugement de la dite instance déboutant ledit s\ Lully de l'enregistrement des lettres par luy obtenues, ordonner que les lettres obtenues par les supplians soubz le nom dudit Perrin le vingt huictiesme juin 1669 seront enregistrées pour estre

exécuttées selon leur forme et teneur, condemner ledit Lully en tous leurs domages et interrestz et aux despens de ladite instance, et vous ferés bien.

Signé : ALEXANDRE DE RIEUX et DEFFONDANT, et DU BOIS, procureur. Et plus bas est escrit : et jugeant soit signifflié le xxx° may 1672 et signifflié ledit jour (1).

Lully, on peut le croire, ne resta pas sous le coup de cette protestation ; mais il n'avait pas besoin, lui, de s'attaquer directement au Parlement, sachant que de plus puissants que lui s'en chargeraient. Voici donc la supplique que, quatre jours après, il adressait à Colbert :

Monseigneur,

Depuis que j'ay eu l'honneur de vous entretenir sur l'Académie royalle de musique l'on me fait journellement de nouvelles chicannes, dont je prends la hardiesse de vous envoyer la dernière, par laquelle vous conoistrez, Monseigneur, qu'ils exposent faux en tout, et en premier lieu quand ils disent qu'ils ont obtenu les lettres patentes par le Roy soubs le nom de Perrin ; et en second lieu en exposant que j'ay surpris le Roy, eux qui ont présenté plusieurs placets à Sa Majesté et qui sçavoient mieux que moy ses intentions. Vous sçavez, Monseigneur, que je n'ay pris d'autre route dans cette affaire que celle que vous m'avez prescritte, et que dans le commencement je croiois qu'ils prendroient la mesme.

(1) La copie de cette pièce existe aux Manuscrits de la Bibliothèque nationale, *Mélanges*, 36, fol. 204.

Cependant ils n'ont eu garde de se soubmettre à vostre jugement, sçachant bien que vous ne souffririez aucune imposture de celles qu'ils suposent et qu'ils prétendent imposer au Parlement, et dont vous avez la connoissance plus que personne au monde.

Vous me fistes la grace de me faire espérer un mot en ma faveur à Mons' Du Coudray Geniers, mon rapporteur. Si j'osois vous supplier, Monseigneur, par mesme moyen de le détromper de tout ce qu'ils exposent dans leur requeste, vous me fairiez la plus grande charité du monde, estant enfin dans la dernière désolation de me voir condamné à combattre contre des faussetez, pendant que je devrois travailler à ce que le Roy m'a commandé, et que vous me faites la grace d'honorer de votre protection.

J'espère, Monseigneur, que par vostre bonté le Roy m'accordera la salle du Louvre, dans laquelle je fairois incessement travailler, non obstant les chicannes du procès et aurois l'honneur de vous voir avec Mons' Quinault pour vous monstrer quelque projet pour le retour du Roy (1), que je ne doute point qu'il ne réussisse lors qu'il aura vostre approbation.

Je suis avec tout le respect que je dois,

Monseigneur,

Vostre trés humble et très obéissant serviteur,

Jean-Baptiste Lully (2).

De Paris ce 3ᵉ Juin 1672.

(1) Louis XIV était alors en Hollande.
(2) Cette lettre n'est pas écrite par Lully, mais seulement signée. On la trouve aux manuscrits de la Bibliothèque nationale, *Mélanges*, 36, fol. 206.

Il va sans dire que Lully fut rapidement vainqueur. En dépit de toutes les oppositions légalement faites à l'enregistrement de ses lettres patentes, cet enregistrement fut opéré, comme on pouvait s'y attendre, à la suite et en vertu d'un arrêt du Parlement de Paris en date du 27 juin 1672. Guichard lui-même nous l'apprend en ces termes, dans une des pièces imprimées de son procès de 1676, en nous donnant des détails intéressants et en revenant sur les deux opéras qu'il avait faits avec Sablières:

..... Les autres véritez qui suivent immédiatement sont, qu'un mois après le premier de ces deux opera qui fut représenté à Versailles le 3 novembre 1671, par les soins du suppliant, le sieur abbé Perrin, qui avoit obtenu du Roy le privilége de l'Académie royalle de Musique dès le 28 juin 1669, et le sieur de Sablières, qui y avoit pris part quelque temps après, y associèrent tous deux le suppliant par un traité du 15 décembre 1671; qu'environ trois mois après ce traité Baptiste (Lully) fit révoquer ce privilége par le Roy, et en obtint le don de Sa Majesté pour luy seul à l'exclusion de tous autres, par des lettres patentes du mois de mars 1672, tout cela du consentement du sieur abbé Perrin, qui fut tout à fait désintéressé par Baptiste, mais sans la participation du suppliant, non plus que du sieur de Sablières, ausquels Baptiste n'en fit aucune raison; qu'à la vérité le sieur de Sablières et le suppliant s'opposèrent au greffe du Parlement, et entre les

mains de Monsieur le Procureur-général, à l'enregistrement de ces Lettres Patentes obtenuës par Baptiste au mois de mars 1672, mais qu'ils le firent avec une parfaite soumission aux ordres du Roy, qu'à la fin des conclusions de leur requeste contenant leur opposition du 20 juin de la mesme année 1672, ils se restreignirent à trois points principaux ; l'un à ce qu'il fust seulement surcis à l'enregistrement de ces Lettres Patentes obtenuës par Baptiste, jusques au retour de Sa Majesté qui en décideroit, l'autre à ce que cependant il fust permis à Baptiste d'establir par provision telle Académie, et de faire telles représentations en musique que bon luy sembleroit, et le dernier, à ce que les Lettres Patentes de Baptiste fussent définitivement enregistrées et exécutées, pourvu qu'il remboursast les frais et despens que le suppliant y avoit faits jusqu'alors ; qu'au reste cette opposition estant ainsi mitigée, le suppliant en abandonna les poursuites au sieur de Sablières son associé, et suivit au mesme instant Son Altesse Royalle Monsieur à la campagne ; que toutes ces choses donnèrent lieu à l'Arrest du Parlement du 27 du mesme mois de juin 1672, par lequel il fut ordonné que les Lettres Patentes de Baptiste pour l'établissement de son Académie de Musique, avec révocation de celles du sieur abbé Perrin, seroient enregistrées et exécutées, despens compensez ; comme le tout peut estre reconnu par la seule lecture du veu et du dispositif de ce mesme arrest du 27 juin 1672 (1).

(1) *Requeste d'inscription de faux*, en forme de factum, pour le sieur Guichard, intendant général des bastimens de

Il est certain que, de tous les intéressés, le plus lésé dans toute cette affaire fut le pauvre Cambert, dont noble était l'ambition, qui avait évidemment rêvé d'être l'instaurateur de l'opéra en France, et

Son Altesse Royalle Monsieur, contre Jean-Baptiste Lully, faux accusateur, Sébastien Aubry, Marie Aubry, Jacques du Creux, Pierre Huguenet, faux témoins, et autres complices. (Paris, 1676, in-4 de 118 pp.) — Dans une autre pièce du même procès, *Requeste servant de factum*, que j'ai déjà citée, Guichard s'exprime ainsi sur le même sujet : « Baptiste, qui n'avoit aucune part, et ne contribuoit en rien à ces opera ausquels Sa Majesté prenoit beaucoup de plaisir, conçeut une jalousie furieuse et une hayne mortelle contre le sieur de Sablières qui les avoit composez, et surtout contre le suppliant qui en estoit l'ordonnateur, et lui avoit préféré le sieur de Sablières ; de sorte que Baptiste voyant, si cela continuoit ainsi, qu'il pourroit bien demeurer inutile pour les plaisirs de Sa Majesté dans ces sortes de divertissemens, et d'ailleurs considérant que ce privilége produisoit un gain considérable dans le public, il mit tout en usage pour en obtenir la révocation à son profit, et l'obtint par des lettres-patentes du mois de mars 1672..... » C'est donc deux musiciens, Cambert et Sablières, dont Lully redoutait les talents, et qu'il sut réduire au silence et tuer sous lui par l'obtention de ces lettres-patentes. Il y avait en France deux compositeurs qui avaient fait des opéras avec succès, et l'on supprimait le privilège qui pouvait leur être utile pour le reporter sur un artiste étranger ! Et voilà comment Louis XIV encourageait l'art national !

Je n'ai pu avoir connaissance que de quatre pièces publiées par Guichard relativement à son procès avec Lully : 1° *Requeste d'inscription de faux* (1676) ; 2° *Requeste servant de factum* (sans date) ; 3° *Suite de la Requeste... (id.)* ; 4° *Réponse du sieur Guichard* aux libelles diffamatoires de Jean-Baptiste Lully et de Sébastien Aubry *(id.)*. Quant aux factums de Lully, je n'ai pu les découvrir. Je sais seulement que le nombre total des pièces publiées par les deux adversaires s'élève à douze environ.

Il y a deux éditions de la *Requeste d'inscription de faux* de Guichard, dont l'une, in-4, datée de 1676, et l'autre in-folio. Je ne connais pas la date de cette dernière, l'exem-

qui se voyait enlever ce rôle par un habile intrigant. Le succès de *Pomone* et des *Peines et Plaisirs de l'amour* avait été productif et avait sans aucun doute permis à Sourdéac et à Champeron de se récupérer de leurs avances ; quant à Perrin, qui avait eu sa part de bénéfices, il paraît bien certain qu'il fut désintéressé par Lully. Mais si, de son côté, Cambert avait gagné quelque argent, quel dédommagement pouvait-il trouver à l'inutilité désormais certaine de ses travaux, à la perte de ses plus chères espérances, de ses rêves de gloire, d'ambition, de popularité ? Il n'y en avait aucun. Il le comprit, puisqu'il ne voulut point rester en France, et que le chagrin qu'il ressentit de la cruelle situation qui lui était faite le porta à s'expatrier et l'obligea à passer en Angleterre, où il se fixa et où il mourut peu d'années après.

Mais nous reviendrons sur lui, sur Perrin et sur Sourdéac. La dépossession de ces trois fondateurs de l'Opéra ne clôt pas l'histoire des origines de ce théâtre. La guerre entre Lully et Guichard n'est pas terminée, et sur les faits connus nous allons voir se greffer un incident nouveau qui appartient à cette histoire.

plaire de la Bibliothèque nationale, que j'ai consulté, étant incomplet du titre ; mais elle est certainement antérieure à l'édition in-4, soit de quelques mois, soit de quelques semaines, car elle n'est pas tout à fait conforme à celle-ci, et dans la liste des faux témoins mentionnés par Guichard, elle ne comprend pas les noms d'Antoine Petit et d'Henri Paillet, qu'on trouve dans l'autre édition.

X

Dès que Lully se vit assuré, par le fait de la fermeture du théâtre de Sourdéac et de Cambert, de n'avoir plus à craindre aucune rivalité, il se mit à l'œuvre et songea à tirer parti du privilège que la faveur royale avait fait passer en ses mains. Il attira à lui quelques-uns des sujets de la troupe que Cambert avait eu tant de peine à former, leur adjoignit plusieurs autres chanteurs, fit construire à la hâte, rue de Vaugirard, en face le jardin du Luxembourg, sur l'emplacement d'un jeu de paume dit *du Bel-Air*, une salle nouvelle, et s'occupa de la pièce qui devait servir à l'inauguration de ce nouveau théâtre. Cet ouvrage, intitulé *les Fêtes de l'Amour et de Bacchus*, n'était qu'un pastiche assez informe, évidemment destiné, dans l'esprit du Florentin, à lui faire prendre position en attendant qu'il eût le temps de produire une œuvre plus régulière. « Lulli, dit Castil-Blaze, Lulli, poursuivant, exécutant son projet de bannir les musiciens français de leur théâtre national, s'empressa de coudre à la hâte un pastiche, en réunissant des morceaux qu'il avait composés pour la chambre, la chapelle du roi, pour les comédies de Molière, et plusieurs fragments du musicien Desbrosses. Benserade, Quinault, le président de Périgny l'aidèrent pour la fabrication

des *Fêtes de l'Amour et de Bacchus.* Molière, forcé d'accepter le rôle qu'il prête à son fagoteux, devint *parolier malgré lui* dans cette œuvre informe. En démeublant les divertissements ajoutés à *Pourceaugnac,* au *Bourgeois gentilhomme,* Lulli ne s'était pas contenté de sa musique, il avait aussi pris les vers qu'elle chantait (1). »

Malgré toute son activité, Lully ne put être prêt avant le milieu de novembre 1672, et c'est le 15 de ce mois qu'eut lieu l'inauguration de son Académie royale de Musique, par la première représentation des *Fêtes de l'Amour et de Bacchus* (2). Le 1er février de l'année suivante, Lully donnait son premier véritable opéra, *Cadmus,* qui obtenait un grand succès, et, Molière étant mort le 17 du même mois, il n'eut rien de plus pressé que d'obtenir de Louis XIV la mise hors des comédiens de sa troupe, afin de pouvoir s'installer dans la salle qu'ils occupaient au Palais-Royal, ce qu'il fit en effet au mois de juillet suivant (3).

(1) *L'Académie impériale de musique.* — La Vallière dit, en parlant des *Fêtes de l'Amour et de Bacchus :* « Cette pastorale est composée des morceaux les plus agréables que Quinault et Lully choisirent dans les Divertissemens de Chambord, de Versailles et de Saint-Germain ; ils y ajoutèrent quelques scènes nouvelles, des entrées de ballet, des machines, etc., pour en former un ouvrage suivi. » *(Ballets, opéras et autres ouvrages lyriques.)*

(2) La Vallière dit le 13, mais il est sans doute dans l'erreur, car tous les historiens de l'Opéra, Travenol en tête, donnent la date du 15 novembre.

(3) « Après la mort du célèbre Molière, dit le chevalier de Mouhy dans ses *Tablettes dramatiques,* sa veuve et sa

Je passe rapidement sur tous ces faits, mon intention n'étant point de retracer l'histoire de l'administration et des œuvres de Lully, mais d'arriver au différend qui s'éleva entre lui et Guichard.

Celui-ci voulait aussi s'occuper de théâtre, on l'a vu, puisqu'il avait essayé d'acheter à Perrin le privilège de l'Opéra, que Lully s'était fait défini-

troupe, se trouvant sans théâtre, par le don que le Roi avoit fait de la salle du Palais-Royal à Lully, elle acheta du marquis de Sourdéac, moyennant la somme de trente mille livres, une maison de la ruë Mazarine, dans laquelle il y avoit un fort beau théâtre, monté de toutes les décorations et de toutes les machines propres à représenter différens spectacles. L'ouverture s'en fit le 9 juillet 1673, il subsista jusqu'en 1689, et il finit par la dernière représentation de la tragédie de *Laodonice*, de M^{lle} Bernard. » — Sa conduite en cette circonstance donne une preuve, entre mille autres, de la nature égoïste, envahissante et basse de Lully. On sait tous les services, de tout genre, qu'il devait à Molière. Ce qu'on sait moins, c'est qu'il lui devait... de l'argent. En 1670, lorsqu'il avait fait construire sa maison de la rue Neuve-des-Petits-Champs, Lully s'était trouvé à court et avait dû s'adresser à Molière pour le tirer d'embarras ; celui-ci lui avait prêté une somme de *onze mille livres* (on voit qu'il ne s'agissait pas d'un petit denier), portant intérêts, bien entendu. Or, cette somme était due encore à Molière lorsqu'il mourut, et Lully n'attendit même pas que le corps de son ami fût refroidi pour obtenir du roi que les comédiens de sa troupe (qui avaient été si souvent les siens) fussent dépossédés de leur salle à son profit, comme la première administration de l'Opéra avait été dépossédée de son privilège, toujours à son profit. Les comédiens du Palais-Royal ne savaient où porter leurs pas, — Lully s'en souciait bien ! Ils allèrent précisément se réfugier dans la salle de la rue Guénégaud, première demeure de l'Opéra, qu'ils acquirent de Sourdéac et de Champeron. (*V.* pour ce prêt de 11,000 livres, fait par Molière à Lully, le livre de M. Eudore Soulié : *Recherches sur Molière et sur sa famille.*)

tivement attribuer. N'ayant pu réussir par ce moyen, il en employa un autre, et, flattant la manie.... académique du roi, il obtint de lui un nouveau privilège, celui d'une *Académie royale des spectacles*. La chose était nouvelle, en ce sens qu'il ne s'agissait pas ici d'un théâtre de tragédie, de comédie ou d'opéra, mais de plusieurs salles populaires à élever dans Paris pour y donner des spectacles qui semblaient devoir se rapprocher un peu des jeux de l'antiquité païenne, et présentait encore ceci de particulier que le détenteur du privilège était tenu de donner chaque année un certain nombre de représentations gratuites. Pour ces diverses raisons, la teneur du privilège accordé à Guichard est curieuse à plus d'un titre. Voici ce document :

Louis par la grâce de Dieu, Roy de France et de Navarre, à tous ceux qui ces présentes lettres verront, salut.

Les spectacles publics ayant toujours fait les divertissemens les plus ordinaires des peuples et pouvant servir à leur félicité aussy bien que le repos et l'abondance, Nous ne nous contentons pas de veiller à la tranquillité de nos sujets par nos travaux et nos soins continuels, Nous voulons bien y contribuer encore par des divertissemens publics. C'est pourquoy nous avons agréé la très-humble supplication qui nous a esté faite par nostre cher et bienamé Henri Guichard, intendant des bastimens et

jardins de nostre très-cher et très-amé frère unique, le duc d'Orléans, de luy permettre de faire construire des cirques et des amphithéâtres pour y faire des carrousels, des tournois, des courses, des joustes, des luttes, des combats d'animaux, des illuminations, des feux d'artifice et généralement tout ce qui peut imiter les anciens jeux des Grecs et des Romains.

A ces causes, estant informé de l'intelligence et grande connoissance que le sieur Guichard s'est acquises dans la conduite de ces actions publiques, Nous luy permettons d'establir en nostre bonne ville de Paris des cirques et des amphithéâtres pour y faire lesdites représentations, sous le titre de l'*Académie royale de spectacles* pour en jouir par lui, ses hoirs et ayans cause, avec pouvoir d'associer avec luy qui bon luy semblera pour l'establissement de ladite académie. Et pour le dédommager des grands frais qu'il luy conviendra faire, Nous luy permettons de prendre telle somme qu'il jugera à propos, et d'establir des gardes et autres gens nécessaires aux portes des lieux où se feront lesdites représentations. Faisant très-expresses inhibitions et défenses à toutes personnes de quelque qualité qu'elles soyent, mesme aux officiers de nostre maison, d'y entrer sans payer; comme aussy de faire faire lesdites représentations et spectacles, en quelque manière que ce puisse estre, sans la permission par écrit dudit sieur Guichard, à peine de 10,000 livres d'amende et de confiscation des amphithéâtres, décorations et autres choses, dont un tiers sera applicable à Nous, un tiers à l'hospital général, et l'autre tiers au sieur Guichard; à la réserve néan-

13

moins des illuminations et feux d'artifice, dont l'usage sera libre et permis comme auparavant nos présentes lettres, et à la charge qu'il ne sera chanté aucune pièce de musique auxdites représentations (1) et que lesdits spectacles seront donnés gratis à nostre peuple de la ville de Paris.... fois l'année, révoquant et annulant par ces présentes toutes permissions et priviléges cy-devant donnés.

Ce privilège fut accordé à Guichard au mois d'août 1674, au retour du roi de la campagne de Franche-Comté. On se rappelle, d'abord que Guichard était attaché à la maison de Monsieur, ensuite qu'il avait écrit, avec Sablières, deux opéras qui, sur l'ordre royal, avaient été représentés à la cour, ce qui l'avait mis tout à fait dans les bonnes grâces du monarque. Mais cela ne faisait pas l'affaire de Lully, qui, s'il n'avait pu empêcher la délivrance des lettres patentes relatives à l'Académie royale des spectacles, prétendait sans doute ne reculer devant *aucun* moyen pour les rendre inutiles et de nul effet. Il fallait, en vérité, que cet homme exerçât sur l'esprit de Louis XIV un ascendant étrange, et fût bien assuré de l'impunité pour oser agir ainsi qu'il le fit en cette circonstance. Ce serait à ne pas croire, tellement ses procédés furent monstrueux, si les factums de Guichard, pièces rendues publiques au cours du

(1) On voit que Lully, évidemment consulté à ce sujet, avait pris ses précautions contre toute possibilité ou velléité de concurrence.

procès qui s'ensuivit, n'étaient là pour nous attester la vérité. Voici ce que disait Guichard dans une de ces pièces :

...... L'appréhension qu'eut Baptiste que ce nouveau privilége ne diminuât les profits de son Opera, augmenta la jalousie et la hayne qu'il avoit conceüe contre le suppliant dès le temps de ces deux premiers opera dont il avoit pris la conduite par ordre du Roy en 1671 et 1672 ; mais cette jalousie et cette hayne de Baptiste allèrent jusques à l'excès, quand il sçeut que le suppliant avoit associé avec luy le sieur Vigarani, pour faire ensemble l'establissement de ce privilége, suivant le traitté fait entr'eux à Saint-Germain le 18 février 1675, lequel est produit au procez : Vigarani conduisoit les machines de l'Opera de Baptiste, luy seul dans Paris estoit capable de le faire, Baptiste voyoit que Vigarani l'alloit quitter, pour s'attacher à ce nouvel establissement, et qu'il ne pouvoit soûtenir son Opera sans Vigarani ; il ne donna plus de bornes alors à sa jalousie et à son avarice, et plustost que de souffrir cette perte, il se résolut de perdre le suppliant à quelque prix que ce fût.

Il sçavoit, comme une chose qui estoit publique à St-Germain, que le suppliant avoit rompu avec Marie Aubry, et qu'elle en avoit conçeu un si grand ressentiment, qu'elle n'avoit plus à son égard que des pensées de fureur et de vengeance (1). Baptiste

(1) Marie Aubry, qui avait fait partie de la troupe de Cambert et que Lully avait recueillie dans la sienne, avait joué aussi dans l'opéra de Sablières et Guichard, et formé

embrassa cette occasion, se joignit avec cette créature qui estoit, comme elle est encores à présent, dans sa dépendance et à ses gages par l'employ de chanteuse à son Opéra, et creût qu'il ne pouvoit mieux s'adresser qu'à elle, principalement dans cette conjoncture, pour la confidence et l'exécution d'un dessein qui sembloit favoriser leurs intérests particuliers, et contribuer à leur vengeance commune. Ils consultèrent ensemble les moyens qu'ils pourroient ténir pour se vénger et se deffaire du suppliant, en le perdant à la Cour; Baptiste, dont l'esprit italien est remply de l'idée des crimes de son pays, proposa de supposer au suppliant une accusation de l'avoir voulu faire empoisonner, s'imaginant qu'une plainte de cette nature portée directement au Roy, feroit esloigner aussi-tost le suppliant de la Cour, et qu'il n'y avoit qu'à trouver deux ou trois faux témoins pour la soutenir devant Sa Majesté; Marie Aubry de sa part offrit Aubry son frère comme un homme propre pour une telle entreprise : Baptiste de son costé joignit à Aubry les nommés du Creux et Huguenet, ses créatures les plus dévoüées, et formèrent ainsi le complot de perdre le suppliant à la Cour, par cette fausse accusation (1).

une liaison avec ce dernier. Elle est, avec un nommé le Vié, la seule des interprètes de cet ouvrage dont j'aie eu connaissance : « Le suppliant avoit aussi conceu quelque affection pour le nommé le Vié, médecin ou opérateur... parce que le Vié avoit aussi chanté dans les deux opéras qui furent composez, répétez et représentez par les soins du suppliant à Versailles et à Saint-Germain à la fin de 1671 et au commencement de 1672. » (Guichard : *Requeste d'inscription de faux*, etc., p. 89.)

(1) *Requeste servant de factum*, pp. 5 et 6.

On croit rêver en lisant de telles choses, en voyant tant d'infamies commises par un seul homme, et par un homme placé dans la situation qu'occupait Lully ! Et pourtant les pièces imprimées, authentiques, sont là, sous nos yeux, pour attester l'exactitude des faits mentionnés par Guichard. En mettant les choses au pire en ce qui concerne ce dernier (que nous ne pouvons guère juger aujourd'hui, car nous ne le connaissons que par les détails de cet étrange procès), en supposant, ce qui paraît fort admissible, que sa moralité fût douteuse ou problématique, en admettant que Lully eût personnellement à se plaindre de lui, peut-on imaginer un procédé de vengeance plus infâme que celui qui consistait à accuser publiquement un homme de tentative d'homicide à son égard, et cela parce que cet homme avait eu l'audace de vouloir se faire un instant son rival, son concurrent ? Peut-on comprendre, enfin, que la protection royale ait couvert assez Lully, en de telles circonstances, pour que cette accusation, reconnue dix fois fausse, et s'étant retournée contre son auteur, n'ait pas provoqué contre lui un jugement dont la sévérité le perdît à tout jamais (1) !

(1) Lully était connu, par cela même méprisé de tous, et Boileau n'était que le porte-voix de l'opinion publique lorsqu'il s'exprimait ainsi, sur son compte, dans son Epître IX, adressée au marquis de Seignelay, secrétaire d'Etat, et datée de 1675 :

Cette affaire, qui prit des proportions énormes et qui ne dura guère moins de trois années, fut d'ailleurs un scandale public et fit grand bruit dans Paris, comme on peut le croire. Lully se prenait à forte partie, et Guichard, qu'il eut le pouvoir de faire emprisonner préventivement et de tenir quinze mois sous les verrous, n'était pas homme à se laisser écorcher sans crier. On peut dire qu'en cette circonstance ce dernier fit preuve d'une rare énergie, et qu'il se défendit avec une ardeur, une intelligence et une âpreté que justifiait, au surplus, la situation dangereuse qui lui était faite par l'odieuse conduite de son adversaire, publiant contre lui des mémoires écrasants et accumulant, à son tour, des imputations telles que tout autre que le Florentin aurait pu s'en mal trouver. On peut s'étonner, en effet, que celui-ci n'ait pas succombé dans la lutte audacieuse qu'il

> En vain par sa grimace un bouffon odieux
> A table nous fait rire et divertit nos yeux :
> Ses bons mots ont besoin de farine et de plâtre.
> Prenez-le tête à tête, ôtez-lui son théâtre,
> Ce n'est plus qu'un cœur bas, un coquin ténébreux :
> Son visage essuyé n'a plus rien que d'affreux.

On peut sans peine supposer que Boileau eût parlé plus sévèrement encore, s'il n'avait craint de mécontenter Louis XIV. Encore fallait-il que le sentiment et le ressentiment publics fussent bien forts contre le Florentin, pour que le poëte osât même le qualifier ainsi.

La Fontaine, qui n'avait ni fiel ni haine, a cependant, lui aussi, déchargé un jour sa bile contre Lully en écrivant sa satire intitulée *le Florentin*. On trouvera ce morceau reproduit plus loin, aux *Pièces complémentaires et justificatives*.

avait engagée, et l'on se demande quel nom mériterait la prétendue justice qui le protégea d'une façon si tutélaire contre ses propres méfaits. Il faut lire les libelles de Guichard pour connaître quel homme était Lully, et à quel point cet homme était misérable.

J'en voudrais donner ici quelques extraits significatifs. Mais la langue française avait, au dix-septième siècle, des privilèges qu'elle n'a pas conservés aujourd'hui ; aussi me serait-il impossible de reproduire à cette place certains détails des faits que Guichard, d'ailleurs emporté par un ressentiment légitime, articulait contre Lully. Voici cependant, comme entrée en matière et pour donner une idée de sa *manière* à ce sujet, un passage de sa *Response* aux factums de Lully. On ne s'arrêtera point à ce qu'il dit de la «bassesse» des origines de celui-ci ; les grands artistes n'ont point d'origine ; ils sont ce qu'ils sont, et ce que les fait leur génie ; mais ceci fait connaître sa nature, ses goûts et ses penchants :

Chacun sçait de quelle trempe et de quelle farine est Jean-Baptiste ; le moulin des environs de Florence, dont son père était meunier, et le bluteau de ce moulin qui a esté son premier berceau, marquent encore aujourd'huy la bassesse de son origine. Quand un vent meilleur que celui de son moulin l'eut poussé en France à l'âge de treize ans, peut-on dissimuler que le hasard le jetta dans le commun de

Mademoiselle, parmy les galopins ? Ignore-t-on qu'il sçeut adroitement se tirer de la marmite avec son archet ? Les comptes de la maison de cette princesse ne font-ils pas foy qu'il fut peu de temps après valet des valets de sa garde-robe, puis petit violon, puis plus grand violon, et n'est-il pas bien plaisant après cela de vouloir apliquer faussement aux autres tout ce qu'on luy peut si légitimement reprocher ?

Voilà les titres honteux du personnage qui ose néanmoins dans sa Requeste se comparer *à ces grands hommes de l'Antiquité, que les Romains recevoient dans le corps du Sénat, quoy-qu'ils fussent estrangers, comme étans nécessaires à la République!* Luy qui ne peut tout au plus prétendre qu'à la qualité d'affranchy, après avoir porté celle d'esclave, et dont le vice qu'il a succé avec le laict de son pays s'oppose au droit de naturalité qu'il a receu dans le nostre....

Le suppliant ne prétend point entrer icy dans le détail des débauches infàmes et du libertinage de Baptiste ; il ne veut pas soüiller les oreilles des juges par le récit d'une longue suite d'ordures et d'infamies *semblables à celles qui ont autrefois attiré le feu du ciel sur des villes entières,* et qui auroient fait infailliblement chasser ce libertin de la Cour peu de temps après qu'il eut commencé d'y paroître, si l'on n'avoit crû trouver un jour dans son repentir de quoy justifier la grâce qu'on luy fit en faveur de la musique.

Il est vray de dire que cet Arion de nos jours doit son salut à son violon, comme celuy de Lesbos fut

redevable du sien à sa harpe, qui le tira du naufrage. Le vent qui a reçeu les cendres de l'infâme Chausson dont le procez note Baptiste, a porté cette vérité si loin, que mesme les gazettes estrangères, au sujet d'un méchant feu d'artifice qu'il s'avisa de faire vis-à-vis sa maison, en l'année 1674, publièrent partout que *s'il n'avoit pas reüssi dans ce feu-là, on reüssiroit mieux à celuy qu'il avoit mérité en Grève* (1).

Ce dernier paragraphe n'est-il pas significatif ? — Plus loin, Guichard dit encore :

Cet homme qui n'est pétry que d'ordure et de bouë, regarde tout le monde du mesme œil dont il se void luy-mesme, et comme ceux qui portent leur veüe sur quelques objets au travers d'un verre coloré, s'imaginent que ces objets en ont la couleur, quoy qu'ils conservent celle qui leur est propre ; de mesme ce libertin de profession, dont la veüe qui s'est affaiblie par l'excez des débauches, ne porte pas plus loin que luy, confond tout le monde dans la crapule et le libertinage qui luy sont particuliers.

Ceci est pour l'attaque. Nous allons voir comment est traitée la défense.

Lully, qui, je l'ai dit, ne reculait devant rien, avait échafaudé contre Guichard tout un système d'accusations infâmes, toute une série d'impu-

(1) *Response du sieur Guichard aux libelles diffamatoires de Jean Baptiste Lully et de Sébastien Aubry*, pp. 16 et 17.

13.

tations odieuses, sans fondement, dont quelques-unes même n'avaient nullement trait à l'affaire pendante entre eux deux, mais dont l'ensemble était destiné à noircir sa victime aux yeux des juges, et à en faire le scélérat le plus accompli. Aidé de plusieurs faux témoins, mais surtout de son complice Aubry, un autre misérable qui ainsi que lui méritait la corde, il accusa Guichard d'avoir voulu l'empoisonner, lui, Lully, puis d'avoir essayé de faire assassiner Aubry par un sculpteur nommé Jacquin, puis d'avoir blasphémé, puis d'avoir dérobé les vases sacrés d'une église, puis d'avoir volé et empoisonné son propre beau-père, puis enfin, que dirai-je? d'avoir, à cinq reprises différentes, communiqué à sa femme un mal innomé...

Sur ces différents chefs d'accusation, Lully avait réussi à faire emprisonner Guichard, et il n'y avait pas moins de quinze mois que celui-ci était privé de sa liberté lorsqu'il publia sa *Response du sieur Guichard aux libelles diffamatoires de Jean-Baptiste Lully et de Sébastien Aubry.* Dans cette défense très-longue, mais très-énergique et très-habile, et dont on vient d'avoir un avant-goût, Guichard s'exprime ainsi sur le compte de ses deux ennemis :

Ces cruels persécuteurs ne se contentent pas de faire gémir le suppliant depuis quinze mois dans une prison honteuse et injuste, sous le poids de leurs

persécutions ; il insultent encore à la victime qu'ils voudroient immoler, et l'accusent de proférer des blasphèmes contre Dieu, duquel il attend la justification et la vangeance tout ensemble de son innocence opprimée: mais le chapelain de la prison, et tous les prisonniers, témoins fidèles de la patience et de la conduite du suppliant, les ont encore démentis par l'attestation qu'ils ont donnée du contraire, le douze du présent mois d'Aoust, par devant le Beuf et de Troyes, notaires, laquelle est pareillement produite au procez.

L'infâme Aubry, sur tout, fait bien voir de quoy il est capable, de quels déguisemens, et de combien de fausses circonstances il sçait couvrir et appuyer ses mensonges, quand il suppose, en se parant mesme du voile de la religion qu'il prophane, *que le suppliant et le nommé Jacquin, plains de vin tous deux, attaquèrent luy Aubry dans la mesme prison, le propre jour de Pâques, comme il sortoit de la communion, et lui donnèrent cent coups dont Monsieur Deffita* (1) *ne luy a point fait de justice ;* puisque par la plainte du sieur Jacquin, par l'information faite à sa requête par Monsieur de Quélin conseiller en la cour ; par les rapports de cinq chirurgiens jurez ; par le décret décerné contre Aubry et ses trois complices ; par la provision de cent livres adjugée contre eux au sieur Jacquin, il est prouvé qu'Aubry, cette beste féroce, accoûtumée au sang et au carnage, ne pouvant s'empêcher, tout enchainé qu'il est, d'ensanglanter ses mains, de peur d'en

(1) Lieutenant criminel au Châtelet.

perdre l'habitude, a assassiné avec ses trois complices le sieur Jacquin le 13 avril, lendemain de la Quasimodo, entre les quatre à cinq heures du soir, qu'ils luy ont rompu une côte, et que le suppliant n'est meslé dans cette affaire en façon quelconque ; nonobstant tout cela Aubry a le front de soûtenir *que le suppliant et Jacquin l'ont excédé le propre iour de Pasques, comme il sortoit de la communion* (1).

. .

Tout ce qui a esté remarqué iusques icy n'a pas espuisé les artifices, ny satisfait la fureur de Baptiste et d'Aubry. Voicy une scène d'une nouvelle invention, on va introduire sur le théâtre des monstres inconnûs jusqu'à cette heure, on exposera de nouveaux empoisonnemens, des parricides, des vols, et des sacriléges.

Aubry ne se contente pas d'accuser le suppliant d'avoir voulu faire empoisonner Baptiste : quand le scélérat se voit convaincu par ses propres mensonges, de la fausseté de cette accusation, il passe à une autre aussi fausse et bien plus criminelle : Il

(1) Tout est étrange dans cette affaire étonnamment mystérieuse. Comment se fait-il que Guichard, Aubry et Jacquin fussent emprisonnés tous trois, en même temps et dans le même endroit? Je ne saurais le dire. Tout ce que je sais, c'est que Lully se trouva mêlé à cette tentative d'assassinat contre Jacquin, ainsi que le prouve un libelle publié à son tour par celui-ci, et dont je n'ai pu malheureusement découvrir que le titre : *Requête imprimée de François Jacquin, sculpteur ordinaire de Monsieur, frère unique du Roi, ingénieur et architecte, contre Lully, à l'occasion d'une tentative d'assassinat commise sur sa personne par les nommés Bénard et complices.* Paris, 1676, in-4.

avance impunément *que le suppliant a empoisonné le sieur le Vau son beau-père ; qu'il a volé ses principaux effets; qu'il y a eu décret contre luy pour raison de cela ; qu'il a esté emprisonné en vertu de ce décret ; qu'il auroit esté pendu sans un ordre de le transférer à la Bastille ; qu'il en est sorty sans faire prononcer sur son procez ; que ce procez est encore indécis ; et que la Cour peut l'examiner, si elle le trouve à propos.*

C'est icy que le suppliant se jette aux pieds de la Cour pour lui demander tout de nouveau la justice et la réparation qui luy sont deuës ; cet empoisonnement imaginaire, ce vol supposé, ce décret chimérique, cet emprisonnement prétendu, cette grâce invisible, ce procez indécis, sont des fantômes sortis de l'imagination corrompuë d'Aubry, dont on ne verra jamais la moindre trace dans pas un greffe, et cependant cet imposteur effronté a l'impudence de dire à la Cour *qu'elle peut examiner ce procez, si elle le trouve à propos.*

Est-ce le désespoir d'Aubry, ou l'impunité de ses crimes qui luy fait croire qu'il pourra surprendre la religion de ses iuges ? Sous quelle authorité ose-il leur imposer iusques dans leur tribunal ? Et prétent-il les forcer à recevoir des impostures sans preuves et des calomnies sans fondement ? Lors qu'il accuse encore le suppliant *d'avoir composé des chansons impies contre Dieu, contre la sainte Vierge, les Apostres, la Magdelaine, et tous les saints; et cela, chez la nommée Beauregard, ruë Fromenteau, avec les nommés Montenglos et la Foucandière* ; et qu'il ajoute, *que l'information qui en fut faite, environ*

le mois de juin 1669, *est au greffe du Chastelet.*

Y eut-il jamais de fable plus circonstantiée que l'est celle-là? Et ne diroit-on pas qu'elle approche de la vérité, tant il luy en donne la couleur et la ressemblance? L'action, le temps, le lieu, les personnes, tout y est marqué; mais que l'on feüillette les registres de tous les greffes, on n'y trouvera point cette information imaginaire, et l'on connoistra que ces suppositions exécrables, ne sont que des estres de raison qui n'ont jamais été dans la nature des choses.

Enfin, pour dernier comble d'horreur, et pour achever la catastrophe de ce funeste opera, Baptiste et Aubry avancent dans leurs libelles, *Que le suppliant en la mesme année 1669 vola et emporta les ornemens de l'église du Couvent des Filles de la Miséricorde, Faubxourg saint Germain, et qu'ils s'en servirent à un usage si abominable, qu'ils n'osent,* disent-ils, *s'en expliquer davantage* (1). »

(1) *Responsе de Guichard*, etc., pp. 10, 11, 12 et 13.
Ailleurs, dans sa *Requeste d'inscription de faux* (édition in-folio, p. 3), Guichard parle ainsi d'Aubry, qu'il récuse comme témoin dans son procès, et de sa famille :

« Sébastien Aubry, vulgairement appelé le petit Aubry. — Pour le reprocher valablement, il n'y auroit qu'à dire son nom tout seul, et sans y adjouster aucune autre chose. Nommer le petit Aubry, c'est faire en trois mots un amas horrible de tous les reproches et de toutes les infamies.

« Son père estoit un maistre paveur, qui a toûjours fait paroistre beaucoup de probité dans son employ, qui a vescu avec assez d'honneur selon sa condition, qui est mort dans l'estime de tous ceux de sa connoissance, et qui après tout n'eut jamais d'autre confusion ny de plus grand déplaisir en vivant et en mourant, que d'avoir veu dans sa nombreuse famille deux de ses fils et une de ses filles, qui en avoient toûjours esté le déshonneur, l'opprobre et le rebut dès les premières années de leur plus tendre jeunesse.

On voit ici quelle était l'ignominie de Lully, et l'infamie des moyens employés par lui. Dans ce procès scandaleux et multiple, il groupa autour de lui un certain nombre d'individus dont, pour la plupart, la moralité égalait la sienne, et qu'il cita comme témoins. En voici une liste, telle que j'ai pu l'établir d'après une des pièces publiées par Guichard (1) :

1. — Pierre Huguenet, ordinaire de la musique du roi, petit violon de Lully (premier témoin de la première information) ;

« La mère du petit Aubry, laquelle est encore en vie et qu'on appelle Jeanne Papillon, a le malheur et la honte d'avoir esté la sœur de ce fameux maistre d'escrime et infâme gladiateur Papillon, qui ne fut point pendu ny roüé, mais qui mérita mille fois de l'estre. Le petit Aubry est digne nepveu de cet oncle mort, et peut passer pour son image vivante, non-seulement selon la chair et le sang, mais encore selon les mœurs et l'esprit.

« Le plus âgé de ses deux frères est maistre paveur, on le nomme Jean Aubry, dit *des Carrières* ; il a espousé la sœur de la Molière (*a*) qu'il a autant deshonorée par son alliance, qu'il a esté diffamé lui-même par celle de cette prostituée.

« Le second frère du petit Aubry s'appelloit Nicolas Aubry. C'estoit un débauché, un prodigue, un cruel d'inclination, un breteur, un brigand, un assassin de profession. Il fut très-justement, mais il mourut très-misérablement dans la rencontre du vol et de l'assassinat qu'ils commirent eux deux ensemble sur le grand chemin de Chaillot au mois d'octobre de l'année 1669, comme il sera plus amplement expliqué cy-après.

« Marie Aubry est la seule de toutes les quatre sœurs du petit Aubry qui soit connuë par ses désordres. »

(*a*) Geneviève Béjart, sœur de la femme de Molière.

(1) *Requeste servant de factum*, etc., pp. 20-26.

2. — Jacques du Creux, receveur à la porte de l'Opéra, ayant le privilège de vendre de la limonade dans le théâtre, fournisseur de masques et diverses parties de costume pour le théâtre (second témoin de la première information);

3. — Pierre Pin, domestique d'Aubry (quatrième témoin de la première information);

4. — Marie Aubry, sœur d'Aubry, chanteuse de l'Opéra (sixième témoin de la première information);

5. — Pierre Le Vié, beau-frère d'Aubry, se disant docteur en médecine de la faculté de Montpellier, « s'expose et chante sur le théâtre de l'Opéra » (premier témoin de l'addition d'information);

6. — Marie-Magdelaine Brigogne, chanteuse de l'Opéra (second témoin de l'addition d'information);

7. — Marie Verdier, chanteuse de l'Opéra (troisième témoin de l'addition d'information);

8. — Marie Legrand, servante de la mère d'Aubry (quatrième témoin de l'addition d'information);

9. — La Mollière, comédienne, alliée avec Aubry, « dont le propre frère a épousé sa propre sœur » (1) (premier témoin de la troisième information, du 16 septembre 1675);

(1) Geneviève Béjart, dont il est question plus haut.

10. — Jean Visé « amant dévoüé de la Molliere » (1) (second témoin de la troisième information) ;

11. — Barthélemy Rivialle, dit La Rivière (premier témoin de la quatrième information, du 20 mai 1676) ;

12. — Antoine Petit, charpentier, qui avait travaillé à l'Opéra et aux maisons de Lully (second témoin de la quatrième information) ;

13. — Henry Paillet (troisième témoin de la quatrième information) ;

14. — Edme Bouin, « maître du cabaret de la Devise royale, ruë Saint Honoré, au-dessus du Palais-Royal » (cinquième témoin de la première information) ;

15. — Richard Picart, vendeur de tabac (septième témoin de la première information) ;

16. — Germain des Foux, « garçon du cabaret de la Devise royalle ». huitième témoin de la première information) ;

17. — Jacqueline Flament, femme de Richard Picart (neuvième témoin de la première information) ;

18. — La demoiselle de Beaucreux (cinquième témoin de l'addition d'information).

(1) Jean Donneau de Visé, historiographe de France, auteur dramatique, fondateur et rédacteur du *Mercure galant*, et qui était effectivement l'amant reconnu d'Armande Béjart, veuve de Molière.

Sur ces dix-huit témoins cités à la requête de Lully, treize, pour différentes raisons, furent récusés par Guichard, qui n'accepta que le témoignage des cinq derniers. Il est vrai que ceux-ci avaient témoigné en sa faveur. Je ne saurais entrer dans le détail de tous les faits qu'il reproche aux premiers pour motiver son refus de les accepter (1); il en est deux cependant, au sujet desquels ses allégations sont tellement caractéristiques, qu'il n'est pas sans intérêt de les reproduire. L'un est Barthélemy Rivialle, dit La Rivière, qui se faisait appeler tantôt La Rivière le Boëme, tantôt La Rivière La Tour, tantôt encore La Rivière Nichon; l'autre était Jacques du Creux. S'il faut en croire Guichard, tous deux n'étaient rien de moins que des assassins. Voici ce qu'il dit de La Rivière : — «... Ce lâche témoin et ce complice inséparable des crimes d'Aubry, a encore assassiné et tué avec luy, le nommé François de la Haye, le premier jour de Janvier 1674, dans le Cloistre Nostre-Dame, tout proche de la porte de l'Église Cathédrale, et presque au pied des autels,

(1) La thèse soutenue par la plupart des témoins cités sur la demande de Lully était celle-ci : Que Guichard avait voulu empoisonner Lully dans le but de devenir ensuite directeur de l'Opéra, se croyant sûr d'obtenir le privilège de ce théâtre une fois son possesseur disparu. Selon Lully, c'est en mélangeant de l'arsenic avec le tabac qui lui était destiné que Guichard aurait tenté de l'empoisonner. Il l'accusait aussi de l'avoir voulu faire assassiner par le sculpteur Jacquin.

pendant qu'on y faisoit le service divin. Leur procez a été instruit pour raison de ce, joint à celui du suppliant, et renvoyé par arrest de la Cour du 19 Août 1675 pour estre fait et parachevé; ainsi ces deux meurtriers sont actuellement dans le crime de cet assassinat, ainsi ces deux faux témoins ne doivent point estre entendus contre le suppliant, et leur témoignage ne peut estre admis en justice (1). » Quant à Jacques du Creux, Guichard s'exprime ainsi à son sujet : — « Pour ce qui regarde Jacques du Creux, voicy neuf reproches particuliers contre luy, qui sont hors de toute contestation à son égard..... 8° Il est encore maintenant *in reatu* et en décret de prise de corps sur des informations faites contre luy aussi bien que contre Aubry son complice ordinaire, pour un assassinat qu'ils ont commis tous deux ensemble en la personne d'un cocher, en plain iour, ruë Saint Honoré, vis à vis celle des Prouvaires (2). »

On juge combien les détails d'une telle affaire, dans laquelle on voyait paraître de tels individus, devait passionner et la ville et la cour. Tout Paris s'en occupait, et ce fut à ce point que l'autorité ecclésiastique en vint à faire afficher à la porte de toutes les églises, et particulièrement de Saint-Eustache, un monitoire par lequel elle faisait appel,

(1) *Suite la Requeste d'Henri Guichard*, etc., p. 14.
(2) *Requeste d'inscription de faux*, etc., 2° partie, pp. 32-33.

dit-on, à la conscience de tous les fidèles, invitant tous ceux qui auraient quelques renseignements à donner à aller déposer auprès de la justice. Ce document d'un caractère particulier n'a laissé aucune trace, et pour ma part je n'ai pu découvrir un exemplaire de ce monitoire, qui probablement, d'ailleurs, ne nous ferait rien connaître de bien intéressant, et se bornerait à constater l'importance qu'avait prise le procès de Guichard et de Lully.

Mais pendant que se déroulait ce procès, que devenait l'*Académie royale des spectacles*, qui en était en réalité la première cause, et pour laquelle des lettres patentes avaient été accordées à Guichard? Ces lettres patentes restaient sans effet, Lully intriguant toujours pour les rendre inutiles, et Guichard, on le conçoit, étant trop occupé à se défendre pour pouvoir songer à en tirer parti. Dans sa publication des *Lettres, Instructions et Mémoires de Colbert*, M. Pierre Clément dit à ce sujet : « Guichard, ayant voulu introduire de la musique dans ses spectacles, fut bientôt attaqué par Lully. » Equivoque et vague, cette double affirmation tendrait à faire croire, d'abord que Guichard ouvrit son théâtre, ensuite que Lully voulut simplement lui interdire d'y faire de la musique. Or, par tout ce qui précède, nous savons maintenant comment les choses se passèrent : Lully, furieux de voir Guichard en possession du privilège d'un théâtre, voulant à tout prix lui rendre

impossible l'exploitation de ce privilège, et ne voyant aucun moyen direct d'en venir à ses fins, ne trouva rien de mieux que de chercher à le perdre en l'accusant de toute une série de crimes et en prétendant, entre autres, qu'il avait voulu l'empoisonner.

Eh bien, il faut le dire, à la honte de la morale et de l'équité, Lully finit par réussir, et sa ruse, son audace, son infamie portèrent leurs fruits. Non qu'il fît condamner Guichard comme il l'espérait, mais parce qu'il obtint la révocation de ses lettres patentes, seul but réel qu'il poursuivait. Voici, en effet, ce que nous dit encore M. Pierre Clément : « Le 22 Mars 1676, Colbert écrivit au procureur général que le Roi voulait que cette affaire fût bientôt terminée. Deux ans plus tard, le 14 Juin 1678, il lui défendit de faire enregistrer les lettres patentes accordées en 1674. »

C'est à la même époque que prit fin, à la suite d'une série de jugements successifs, le procès de Guichard et de Lully, qu'on eût pu croire interminable; plusieurs autres affaires s'étaient greffées, on l'a vu, sur l'affaire principale, quelques-uns des témoins s'étaient vus transformés en accusés, et ces jugements ne s'élevèrent pas à moins de dix ou douze. Pour compléter l'idée qu'on peut se faire, à ce sujet, de la moralité de Lully, je dirai que son principal complice, Sébastien Aubry, qui grâce à lui avait obtenu d'abord

des lettres de rémission, s'était vu ressaisir par le Parlement à la suite des révélations de Guichard et des accusations d'assassinat que celui-ci avait portées contre lui; pourtant, malgré tout, — et toujours, sans doute, grâce à l'influence de Lully — ce misérable ne fut puni que de la peine du bannissement. Quant à Lully lui-même, il eut la chance de n'être condamné qu'à voir brûler publiquement en Grève, par la main du bourreau, les factums qu'il avait publiés contre Guichard. Enfin, sans connaître la nature de la peine légère qui fut infligée à celui-ci, je sais qu'il ne sortit pas absolument indemne de toute cette affaire. En ce qui concerne le sculpteur Jacquin, il se vit allouer des dommages-intérêts, sans doute à la charge de Lully, soit pour la calomnie dont il avait été l'objet de la part de celui-ci, soit pour la tentative de meurtre dont il avait été la victime (1).

Ainsi, ce procès, si audacieusement entamé par Lully, avait duré environ trois années, pendant

(1) Ce sont là tous les détails que j'ai pu réunir sur les résultats de ce procès; encore ne puis-je me flatter de les avoir personnellement découverts. Je dois ces renseignements sommaires à l'obligeance de M. Nuitter, qui s'est beaucoup occupé de l'affaire de Guichard et de Lully, et qui a eu la chance de mettre récemment la main non-seulement sur les factums de Lully (devenus d'autant plus rares qu'ils furent brûlés par décision du Parlement), mais encore sur les jugements rendus par le même Parlement à l'occasion de ce procès. M. Nuitter compte publier prochainement le résultat de ses recherches sur cette affaire restée jusqu'ici bien obscure, mais qui rentre directement dans la catégorie des causes les plus célèbres.

lesquelles Guichard, tout occupé à se défendre contre un si terrible adversaire, s'était vu dans l'impossibilité absolue de tirer parti du privilège qui lui avait été concédé. Or, et malgré ses ennuis judiciaires, le Florentin, au bout de ce temps, atteignait tout justement le but qu'il avait poursuivi avec tant d'âpreté, puisqu'il finissait par obtenir la révocation pure et simple de ce privilège. Les réflexions que ce double fait peut suggérer ne sont certainement pas à l'avantage de Lully et de son royal protecteur. Mais elles m'entraîneraient beaucoup trop loin pour que je veuille les consigner ici.

Tout ce que je ferai remarquer, c'est que Lully, qui pendant ce temps avait donné des preuves de son génie d'artiste, qui avait produit successivement sur son théâtre quelques-unes de ses œuvres les plus remarquables : *Cadmus*, *Alceste*, *Thésée*, *Atys*, *Isis*, *Psyché*, était enfin resté le seul maître de l'Opéra et avait rendu désormais toute concurrence impossible.

C'était tout ce qu'il voulait (1).

(1) C'est ici le lieu de dire quelques mots d'un troisième opéra qui semble avoir été composé par Sablières, mais qui fut représenté loin de Paris. Voici ce qu'on lit dans le *Mercure* de février 1679 : « Je vous ay parlé dans ma lettre du dernier mois des réjoüissances particulières qui se sont faites en divers lieux du Royaume à l'occasion de la paix d'Espagne. On ne s'est pas contenté à Montpellier d'allumer des feux, et d'y faire éclater toute la joye que font paroistre les

peuples dans ces sortes de rencontres. On y a préparé une manière d'opéra très agréable, et M^r de Sablières, qui en est l'autheur, en a donné le divertissement pendant la tenuë des Etats de Languedoc, à M. le cardinal de Bonzi, qui comme vous sçavez est président né de ceux qui s'y tiennent, en qualité d'archevesque et de primat de Narbonne.» L'ouvrage dont il est question avait un prologue et trois actes. Le *Mercure* en fait une longue analyse, sans en donner le titre et sans parler de qui que ce soit autre que Sablières. Il me paraît bien évident que ce Sablières devait être le collaborateur de Guichard, et que la qualification d' « autheur » que lui donne le *Mercure* devait se rapporter à la musique de l'ouvrage dont celui-ci annonçait la représentation.

XI

Mais tandis que Lully, au comble de la fortune, amassait gloire, honneurs et richesse, que devenait le pauvre Cambert, par lui dépossédé, Cambert, dont la renommée était déjà grande à Paris, et que ses récents succès avaient placé, on peut le dire, à la tête de la musique française? Il est facile de concevoir que les menées victorieuses du Florentin, en le déshéritant de la haute situation que son talent lui avait acquise, de la gloire que lui-même avait rêvée et qu'il avait cru saisir, durent exercer un trouble profond sur son esprit et porter en son cœur le découragement. On ne perd pas ainsi ses plus chères espérances, on ne travaille pas pendant douze années sous l'influence d'une noble pensée dont on poursuit l'accomplissement, on ne conquiert pas ainsi de haute lutte le succès, on ne rêve pas d'être en son pays le créateur et l'initiateur d'un art jusqu'alors inconnu et dont on a entrevu toute la grandeur et la magnificence, pour ne pas être cruellement éprouvé lorsqu'au moment de toucher le but on voit ses efforts profiter à autrui, et qu'on se heurte à une iniquité aussi criante et aussi absolue.

Cambert en fit la douloureuse épreuve, et l'injustice dont il fut la noble victime produisit sur lui l'effet qu'on en pouvait attendre. Las, découragé,

irrité, abattu, se sentant désormais inutile à son pays et à lui-même, le pauvre grand artiste ne voulut pas assister au spectacle du triomphe de son rival, et, voyant que le chemin lui était fermé en France, il prit le parti de s'expatrier. C'est en Angleterre qu'il se réfugia, et si nous manquons ici de détails précis et circonstanciés, nous savons pourtant à peu près ce qu'il fit et avec quelles sympathies il fut accueilli en ce pays (1).

Dans quelles conditions Cambert alla-t-il s'établir à Londres? Fut-il appelé en cette ville par le roi Charles II, ou le hasard seul le porta-t-il à se rendre auprès de ce prince, grand amateur de musique comme on sait, et qui lui confia bientôt la surintendance de sa musique particulière (2)?

(1) Voltaire a dit, dans son *Dictionnaire encyclopédique*, au sujet de la dépossession de Perrin et de Cambert par Lully : « L'abbé Perrin, inruinable, se consola dans Paris à faire des élégies et des sonnets, et même à traduire l'*Enéide* de Virgile en vers qu'il disoit héroïques. Pour Cambert, il quitta la France de dépit, et alla faire exécuter sa détestable musique chez les Anglais, qui la trouvèrent excellente. » Je ne crois pas outrager Voltaire en affirmant qu'il parlait ici d'une chose qu'il ne connaissait pas, et dont il raisonnait à peu près comme un aveugle raisonnerait des couleurs. Le grand homme n'a pas été heureux toutes les fois qu'il a voulu parler musique.
(2) Après le supplice de son père et la défaite que lui avait fait subir Cromwell à Worcester, Charles II, on le sait, se réfugia en France. Pendant son séjour, il prit les habitudes musicales de notre pays. Il aimait surtout nos *petits violons à la française*, qui commençaient à remplacer chez nous les dessus de viole, et lorsqu'il rentra dans ses états, il créa une bande de vingt-quatre violons, à l'imitation de celle qu'il avait vue manœuvrer à Versailles et à

C'est ce qu'il est impossible de savoir aujourd'hui, car, je le répète, les renseignements précis font absolument défaut sur cette dernière partie de la carrière de Cambert, et l'on ne connaît qu'en gros et par à peu près les faits qui signalèrent et son départ pour l'Angleterre et son séjour en ce pays. Ce qu'il y a d'évident, c'est qu'après avoir créé la musique dramatique en France, il l'importa en Angleterre, où on ne la connaissait guère encore que de nom et où aucun effort direct n'avait été fait en ce sens. Ceci est encore à la gloire de ce grand artiste, car ce fait considérable ne peut guère être nié. Saint-Evremond le constate de son côté, lui qui vivait alors à Londres, et, d'autre part, voici ce qu'en dit le père Ménestrier dans son livre : *Des Représentations en musique :* — « C'est de ce royaume (la France) que ces représentations (celles des opéras) ont passé en Angleterre. Le

Paris sous la direction de Lully. En tout ce qui concernait la musique, Charles II introduisit à Londres les pratiques françaises, au point qu'une lutte ouverte s'établit entre lui et son secrétaire Williams, qui tenait pour la musique nationale, et qui employa tous ses efforts à la maintenir en faveur. Le roi finit par avoir raison de son secrétaire, comme on le pense, mais pourtant ce ne fut pas sans peine, et bien longtemps après, Roger North, qui fut attorney général sous Jacques II, parlait de cette lutte dans ses *Mémoires* avec une sorte d'amertume. On conçoit qu'avec de telles idées musicales, Charles II dut accueillir avec une faveur toute particulière un artiste français de la valeur de Cambert, et qu'il dut considérer comme une bonne fortune le fait de l'attacher aussitôt à sa personne. Il est probable, d'ailleurs, qu'il avait connu Cambert en France.

sieur Cambert, qui les avoit commencées en France, les porta en ce pays-là, et fit voir plusieurs fois *la Pomone, les Peines et les Plaisirs de l'amour*, et quelques autres pièces qu'il avoit fait jouer à Paris (1) quelques années auparavant. Il receut des marques d'amitié et des bienfaits considérables du roi d'Angleterre et des plus grands seigneurs de la cour. »

Il paraît certain, — tous les contemporains, du moins, s'accordent à le dire, — que Cambert fit représenter à Londres, non-seulement *Pomone* et *les Peines et les Plaisirs de l'Amour*, mais aussi son *Ariane*, dont la mort de Mazarin avait empêché l'apparition à Paris. Parlant de cet ouvrage, et aussi de *la Mort d'Adonis*, dont Perrin, on se le rappelle, avait écrit le poëme, de Beauchamps dit, dans ses *Recherches sur les théâtres de France* : — « Le premier de ces ouvrages a été mis en musique par Cambert, et il y en eut des répétitions à Issy (2). La mort du cardinal Mazarin en 1661 en empêcha les représentations. En 1673, Cambert, retiré en Angleterre, le fit représenter à Londres avec des changemens et un prologue nouveau. » L'affirmation, on le voit, est ici précise et cir-

(1) L'écrivain veut sans doute parler ici d'*Ariane*, qui cependant ne fut jamais jouée à Paris. Mais on se rappelle que les répétitions en furent presque publiques, et que plusieurs chroniqueurs, entre autres Saint-Evremond, en purent parler *de auditu*.
(2) Non pas à Issy, mais à l'hôtel de Nevers.

constanciée, et je crois qu'on peut s'en rapporter à Beauchamps, dont le travail est consciencieux, et qui, écrivant un demi-siècle environ après la mort de Cambert, avait pu recueillir des témoignages certains.

En tout état de cause, il est absolument sûr que Cambert fit représenter à Londres les ouvrages qu'il avait donnés à Paris. Les produisit-il avec paroles françaises, ou les fit-il traduire? c'est ce que j'ignore. Mais cela m'amène à répéter qu'il peut être considéré, non-seulement comme le créateur de l'opéra en France, mais aussi comme l'importateur de ce genre en Angleterre. Le fait me paraît incontestable, puisque le premier musicien anglais auquel on doit les premiers essais d'opéra régulier est Henri Purcell, et que sa première tentative en ce genre date de 1677, année qui fut précisément celle de la mort de Cambert, dont il avait dû entendre les ouvrages (1).

(1) J'ai moi-même, ailleurs, retracé ainsi l'historique des premiers efforts faits en ce sens en Angleterre : — « En ce qui concerne le théâtre, la musique semble avoir été mêlée aux représentations dramatiques anglaises à une époque fort reculée. Dans les mystères et dans les moralités, dans les fêtes publiques et dans les mascarades, elle occupait une place plus ou moins importante. Elle trouva son emploi dans *Gorboduc*, première tragédie régulière, écrite en 1561 par lord Buckhurst; les auteurs anglais nous apprennent qu'avant le premier acte de cette pièce, la musique de violons se faisait entendre, avant le second la musique de cornets, avant le troisième la musique de flûtes, avant le quatrième la musique de hautbois, enfin avant le cinquième les tambours et les flûtes réunis. Dans un grand nombre

Nous avons vu, par les paroles de Beauchamps et du père Ménestrier, que Cambert avait été reçu à la cour de Charles II de la façon la plus courtoise et la plus distinguée. Devenu surintendant de la musique de ce prince, jouissant de sa faveur, entouré de l'estime des grands, faisant applaudir ses ouvrages, il conquit rapidement en Angleterre une haute situation et semblait destiné à jouer un grand rôle artistique en ce pays. Mais cet homme si remarquable était né sous une mauvaise étoile ; à peine était-il à Londres depuis quelques années, qu'il y mourut subitement. Voici comment *le Mercure galant,* qui en était alors à ses premiers pas, annonçait ce fait à ses lecteurs :

d'anciennes pièces anglaises on chantait des airs, et l'on peut constater qu'il est peu de drames de Shakespeare dans lesquels on ne trouve, avec des allusions assez fréquentes à la musique, un ou plusieurs morceaux de chant. Mais c'est à Henri Purcell, musicien d'un talent incontestable, quoique sa valeur ait été évidemment exagérée par ses compatriotes, qu'il faut attribuer les premiers essais tentés en vue d'amener la formation d'un opéra national ; aussi les Anglais conservent-ils pour la mémoire de cet artiste une vénération tellement profonde qu'elle va jusqu'au fétichisme, et qu'elle les pousse à le comparer inconsidérément aux plus grands maîtres, même à Hændel, leur idole sacrée. » (ENCYCLOPÉDIE GÉNÉRALE, art. *Angleterre* [Musique].)

Purcell ayant fait sa première tentative en 1677 avec un drame musical intitulé *Abelazor*, il me paraît incontestable, je le répète, qu'il a profité de l'audition des ouvrages de Cambert, et que c'est à l'introduction de ces ouvrages dans son pays qu'il doit l'idée d'avoir écrit les premiers opéras anglais.

.... Disons que la musique est malheureuse cette année de toutes manières, et que si quelques musiciens ont perdu leurs procès, d'autres ont perdu la vie. Le sieur Cambert, maistre de musique de la feuë Reyne Mère, est mort à Londres, où son génie estoit fort estimé. Il avoit receu force bienfaits du roy d'Angleterre et des plus grands seigneurs de sa cour, et tout ce qu'ils ont veu de ses ouvrages n'a point démenty ce qu'il a fait en France : c'est à luy que nous devons l'établissement des opéras que nous voyons aujourd'huy ; la musique de ceux de *Pomone* et des *Peines et des Plaisirs de l'amour* estoit de luy ; et depuis ce temps-là on n'a point veu de récitatif en France qui ait paru nouveau. C'est ce mesme Cambert qui a fat chanter le premier les belles voix que nous admirons tous les jours, et que la Gascogne lui avoit fournies ; c'est dans ses airs que Mademoiselle Brigogne a paru avec le plus d'éclat, et c'est par eux qu'elle a tellement charmé tous ses auditeurs, que le nom de la petite Climène lui en est demeuré. Toutes ces choses font connoistre le mérite et le malheur du sieur Cambert ; mais si le mérite de tous ceux qui en ont estoit reconnu, la Fortune ne seroit plus adorée, ou pour mieux dire on ne croiroit plus qu'il y en eust ; mais nous sommes tous les jours convaincus du contraire par des exemples trop éclatants (1).

Les réflexions mélancoliques contenues dans ces

(1) *Le Nouveau Mercure galant,* contenant tout ce qui s'est passé de plus curieux pendant le mois d'avril de l'année 1677.

dernières lignes nous font voir à quel point, malgré son éloignement, la personne et le talent de Cambert étaient restés sympathiques au public ; on y peut même découvrir une allusion suffisamment transparente à l'insolente fortune de Lully, et si l'écrivain n'en a pas dit davantage à ce sujet, c'est qu'en ces temps éloignés, la liberté très-relative dont jouissait la presse ne permettait guère de prendre à partie un favori du roi.

Toutefois, je ne puis me dispenser de relater ici les bruits divers qui coururent en France au sujet de la mort de Cambert, bruits qui donnèrent à cet événement, les uns une teinte romanesque, les autres un caractère tout à fait tragique. Quelques écrivains, en effet, ont affirmé que Cambert, malgré les succès qu'il obtenait à Londres, malgré la faveur dont il jouissait auprès de Charles II, serait mort du chagrin qu'il avait éprouvé de voir Lully lui dérober, dans son pays, la gloire à laquelle il avait droit. Castil-Blaze, se faisant l'écho de ce bruit, écrivait ceci : — « ... Cambert emporte son *Ariane* à Londres et la fait représenter devant Charles II. Elle triomphe ; ce prince donne la surintendance de sa musique au maître français. Le coup, hélas ! était porté ; les succès, la faveur, la fortune obtenus loin de son ingrate patrie, ne le consolèrent pas d'une douleur secrète, poignante. Elle altéra bientôt la santé du malheureux fugitif. Cambert cessa de vivre en

1677, à l'âge de 49 ans (1). » A quoi Jal, qui était un sceptique, répondait par ces mots : — « N'y a-t-il pas un peu de passion dans cette histoire touchante? Est-il bien certain, bien avéré, que Cambert, malgré « la fortune, la faveur, les succès », succomba à sa douleur? Où est la preuve de cette assertion, qui retombe de tout son poids accusateur sur la mémoire de Lulli? Cambert ne put-il mourir d'une mort naturelle, comme il serait mort à Paris ? En attendant qu'on me montre quelque preuve irrécusable du trépas causé par la « douleur secrète », je ne rendrai pas plus responsable Lulli de la fin prématurée de Cambert, que je n'impute à Le Brun la mort de Le Sueur. Quant à « l'ingrate patrie » de Castil-Blaze, c'est un trop grand mot qu'il faudrait rayer. La France ne fut pour rien dans le cruel déboire qu'on fit éprouver au pauvre Cambert ; tout au plus faut-il en accuser la cour (2).... »

Je crois que Jal, homme « sérieux », positif et fort peu fantaisiste, avait quelque peine à se figurer qu'un artiste pût mourir de chagrin, — ce qui n'est pourtant pas absolument sans exemple. Il n'avait d'ailleurs, parfaitement ignorant qu'il était en musique, qu'une médiocre opinion de la valeur musicale de Cambert, et cela ne contri-

(1) *Molière musicien*, t. II, p. 126.
(2) *Dictionnaire critique de biographie et d'histoire*, art. CAMBERT.

buait pas à lui faire donner une grande importance à la douleur que tant de désillusions, des déceptions si amères, avaient pu faire naître au cœur du grand artiste. En un point pourtant, il faut le dire, Jal avait raison : nous n'avons aucune preuve à l'appui des assertions des contemporains sur ce sujet, et rien, si ce n'est la nature même des choses, ne peut faire retomber sur Lully la responsabilité de la mort de Cambert.

Mais qu'aurait dit Jal, si peu soucieux de la gloire et de la réputation du Français Cambert, si soucieux au contraire de la gloire et de la réputation du Florentin Lully, s'il avait connu une autre version, celle d'après laquelle celui-ci aurait été la cause non plus indirecte, mais directe et volontaire, de la fin prématurée de son rival ? En historien fidèle, il me faut bien rappeler tout ce qui a été dit et écrit sur cette question, et, quelque invraisemblables qu'ils puissent paraître, mentionner les bruits divers qui ont couru, au sujet de la mort de Cambert, du vivant même de Lully. Or, quelques chroniqueurs ont cru pouvoir dire, je ne sais d'après quels indices, que l'auteur de *Pomone* était mort à Londres, non dans des conditions naturelles, mais assassiné par un domestique (1), et d'autres n'ont pas craint de donner à

(1) « Cambert, se voyant inutile à Paris, après l'établissement de Lully, passa à Londres, où sa *Pomone* lui attira des marques d'amitié et des bienfaits considérables de

entendre que le poignard de l'assassin avait été dirigé et soudoyé par Lully. Le fait peut sembler étrange, et pour ma part je le considère comme absolument faux; mais sa seule supposition peut donner une idée du mépris dans lequel on tenait Lully, du degré de haine et de jalousie qu'on lui connaissait à l'égard de Cambert et de l'opinion qu'on avait pour cet homme, en le jugeant ainsi capable d'un assassinat. Pour savoir, du reste, ce qu'on pensait dans le public au sujet de Lully, il faudrait lire en son entier le petit pamphlet si curieux que, l'année qui suivit sa mort, Sénécé publia sous ce titre: *Lettre de Clément Marot à Monsieur de S***, touchant ce qui s'est passé à l'arrivée de Jean-Baptiste de Lully aux Champs-Élysées* (1). Qui n'a pas lu cette critique sanglante, dans laquelle le Florentin est fouaillé d'importance, ne peut connaître l'homme dont il s'agit. Je n'en retiendrai, pour ma part, que ce qui a précisément trait à la mort de Cambert, et aussi à son ami et collaborateur Perrin.

Dans cette satire brûlante, l'écrivain met en scène l'ombre de Lully arrivant aux Champs-Élysées, pour y prendre place parmi les plus il-

Charles II, et des plus grands seigneurs de la cour. Mais l'envie, qui est inséparable du mérite, abrégea ses jours, qui finirent en 1677. D'autres disent qu'il fut assassiné par son valet. » (*Histoire de l'Académie royale de musique*, par les frères Parfait.)

(1) « A Cologne, chez Pierre Marteau. » 1688, in-18.

lustres. Son entrée n'a pas lieu sans combats, et au nombre des opposants se trouvent naturellement Perrin et Cambert. Tout d'abord, on rit de la laideur hideuse et des saillies burlesques du nouvel arrivant :

..... Si-tôt que les flots de cette risée furent calmés, on vit paroître sur les rangs le Sr Perrin, ci-devant grand chançonnier de France, qui vint faire très-humble remontrance à la Reine, dont la substance étoit que bien loin d'accorder à Lulli l'immortalité pour avoir établi sur le théâtre François les représentations en musique, il demandoit qu'il fût sévèrement puni, comme un voleur qu'il étoit des fatigues et de la réputation d'autrui. Que toute la France sçavoit la peine que lui, Perrin, s'étoit donnée pour enrichir sa nation de ces charmans spectacles, en étudiant pendant 20 ans le goût et les défauts des Italiens, en associant à ses desseins d'illustres machinistes et d'excellens musiciens, en élevant à ses frais et faisant subsister pendant plusieurs années un sérail tout complet de chantres et de chanteuses, ce qui lui avoit si bien réussi qu'il étoit en passe d'espérer toute la fortune où peut aspirer un homme de sa profession, témoin la *Pastoralle* d'Issi, laquelle, bien qu'on ne la pût considérer que comme un essai crud et indigeste des grandes choses qu'il méditoit, n'avoit pas laissé de charmer tout Paris, et ensuite toute la cour, dans les représentations que le cardinal Mazarin en avoit voulu voir à Vincennes. Témoin encore, mais témoin plus illustre, l'opéra de *Pomone*, qui

avoit paru *aux yeux de toute la terre comme un enchantement, et comme le plus charmant spectacle dont l'esprit humain ait jamais régalé les sens.* Que l'avidité de Lulli étoit venuë lui arracher sa proye, dans le temps qu'il la croyoit infaillible, et que ce corsaire, abusant du crédit que lui donnoit le poste où il se trouvoit établi par sa charge de surintendant de la musique du Roi, il avoit eu l'adresse de persuader qu'il étoit le seul homme du Roiaume capable de soutenir la dignité des arts, et que c'étoit fait en France du bon goût si on ne l'abandonnoit à sa conduite, opinion qui arracha ce privilége exclusif qui a coupé la gorge à tant de gens.

Ouï, ouï, coupé la gorge, s'écria terriblement une ombre furieuse, et qui, fendant la presse, fut d'abord reconnuë pour celle du pauvre Cambert, encore toute défigurée des blessures dont il fut assassiné en Angleterre. Vous voyés, Madame, continua-t-il du même ton, où m'a réduit la tyrannie de Lulli, l'applaudissement que je recevois du public sur la bonté de mes compositions excita son indignation, il voulut s'emparer des terres que j'avois desfrichées, et me réduisit à la cruelle nécessité d'aller chercher du pain et de la gloire dans une cour étrangère, où l'envie a trouvé moyen d'achever, en m'ôtant le jour, le crime qu'elle avoit commencé en m'exilant de mon païs. Mais de quelque main que partent les coups qui m'ont privé de la vie, je ne les imputerai jamais qu'à Lulli, que je considère comme mon véritable assassin, et contre lequel je vous demande justice. Et ce n'est pas pour moi seul, Madame, que j'implore votre équité, c'est au nom de

tous ceux qui se sont distingués de son temps par quelque rare connoissance dans la musique, lesquels il n'a cessé de poursuivre par toutes sortes de voyes Je vous atteste, ombres fameuses des illustres qui ont eu le malheur de le trouver à leur chemin, dont la vertu a si souvent été opprimée par sa cabale. Je t'atteste encore, quoique vivant, célèbre Lorenzain (1), à qui un mérite connu de toute l'Europe n'a servi qu'à blesser les yeux du jaloux Lulli par un éclat odieux, et qui aurois depuis long temps occupé les premières places de ta profession, si tu ne les avois trop bien méritées (2).

On voit qu'ici le pamphlétaire ne fait pas de Lully le meurtrier véritable de Cambert; mais il se fait lui-même l'écho du sentiment public en lui attribuant tous les malheurs de son rival et en constatant les effets de la haine ardente qu'il lui avait vouée. On peut croire qu'il y a quelque chose de légendaire dans les causes qui ont été données

(1) Sénecé parle ici d'un artiste italien, Lorenzani, qui eut de grands succès à la cour de Louis XIV et qui fut pendant plusieurs années maître de musique de la reine (détail que Fétis n'a pas connu). On peut consulter la collection du *Mercure galant* de cette époque, pour s'assurer de la vogue qu'obtenait alors Lorenzani. Si l'on croit ce que dit ici Sénecé, cette vogue n'aurait pas été sans indisposer Lully et sans exciter sa jalousie habituelle. Ce qui est certain, c'est qu'après avoir occupé à la cour une situation artistique importante, Lorenzani finit par retourner en Italie, et peut-être fut-ce là encore un résultat des menées ordinaires du Florentin.

(2) *Lettre de Clément Marot à M. de S****, pp. 48-53.

à la mort, restée d'ailleurs quelque peu mysté-
rieuse, de Cambert; mais ce caractère légendaire,
qui ne s'attache qu'aux grandes figures et qui
prend sa naissance dans l'ardeur de l'imagination
populaire, donne la mesure des sentiments qu'ins-
pirait Lully et de l'état de l'opinion à son égard (1).

Quoi qu'il en soit, il résulte de tout ceci que,
tandis que Lully jouissait paisiblement du fruit
de ses intrigues et de ses infamies, Cambert
mourait loin de son pays, avec la douleur de voir
son rival profiter de ses travaux et de ceux de son
collaborateur Perrin, n'ayant eu d'autre consolation
que celle de faire jouer à Londres leur *Ariane* (2).

(1.) On vient de voir ce que Sénecé pensait de Lully; j'ai fait connaître l'opinion qu'en avait Boileau; pour avoir celle de La Fontaine sur le personnage, on n'a qu'à lire sa satire fameuse, *le Florentin*, que j'ai déjà signalée. Tout cela est singulièrement édifiant. Ce qui ne l'est pas moins, mais à un autre point de vue, c'est l'épigramme sanglante dont on accompagna la gravure reproduisant le tombeau qui avait été élevé à Lully dans l'église des Petits-Pères :

 O mort, qui cachez tout dans vos demeures sombres,
 Vous par qui les plus grands héros,
 Sous prétexte d'un plein repos,
Se trouvent obscurcis dans d'éternelles ombres,
 Pourquoi, par un faste nouveau,
 Nous rappeller la scandaleuse histoire
 D'un libertin indigne de mémoire,
 Peut-être même indigne du tombeau?
S'est-il jamais rien vu d'un si mauvais exemple?
L'opprobre des mortels triomphe dans ce temple
Où l'on rend à genoux ses vœux au Roi des cieux!
Ah! cachez pour jamais ce spectacle odieux.
 Venez, ô mort! faites descendre
Sur ce buste honteux votre fatal rideau,
 Et ne montrez que le flambeau
 Qui devrait pour jamais l'avoir réduit en cendre.

(2) On tient en effet pour certain, bien que jusqu'à ce

Quant à ce dernier, il avait précédé juste de deux années son ami dans la tombe, puisque, le 25 avril 1675, il était mort à Paris, — insolvable, naturellement (1).

Des trois fondateurs de l'Opéra, — car Champeron ne compte pas, au point de vue artistique,

jour aucun document précis n'ait été découvert à ce sujet, qu'*Ariane* fut bien représentée à Londres. Quelques personnes sont même portées à croire, j'ignore sur quels indices, que la partition en aurait été gravée en cette ville, après la mort de Cambert, par les soins d'un musicien français nommé Grabu, alors établi à Londres, et peut-être avec quelques changements dus à ce dernier. Ce Grabu, dont parle Fétis, fit jouer à Londres, en 1685, une sorte d'opéra satirique intitulé *Albion and Albanus,* dont le grand poëte Dryden lui avait fourni les paroles ; la partition de cet ouvrage fut publiée en 1687 *(printed for the author)*, et elle passe pour être celle du premier opéra gravé en Angleterre, ce qui semblerait démentir le fait que celle d'*Ariane* y avait été livrée au public. Au sujet de Grabu, je rapporterai un fait que Fétis n'a pas connu : c'est qu'en 1683 cet artiste était au nombre des trente-cinq concurrents qui entrèrent en lice, à Paris, pour les quatre places alors vacantes de maîtres de chapelle du roi, places qui, à la suite du concours, furent adjugées à Minoret, Lalande, Goupillet et Colasse. On peut consulter, sur ce fait, le *Mercure* d'avril et mai 1683.

(1) Il se produisit à sa mort ce fait singulier, que le maître de la maison garnie dans laquelle demeurait Perrin, et qui l'avait, dit-il, « nourry, logé et entretenu avec un valet, six années ou environ, » sans en recevoir un sol, écrivit au roi pour le prier de faire jouer à l'Académie royale de musique quatre « productions admirables de son esprit, qui sont quatre opératz » dont Perrin lui avait laissé les livrets. Ce brave homme ne voyait d'autre moyen de rentrer dans les 10,000 livres que Perrin lui devait en mourant. Je n'ai pas besoin de dire qu'il dut bientôt renoncer à son espoir. Mais sa lettre est un document vraiment curieux, qu'on trouvera plus loin aux *Pièces complémentaires et justificatives.*

— il ne restait donc plus que Sourdéac. Ce dernier mourut en 1695, huit ans après Lully, et voici comment le *Mercure* annonçait ce fait : « Messire Alexandre de Rieux, marquis de Sourdéac, est mort le 7 de ce mois (de mai). Il estoit fils de Guy de Rieux, marquis de Sourdéac, premier écuyer de la reine Marie de Médicis, et de Louise de Vieuxpont, dame du Neubourg, dame d'honneur de la mesme reine, et petit-fils de Réné de Rieux, seigneur de Sourdéac, marquis d'Oixant, chevalier des ordres du Roy, lieutenant général en Bretagne, gouverneur de Brest, et de Suzanne de Sainte-Melaine. La maison de Rieux est une des plus illustres de cette province, et a donné des mareschaux de France, des évesques, et des premiers officiers dans l'épée. M. le marquis de Sourdéac avait épousé Hélène de Clère, dame d'un fort grand mérite, qui s'est toujours distinguée par son esprit et par sa vertu, et dont il laisse un fils vivant à présent marquis de Sourdéac, et quatre filles, dont il y en a deux religieuses, l'une au calvaire du fauxbourg Saint-Germain, et l'autre aux Filles du Saint-Sacrement du mesme fauxbourg... (1) »

(1) Pour être complet en ce qui concerne tous les personnages qui se sont trouvés mêlés à la fondation de l'Opéra, je dois dire que Guichard était parti pour l'Espagne à la suite de son procès, avec le projet de créer un théâtre de ce genre à Madrid, et qu'il mourut en cette ville en 1680, ainsi que le rapporte le *Mercure :* — « Le sieur Guichard, dont la passion dominante estoit de mettre en usage pour

faire des opera, et en établir en quelque lieu du monde que ce fust, est mort à Madrid, après avoir crû estre venu à bout de son dessein. »

Quant à Sablières, son collaborateur, je n'ai rien pu découvrir sur lui.

XII

Me voici arrivé à la conclusion de ce travail, que je n'ai cessé de considérer comme une œuvre de réparation à l'égard de Perrin et de Cambert, comme une œuvre d'équité par rapport à tous. Il me sera sans doute permis de faire remarquer ici que jamais encore on n'avait tenté de retracer cette histoire des commencements de notre Opéra, et que ce chapitre, pourtant si intéressant, des annales de notre première scène lyrique, était complétement inconnu. Soit paresse ou négligence, les nombreux historiens de l'Opéra ont toujours passé à peu près sous silence le rôle si honorable et si intelligent joué par Perrin et Cambert; la plupart se sont attachés à reproduire d'abord avec quelques détails les origines étrangères de ce théâtre, c'est-à-dire les essais lyriques faits en France par les chanteurs italiens, et, se bornant à quelques lignes superficielles légèrement consacrées à *la Pastorale* et à *Pomone*, passaient immédiatement à la période occupée par Quinault et Lully. Ce silence, plus involontaire que calculé, et causé par une ignorance fâcheuse des faits, n'a pas peu contribué à faire attribuer à ceux-ci un rôle qui n'était pas le leur. A force d'entendre répéter sans cesse les noms de Quinault et de Lully, de ne jamais ouïr ceux de Perrin et de Cambert, le public

s'habitua à ne connaître que les premiers, et à les considérer comme les vrais, les seuls, les uniques fondateurs de l'Opéra en France, ce qui est précisément le contre-pied de la vérité. De là l'oubli outrageant, injuste et presque complet dans lequel sont tombés les noms des deux auteurs de *Pomone*.

Castil-Blaze est le seul qui, de nos jours, se soit souvenu de ces deux artistes, qui ait eu pour eux quelques paroles de sympathie et de regret, qui ait rappelé comme il convenait leurs titres incontestables à l'estime publique et à la reconnaissance de la postérité. C'est que Castil-Blaze avait une grande qualité : il connaissait à fond l'histoire musicale de la France, et se trouvait par conséquent à même de faire à chacun la part qui lui est due. Par malheur, il n'a pas suffisamment insisté au sujet de nos deux amis, et dans l'immense fatras dont se composent les deux énormes volumes de son *Académie impériale de musique,* où il lui est arrivé d'accorder beaucoup plus de place à des cancans sans valeur et à des anecdotes égrillardes qu'à des faits historiques d'une véritable importance, il faut chercher ceux-ci au milieu d'un amas de racontars insipides et de propos sans utilité, qui n'ont que faire avec le sujet qu'il traite. De telle sorte que, là encore, Perrin et Cambert n'ont pas trouvé la revanche à laquelle pourtant ils avaient tant de droits.

En réalité, les contemporains seuls ont su rendre

justice à ces deux hommes distingués, et c'est chez eux qu'il faut chercher à leur égard la justice et la vérité. Par malheur, leurs témoignages sont rares, et ce n'est que dans quelques passages de Saint-Evremond, du *Mercure galant,* du pamphlet de Sénecé dont j'ai cité certains extraits, qu'on peut se flatter de trouver en ce qui les concerne un écho du sentiment public. Il est vrai que ce sentiment se fait jour, dans ces lignes, d'une façon toute particulière, et qui leur est absolument favorable. On y voit que leur succès fut franc, certain, complet, que le public et la cour étaient de cœur avec eux, et que, sans les machinations de Lully, l'Opéra, parfaitement placé entre les mains de Perrin et de Cambert, aurait fait leur gloire comme il fit celle de Quinault et de son collaborateur.

En ce qui se rapporte à Perrin pourtant, j'aurais mauvaise grâce, assurément, à essayer d'établir un parallèle entre lui et Quinault, et son imagination inféconde, son style trivial, sa versification plate et vulgaire, le rejettent bien loin du poëte élégant d'*Alceste,* d'*Armide* et de *Persée.* Mais son rôle n'en reste pas moins prépondérant dans la création de notre Opéra français. Titon du Tillet l'a dit avec toute justice : — « L'abbé Perrin est un poëte médiocre, mais on ne peut lui refuser quelque place sur le Parnasse françois, comme à celui *qui a imaginé le premier de donner des opéras français,* et ayant composé les paroles des

deux premières (pièces) qui ayent paru dans ce goût. » Et plus loin : « On doit passer quelque chose à Perrin et lui pardonner les vers faibles qui se trouvent dans la plupart de ses ouvrages, comme au *premier inventeur de la poésie dramatique chantante en France*, que Quinault, peu de temps après lui, rendit si gracieuse et si parfaite (1). »

Oui, Perrin est le premier qui ait imaginé de donner des opéras français, alors que tout le monde considérait cette idée comme chimérique ; il est le premier qui ait tracé des poëmes lyriques en notre langue, et s'il est fort loin d'en avoir fait des chefs-d'œuvre, il a su néanmoins se rendre si exactement compte du goût public, éviter si intelligemment les défauts qui avaient porté tort aux opéras italiens, qu'il a de prime-saut emporté le succès ; il a eu, comme je l'ai dit précédemment, l'idée d'exercer au préalable nos musiciens à écrire des morceaux de rhythmes et de styles variés, en leur fournissant des vers de coupes nouvelles et irrégulières, et il a su discerner, parmi eux, celui qui lui semblait le plus apte à l'aider dans ses projets et que son tempérament portait à réussir dans la musique dramatique et scénique ; enfin, les efforts ne lui ont pas coûté, les déboires ne l'ont pas rebuté, les critiques ne l'ont pas découragé, les sarcasmes ne l'ont pas entamé, et après douze

(1) *Parnasse françois.*

années d'essais, de luttes, de fatigues, de travaux incessants, il vint à bout d'enfanter, de créer et de mettre au monde, à la stupéfaction et à l'enchantement du public, cette lourde et immense machine qui a nom, l'Opéra français, et qui, après deux siècles, reste la première scène lyrique du monde.

— Voilà le rôle de Perrin, et il est assez noble, assez intéressant, assez hardi, assez intelligent, pour lui mériter la reconnaissance et l'affection de tous ceux qui ont le sentiment de l'art et de ses splendeurs.

Quant à Cambert, sa tâche ne fut pas moins importante, et l'on doit considérer que si Perrin eut surtout le mérite de la conception, de l'invention et de l'organisation, il sut, lui, déployer un génie artistique des plus remarquables et des talents véritablement supérieurs. D'ailleurs, lui aussi avait la foi, comme son collaborateur, et lui aussi resta impassible devant les railleries et les quolibets par lesquels on accueillait l'idée de la création d'un Opéra français. « Les opéras italiens, a dit Adrien de la Fage, joués à la cour par les chanteurs que Mazarin avait fait venir de Venise, avaient été peu goûtés. Les Français n'ont jamais pu faire à la musique la part convenable dans son association aux paroles, et soit faute de comprendre la langue italienne, soit que les paroles des premiers opéras venus de Venise parussent mauvaises, on tint fort peu de compte de la mélodie dès lors très-

remarquable qui s'y trouvait unie. Ceux qui étaient capables de l'apprécier pensaient qu'il était impossible d'appliquer une mélodie de ce genre à la poésie française. Lully lui-même ne cessa pendant dix ans de répéter que la langue française ne pouvait en aucune façon se prêter aux exigences de l'opéra italien (1). »

J'ai déjà fait remarquer que le peu de succès obtenu chez nous par les opéras italiens me semblait devoir provenir non de l'ignorance, de la sottise ou du sentiment anti-musical des Français, comme quelques-uns ont paru le croire, mais de la longueur véritablement effroyable de ces ouvrages, dont la représentation ne durait pas moins de sept ou huit heures. Quelque robuste que soit un estomac, il ne résiste pas à un régime aussi atrocement substantiel, et je ne suis nullement étonné, pour ma part, que nos ancêtres aient regimbé contre un tel déploiement sonore.

Mais c'est ici le lieu de faire remarquer que, dès ses premiers pas, l'opéra français, corrigeant ce que l'opéra étranger lui offrait de défectueux, mettait en cours une poétique à lui, se posait en réformateur, et faisait œuvre de logique et de raison. Et je ne parle pas ici au point de vue strictement musical, mais, et surtout, au point de vue de l'accord des diverses parties, du plan

(1) *Biographie Michaud*, art. LULLY.

général et de l'ensemble harmonieux d'une grande œuvre lyrique. Perrin, avec ce sens remarquable du théâtre qu'on ne saurait lui contester, n'eut pas de peine à découvrir que la longueur exagérée des opéras italiens était la principale, sinon l'unique cause de leur insuccès en France, et comprit qu'il fallait de toute nécessité ramener ce spectacle à des bornes raisonnables en serrant l'action scénique autant qu'il était possible, en sacrifiant sans pitié tous les hors-d'œuvre, tous les incidents inutiles, et surtout en proscrivant ces interminables intermèdes qui n'étaient pour l'auditeur qu'une fatigue de plus ajoutée à une fatigue déjà trop grande. Et l'on ne peut prétendre qu'il se laissait, en ceci, guider par le hasard, puisqu'à ce sujet il fait, dans son intéressante lettre à l'abbé de la Rovere, les déclarations les plus explicites et les plus formelles (1).

Perrin a donc eu le mérite de comprendre le sentiment du public français à cet égard, et,

(1) « Le troisième deffaut (des opéras italiens) est la longueur insupportable de leurs pièces de quinze cens vers et de six et sept heures de représentation, le terme ordinaire de la patience françoise dans les spectacles publics les plus beaux et les plus diversifiez estant celuy de deux heures ou environ, particulièrement dans les musiques, lesquelles, pour belles qu'elles soient après ce temps-là, étourdissent et lassent au lieu de plaire et de divertir. Nostre Pastorale *n'a duré en tout qu'une heure et demie ou cinq gros quarts d'heure, et n'a guère plus de cent cinquante vers.* »

On voit que Perrin savait ce qu'il faisait, ce qu'il voulait et ce qui devait plaire au public.

d'autre part, il faut bien croire que ce public s'est toujours trouvé, en ce qui concerne l'opéra, dans les voies de la raison, de la logique et de la vérité, qu'il s'est toujours montré accessible au progrès, disposé à accepter les réformes utiles, puisque c'est la France que tous les grands musiciens étrangers désireux de réaliser des progrès, d'opérer des réformes, ont toujours choisie, de préférence à leur pays, pour le centre et le champ-clos de leurs exploits. Qui pourrait le nier, lorsqu'on voit que ces artistes s'appelaient Gluck, Piccinni, Sacchini, Salieri, Spontini, Rossini, Meyerbeer, que les œuvres qu'ils sont venus écrire en France ou approprier à la scène française avaient nom *Alceste, Armide, Orphée, Iphigénie, Roland, Atys, Renaud, Didon, Chimène, Tarare, OEdipe à Colone, la Vestale, Fernand Cortez, Guillaume Tell, Moïse, Robert le Diable, les Huguenots, le Prophète*, et que ces œuvres, supérieures à celles qu'ils avaient créés dans leur patrie, sont ce qu'ils ont produit de mieux équilibré, de plus parfait et de plus accompli ? Nous avons donc, je le répète, quelques raisons de croire que le public français a le sens vrai des nécessités du drame lyrique, et que dès la naissance de notre opéra, que dis-je ? avant même sa naissance, il a montré ses aptitudes sous ce rapport (1).

(1) Ceci, d'ailleurs, n'est point particulier au seul drame lyrique. La France a le génie du théâtre dans toutes ses

La part de Perrin ainsi faite dans la création de
l'Opéra, il me faut maintenant établir celle de
Cambert. Moins importante peut-être au point de
vue de l'ensemble (on ne doit jamais oublier que
l'idée première de la création de l'Opéra français
vient de Perrin seul), elle est plus glorieuse, en ce
sens que Cambert était un grand artiste, et que la
distance qui le sépare de son collaborateur est
celle qui sépare un musicien de génie d'un
méchant poète.

Lorsque Cambert fit représenter *Pomone*, et
surtout lorsqu'il écrivit *la Pastorale*, il n'avait
aucun modèle à suivre, car l'opéra, tel que l'avait
sagement conçu Perrin, s'écartait tellement de ce
qu'on connaissait des œuvres italiennes de ce
genre, qu'il ne pouvait utilement s'appuyer sur
elles. Or, comme Perrin, Cambert n'en conquit pas
moins du premier coup le succès. *La Pastorale*,
représentée à la campagne, dans un simple décor de
verdure, que la nature seule avait fourni, dépourvue
de toute illusion scénique, sevrée des splendeurs
et des richesses dont l'opéra italien était si pro-
digue, n'en tourna pas moins toutes les têtes. Le

manifestations, cela est incontestable. Et la preuve, c'est
que depuis deux siècles et demi elle n'a cessé de posséder
des hommes de génie et de talent en ce genre, qu'elle seule
peut se flatter d'avoir toujours eu une véritable école théâ-
trale, comme l'Allemagne et l'Italie avaient une école mu-
sicale, et que depuis longtemps ce sont les œuvres sorties
de chez elle qui alimentent, pour les neuf dixièmes, les
théâtres du monde entier.

succès de *Pomone*, douze ans après, fut plus grand encore; et les bénéfices considérables réalisés en peu de mois par cette œuvre importante le prouvent suffisamment. J'ai reproduit, au cours de ce travail, deux morceaux charmants de cet opéra, qui peuvent donner une idée de la manière de Cambert en ce qui se rapporte à la grâce, à l'élégance et à la spontanéité de l'idée mélodique; on a pu voir, par ces deux morceaux, que l'imagination était loin de lui faire défaut, et qu'à cet égard il était aussi bien doué que possible. En ce qui concerne le récitatif, partie si importante du drame lyrique, je me suis rendu compte de sa supériorité, et le témoignage des contemporains est d'ailleurs singulièrement favorable au musicien. On se rappelle, en effet, ce que disait Saint-Évremond : — « Cambert a eu cet avantage, dans ses opéras, *que le récitatif ordinaire n'ennuyoit pas,* pour être composé avec plus de soin que les airs mêmes, et varié avec le plus grand art du monde. » Et encore : — « Cambert a un fort beau génie, propre à cent musiques différentes, et toutes bien ménagées avec une juste économie des voix et des instruments. *Il n'y a point de récitatif mieux entendu ni mieux varié que le sien* (1). » Et le *Mercure*

(1) Et l'on ne dira pas que Saint-Evremond se laissait influencer par sa sympathie pour le genre de l'opéra, car c'est lui qui disait encore, en soulignant sa définition, que « *c'est un travail bizarre de poësie et de musique, où le poëte*

galant, en annonçant la mort de l'auteur de *Pomone*, et en parlant, par conséquent, au plus fort des succès de Lully, disait que « depuis ce temps-là (le temps des opéras de Cambert), *on n'a point veu de récitatif en France qui ait paru nouveau.* » Tout cela n'est-il pas caractéristique ?

Le peu qui nous reste des opéras de Cambert ne suffit malheureusement pas à nous permettre de le juger en toute connaissance de cause. Cependant, cela peut nous donner une idée de la valeur du musicien, et, pour ce qui me concerne, cette idée est telle qu'elle ne me laisse qu'un scrupule : celui de rester, dans l'expression des sentiments d'estime et de sympathie que m'inspire son talent, plutôt au-dessous qu'au-dessus de la vérité. Aussi ne saurais-je partager l'opinion émise par M. Gustave Chouquet dans le parallèle, injuste à mon sens, qu'il établit entre Cambert et Lully (1). M. Chouquet néglige de remarquer, d'abord, que tandis que Cambert n'avait aucun modèle à suivre lorsqu'il fit ses premiers opéras, Lully pouvait s'appuyer sur les œuvres produites par son rival pour savoir ce qui était en état de plaire au public ; il néglige aussi de faire observer que Cambert n'a composé que quatre opéras, dont trois seulement ont été représentés en France, que par conséquent

et le musicien, également gênés l'un par l'autre, se donnent bien de la peine à faire un méchant ouvrage ».

(1) Dans l'*Histoire de la Musique dramatique en France.*

on est en droit de supposer, sans vouloir lui être trop favorable, qu'il n'a pas produit assez pour donner sa vraie note, se mettre à son point, être en pleine possession de son génie, tandis que Lully, ayant écrit près de vingt ouvrages, a pu acquérir l'expérience de la scène et atteindre toute la maturité de son talent.

Je ne pouvais, avant de reproduire le double jugement porté sur Cambert et sur Lully par M. Gustave Chouquet, me dispenser de faire ces réflexions. Voici maintenant comment s'exprime l'auteur de l'*Histoire de la Musique dramatique en France* :

Comme tous les musiciens qui ont reçu du ciel un génie spontané, Lully ne se livra point à de longues et pénibles analyses ; il ne se demanda point si la musique dramatique est d'une espèce particulière et si tel système de composition lui doit être appliqué de préférence à tout autre. Obéissant à son instinct, il écrivit d'inspiration, et, dans l'espace de quatorze ans, il enrichit l'Opéra de vingt ouvrages qui témoignent de l'abondance de ses idées, de la souplesse de son imagination et de l'originalité de son style (1).

(1) Voici une théorie que, pour ma part, je ne saurais admettre un seul instant. Ce n'est pas quand une forme de l'art est si nouvelle, si étendue, si complexe, qu'un artiste peut se laisser emporter par sa seule inspiration. Il y faut, quoi qu'on dise, quelque chose de plus. Si Lully avait procédé d'une telle façon, il aurait pu sans doute écrire des morceaux charmants, faire preuve d'un génie remarquable

A première vue, pourtant, il semble que le style de Lully ne diffère pas essentiellement de celui de Cambert; mais, quand on l'étudie plus attentivement, on s'aperçoit de la distance qui sépare ces deux compositeurs. L'un et l'autre, il est vrai, usent à peu près de la même façon des ressources instrumentales dont ils disposent. Au violon italien à cinq cordes ils préfèrent avec raison le petit violon français à quatre cordes, qu'ils installent triomphalement dans leur orchestre, où la basse de viole à cinq, six et sept cordes, qui plus tard prit le nom de violoncelle, tient la partie de basse, et où les violes (haute-contre ou alto, taille et quinte de violon) remplissent les parties intermédiaires qu'on nommait alors dédaigneusement les parties de remplissage. Outre les instruments à cordes, Cambert n'emploie que les flûtes et les hautbois; Lully y ajoute un basson et des timbales. Cette maigre instrumentation, avons-nous besoin de le dire? ne forme point la partie intéressante des opéras de ces deux rivaux. On sait que Lully attachait si peu d'importance à ses accompagnements d'orchestre,

au point de vue purement musical ; mais il aurait assurément péché contre la vérité dramatique, qui était une de ses qualités, et il aurait fait de mauvais opéras considérés dans leur ensemble. Il faut rendre, au contraire, cette justice à Lully, que ses œuvres sont très-voulues, très-senties, très-équilibrées, et protestent contre un semblable jugement. Rien ne saurait faire supposer qu'il agissait au hasard, qu'il se laissait uniquement guider par son imagination ; bien loin de là, ses procédés sont très-constants, très-arrêtés, très-continus et dénotent précisément de sa part un véritable esprit de suite et d'analyse.

qu'il se contentait d'écrire la basse de ses mélodies et laissait d'ordinaire à l'un de ses élèves, à Lalouette ou à Collasse, le soin de remplir la symphonie des instruments à cordes (1). Cette symphonie accompagnait sans interruption les chanteurs, parce que le moindre silence les eût exposés à perdre l'intonation. On l'appelait le *petit chœur*, et l'on nommait *grands chœurs* les ensembles auxquels prenaient part les instruments à vent, qui exécutaient encore, tantôt seuls, tantôt groupés par familles ou *concerts* de flûtes et de hautbois, des morceaux d'un caractère pastoral ou militaire de fort courte dimension.

Cependant, si Lully ne l'emporte guère sur Cambert au point de vue purement symphonique, et si son instrumentation est assez souvent pauvre ou prétentieuse, comme il se montre supérieur sous tous les autres rapports à l'auteur de *Pomone* et d'*Ariane!* Celui-ci se plaisait à mettre en musique des paroles qui n'avaient pas grande signification. Ainsi qu'un écrivain du temps le lui a reproché avec esprit : « *Nanette et Brunette, Feuillage et Bocage, Bergère et Fougère, Oiseaux et Rameaux* touchaient particulièrement son génie ; » ou, si on l'obligeait à exprimer des passions, il fallait lui donner à traduire des mouvements violents de l'âme et non de ces sentiments tendres et délicats qui exigent une parfaite

(1) Le fait est constant ; mais je ferai remarquer que Lully avait tort, et que précisément l'orchestre de Cambert, qui prenait sans doute la peine d'instrumenter lui-même ses partitions, est beaucoup mieux écrit, plus serré et plus correct que celui de Lully.

connaissance du monde et une étude assidue du cœur humain.

Je ne saurais, je le répète, partager l'opinion exprimée en ces lignes. Ceux qui ont à juger Cambert sont tenus malheureusement, je l'ai déjà dit, à une réserve fâcheuse, par ce fait seul qu'il nous reste fort peu de chose de ses œuvres, et que la bonne opinion que ce peu nous laisse concevoir de son génie ne saurait aller jusqu'à l'admiration, toute espèce d'appréciation d'ensemble demeurant impossible. En fait, et si l'on peut ainsi parler, on est forcé de juger le musicien par divination plutôt que par analyse, en procédant en quelque sorte du connu à l'inconnu, et en cherchant, par ce que nous avons sous les yeux, à se rendre compte de ce qui a disparu. Un tel moyen critique est assurément insuffisant. Et pourtant, — j'insiste sur ce point — les fragments qui restent de Cambert donnent une haute idée de sa valeur, et je ne crains nullement de me tromper en affirmant qu'il y avait en lui l'étoffe d'un homme de génie. Les contemporains, d'ailleurs, me viennent en aide à ce sujet, et une fois de plus je rappellerai ce qu'ont dit de lui le rédacteur du *Mercure galant* (De Visé, qui était généralement le porte-voix de la cour et des grands, de tous ceux qui se piquaient de connaissances artistiques), Sénecé, Saint-Évremond, et après eux de Beauchamps, qui était certaine-

ment l'écho de la génération qui l'avait précédé.

Et pour venir directement à l'un des reproches articulés contre Cambert par M. Chouquet, qui rappelle ces paroles de Saint-Évremond : « *Nanette et Brunette, Feuillage et Bocage, Bergère et Fougère, Oiseaux et Rameaux* touchoient particulièrement son génie, » je dirai que Cambert n'est pas le premier et unique exemple d'un musicien inhabile à saisir les diverses nuances des passions, d'un artiste plus apte à rendre le sens général du drame que le sens particulier des paroles, et en même temps à qui la tendresse et la mélancolie font défaut, et qui préfère peindre les grandes passions et les mouvements violents de l'âme. Sans vouloir être injuste envers Gluck, je crois que cette dernière observation lui serait applicable, et que le génie de l'auteur d'*Alceste* se plaisait plus dans la peinture des déchirements de l'âme et du soulèvement des passions que dans celle des sentiments tendres et délicats ; et, d'autre part, il me semble que M. Verdi, qui, malgré ses défauts, est assurément fort loin d'être le premier venu, rentre dans la catégorie des artistes qui se pénètrent plus de l'esprit du drame qu'ils ne s'attachent au sens strict des paroles, ce qui ne l'empêche pas d'être singulièrement émouvant et pathétique. Et si Cambert manquait de tendresse, ses contemporains ne lui ont pas reproché du moins de manquer de vigueur et de sentiment dramatique, car c'est en-

core Saint-Évremond qui nous apprend que deux des passages les plus pathétiques de ses ouvrages, le « Tombeau de Climène » dans les *Peines et les Plaisirs de l'amour*, et les « plaintes d'Ariane » dans *Ariane*, étaient dignes d'admiration.

Ce qui reste donc évident, et ce dont nous pouvons nous rendre compte en dépit du peu que nous a laissé Cambert, c'est que ce grand artiste possédait un certain nombre de qualités rares, et qui ne sont point à dédaigner. Il avait la force dramatique et la passion, facultés maîtresses chez un musicien destiné à écrire pour la scène, et il y joignait le charme et la grâce de la pensée musicale, l'élégance et la fraîcheur du dessin mélodique (ainsi que l'ont pu prouver les deux fragments de *Pomone* que j'ai reproduits), en même temps que la noblesse, la fermeté, la couleur et le caractère du récitatif. Si l'on ajoute à cela que sa musique était remarquable par le style, que son harmonie était correcte et pure, et que son petit orchestre, disposé avec habileté, était écrit et conçu avec tout le soin désirable, je ne vois pas trop qu'on puisse, avec quelque apparence de justice, le placer si fort au-dessous de Lully. Et quand je songe que c'est lui qui a ouvert la voie à celui-ci, qui a marché le premier dans une route nouvelle et inexplorée, et que malgré des tâtonnements inévitables, en dépit de l'indifférence sceptique qui par avance semblait devoir accueillir ses essais, il a su du premier

coup conquérir l'oreille du public et obtenir des succès, je me dis que c'était là un artiste d'une trempe singulière, d'un ordre vraiment supérieur, et qui paraissait désigné d'avance pour la célébrité. Il eut le malheur de rencontrer Lully sur son passage, comme, un siècle plus tard, Philidor devait rencontrer Gluck sur le sien, et ces deux grands musiciens, qui avaient entrevu, l'un la création, l'autre la réforme de l'opéra français, durent céder le pas à deux étrangers, deux hommes de génie aussi, et eurent la douleur de se les voir préférer. Or, s'il est loin de ma pensée de vouloir amoindrir la valeur de Lully, je n'en reste pas moins persuadé que Cambert ne lui était pas inférieur, et que s'il était resté maître de la situation, il serait devenu justement illustre, aux lieu et place de son heureux rival.

A tout le moins faut-il lui restituer la gloire et l'honneur d'avoir fondé notre scène lyrique française, puisque, en réalité, Lully n'a fait que continuer l'œuvre si brillamment ébauchée par lui. J'ai dit que Castil-Blaze était le seul historien qui, de nos jours, avait rendu cette justice à l'auteur de *Pomone*. Je me trompais. Adrien de La Fage, dans l'article qu'il a consacré à Lully dans la *Biographie Michaud,* dit en fort bons termes, après avoir donné ses raisons à ce sujet : — « C'est donc, comme on le voit, une erreur grave, quoique fort commune, de donner Lully comme ayant le pre-

mier introduit l'opéra en France; ce ne fut qu'après le succès de Cambert et la prompte réalisation de bénéfices considérables par Perrin et ses associés que Lully ne trouva plus la langue française si rebelle à la musique qu'il l'avait auparavant déclaré, opinion que les travaux de Cambert n'avaient d'abord pu changer.... »

N'oublions pas toutefois, si nous voulons envisager l'ensemble et ne point nous en tenir spécialement à la musique, que Perrin et Cambert sont inséparables, et que c'est pour eux deux qu'on doit revendiquer énergiquement ce titre de *créateurs de l'Opéra français*. Si leurs essais n'étaient encore que des ébauches, il faut avouer qu'en de certains points ces ébauches étaient singulièrement réussies. Il y a entre eux cette différence, indiquée déjà précédemment, que Cambert était un grand artiste tandis que Perrin était un poète médiocre, et que le premier se serait certainement élevé plus haut qu'il ne lui a été donné de le faire, alors que le second était incapable de progresser et de modifier son talent. Il n'en reste pas moins évident qu'en composant *Pomone*, tous deux ont trouvé la forme de notre opéra, comme au milieu du siècle suivant, Vadé et Dauvergne devaient trouver la forme de l'opéra-comique en écrivant *les Troqueurs*.

Un chroniqueur disait, il y a près de soixante-dix ans : — « Si l'abbé Perrin, qui composa le pre-

mier opéra français, si Cambert, qui le mit en musique, si le marquis de Sourdéac et Champeron son associé, qui fournirent les fonds pour cette entreprise, pouvaient revenir à la vie et voir l'état actuel de l'Académie impériale de musique, il est douteux qu'ils reconnussent l'établissement dont ils furent les inventeurs. Il y a bien loin de la versification plate et triviale de l'abbé Perrin, auteur de *Pomone*, à la poésie harmonieuse, élégante et noble de *la Vestale*; le plain-chant de l'organiste Cambert paraîtrait bien *soporatif* s'il était exécuté dans un concert avant la musique de Gluck ; le machiniste que le marquis de Sourdéac mettait en œuvre serait fort embarrassé pour diriger les vols et les changements imaginés par Boutron ; les peintres même qui travaillaient à ces décorations auxquelles on était si attaché que vingt années de service ne les reléguaient point au magasin, trouveraient de la difficulté à exécuter, d'après les dessins d'Isabey, ce qui paraît facile actuellement à Dagotty, Protain, Bocquet et Cicéri (1). »

A part ce qui s'adresse à Perrin personnellement, la critique de ce petit morceau est assez fausse, car la musique de Cambert était loin d'être du « plain-chant, » et les magnificences de *Pomone*, au point de vue de la machinerie et de la décoration, étaient fort remarquables et nous surpren-

(1) *Opinion du Parterre*, 1814, pp. 210-211.

draient peut-être encore aujourd'hui. Mais ce que l'auteur de ces lignes dédaigneuses ignorait sans doute, c'est que *Pomone* avait fait courir tout Paris tout autant que *la Vestale*, et ce dont il n'avait pas l'air de se rendre compte, c'est que *la Vestale* n'eût pas existé sans *Pomone*.

PIÈCES COMPLÉMENTAIRES

ET JUSTIFICATIVES

TRIO BOUFFE

DE CARISELLI (1).

Ce trio, on l'a vu, fut composé par Cambert pour une comédie de Brécourt, *le Jaloux invisible*, représentée au mois d'août 1666. On en trouve la musique (sans accompagnement) à la fin de cette comédie, avec ces mots en tête : — « *Trio italien burlesque*, composé par le sieur Cambert, maistre en musique de la feuë Reyne Mère. » Mon excellent ami M. Weckerlin, l'érudit bibliothécaire du Conservatoire, qui a pour le talent de Cambert toute l'estime dont ce grand artiste est digne à tant d'égards, a eu l'heureuse idée de publier dans la *Chronique musicale*, il y a quelques années (n° du 15 novembre 1876), ce curieux morceau, en y ajoutant un accompagnement de piano fait par lui avec beaucoup de soin. M. Weckerlin a bien voulu m'autoriser à me servir de son travail, et c'est cette version du trio de Cambert, donnée par lui, que je reproduis ici pour donner une idée de la manière de ce maître :

(1) Voy. p. 94.

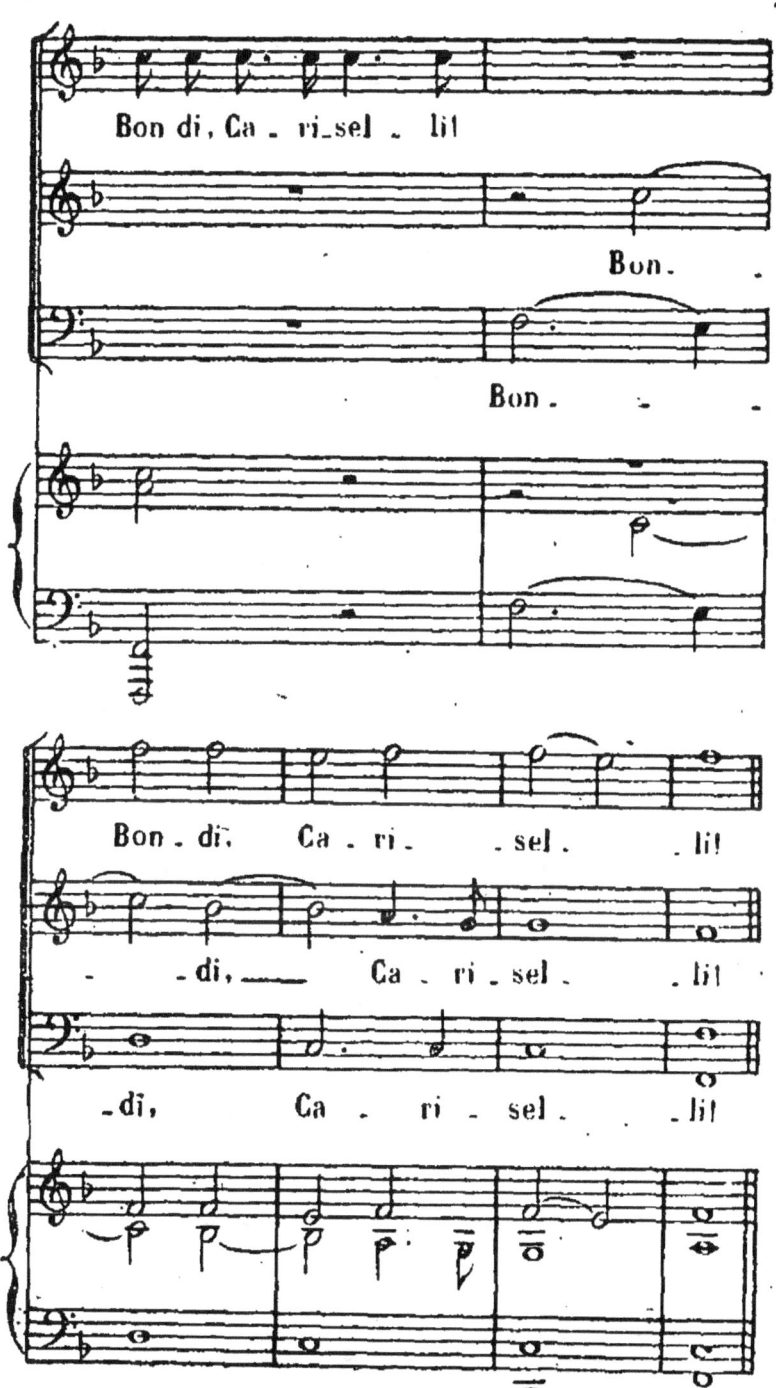

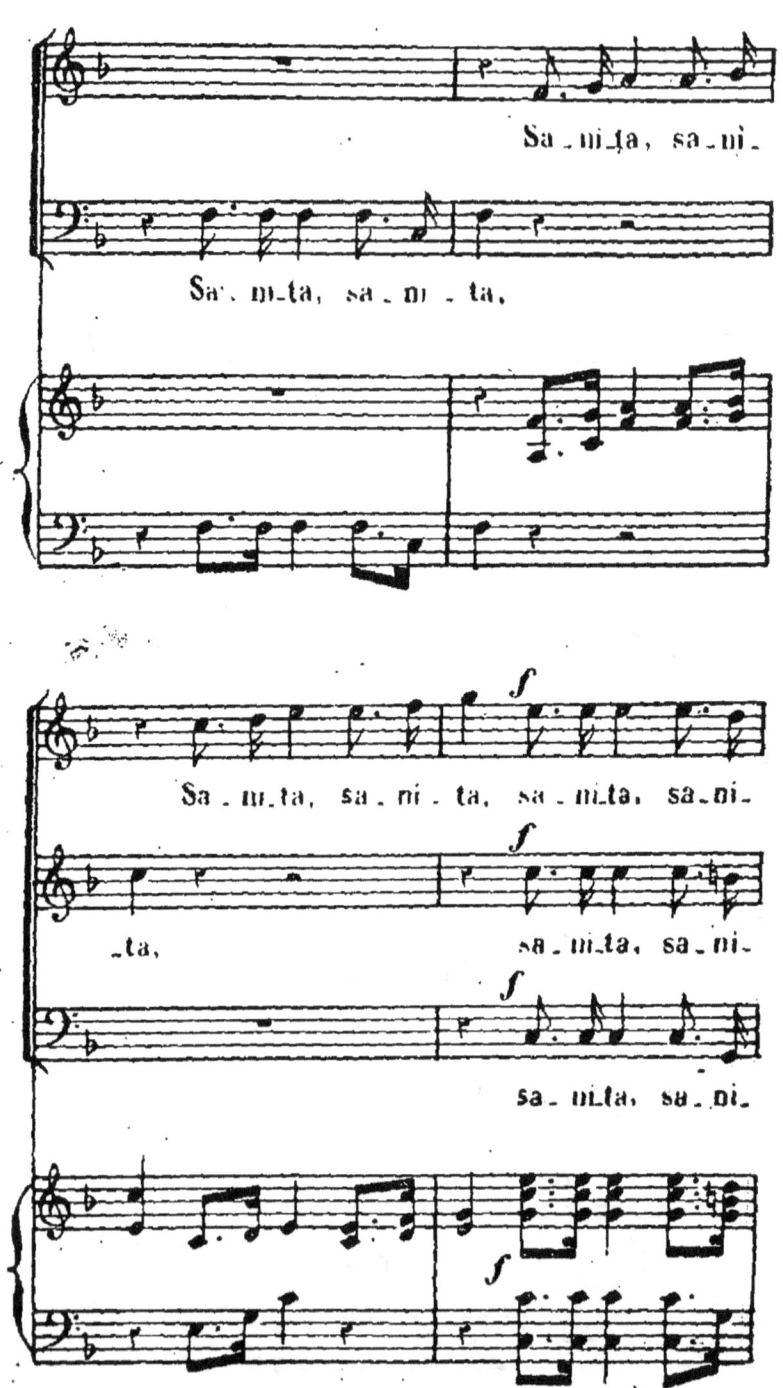

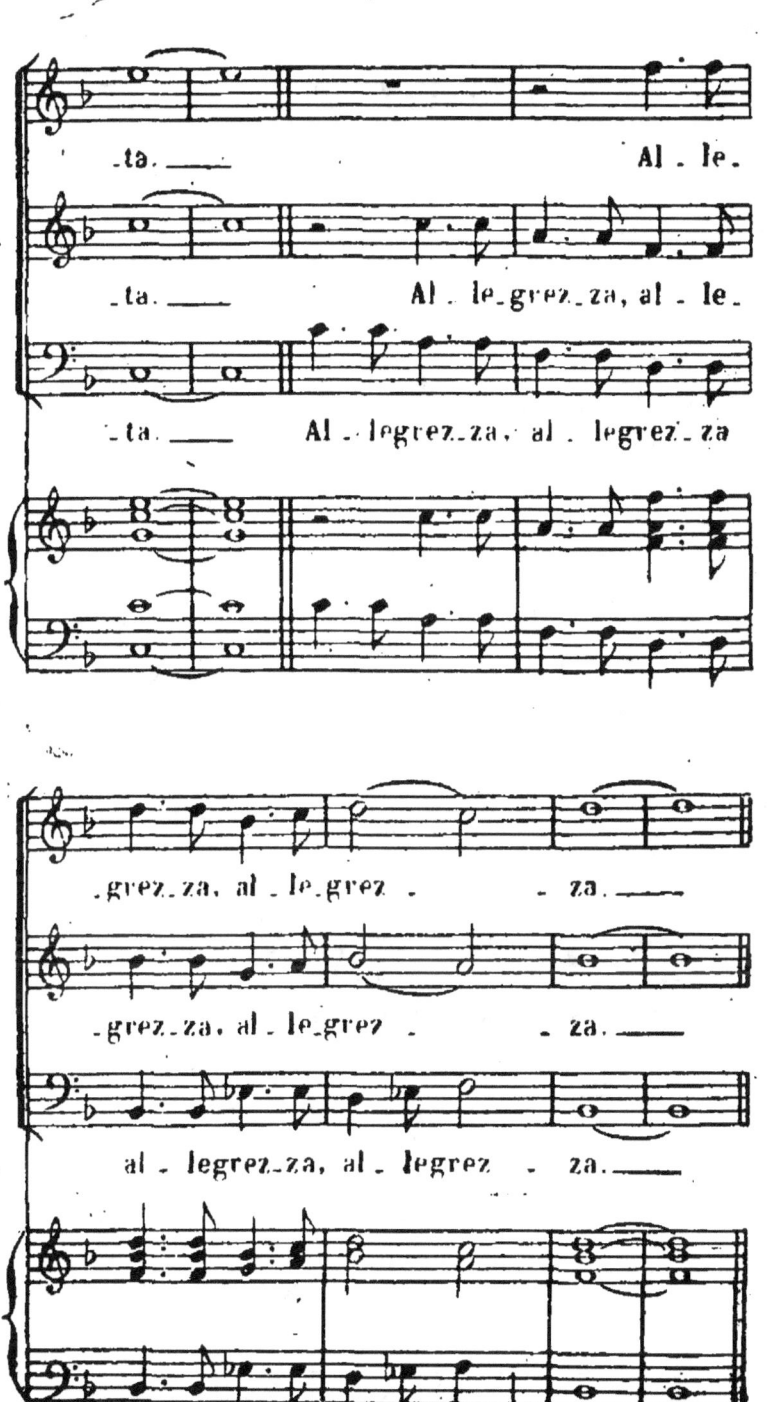

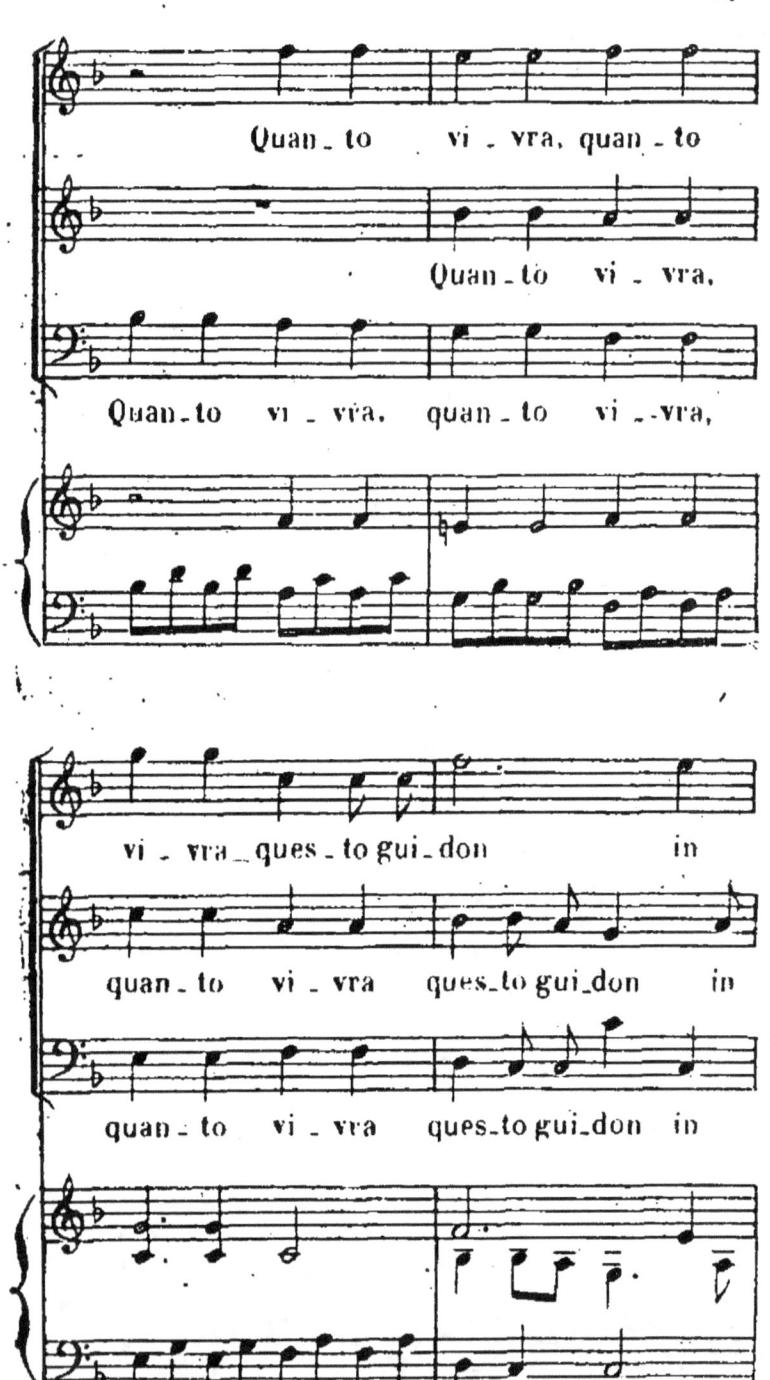

Bail pour la construction de la salle de l'Opéra.

(Voyez p. 108.)

Nous donnons ici la partie essentielle du texte du bail passé, à la date du 8 octobre 1670, pour la location du jeu de paume de la Bouteille, sur lequel Sourdéac et Champeron allaient faire construire la première salle de l'Opéra français. Ce document a été produit pour la première fois par M. de Boislisle (1), d'après une copie qui lui a été communiquée par M. Nuitter, archiviste actuel de l'Opéra :

> Par devant les notaires gardenottes du Roy au Chastelet de Paris soussignez, fut présent Maximilien de Laffemas, escuyer, sr de Sérocourt, conseiller et maistre d'hostel ordinaire du Roy, demeurant à Paris, rue du Chaulme, paroisse Saint-Jean en Grève, tant en son nom que comme se faisant et portant fort de Messieurs et Dames ses cohéritiers dans la succession du deffunt Mr Isaac de Laffemas, leur père, vivant conseiller du Roy en ses Conseils, doyen de Messrs les maistres des requestes ordinaires de l'hostel du Roy... lequel, ès dits noms, a reconnu et confessé avoir baillé et délaissé par ces présentes, à tiltre de loyer et prix d'argent, du premier jour du présent mois d'octobre jusques et pour cinq ans prochains... à hault et puissant seigneur Mre Alexandre de Rieux, chevalier, seigneur marquis de Sourdéac et autres terres, et à Laurent de Bersacq de Fondant, escuyer, seigneur de Champeron, demeurant à Paris, sçavoir ledit seigneur marquis de Sourdéac en son hostel au faubourg Saint-Germain, rue Garancière, et ledit sr de Champeron, rue des Fossez de Nesle, paroisse Saint-Sulpice, à ce présents et acceptans, prenans et retenans pour eux au dict tiltre, durant le dict temps, c'est assavoir le jeu de

(1) Dans une brochure curieuse : *les Débuts de l'Opéra français à Paris* (Paris, 1875, in-8 de 19 pp.).

paulme où est pour enseigne *la Bouteille*, seize rue des Fossez de Nesle, ayant sortie par la rue de Seine, ledict jeu de paulme clos de murs, couvert de tuille, garni de ses auges, au pourtour de charpenterie, gallerie dans ledict jeu d'un costé couverte d'ais, les murs d'appuy de pierre de taille avec de petites colonnes de charpenterie qui portent le couvert de laditte gallerie, iceluy jeu de paulme pavé de pierres de Can; deux cours au costé du dict jeu et deux corps de logis ayant fasse sur la dicte rue, apliquez au rez de chaussée, à salles à cheminée, allée de passage et cuisine, escurie ou apentis, plusieurs estages au nombre de trois, chambres à cheminées et grenier au dessus, monté dans œuvre, leurs aisances, appartenances et dépendances; les dicts lieux ainsy qu'ils s'estendent, poursuivent et comportent, sans en rien excepter, retenir ni réserver, avec partie de la place du chantier du costé de la rue de Seyne, occupé par M⁰ Levasseur, maistre charon à Paris, à prendre quatre toises et un pied du devant du mur du dict jeu de paulme cy devant déclaré, jusques au dehors du mur que les dicts sieurs preneurs pourront faire faire, à leurs despens, pour séparer le dict chantier d'avec la dicte place; lequel mur sera faict en l'estendue du dict chantier et de pareille construction en espoisseur que ceux du dict jeu, jusques à la hauteur des autres murs du dict jeu, ainsy qu'ils sont à présent; au dessus du quel mur les dicts sieurs preneurs pourront faire faire telle eslévation que bon leur semblera, soit de maçonnerie que de charpenterie, pour porter la charpente et couverture du comble qu'ils désirent faire, le tout à leurs frais et despens ; et pourront aussy les dictz s⁶ preneurs eslever telle quantité de travées du dict jeu de paulme que bon leur semblera pour leur commodité, en faisant par eux servir les bois qui se trouveront bons et en en mettant de neufs au deffault, mesme en faisant par eux faire la couverture et fournissant le fer qu'il conviendra, et sans estre par le dict s⁶ bailleur, ès dictz noms, tenu de faire mettre aucun bois en ce qui se trouveroit pourry ou rompu en l'endroit où ils feront les dictes eslévations, pour la construction d'un Théastre qu'ils entendent faire faire du costé du dict chantier, pour les représentations en musique nommées *opéra*, en conséquence de la permission et privilège qu'ils en ont obtenus par les lettres patentes de Sa Majesté, sous le nom du s⁶ Perrin, le vingt huit juin mil six cent soixante neuf; pour lesquelles représentations les dictz sieurs preneurs feront

faire à leurs despens, dans les dictz lieux, telles loges, amphithéastre et autres accommodements que bon leur semblera, en restablissant par eux les dégradations qui se trouveront faittes aux dictz murs, lorsqu'ils sortiront des dictz lieux... Ce présent bail faict moyennant deux mil quatre cent livres de loyer pour et par chacune des dictes cinq années... Payeront les dictz sieurs preneurs les deniers à quoy les dictz lieux baillez sont et pourront estre, durant le dict temps, taxées et cottizées pour les fortifications de cette ditte ville et faulxbourgs de Paris, pauvres, boues, chandelles, lanternes, et autres charges de ville et police. Faict et passé à Paris, en la maison du dict sieur de Sérocourt sus déclarée, l'an mil six cens soixante dix, le huitiesme jour d'octobre, avant midy; et ont signé la minute des présentes, demeurée vers Raveneau, qui a délivré ces présentes pour coppie collationnée sur la ditte minute, ce jour d'huy vingt cinq juin mil six cens quatre vingt sept, pour servir aux dictz srs de Champeron et de Sourdéac (1).

Ordonnance de police relative aux désordres survenus à l'Opéra en 1671.

(Voyez p. 132.)

Voici l'ordonnance de police rendue, à la date du 23 mai 1671, au sujet des désordres qui s'étaient

(1) M. de Boislisle accompagne ce texte de la note suivante, due à M. Charles Nuitter :

« A la même date du 8 octobre 1670, on trouve, parmi les minutes de Me Raveneau, un désistement de bail de la part de Lavigne, marchand orfèvre, locataire du corps de logis et cour le long du mur du jeu de paume de *la Bouteille*, et la convention dont il est question dans le bail, par laquelle Levasseur, maître charron, délaisse quatre toises et un pied de place faisant partie de son chantier, rue de Seine. Ces agrandissements étaient nécessaires pour l'établissement de la salle et du théâtre. Le texte du bail fait bien comprendre les travaux qui ont dû être faits pour donner la profondeur et la hauteur convenables à la scène, que l'on décrit toujours comme la plus vaste et la mieux machinée qui existât alors. Les archives de l'Académie de musique ne possèdent pas de document plus précis sur la première salle d'opéra. »

produits aux portes de « l'Académie royale des opéras : »

De par le Roy
et Monsieur le prévost de Paris
ou Monsieur le lieutenant criminel.

A tous ceux qui ces présentes lettres verront : Achilles du Harlay, conseiller du Roy en ses Conseils, son procureur général au Parlement de Paris, garde de la ville, prévosté et vicomté de Paris, le siége vacant, salut. Sçavoir faisons que, sur ce qui nous a esté remontré par le Procureur du Roy que, Sa Majesté ayant bien voulu honorer d'une protection toute singulière l'établissement en cette ville de son Académie royale des Opera, Elle auroit estimé à propos d'en deffendre l'entrée à ceux de sa Maison qui sont admis ordinairement dans les comédies sans payer aucuns droits, comme aussi à tous pages, lacquais et gens de livrées, pour empescher les désordres et les querelles qui arrivent le plus souvent par le concours et la confusion de toutes sortes de personnes. Et bien que les officiers préposez à la police ayant employé leurs soins pour les exécutions des ordres de Sadite Majesté, néantmoins ils n'auroient pu empescher la violence de plusieurs lacquais attroupez au mois de mars dernier dans la ruë des Fossez de Nesle, lesquels s'estant présentez à la porte de ladite Académie pour y entrer, et cette liberté leur ayant esté refusée suivant l'intention du Roy, ils auroient passé jusques à cet excès d'insolence que d'en vouloir briser les portes et forcer les gardes, aucuns desquels auroient esté grièvement blessez à coups de pierre et de bastons, dont lesdits lacquais estoient armez ; aucuns desquels auroient esté arrestez sur le champ et conduits prisonniers au Grand Chastelet, auxquels l'on instruit le procès. Et d'autant qu'il importe pour la seureté publique qu'une semblable violence, et dont les suites sont d'une très-grande conséquence, soit réprimée par l'autorité de la justice, et ceux qui s'en trouveront auteurs ou complices punis selon la rigueur des ordonnances, requéroit ledit procureur du Roy luy estre pour ce pourveu. Nous, ouï le procureur du Roy, et faisant droit sur ces conclusions,

avons ordonné et ordonnons que les informations encommencées contre les accusez de ladite violence seront incessamment continuées, et leur procès à eux fait et parfait jusques à sentence définitive inclusivement. Et cependant avons fait inhibition et deffences à tous pages, lacquais, gens de livrées et tous autres, de quelque qualité ou condition qu'ils puissent estre, de se présenter aux portes de ladite Académie royale des Opera, pour y entrer sans payer, ny s'attrouper, et faire aucunes violences, pour raison de ce, à main armée, ou autrement excéder ny outrager les gardes préposez pour la seureté desdites Académies royales; le tout à peine des gallères, ou autre, s'il y échet, contre les contrevenans et ceux qui seront pris en flagrant délit : enjoignant aux commissaires du Chastelet de se transporter dans le quartier et ès environs de ladite Académie royale, les jours de représentation, faire conduire ès prisons du Grand Chastelet les auteurs et complices desdites violences, et pour cet effet se faire assister de tel nombre d'huissiers, sergens, archers et autres officiers de justice qu'ils aviseront, lesquels seront tenus de leur obeïr au premier commandement; comme aussi aux bourgeois dudit quartier et des environs de prester main forte ausdits commissaires, quand ils en seront requis, avec deffences à eux de donner retraite et recevoir en leurs maisons aucuns desdits délinquans, à peine de cent livres d'amende, et de répondre civilement des dommages et intérests. Et sera nostre présente ordonnance leuë, publiée et affichée à la porte de ladite Académie royale des Opera, lieux et endroits accoûtumés de cette ville et fauxbourgs de Paris, et exécutée nonobstant oppositions ou appellations quelconques, et sans préjudice d'icelles. Ce fut fait et donné en la Chambre criminelle du Chastelet par messire JACQUES DEFFITA, conseiller du Roy en ses Conseils d'Estat et privé et lieutenant criminel de la ville, prévosté et vicomté de Paris, le vingt-troisième jour de may mil six cens soixante-onze. Signé,

 DEFFITA.

 DE RYANTZ.
 LE COINTRE, greffier.
 Collationné.

LE FLORENTIN,

satire de La Fontaine.

(Voy. p 222.)

Cette satire, qui fut inspirée à La Fontaine par la mauvaise foi de Lully, fit grand bruit en son temps. C'était à l'époque où Quinault était tombé en disgrâce auprès de Louis XIV, qui ne voulait plus que Lully lui fît faire les poèmes de ses opéras. Celui-ci, ne sachant à qui s'adresser, s'en va trouver La Fontaine, le prie, le supplie de le tirer d'embarras, cherche, comme le dit plaisamment le Bonhomme, à l'*enquinauder*. Bref, La Fontaine cède, se met à l'œuvre sans se douter du souci qui doit en résulter pour lui, et écrit le poème d'une *Daphné* destinée à Lully et à l'Opéra. Mais Lully, on le sait, était difficile à satisfaire; il exige des changements, des retouches, des remaniements, auxquels le poète se prête d'abord de bonne grâce; mais la chose ne va pas davantage au gré du musicien, si bien qu'au bout de quatre mois de travail, La Fontaine lassé, impatienté, finit par renoncer à tout. A ce moment, Lully s'en riait; Quinault était rentré en grâce, s'était remis à travailler pour lui, et le madré Florentin n'avait plus besoin de personne.

Telles sont les causes qui provoquèrent la colère de La Fontaine, et qui l'amenèrent à écrire sa fameuse satire. Quelque fût le froissement de son amour-propre, on peut croire, étant donnée l'habituelle aménité de son caractère, qu'il ne l'eût pas

faite aussi vive s'il n'eût pas eu de Lully l'opinion très-fâcheuse qu'en avaient tous ses contemporains. Voici cette pièce, qui appartient à l'histoire de Lully (1).

LE FLORENTIN

 Le Florentin
 Montre à la fin
 Ce qu'il sait faire.
Il ressemble à ces loups qu'on nourrit, et fait bien;
Car un loup doit toujours garder son caractère
 Comme un mouton garde le sien.
J'en estois averti; l'on me dit : Prenez garde;
Quiconque s'associe avec lui se hasarde :
Vous ne connoissez pas encor le Florentin;
 C'est un paillard, c'est un mâtin
 Qui tout dévore,
Happe tout, serre tout : il a triple gosier.
Donnez-lui, fourrez-lui, le glout (2) demande encore :
Le roi même auroit peine à le rassasier.

Malgré tous ces avis, il me fit travailler.
 Le paillard s'en vint réveiller
Un enfant des neuf Sœurs; enfant à barbe grise,
 Qui ne devoit en nulle guise
Etre dupe : il le fut, et le sera toujours.
Je me sens né pour être en butte aux méchans tours.
Vienne encore un trompeur, je ne tarderai guère.

(1) Il paraît, d'ailleurs, que tout le monde n'avait pas confiance en La Fontaine pour la confection d'un poème lyrique, car voici l'épigramme qui courut à ce sujet dans le public et que l'on attribue au chansonnier Lignière :

 Ah! que j'aime La Fontaine
 D'avoir fait un opéra!
 On verra finir ma peine
 Aussi-tôt qu'on le joüera.
 Par l'avis d'un fin critique,
 Je vais me mettre en boutique
 Pour y vendre des sifflets;
 Je serai riche à jamais.

(2) *Glout :* glouton.

Celui-ci me dit : Veux-tu faire,
Presto, presto, quelque opéra,
Mais bon? ta muse répondra
Du succès par-devant notaire.
Voici comment il nous faudra
Partager le gain de l'affaire.
Nous en ferons deux lots, l'argent et les chansons :
L'argent pour moi, pour toi les sons.
Tu t'entendras chanter, je prendrai les testons ;
Volontiers je paie en gambades :
J'ai huit ou dix trivelinades
Que je sais sur mon doigt ; cela joint à l'honneur
De travailler,pour moi, te voilà grand seigneur.
Peut-être n'est-ce pas tout à fait sa harangue ;
Mais, s'il n'eut ces mots sur la langue,
Il les eut dans le cœur. Il me persuada ;
A tort, à droit me demanda
Du doux, du tendre, et semblables sornettes,
Petits mots, jargons d'amourettes
Confits au miel ; bref il m'*enquinauda*.
Je n'épargnai ni soins, ni peines
Pour venir à son but et pour le contenter :
Mes amis devoient m'assister ;
J'eusse, en cas de besoin, disposé de leurs veines.
Des amis ! disoit le glouton,
En a-t-on ?
Ces gens te tromperont, ôteront tout le bon,
Mettront du mauvais en la place.
Tel est l'esprit du Florentin :
Soupçonneux, tremblant, incertain,
Jamais assez sûr de son gain,
Quoi que l'on dise ou que l'on fasse.
Je lui rendis en vain sa parole cent fois ;
Le b..... avait juré de m'amuser six mois.
Il s'est trompé de deux ; mes amis, de leur grâce,
Me les ont épargnés, l'envoyant où je croi
Qu'il va bien sans eux et sans moi.

Voilà l'histoire en gros : le détail a des suites
Qui valent bien d'être déduites ;
Mais j'en aurois pour tout un an ;
Et je ressemblerois à l'homme de Florence,
Homme long à conter, s'il en est un en France.

Chacun voudroit qu'il fût dans le sein d'Abraham.
>Son architecte et son libraire,
>Et son voisin et son compère,
>Et son beau-père,
Sa femme et ses enfans, et tout le genre humain,
>Petits et grands, dans leurs prières,
>Disent le soir et le matin :
Seigneur, par vos bontés pour nos si singulières,
>Délivrez-nous du Florentin.

Requête adressée au roi par Jean Laurent de Beauregard.

(Voy. p. 256).

C'est M. de Boislisle, qui, dans son intéressant opuscule : *les débuts de l'Opéra français à Paris*, a donné le texte du placet adressé au roi par le logeur de Perrin, lequel était mort chez lui en lui devant une somme considérable, laissant seulement entre ses mains quatre livrets d'opéras. Je reproduis ce document, ainsi que les quelques lignes que lui consacre M. de Boislisle et les notes dont il l'a accompagné :

> Cet homme alla sans doute offrir à Lully les « productions admirables » de son pensionnaire ; mais Quinault occupait déjà la place avec *Cadmus*, *Alceste* et *Thésée*, que suivirent de près *Atys*, *Isis*, *Proserpine et Persée*. En désespoir de cause, le créancier s'adressa au roi, et c'est son dernier placet qui nous fait connaître quelques particularités vraiment intéressantes sur Perrin et son Opéra. J'en vais donner le contexte, non d'après l'original, mais d'après l'analyse officielle que le secrétaire d'Etat de service présenta au roi en avril 1681, et qui porte à la marge la réponse négative N (1). J'y joins quelques notes que

(1) Cette copie se trouve dans le « Rôle des placets » de 1680-1682, conservé aux Archives des Affaires étrangères, sous la cote *France* 215

m'a bien voulu fournir notre confrère, Charles Nuitter :

« Le nommé Jean Laurent de Beauregard remontre que, depuis 1662 jusqu'en 1676 (1), le feu sʳ Perrin a demeuré et vécu chez luy, avec un mulet (2), lequel sʳ Perrin s'estant appliqué à la composition des paroles de musique pour l'établissement des opératz, il en fit faire plusieurs répétitions ès années 1667 et 1668, avec tant de succès, que le Roy, sur le récit qui luy en fut faict par des personnes des plus considérables de sa cour, qui les avoient veus dans le palais du sʳ duc de Nevers, luy accorda le privilége de la représentation, par lettres patentes données à Saint-Germain en Laye, le 8⁰ (3) jour de juin 1669. La première s'en fit par l'opéra de *Pomone*, le 4⁰ mars 1671 (4), qui réussit sy advantageusement que les profficts eussent esté capables d'acquitter dans trois mois toutes les dettes dudit sʳ Perrin, sy son emprisonnement et la révocation que fit Sa Majesté de son privilége, pour l'accorder audit (5) Baptiste Lully, ne luy eust faict cesser les moyens. Cette disgrâce a tourné à grande perte au suppliant, qui est un des créanciers dudit Perrin, pour l'avoir logé, nourry et entretenu avec un valet, six années ou environ (6), et logé tous les

— Tous les lundis, à la sortie du conseil, le secrétaire d'État de service recevait les placets des solliciteurs sur une table de l'antichambre du roi. Un commis en faisait les extraits, que le secrétaire d'État présentait au roi et sur lesquels celui-ci marquait le renvoi à tel ou tel ministre, pour faire un rapport au prochain conseil. Le commis informait le pétitionnaire de ce renvoi, afin qu'il pût agir en conséquence, et généralement la réponse ministérielle, d'après la décision inscrite en marge du rôle, revenait dans la huitaine. Il existe aux Archives nationales quelques fragments de ces rôles de placets du xvii⁰ siècle; mais la série conservée aux Affaires étrangères est beaucoup plus considérable.

(1) Il faudrait : 1675.
(2) Évidemment il faut lire « valet », comme plus bas.
(3) Lisez : 28.
(4) Nous avons vu qu'aucun document contemporain ne donne la date précise et absolue de la représentation de *Pomone*, et que les chroniqueurs la fixent généralement au 18 ou au 19 mars. Faut-il avoir confiance dans le renseignement ici consigné, et croire que *Pomone* fut jouée réellement pour la première fois le 4 mars 1671 ? Peut-être, à l'aide de ce nouveau point de départ, parviendra-t-on à établir l'exacte vérité. — A. P.
(5) *Sic*. Probablement il avait été déjà question de Lully dans le texte original et intégral.
(6) Ceci suppose, ce qui est fort probable d'ailleurs, que Perrin avait payé sa première dépense sur les bénéfices de *Pomone*.

musiciens qu'il avoit faict venir pour ledit établissement, du nombre desquelz sont encore présentement les srs Morel, Gillet, Clédière et Miracle, qui sont de la musique de Sa Majesté; les autres font encore valoir présentement par leurs belles voix les ouvrages de musique dudit sr de Lully. Cependant, comme ledit Perrin est mort insolvable en la maison du suppliant, qui tient maison garnie et pensionnaires, et qu'il ne luy a laissé pour tout payement que quatre productions admirables de son esprit, qui sont quatre opératz intitulez : *Dianne amoureuse* ou *la Vendange d'amour* (1), *la Reyne du Parnasse* ou *la Muse d'amour*, *Arriane* ou *le Mariage de Bacchus*, et *la Nopce de Vénus*, tous ses rares ouvrages seroient admirez des plus beaux esprits du siècle et deviendroient utiles au suppliant, qui est dans la nécessité, luy estant deub par ledit sr Perrin plus de 10,000 livres, si Sa Majesté veut ordonner audit sr Lully, qui n'a point produict de nouveaux opéras depuis longtemps (2), de les prendre et faire part au suppliant des profficts qui en reviendront, jusques à la concurrence de son deub, sy mieux n'ayme ledit sr Lully permettre au suppliant de les faire représenter à condition de luy donner pour la représentation desdits quatre opératz telle part que Sa Majesté ordonnera. »

(1) M. Nuitter a dit n'avoir pas retrouvé ces manuscrits dans le catalogue de Soleinne; mais il ajoute qu'on lit dans le *Dictionnaire portatif des beaux-arts*, de Lacombe, à l'article Perrin : « Nous avons de lui quatre opéras, *Pomone*, *Ariane*, *la Reine du Parnasse*, *la Vengeance de l'Amour*. Les trois derniers n'ont pas été représentés. » Il est donc probable que nous devons lire *la Vengeance* au lieu de *la Vendange*, d'autant que les titres des autres manuscrits ont été aussi altérés par quelque mauvais plaisant. Je les ai rétablis sur l'indication de M. Ch. Nuitter. *Ariane* était devenue *Arignez* ou *la Malrage de Bagnolet* ; *Diasne amoureuse* avait été transformée en *Diable amoureux*, etc.

(2) Il est inexact de dire que Lully « n'avait pas produit de nouveaux opéras depuis longtemps, » puisque *Proserpine* a été représentée pour la première fois à Saint-Germain-en-Laye le 3 février 1680, et *le Triomphe de l'Amour* en janvier 1681.

FIN.

INDEX

Pages.

I. — L'opéra italien importé en France par Mazarin. *La Finta Pazza*, de Strozzi ; l'*Orfeo* d'un auteur inconnu. Splendeurs scéniques des ouvrages italiens. — Les pièces françaises à machines, avec musique : *Andromède*, de Pierre Corneille.— Les ballets de cour. — De ces différents genres d'ouvrages devait naître l'idée de l'opéra français.................. 11

II. — C'est à Pierre Perrin, nommé à tort l'abbé Perrin, que l'on doit le premier projet en ce genre. — Ce que c'était que Perrin, et ce qu'était sa poésie. — Les sarcasmes dont il est l'objet de la part de Boileau. — Son goût et sa grande intelligence des choses du théâtre. — Il fait choix du compositeur Cambert pour l'aider dans la réalisation de ses projets... 25

III. — Robert Cambert, claveciniste et compositeur distingué, élève de Chambonnières. — Surintendant de la musique de la reine mère, Anne d'Autriche, il devient le collaborateur de Perrin. — Ses motets, ses airs à boire............. 39

IV. — Perrin écrit le poème et Cambert la musique de *la Pastorale*, premier essai d'opéra tenté en France. — Cet ouvrage est représenté avec beaucoup de succès à Issy, puis à Vincennes, devant le roi. — Lettre écrite à ce sujet par Perrin à l'archevêque de Turin pour expliquer ses idées en matière de musique dramatique, et reproduite pour la première fois depuis deux siècles................... 51

V. — Un nouvel opéra italien : *Xerxès*, de Cavalli. — Une nouvelle pièce à machines : *la Toison d'or*, de Pierre Corneille. — Un grand seigneur machiniste théâtral : le marquis de Sourdéac. — *Ercole amante*, de Cavalli. — Perrin poursuit l'idée de la création d'un théâtre d'opéra français.— Il obtient de Louis XIV des lettres patentes qui lui concèdent le droit d'établir, par tout le royaume, des « Acadé-

mies d'opéra, ou représentations en musique en langue françoise ... 82

VI. — Perrin s'associe, pour l'exploitation de son privilège, avec Cambert, le marquis de Sourdéac et le financier Bersac de Champeron. — Les associés font construire un théâtre au jeu de paume de la Bouteille, et envoient un émissaire dans le Languedoc pour y recruter des chanteurs. — Premières menées de Lully pour entraver la nouvelle entreprise. — Représentation de *Psyché* par la troupe de Molière. — Les chanteurs réunis par Cambert : Beaumavielle, Clediére, Tholet, Rossignol, Miracle, mademoiselle Cartilly. — Représentation de *Pomone*, premier opéra français régulier, paroles de Perrin, musique de Cambert................. 106

VII. — *Pomone*. Le livret. La musique. Les acteurs. — Cette pièce se joue pendant huit mois entiers, avec un succès tel que des troubles se produisent aux abords de l'Opéra, qui doit être protégé par la police. — La poétique théâtrale de Perrin exposée de nouveau par lui dans l'avant-propos du livret de *Pomone*. — Musique de deux morceaux de la partition. — Détails sur la mise en scène compliquée de l'ouvrage... 123

VIII. — Mésintelligence entre les quatre associés à la direction de l'Opéra. Perrin est évincé par Sourdéac, à qui il devait de l'argent. — Un poète protestant, Gabriel Gilbert, se charge de fournir à Cambert le livret d'un nouvel opéra, *les Peines et les Plaisirs de l'amour*. — Première représentation de cet ouvrage, dans lequel paraissent deux nouvelles chanteuses : mademoiselle Brigogne et mademoiselle Aubry...... 158

IX. — Perrin, expulsé par Sourdéac, s'associe avec Guichard et Sablières, auteurs d'un opéra représenté à Versailles, devant le roi. — Lully, profitant de son animosité contre Sourdéac, lui achète son privilège, et obtint du roi des lettres patentes qui, en révoquant celles de Perrin, lui donnent la faculté d'établir une Académie royale de musique. — Série de procès engendrés par cette situation. — Grâce à la protection royale, Lully vient à bout de toutes les difficultés et parvient, au mépris de toute justice, à déposséder Cambert et à faire fermer le théâtre du Jeu de paume de la Bouteille... 184

X. — Lully fait à son tour construire un théâtre, rue de Vaugirard, et l'inaugure par la représentation des *Fêtes de l'Amour et de Bacchus*. — Guichard, de son côté, obtient le privilège d'une Académie royale des spectacles. — Fureur de Lully à cette nouvelle. — Il veut perdre Guichard, l'accuse d'avoir voulu l'empoisonner, et le fait jeter en prison. — Ses infamies, ses faux témoignages. — Le procès Guichard-Lully. Guerre de plume entre les deux adversaires. Leurs

factums. Quel homme était Lully, et à quel point misérable.
— Ce procès dure trois ans, pendant lesquels Lully obtient
la révocation des lettres patentes de Guichard.............. 213

XI. — Cambert, indignement supplanté par Lully, prend le
parti de s'expatrier. — Il se réfugie en Angleterre, où le
roi Charles II et sa cour l'accueillent avec la plus grande
distinction. — Il fait représenter ses opéras à Londres. —
Il meurt en cette ville, et l'on accuse Lully de l'avoir fait
assassiner... 241

XII. —Rôle de Perrin et de Cambert dans l'histoire de la musique
dramatique en France. — Ils méritent seuls le titre de créa-
teurs de l'Opéra français, attribué à tort à Quinault et à Lully,
qui n'ont fait que continuer leur œuvre. — Jugements
des contemporains à leur égard. — Les mérites de Perrin,
méchant poète, mais esprit bien doué en ce qui touche le
théâtre, et qui le premier a eu la conception de l'opéra na-
tional et a su la réaliser. — Le génie de Cambert. Nobles
facultés de cet artiste. — Parallèle entre Cambert et Lully. 259

PIÈCES COMPLÉMENTAIRES ET JUSTIFICATIVES.

Le trio bouffe de *Cariselli*, musique de Cambert, avec accom-
pagnement de piano de M. Weckerlin................... 281

Texte du bail passé pour la construction de la première salle de
l'Opéra... 298

Ordonnance de police relative aux désordres survenus à l'Opéra
en 1671... 300

Le Florentin, satire de La Fontaine contre Lully............ 303

Requête adressée au roi par Jean Laurent de Beauregard, logeur
de Pierre Perrin.. 306

FIN DE L'INDEX.

IMPRIMÉ

PAR

GUSTAVE RETAUX

A

ABBEVILLE

www.ingramcontent.com/pod-product-compliance
Lightning Source LLC
Chambersburg PA
CBHW071626220526
45469CB00002B/499